真品与赝品:艺术造假趣闻录

[日] 濑木慎一 著

欧丽贤 陆道夫 译

江苏凤凰美术出版社

图书在版编目(CIP)数据

真品与赝品:艺术造假趣闻录/(日)瀬木慎一著;
欧丽贤,陆道夫译. --南京:江苏凤凰美术出版社,
2019.11
ISBN 978-7-5580-6494-4

Ⅰ.①真… Ⅱ.①瀬… ②欧… ③陆… Ⅲ.①艺术品
—鉴定 Ⅳ.①J05

中国版本图书馆 CIP 数据核字(2019)第 204343 号

Shinganosekai Bijutsurimenshi Gansakunojikenbo
By Shinichi Segi
Copyright (c) 2017 KAWADE SHOBO SHINSHA Ltd. Publishers
All rights reserved.
First published in Japan in 2017 by KAWADE SHOBO SHINSHA Ltd. Publishers
Simplified Chinese translation rights arranged with KAWADE SHOBO SHINSHA
Ltd. Publishers
through CREEK &. RIVER Co. , Ltd. and CREEK &. RIVER SHANGHAI Co. , Ltd.
版权所有 侵权必究
著作权合同登记:图字 10-2018-188 号

责任编辑 韩 冰
责任校对 刁海裕
封面设计 华 伟
责任监印 张宇华

书 名 真品与赝品:艺术造假趣闻录
著 者 [日]瀬木慎一
译 者 欧丽贤 陆道夫
出版发行 江苏凤凰美术出版社(南京市中央路 165 号 邮编:210009)
出版社网址 http://www.jsmscbs.com.cn
制 版 江苏凤凰制版有限公司
印 刷 江苏凤凰通达印刷有限公司
开 本 890 毫米×1 240 毫米 1/32
印 张 12
版 次 2019 年 11 月第 1 版 2019 年 11 月第 1 次印刷
标准书号 ISBN 978-7-5580-6494-4
定 价 62.00 元

营销部电话 025-68155790 营销部地址 南京市中央路 165 号
江苏凤凰美术出版社图书凡印装错误可向承印厂调换

目 录

导言：迷乱的美术圈

艺术的真伪之争，肇始于美术的诞生之初。若想寻觅一个绝无赝品的纯真时代，我脑海里浮现的唯一记忆恐怕只能是原始时代了。事实上，早在美术诞生的古埃及时期，就已经出现了大量的艺术伪造品。到了古希腊罗马时期，由于美术的发展受到重视，赝品层出不穷，甚至有意识地公开造假。即便当时的美术依然徘徊在商业大门之外，但其实造假问题早就浮出了水面。仅此而言，出于对名画杰作的憧憬、羡慕、嫉妒，艺术家们在心理上难免会刻意模仿，且一味跟风。

真正意义上的职业造假者，恐怕要追溯到文艺复兴时期了。那时的人们逐渐认识到了亘古的岁月时光，开始重视历史，并惊叹于古典艺术之美。与此同时，鉴于美术开启了商业化的经营模式，模仿古典名画便风靡一时。其中有一则广为流传的故事是这样的：据说米开朗琪罗年轻时曾学了一门古代雕刻术，并据此做出了一件赝品。实际上，在文艺复兴时期，人们出于习得某种技术之需，结果却无意识地造出了赝品，并得以流传，这样的例子不胜枚举。

然而，真正意义上的商业化艺术造假，则要从 19 世纪后期算起。一个世纪以来，历史研究的诸多新发现、当代艺术家的兴衰更替，使得旧的价值体系遭到前所未有的碾压拆解。正因如此，应该说，造假者们才迎来了他们的黄金时代。多项研究及调查结果表明：我们目之所及的大部分赝品，以及历史上臭名昭著的名画造假案，无一不是在这

个时期出现的。

例如，因为惟妙惟肖再现了古代雕塑而被称为"赝品之王"的杜塞纳，经过所有科学实验最终才被辨出真伪的《凡·高》造假者奥托·瓦克，利用自己的家族血缘不知廉耻地伪造其祖父让·弗朗索瓦·米勒画作的让·加诺德·米勒，厚颜廉耻地将维米尔的名画赝品卖给了赫尔曼·威廉·戈林的汉·凡·米格伦，利用教会壁画修复之机而伪造出令人惊叹的中世纪绘画的马诺斯卡多，等等。这些伪造者们殚精竭虑伪造出来的这些精妙赝品，不就是动荡时代的产物吗？时代变革带来的不可避免的风险之一，就是催生了艺术造假。

即便如此，艺术造假未免显得有些甚嚣尘上了。单单就名画《蒙娜丽莎的微笑》来看，就有 61 件赝品，这足以看出造假事实有多么的摄人心魂。再者而言，专家们每每以此类故事作为笑谈，但其实往往令人啼笑皆非。虽然卡米耶·柯罗一生只创作了三千幅作品，但仅仅在美国，他的作品就高达一万幅之多。这实在令凯斯·凡·东根不禁唏嘘感慨道："光是我的赝品照片，就足够做成精品集了。"对此，他也只能表示无可奈何。尽管毕加索曾经信心爆棚地宣称："假如市面上有赝品比我画得更出色，我倒是很乐意署上我的名字。"不过，造假者们总是巧妙地周旋于某地的某个阴暗角落里。

所幸的是，约莫一个世纪的大变革，使得艺术目标暂且得以如期实现。最近，虽然美术界似已建立了稳定的美术史观和价值体系，但其真伪问题依旧日益凸显。何故使然？不管是在哪一个年代，无知、低俗、虚荣、功利等诸如此类的问题都是滋生恶习的最佳温床。造假的纯粹动机多半根植于崇尚艺术品罕见稀有的现代社会价值，亦即只有原创作品才被赋予唯一的独特价值。于是，毋庸置疑的是，这种强

烈的物质崇拜终究会敦促那些造假者们锲而不舍地磨炼自己的技艺而并无丝毫的负罪感。

　　近年来，美术作品的价格已被炒到高不可攀的程度。随着美术市场的逐步发展，它甚至达到了与股票市场或宝石市场旗鼓相当的规模，艺术造假也因而变成了不容忽视的严重社会问题。为此，美术界采取了各种各样的预防措施来应对这一问题。譬如，巴黎的罗浮宫博物馆、伦敦的英国国家美术馆、慕尼黑的旧画陈列馆、阿姆斯特丹的皇家博物馆、巴塞尔博物馆、葡萄牙的里斯本美术馆、哈佛大学的福格美术馆、纽约的大都会艺术博物馆、华盛顿的国家美术馆等大型美术馆，纷纷设立了科学检测实验室，阿姆斯特丹、罗马等城市更是建立了专门的赝品研究所，巴黎、伦敦、纽约等地的大型拍卖会也都设置了藏品丰富的赝品资料文献室。

　　此外，作为启蒙大众的一种手段，伦敦于 1924 年率先举办了首届赝品画展。第二次世界大战之后，荷兰、德国、瑞士、美国、英国等也都相继举办了赝品画展。几十年前，类似的赝品画展也在日本镰仓的近代美术馆里得以策划展出，当时引起了极大的反响，至今于我来说，依然记忆犹新。不仅如此，有关艺术造假问题的研究书籍也高达几百本之多，如从 1987 年卢埃林·朱厄特发行的历史杂志《圣遗物季刊》，直到最近赛普·舒勒出版的《赝品·画商·专家》，以及乔治·赛维奇出版的《赝品复制》等书籍。

　　当然，日本国内也有一些亘古以来就流传甚久的艺术造假事件。不知这类事件到底是幸抑或不幸。因为，在欧洲艺术输入品尚不丰富的年代，日本度过了一段相对平静期。但是，第一次世界大战之后，随着艺术品的贸易往来，赝品大量融入日本，斥责赝品泛滥的声音愈发

强烈。第二次世界大战之后，尤其是在艺术市场急速扩张的最近这几年，造假之势，越来越猛。

尽管东洋以及日本的古代画作赝品事件早已众人皆知。但我也只是最近才从一些当红画家中看到了现代日本画家的赝品。既然如此，我们又该如何应对这个问题呢？说实话，当下的境况是：学者们两耳不闻窗外事，商人们浑身充满铜臭味，收藏家们则名利双收去炒画。因此，或许只能说，到目前为止我们仍然缺乏应对艺术造假的妙计良方，而每每处于手足无措的窘境之中，时不时总会听到某些急需信誉鉴定师和高水平专家的诉求声音。有鉴于此，我们不难预测，今后的艺术造假问题将会变得愈发不可收拾。所以，在赝品大肆出炉之前，设立合作研究和作品鉴定的专业机构就变得不可或缺。真伪艺术的问题研究，是美术史和艺术社会学的重要学术课题。为此，本人由衷地期待拙作能够为艺术真伪问题的社会传播贡献自己的绵薄之力。

瀬木慎一

1

《黄不动》一幅神秘名画

一睹真迹是何人

　　自明治维新之后废佛毁释运动以来，全日本寺院里的宝物大量外流，就连遗留下来的宝物也大多得以公开面世了。第二次世界大战后的民主化浪潮也波及宗教界。昭和二十六年（1951 年），随着《宗教法人法》的制定与实施，寺院宝物原则上都必须向世人公开。此外，寺院的经营困难，无疑也是导致宝物外流的另一原因。

　　尽管如此，越是高规格的寺院，就必定会藏有一两件不为人知的秘密宝物。虽然几乎无人能够目睹秘密宝物的真容，但寺院还是会按照惯例，在特定的时间里，每年对外公开一次。因此，甚至可以这样说，除非因为宝物在保存环节出现了棘手问题而不能对外公开，民众通常情况下还是能够一睹秘密宝物的。近年来，百货店的寺院宝物展，博物馆、报社等策划的各类特别展览，不遗余力地将宝物大量向寺院之外的民众呈现。有时，我们甚至禁不住地惊叹道："真没想到，这种地方居然会有如此贵重的宝物在展出！"近二十年来，我们利用各种机会亲眼看见了不少秘密宝物，这不仅满足了我们渴望一睹宝物的夙愿，而且也弥补了美术研究的空白。

　　即便如此，现在仍然存在一幅秘密佛像——国宝绢本着色不动明王像（黄不动尊），几乎没有人看到过这幅佛像的真迹。该宝物藏于滋贺县大津市天台寺门宗的总本山园城寺（俗称三井寺）。绢本着色不动明王像（以下，简称《黄不动》）是现存最古老的一幅不动明王画像，制作于平安时代初期，与高野山王明院的《赤不动》、京都青莲院的《青不动》齐名并挂，被称为"三不动"，如图 1 - 1、图 1 - 2、图 1 - 3 所示，堪称佛教美术的伟大杰作。

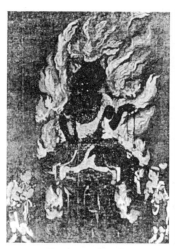

图 1-1 《青不动》　　　图 1-2 《赤不动》　　图 1-3 《黄不动》
青莲院　　　　　　　明王院　　　　　曼殊院

　　虽然我们从美术史教科书中熟知了《黄不动》的存在,但是,教科书中的描述却语焉不详,仅仅是点到即止,甚至连配图也没有。除了图片外,能够用来参考的只能是藏于曼殊院的其他图片了。而如今,就连这些图片也被定位为国宝给珍藏起来了。所以说,《黄不动》理当成了当今罕见的特殊级别的秘密国宝。

　　众所周知,作为一种常识,密宗寺内的本尊、曼荼罗等宝物必须受到特殊的秘密保护。但是,类似于园城寺的《黄不动》这般的宝物,从古至今却没有人得以目睹其真容,这就显得极为稀奇。那么,园城寺为什么要如此严密地保护《黄不动》呢？要知道,园城寺原本是在皇室的庇护下建造起来的,明治时代以前,灌顶上师传授秘法是需要得到特别准许的。江户时代后期享和二年(1802 年),名古屋有一位与众不同的画家中林竹洞在其《竹洞画论》开篇写道:"虽然看不到上古时代的画作,却有机会能够一睹中古时代的画作,而近古时代的画作大多流传于世。"事实上,在这样的时代背

景下，我们却找不到任何有关目睹《黄不动》的文献记录。据我所知，室町时代以前关于《黄不动》的文献里，除了本文后面提到的《圆珍传》《祖师杂篇》之外，只有《寺门传记补录》《十卷抄》《觉禅抄》《今昔物语》《日本高僧传要文抄》《元亨释书》以及尊通的《智证大师年谱》等文献尚存。室町时代之后的文献，也只能想起狩野永纳的《本朝画史》（延宝六年）、师蛮的《本朝高僧传》（延宝至元禄末年的编撰）、源白石的《画工便览》（延宝期间）、编者不明的《便玉集》（宽文十二年）、浅井不旧的《扶桑名公画谱》（元禄至亨保的编撰）等。但是，即使把这些文献记录全都合在一起，充其量也只能算是《圆珍传》的总结而已，我们依然看不到任何关于《黄不动》画像的文献记载。

这样一来，《黄不动》应该是名副其实的一幅神秘名画了。

到了明治三十三年（1900 年），这尊神秘佛像被定为国宝。既然国宝不可能连见都没有见过就被直接指定，那么，理应推测有一两名学者见过宝物，却找不到任何相关的文字记录。另外，寺院为了授予阿阇梨，每隔十几年就要召开一次传法灌顶会，由此不难推测，寺院的几名高僧肯定是见过《黄不动》画像的。只不过他们并没有把自己的见闻外传出去，由于他们原本就不是美术史专门学者，他们无法从专业角度去对画像加以判断。

这样一来，明治时代以来，或者再稍稍往前回溯，9 世纪以来的一千多年间，在人们的印象中，《黄不动》犹如字面上所描述的那样，其实就是一幅梦幻名画。我试着从恩内斯特·费诺罗萨[1]（Ernest Francisco Fenollo-

[1] 恩内斯特·费诺罗萨（Ernest Francisco Fenollosa，1853—1908）日本近代美术史上的重要人物。曾任东京帝国大学美学教授、波士顿美术馆日本中国美术部主任。他不仅在狩野派、土佐派等名家门下学习古代美术研究和鉴定方法，而且担任由日本文部省和内务省联合授权的美术专员、帝室博物馆美术部主任等职，曾受天皇委派对日本国内所有的艺术财产进行登记与管理。费诺罗萨对亚洲艺术的收藏和鉴赏影响了弗利尔、惠斯勒、道尔等众多收藏家和艺术家。——译者注。

sa)、冈仓天心①两名伟大学者执笔留下的各类资料中一探究竟。这两位学者于明治前期走访了日本全国的各大寺院，广泛调查秘密宝物，如同敲开了法隆寺梦殿的大门一般，打破了千年来的禁忌。但遗憾的是，他们最终却并没有发现有谁曾经看过《黄不动》真迹的文献资料。

首先看看费诺罗萨调查的结果。《东亚美术史纲》中的"日本的密教美术"译文虽然详尽描述了密教寺院的隐藏仪式，却没有任何关于《黄不动》的描写。众所周知，明治十八年，费诺罗萨以及冈仓天心、比奇洛（William Sturgis Bigelow）一同，在园城寺里接受法明院的敬德阿阇梨的菩萨戒，又于明治二十九年（1896 年）再次来到日本，跟随敬德阿阇梨的后继者敬圆修佛法。费诺罗萨与园城寺应该是缘分颇深（他的墓碑其实就在此处）。

那么，冈仓天心这边的调查结果又是怎样的呢？明治二十三年（1890年）以后，天心在东京大学开设一门名为"日本美术史"的课程。他在课堂上这样讲道："大家都说《黄不动》像出自智证大师之手，而不是他的弟子所作。有一种说法认为，智证大师拥有感知诸神降临的特异能力，并在《黄不动》尊现身时命令弟子绘其七尺多高的佛像。"遗憾的是，天心的描述也是点到即止，语焉不详。实际上，至于他本人是否真的见过《黄不动》画像，那就不得而知了。

不妨换个更为理智的说法：从古至今并没有人留下任何关于谁见过《黄不动》画像的文献记录，即使是在明治三十三年（1900 年）它被指定为国宝时，也几乎无人见过。仅仅根据幻想中的秘密佛像而无条件地将其置

① 冈仓天心（1863—1913），日本明治时期著名的美术家、美术评论家、美术教育家、思想家。曾被誉为"明治奇才"。1880 从东京大学毕业后在文部省从事美术教育和古代美术保护工作。在全盘欧化的潮流中，冈仓天心主张保护和发展日本的传统美术，试图立足于狩野派绘画，兼取各派，并采用西方绘画写实手法，创造新日本画。主要代表作有《东方的理想》《东方的觉醒》《日本的觉醒》《茶书》等 4 部英文著作。——译者注。

于佛教美术史的最高位置，这种做法只能说是特例中的特例。那么，这幅特别的秘密佛像画作究竟从何而来呢？

文献中藏匿的故事

关于《黄不动》的最早文献是智证大师圆珍的传记《天台宗延历寺座主圆珍传》。该传记写于圆珍逝世十一年后的延喜二年（902年），是由与圆珍素昧平生的三善清行完成的。后世有关圆珍的文字记载，大都是以这一传记为依据的。由于传记原文为汉文，我们在津田庆纯的译文基础上摘录部分内容。传记讲述了圆珍25岁时在比叡山修行期间的故事。当时的他虽然小小年纪，但由于刻苦钻研，便已崭露头角，深得深草天皇的喜爱。

承和五年（838）的某一个冬日夜晚，当和尚们正围绕在石灯笼下坐禅静修时，突然有一个金人现身眼前，此人开口便说："你们必须画出我的模样，并诚心参拜。"和尚们问："您是何人？"这位金人回答说："我就是金色的不动明王。我虽酷爱法器，但只用来护身。我本当早日精通佛法，普度众生。"此话一出，立马清晰地看到了"黄不动"的样子——威武魁梧，背负团团猛火，右手握着一把利剑，脚踏虚空浮云。于是，和尚们立刻叫来画工绘下了他当时的样子，《黄不动》画像因此而得以面世。

此外，《祖师杂篇》中有一节是关于"黄不动尊之事"的内容。据说，它是承和五年冬之日记和《宝秘记》中所记载的圆珍亲笔文章的部分内容，但此事的真假尚不得而知。其中，值得关注的一点，就是内容上的截然不同。由于原文冗长，兹摘其要言："总主持的确是在月夜遇到的金人"，他"右手持剑，左手提索，两鬓右旋，如勇士"，"'黄不动'或隐或显，时显时藏，只能凭着记忆，尽量把他的样子画下来"。可惜的是，下了好大的功夫，都画不

出来他的形象。所幸的是，白天里，"黄不动"又现身了一次，由于这一次，他的样子清晰可见，所以最终才完成了《黄不动》画像：手持刀剑，脚踏虚影的形象。次日，叫来了一位名为空光的画工，为画像着色。

很显然，上述的文字描述有两个疑点。其一是图像的问题，其二则是和尚大师画成底像后由画工空光上色的问题。

有关第一点的争论颇为复杂，之后再对此加以澄清。这里，我们先来看看第二个问题。这个问题才是引发究竟谁才是《黄不动》画像真正作者的争论的首要原因。或许很多人都会认为，《圆珍传》中的"画工创作了那幅画"这一描述是正确的，但从我自身对这幅画的观感来看，和尚大师本人的素描功底是起了决定性作用的。所以说，从这个角度来看，《祖师杂篇》的描述并没有什么不妥之处，只不过是《祖师杂篇》的描述中并没有画工空光的存在。"空光"这一名字最早是在五百年后的《智证大师年鉴》应仁元年（1467 年）的记录中出现的。在我看来，我们并不能对其准确性抱有太大的期望。相反，我们姑且不谈空光是否真正存在的问题，应该考虑的是，这幅画先出自圆珍之手，之后再经由当时屈指可数的有名画工着色完成，这样的思路就显得清晰有理。当然，如果我们把《圆珍传》中记录的承和五年（839 年）认定为该画的创作时间，那到底是否恰当呢？ 这是另一个仍然存在的问题。

接下来，不妨谈谈刚刚被我搁置待谈的第一个疑点问题。一般来说，不动明王呈现出童子的形状，而《祖师杂篇》中将其形容为勇士的描述并不十分恰当，由此不得不让人怀疑这句话是否真的出自大师之笔。但相比这个问题而言，更让人感到疑惑的则是他"脚踩虚影"的那段描述。

通常情况下，人们印象中的不动明王形象常常是背负猛火，跪于莲花月轮宝座上，座下则有二位童子随其身旁。这一形象源于空海所创建的真

言密教，到了藤原时代得以普及和认可。但是，要知道，空海侄女的儿子圆珍却是一位与真言密教对立的天台宗的复兴者。虽然两人都狂热信仰不动明王，但二人的想法却大相径庭。

根据佐和隆研的见解，圆珍独创的《黄不动》主要建立在"立印仪印"思想基础之上，结合了《仁王经五方诸尊图》中的不动明王图，以及同一幅图中的金刚到岸菩萨图，对其加以具象化的结果。佐和隆研的这一见解是根据各种资料并进行合理观察得出的，令人信服。

据说，不动明王是从印度破坏王西瓦神的形象衍变而来的，在融入佛教过程中，他被赋予了丑陋童子的形象，并成了如来的使者或护神使者。因此，不动明王的形象各异。与中国的不动明王形象相比，日本的不动明王自空海以来变得越来越具体，越来越形象。实际上，最初的不动明王形象构思是由空海完成的东寺讲堂五大明王中的不动明王的形象。而另一形象就是圆珍的《黄不动》了。由此可知，在日本，不动明王图像的两大渊源皆出于此了。

独坐磐石座，脚踏虚影，顶上法轮光，右手持刀剑，怒气冲冠的不动明王形象，不仅体现了不动明王图像的雏形，也呈现了日本绘画的最初形态之一。

昭和五年（1930年）五月三日

行文至此，我颇感困惑，究竟如何从当下的状态再深入美术研究领域？问题是，我本人并没有亲眼看见过《黄不动》画像。既然看都没看过一眼，那又从何谈起其准确判断呢？

进入昭和时代后，用科学的手段从事美术研究成为主流，所有的研究者几乎都面临着我的这种困惑。至于明治时代以前怎么样我们姑且不谈。

但是,到了 20 世纪的当下,如果美术研究的对象仍是想象中的存在,那就会给研究带来很大的困扰。在这样的背景下,哪怕是宗教的贵重物品,一旦成了美术研究的对象,就应该对此进行实证调查和考究。因此,美术界强烈要求寺院方面能对美术研究予以必要的理解和宽容。

最终的结果是,连态度冥顽的园城寺也始终无法抗拒时代潮流,便在昭和五年首次对外开放,为公众提供了一睹这尊隐秘佛像的机会。

据记载,这一年的四月二十日,园城寺内举行了为期十天的传法灌顶会,并于五月三日至八日举办了结缘灌顶会。结缘灌顶会环节,主办方挑选一部分普通民众参拜秘密佛像,这可谓是千载难逢的好机会啊,据说当时全国有多达三千多人申请参会。

当时,只有土田杏村、田中一松、源丰宗、春山武松、山口林治、小早川秋声等几位美术专家亲眼看见了《黄不动》像,并留下参观的文字记录。他们所传递的亲眼观察《黄不动》像的印象,至今仍不失极高的参考和研讨价值。

有文字记载,全部的参观者当天先在劝学院集合,之后每三十人一组听完结缘灌顶的说明后,被指引到劝学院相隔一町(100 多米)的唐院。在灌顶堂,每十个参观者围在一起被遮住眼睛后,接受了所谓"罪障消灭"的严肃仪式。接着,他们又去往大师御庙所被香涂全身,分别参拜了三大神秘佛像——智证大师坐像、木雕黄不动尊、智证大师御骨像。这三座佛像如今仍是指定的国宝或重要文化遗产。尤其是木雕《黄不动》像,与画像一样,因其传说是出自大师之笔而蜚声全国。幸运的是,在这次调查中,人们意外地发现这个木雕《黄不动》像可能是镰仓时代以后的作品。

根据寺院的记载,如今存放木雕《黄不动》像的地方,曾经一度悬挂着《黄不动》画像。但不知起于何时,画像却被木雕给取代了。

　　在灌顶堂呈献完参拜品后，走出大堂门，便可来到廊接的圆满院。值得简要说明的是，圆满院作为园城寺的三大门迹之一，是战后才独立出来的。但由于这里自古以来就是宝库，所以，当时《黄不动》画像也就选择了在圆满院展示。

　　《黄不动》画像就悬挂在正辰殿的上方。前面摆着方桌，桌上供着炷香、鲜花、油灯和蜡烛。《黄不动》画像长达 176 厘米，宽达 72.1 厘米。画框是深蓝色唐草花纹，外加金边。据说，这是宽永二十年（1643）改造后的画像样子。在这之前，《黄不动》画像一直被保存在桐树的三层箱子里，后来才被移至另外一个二层箱子里的。

　　源丰宗在《三井寺黄不动拜观记》中如是记述道："我很久以前就有一个凤愿，一直想要见到'黄不动'，但无法亲眼看见。原来，'黄不动'就是眼前这幅画啊。历经跋涉之苦，终于到达，如愿以偿。我感同身受，虽然当时所有的紧张心情尽然释放，但另外一种紧张心情却当即袭来，那就是，可能以后再也没有机会来这里参观了。所以，我必须好好珍惜这次机会，仔细观察《黄不动》，利用这次机会解决《黄不动》画像的诸多问题。一想到这里，我一下子就挺直了腰板，打起了精神，目不转睛地认真观察《黄不动》。"

《黄不动》画像原版图得以公开

　　打这之后，似乎不可能有第二次机会亲眼看见《黄不动》画像了。之后的十五年间战火纷飞，战事不断。昭和二十年，战乱终于被平息了。

　　本章开头提到的战后解放运动，无疑给园城寺带来了影响。之后，在每年十月二十九日的大师祥忌日这一天，园城寺都要对外开放，开门迎接参拜三尊木像的民众。但是，唯独《黄不动》画像不对外公开，依然珍藏在

圆满院里,然而,随着时代的变迁,美术界的更新换代,各方面一致要求园城寺重新公开展出这一绝密宝物。争取到的最终结果是,只能公开刊登于《佛教艺术》杂志,在这种条件下,园城寺才同意公开宝物。于是,昭和二十六年(1945年)春季,《佛教艺术》杂志的佛学学者佐和隆研、京都大学的村田数之亮和上野照夫两位教授、画家小野竹乔、每日新闻报社的加藤三之雄,以及几位摄影师一同有幸得到战后亲眼看见《黄不动》画像真迹的机会。之后,《佛教艺术》第十二号上刊登了佐和、小野、加藤以及植田寿藏四位的观展文章,并配发了首次拍摄到的原色图版。

不管怎么说,这是我们第一次看到《黄不动》画像的全部真容,这次的图版公开,为美术研究带来了难以估量的巨大贡献。从那之后不久的昭和二十九年(1954年)二月二日至十四日,东京高岛屋突然举办了由朝日新闻社主办的《三井寺秘宝展》。虽然只有短短的三天展出,却收到了令人意想不到的结果,那便是秘密佛像竟然可以通过这种形式向普通大众公开展出。从当时的报纸可知,虽然只少量刊登了公开《黄不动》画像的报道,但大多数人都认为,如此神秘莫测的佛像怎么可能会在百货公司展出? 这该不会是白日做梦吧? 所以,可惜的是,由于这次展览的消息并没有得到广泛传播,并未引起很大反响,因此,最终真正能够看到《黄不动》画像的人并不是很多。

《佛教艺术》刊登了《黄不动》画像的原版图,图像右侧配发了各位专家大咖的观展见闻录。这其中值得一提的是佐和氏写下的记录,以及《日本的不动明王及其公展》一文对《黄不动》画像的细致研究。这些都是根据最新的研究成果对《黄不动》画像进行的深度研究。可以毫不夸张地说,现今,对于《黄不动》的定论,几乎都是在这一成果基础上建立起来的。下面,我将结合上述的研究结论以及昭和五年现场目睹者们的文字记录,粗略整

理出其中的要点问题。

第一，延喜二年(902 年)《圆珍传》中的记载与《黄不动》画像的古色古风的基本风格保持一致。

第二，《黄不动》画像保存完好，但整体上还是发生了一些变化。例如，《黄不动》果真是原本全身黄色吗？这一点尚不能够确定。另外，关于画像的细节，仍然存在许多不明之处。

第三，毋庸置疑的是，《黄不动》画像是智证大师的原作。但是，《黄不动》画像中使用的全新描绘手法也引发了关于该画是不是中国唐朝舶来品的推测。当然，它又与西大寺十二天像、东寺真言七祖像等具有平安初期绘画风格的佛像存在类似之处。

第四，与曼殊院的版本相比，无论从哪一点来看，园城寺的《黄不动》画像整体上都较为优质，画像上也更加具备原作的整体性。

第五，绘画的技艺的确高超精巧。

实际上，我们从画版也可以窥视到上述的这五点，读者不妨加以对比。另外，每日新闻社刊登的《国宝》(限定版)以及讲谈社刊登的《秘宝园城寺》也都收录了同一图版的高级版本，如果有机会参考这个版本，那就更好了。

行文至此，我其实已经文穷词乏，再没有什么新鲜的观点了。就上述五点内容而言，第二点关于黄色的《黄不动》，那是我始料未及的。因为，在相对古旧的文献中，通常会简单地把不动明王称为"不动"或者"金色不动"。近几年，由于它与高野山王明院的《赤不动》、京都青莲院的《青不动》齐名被称为"三不动"，所以才开始被称为《黄不动》。我认为，金色是象征不动明王显灵的颜色。第三点作为今后继续探究的课题之一吧。就第四点中的曼殊院版本来看，它确实是以园城寺的《黄不动》像为基础而绘制的，但从两者间的差异来看，当时制作方的意图很显然是想创作新版本的

《黄不动》画像,而不单单只是绘制一个仿制本。就第五点关于绘画技艺的描述而言,我完全赞同这个观点。单凭绘画技巧的高超程度来说,这幅画绝非普通人所能企及,它是由专业的画师花了大量的时间和精力一点点绘制而成的。

意外的藏所

转眼间,第二次世界大战结束已经二十五年了,美术研究也经历了新一轮的更新换代。昭和二十九年(1954 年)的《三井寺秘宝展》也时过境迁十五年了。由于新一代的专家和学子中并没有任何人曾接触过《黄不动》,于是有人便认为,《黄不动》又得重新返回到依靠幻想的时代了。其间,随着美术研究的日新月异,密教美术恰好走到需要重新定位的分叉口,我们是否有必要以全新的眼光重新审视这一秘密佛像呢?

在这种背景下,重新公开《黄不动》的声音日渐高昂。这种声音的背后传来的是这样的信息:一部分人开始怀疑这个神秘佛像是否什么时候已经从园城寺消失了,或者可能流失到国外去了。因为《赤不动》《青不动》以及神护寺的胎藏界曼陀罗、东寺的两界曼陀罗等特殊的佛教佛像都在最近一段时间相继公开展出,既然如此,园城寺有什么理由要唯独坚守古法呢?另外,园城寺的另一秘密国宝《五部心观》近期也在寺院外公开展出了,这就更加引发了人们对于《黄不动》画像去向的疑惑。

据调查,《黄不动》画像的确从十余年前就开始不在圆满院的宝库里了。事实上,《黄不动》画像一直藏在公众完全料想不到的地方。既不在美国,也不在京都,而是沉睡于与世隔绝的奈良国立博物馆的仓库深处。但是,我与文化厅的美术工艺科确认过宝物的藏址变更,却发现它依然存放

在园城寺里。据内部人士透露，在昭和二十九年（1954年）的秘宝展之前，园城寺与圆满院之间发生过一些争执，为了救出宝物，不得不采取了先将该宝物藏到奈良国立博物馆的紧急措施。作为保管方的奈良国立博物馆认为，该宝物只是暂时存放在奈良，所以，他们一次也没有开封过宝物。真是太可惜了。

寺院内部的状态如何，我们姑且不论，但因为这种状况而搁置了重要的美术遗产，使其一直沉睡于美术展览馆的角落里，这难道就是一级寺院该有的态度吗？据我所知，昭和三十七年（1962年）在大阪召开的"佛教美术展"、昭和三十九年（1964年）在东京国立博物馆举办的"日本古美术展"、昭和四十四年（1969年）在东京国立博物馆举办的"日本国宝展"等，都相继发出了展览邀请。但是，《黄不动》却依然故我，毫无现身之意，这一切都取决于园城寺方面的态度。

如今，《黄不动》画像可以通过复制展现其原形，早已不是人们梦幻中的宝物了。更有甚者，《黄不动》无论是在画像层面，抑或是在技术层面，都面临极其严重的腐损问题，必须采用全新的眼光去看待复制品。

复制本身，意义非凡，但与原作真迹相比，复制品的普及相应会提高其原作真迹的价格。因此，复制品愈普及，其原作就愈发需要承担其公开展览的责任。因此，公众呼吁《黄不动》再次公开展览，其声音如此之大，个中原因也就不言而喻了。

百货公司展出《黄不动》

昭和四十八年（1973年）十一月八日，《黄不动》终于公开展出了。但是，展览的地点既不是博物馆，也并不是美术馆，而是位于横滨高岛屋八楼

的"特设灌顶道场"，展览的名称是"三井寺秘佛特别公开展"。展览会并没有抬高观展票价，每人只需花三百日元买一张"入坛券"，便可从入口处的僧侣手中拿到"血脉记"进场参观，"血脉记"意在结缘。

以这种奇特的方式来布展，或许也是无奈之举吧。但是，园城寺依旧不改其顽冥固执的寺风。虽说是公开展出了，但不许拍照录像，甚至连记笔记也被加以阻止，任何展览目录的图样一概不予提供。

虽然是顶着文化厅的反对意见，但在百货公司里展出《黄不动》画像，以一种任何人都可以看到的形式再次对外公开，这一做法却非常难能可贵。

《黄不动》画像被庄严地悬挂着，被供奉在鲜花香烛灯光中，放在最里面一个房间的玻璃架里，两界曼荼罗在其左右。虽然能看到一些画像的修补痕迹，但作为最古老的绘画作品，《黄不动》画像的保存依然完好，保持着其原本的样子。

关于《黄不动》画像的年代有多久远，其艺术价值有多大，其画质材料是什么，以及其绘画技巧有多高，有关画像的诸多内容并没有全面被解读出来，但是，有关《黄不动》画像的众多不解之谜将会逐渐被解开。

这就是"三不动"中艺术造诣最高的《黄不动》。它可谓是日本古代绘画艺术杰作的代表之作，价值连城。令人欣慰的是，这样的《黄不动》不再遥不可及，而是触手可及，就在眼前。

第 2 章

雪舟名画《山水长卷》之谜

秋田汤泽的雪舟

　　早年趁着在东北地区旅行之际，我顺便去了一趟秋田县汤泽市，该市盛产名酒，闻名于世。当时，我从认识的当地朋友那儿听到一则故事，令人匪夷所思。据说，有个富豪家里藏有一件传家之宝——另一版本的雪舟《山水长卷》，这幅画的秘密至今尚未完全破解。现今的市面上有 N 个版本的"传雪舟"，唯独这一幅画与我以前见到的大不相同。于是，我便赶赴宝主家中，花了一整天的时间细心打量，终于得出结论。正如我预想的那样，这是一幅工艺精湛的画作，是研究雪舟的珍贵第一手资料。以下所述，是我对此画的观察报告。

　　首先，我这次是以雪舟的亲笔画《山水长卷》作为对照原形的，不妨先对这幅画做一简要说明。雪舟是室町时代水墨画的集大成者，不单单如此，他在某种程度上甚至无愧于日本美术史上的"伟大巨匠"的称号。大凡受过日本教育的人，甚至连小孩子，都对雪舟之名烂熟于心。但与其盛名相比而言，雪舟的作品却鲜为人知，因为，雪舟留下的亲笔画大多介乎真伪不明的状态。昭和三十一年（1956 年），东京国立博物馆举办了"纪念雪舟逝世四百五十年"的雪舟展。这次展览会上展出了雪舟大量的相关资料，其展览规模可谓空前绝后。这次展览总共展出了雪舟的二十六幅画作。应该说，这二十六幅画的筛选标准相对宽松，假如按照专家的严格标准加以筛选，恐怕只有三分之一的作品能够符合标准。因为，如前所述，雪舟的画存在多重疑点。雪舟的三幅代表作品分别是《山水长卷》（毛利家私人藏品）、《泼墨山水图》（东京国立博物馆藏品）、《天桥立图》（山内家私人藏品）。其中，无论是尺幅大小，还是质量优劣，《山水长卷》都是公认的、真正

的首屈一指的杰作。就此意义而言,能够发现《山水长卷》的另一个优秀版本,不可谓不是一个重大的突破,从研究角度来看,破解其中的多重谜团就显得不可或缺。

图 2 - 1　雪舟《山水长卷》(部分,毛利家藏)

图 2 - 2　等颜摹写《山水长卷》(部分,毛利家藏)

图 2 - 3　存在疑点的《山水长卷》(部分，京野家藏)
　　画作所用的纸张是宜于临摹的极薄雁皮。纸张上随处可见标出位置的笔画，由此可推测：有人把较小的纸张放在原画上准确临摹时留下的痕迹。这与云谷等颜那种刚直的画风刚好相反。这幅画显得更柔和、更具流动感。

　　在此，我们姑且把汤泽市京野家所藏的版本称为"京野版本"。庆长年间，京野家佐竹义宣从常陆迁移到这里来，并成为当地领主。现在看来，在当时，京野家的家产不禁让人猜想多达三四代的丰厚积累。据说，"京野版本"的画卷是其祖父或者曾祖父那一辈在京都发迹后回乡时带回来的。之后，京野家也并没有从事某种特殊经营，早年去世的上一辈兵右卫门氏一生钟爱花草、养育动物，并将之当成了自己的兴趣，以之修身养性。

　　如上所述，虽然京野家上一辈的兵右卫门氏对美术了无兴趣，但他似乎对这幅不可思议的宝物却钟爱有加，在其晚年，他亲自查找了各类资料加以研究，留下了各种各样的文字记录。或许我当时从朋友处得知他们，也是第一次知道这幅画卷的吧。昭和二十年（1945 年）前后，原东京美术学校画案科主任教授岛田佳矣氏访问了京野家，亲眼看了这幅画卷，并将自己写下的独特见解先后发表在《秋田魁新报》《河北新报》以及《日本美术工艺》杂志的第一八七号（五月号）上。不知道是不是因为发表的报刊并非

权威,这些文章并未引起多大关注。直到前面提到的那一次雪舟展时,东京国立文化遗产研究所才收集他的作品,并逐一加以清点。不过,我听说,研究所其实也尚未得出最终结论。

专业人士的研究成果

接下来,我将着重介绍岛田教授对"京野版本"的判断,以便逐步探讨问题的核心。岛田教授的见解大致可归纳为以下四点。

第一,从构图和样式看,"京野版本"与"毛利版本"保持一致,但前者明显是原始版本的复制品。

第二,"京野版本"的描写很细腻,很到位,大大小小十几处的虫蛀、破损、缺损都一切如旧。由于"毛利版本"并无类似的痕迹,因此,应该说它是另一版本的仿制品。

第三,从落款、印章、笔迹来看,此画确系雪舟本人所画。

第四,就题名为《夏圭山水大轴》而言,可以断定它是宋朝夏圭《山水长卷》原作的忠实模仿。

以上简要列举了岛田教授的个人见解,对于从事雪舟研究的人来说,应该是很专业的观点了。但是,有关雪舟的众多谜团难道就这么轻而易举地破解了吗?

众所周知,"毛利版本"的卷末有画家的亲笔落款:文明十八年嘉平日天童前第一座雪舟叟等杨六十有七岁笔受印(二行书)。

文明十八年嘉平日是日期,天童前第一座为古时赴明朝的四明天童山修行时获得的称号,是一个名号,接着是署名及年龄。这一落款中的最大问题就在于最后两个字——"笔受"。因为,这两个字最初是中国经书翻译过来的用语,系"翻译"之意。但是,该词直接作为绘画落款,难免让人感到

有些格格不入,因此,自古以来,一直都有专家会就这个问题展开讨论。有人进而推测,因为《山水长卷》是根据中国某一作品为原型而创作的,其中夏圭的绘画作品可能性最大。于是,有人甚至推测认为,落款也是因为模仿夏圭原作才这么写的。那么,假如夏圭确有此幅作品,那么,事情至此也就水落石出了。但到目前为止,并没有在中国发现这样的画作。于是,这一谜团就更加难以破解了。为此,岛田教授围绕这一点而研究"京野版本",试图解开这一谜团。

图 2-4 雪舟《山水长卷》(部分,毛利家藏)

图 2-5 等颜摹写《山水长卷》(部分,毛利家藏)

图 2 - 6　存在疑点的《山水长卷》(部分，京野家藏)

对于岛田教授因为把"京野版本"公之于世做出的卓越贡献而被称为研究的第一人，我个人是十分认同的。不过，我通过亲眼观察和研究"京野版本"后也产生了一些新的见解。在我详细介绍自己的见解前，我想简单总结一下：关于岛田教授的四点见解，我完全赞同其中的第一点和第二点，但从根本上反对第三、第四点。

《山水长卷》的几件仿制品

当我看了汤泽市的"京野版本"后，为了亲眼看见《山水长卷》的"毛利版本"以及其他版本，我又赶赴东京都内的几个地方，甚至还到了山口县的防府市。在防府市的毛利家，我很幸运地受到热情款待，有幸亲手拿着画卷，仔细观察一番。毛利家另外还收藏了两幅仿制品，一幅相传是云谷等颜画的，另一幅则出自狩野荣川(古信)之手。后面这一幅是江户时代的仿制品，无法成为研究的直接资料，而云谷等颜的那一幅画跟雪舟的原作一

对比，我十分惊讶地发现，两幅画存在极大的差异。从画家的运笔力道、内容深度、表现张力等来看，两幅画作之间的差异可谓天壤之别，远远不能以简单的临摹作品而谓之。

天文二十年(1551)，京野家道落没四十年之后，在毛利辉元的帮助下，等颜重建了雪舟的云谷庵，并被赐予了一幅《山水长卷》画。这幅"京野版本"的画作恐怕就是他当时认真模仿《山水长卷》的作品吧。这一仿制品比原作真迹长出了大约一米。在等颜看来，既然画作事关自身名誉，所以，他坚决不用描绘原作的方法。尽管等颜本人的绘画功底的确不可小觑，但这幅作品与雪舟原作真迹的差距却很明显，一看即可了然。

当然，我赶赴毛利家并不仅仅只是为了比较雪舟和等颜的画作，而是为了比较"京野版本"与其他各个版本的差异。由于本章一开头就省略了说明，在此我想补充一个信息："京野版本"的卷末盖有云谷和等益两枚骑缝章，很显然，这幅画的宝主就应该是云谷等益。当我将这个印章与等益其他几幅作品比较后，我就可以判断"京野版本"上的印章确为真印。但这幅画的创作时间明显早于等益创作之前，因此，接下来的关键一步，是将"京野版本"与等益的父亲等颜的作品加以比对。分析结果显示，与等颜的刚直画风相反，"京野版本"略显柔和，更加具有流动性。两人的画风迥异，让人明显感觉到此画并非出自等颜之手。此外，我想附加说明一点，在等颜版本上，我们找不到"京野版本"上的虫蛀、破损、缺损等古旧痕迹。关于这一点，我还另外仔细比对了雪舟的真迹原作加以确认，我发现，雪舟原作上除了几处折痕之外，整幅画几乎都保存得完好无缺。

图 2 - 7 雪舟创作的《天桥立图》

图 2 - 8 秋月仿制的《西湖图》

那么，我们不禁产生了与岛田教授同样的质疑："京野版本"的原作真迹到底是什么？首先，我们要思考这样的问题：假如"京野版本"不是出自等颜之手，而是以前某个作品的复制品，那么到底是谁在模仿复制呢？我的思索不由自主地转向这个问题，不过，在此探究之前，则应该谨慎思考以下这一点。

不妨试着思考一下，假如云谷和等益的骑缝章不是宝主印章，而是复制者的印章，这种思路又会是怎样的情形呢？既然等益子承父业，成了毛利家的画师，那么，他一定熟知雪舟的原作，他不可能不知道存有父亲等颜的版本。这样一来，等益很有可能是在知晓以上各种版本的情况下，出于保存原作的初衷之愿，才绘制了精巧绝伦的仿制品。假设这一推断能够成立，那么，"京野版本"将与《山水长卷》的其他版本一样同生共存。但唯一令人疑惑的是，等益到底出自何种意图才在题名处落下了"夏圭山水大轴"呢？其次，万一云谷等益的印章是假章，是在等益之后的江户时代补盖上去的呢？就我涉猎的范围来看，《山水长卷》共有四个完整的复制品，它们分别是：（1）荣川（古信）模仿本，毛利家藏品（前面所提到的版本）；（2）同模本别本，东京国立博物馆馆藏品；（3）荣川（典信）模仿本，江田文雅堂藏品（古信版本的再模仿）；（4）胜海（芳崖）模仿本，东京艺术大学藏品（古信版本的再模仿）。

事实上，"京野版本"愈发显示出其独特性，与上述的任何一个版本都难以匹配。

拼接缝合的落款

首先来看，"京野版本"长约 39.67 厘米，宽约 1 422 厘米，"毛利版本"长约 39.7 厘米，宽约 1 586 厘米，两者的尺幅大小差异很大。其次，"京野版本"所用纸张是雁皮，这是一种适合用于描绘的极薄半透明纸张。纸张上随处可见标有原图位置的记号，可以看出这是直接把纸张放在原作上依次临摹留下的痕迹。通过这种方式，虫咬、破损、缺损等痕迹也都被悉数记录下来。为了区分临摹，我将这种模仿称为"临写"。

图 2-9　雪舟原作卷末的落款（与另外纸张拼接）

　　将临写的画像与毛利版本加以比对后，我发现两者基本上一模一样，但在位置、局部描写、色彩等细节上差异较大。出现这一差异或许是模仿者个人风格的体现方式。但是，令人费解的是，既然已经非常仔细认真地临写了，为什么两幅画还会有这么大的差异呢？此外，图像的临写笔法细腻、一丝不苟，但京野版本的长度却不足两米。一般情况下，模仿版本要比真迹原版稍长一些。由此，我们不难推断，京野版本的原版应该是毛利版本之外的其他画作。虽说京野版本只是某一画作的模仿复制本，但它最大的价值却在于其经得起推敲。

　　与毛利版本的另一个差异之处在于其卷末的落款。京野版本的画卷上盖着"雪舟笔"的长方形红色印章。既然是对毛利版本的模仿，按理说，该印章也应该是模仿品。但据我考证确认，京野版本的卷末落款印章与原作一样印章清晰。虽然毛利版本卷末也盖了长长的落款，但与京野版本却迥然有别。如此看来，落款的差异也是鉴定京野版本原作的线索之一。退而言之，即便京野版本的落款是后人伪造上去的，但我在前面提到的画卷

的长短、画风的差异却不得而解。

当然，对于那些曾经看过毛利版本的人来说，这些可能都是老生常谈了，但我还要再重申一下：毛利版本的落款盖在另外一张纸上，明显是后人重新补加上去的。这件事有悖常理。如果想要发挥大胆的想象去猜测，那就可以提出这样一种可能性：毛利版本一开始并没有落款，是后来有人添加上去的。我在这里要说明一下，其实我本人对画中落款笃信不疑。但是，我想重申的观点是：如果从前面探讨的有关"笔受"解释角度去考量这幅画，那么，这个落款极有可能是先从雪舟别的作品中取下来，再补加到毛利版本上去的。理由如下：

第一，从应仁元年（1467）到文明元年（1469）期间，雪舟花了将近两年的时间潜心研修了他在入明期间观摩到的夏圭各种画作，二十年后才尝试，时间跨度太大了。

第二，前已所述，尽管雪舟长年研修夏圭作品，但其实并未找到夏圭的原作真迹。

第三，仔细观察雪舟的作品，不难发现，京野画卷意外地并没有受到中国画风的很多影响，反而是更多地感受到了当年创作的雪舟个人创意，他突破界限，画风大胆，自成一格。关于第二点，中村溪男氏在《萌春》的第三十一号的《关于雪舟的诸多问题》一文中提出了这样的新见解：首先，他主张要打破一味地将《山水长卷》认定为夏圭模仿品的定向思维，提倡从雪舟当时吸取众多中国画家的长处，并发展出了自己绘画思路的角度去加以研究。其次，他还告诫大家不要被落款里的部分字句所羁绊。中村溪男的这两点主张在当时引起了人们的关注。因为，落款确实与画作之间不尽相符。但我反倒更赞成这样一个观点，那便是：正如众多中国美术史研究专家所强调的那样，即便是在中国，也找不到一幅画得如此活灵活现的人物

动态众生相的杰作了。

通过以上这几点理由，我反复暗示了毛利版本的落款应该是后来添加上去的可能性，在此似无必要赘述重申。事实上，这就是为什么我无法认同岛田教授主张"京野版本实为夏圭的模仿本"。

到底出自谁之手

京野版本作为一个新版本成立之后，我们从等益的藏印大致可以推断这幅画是出自等益之前。后来，我们又从京野版本与等益父亲等颜的画风差异中加以进一步推测。据此可以认为，"夏圭山水大轴"这一题名是在等益藏画时或更早就存在了。很显然，有关毛利版本"笔受"二字的讨论也肇始于此时。

如果说京野版本是等颜之前的模仿本，那它到底是出自谁手呢？我们知道，等颜继承了雪舟的云谷庵后，自称是"雪舟三代"，并与长谷川等伯有过所谓的"正统之争"，这是一则家喻户晓的有名故事。从该故事可知，等颜实为雪舟的孙弟子。换句话说，雪舟在等颜之前还有一个直系弟子。作为曾经生活在中国的一名自由画家，雪舟晚年与京都画坛几乎毫无交集，莫非他真的是在成名之后收了很多弟子？但是，雪舟现存的作品非常稀少，个中原因，无从考证。在雪舟的众弟子中，为我们所熟知的是等悦、秋月（等观）、周德、宗渊等几个僧人画家。

据熊谷宣夫氏的《雪舟等杨》记载，永正三年（1506），雪舟逝世之后，等悦或秋月就成了云谷庵的主人。之后的天文七年（1538）至天文九年（1540年）期间，周德也在此庵居住。

等悦称得上云谷画派的第一人，虽然生平不详，但据说，他曾活跃于延

德、明应年间。文明六年(1474)，等悦获得雪舟亲授的画稿，并开始磨炼画技。从等悦的几幅遗作来看，等悦确实深得雪舟山水绘画之真传。秋月算得上是雪舟门下最得意的高徒，雪舟对他宠爱有加。相传，他曾随雪舟作为遣明使节赶赴明朝。回国后，秋月成了家乡的岛津候门下的画师，但他似乎也住在云谷庵。延德二年(1490年)，雪舟将自画像赠予秋月，亦即现世遗存的这幅画的模仿本。单就现存的模仿本来看，秋月的确是一位才华横溢的画家。如前所述，周德后来住到云谷庵，也正如《本朝画史》所记录，他的画风酷似雪舟。宗渊是雪舟钟爱的心仪弟子，明应四年(1495年)，他因为雪舟赠送一幅《泼墨山水图》给他而为世人所知，可惜，他回到故乡镰仓后居然轻生了。

以上述这四位弟子为首，雪舟的弟子们开始模仿雪舟的各种作品。据此可断定，应该是雪舟的某位弟子画了京野版本；还有一种极大的可能性，那便是，从那之后，等益正式收藏，并随后又传到了云谷庵。所以说，京都版本的作者极有可能就是等悦、秋月或周德这三位中的其中一个人。

但是，或许有人会对此有所质疑：京野版本难道不会是毛利版本模仿本的再模仿吗？我的解答是这样的：一方面，从京野版本临写时的准确度可以看出，它当时是在临写某一幅弥足珍贵的杰作。另一方面，从构图、破损处的描绘、卷末落款处的差异等来看，版本的模仿之说也就不攻自破了。既然如此，京野版本到底是怎么来的呢？

冰冻三尺非一日之寒

本章开篇就已说到，雪舟的现存作品极为稀少。其中，一部分确实是雪舟的原作真迹，另一部分则是模仿复制本。据口述记载，雪舟三大代表

作之一的《天桥立图》原来是藏在江户城的，但其原作真迹已被烧毁，只留下了藏于山内家的作者亲手模仿复制本。《泼墨山水画》中也有一幅跟这幅京野版本相似的画作，据说流传到了山口县的萩之菊屋家里。《山水画卷》除了毛利版本外，还有雪舟本人亲手绘制的另外一幅模仿本。

　　我在毛利家曾经反复认真地观察了《山水长卷》的原作真迹。这是一幅以泼墨为基调，讲究细节变化的 16 米长的大尺幅卷画。当我了解到这幅画并没有经过任何前期描底和后期修改时，惊叹道："就算是在当下，这幅画还是会令人叹为观止。"可以想象，纵使是一位才华横溢的天才，如果想要一气呵成地完成这幅作品，他之前该会历经多少次的尝试和失败啊。我们先撇开《泼墨山水图》不谈。与《天桥立图》一样，《山水长卷》也是在雪舟草拟了决定性的构图之后才投入创作的。根据口述记载，雪舟在打算把《天桥立图》献给一位将军时，他自己先在画作上贴了一些纸片，趁画作尚未干透，他做了一幅复制品。欧洲人通常要把源出于原作真迹的模仿本与一般的模仿本区别开来，前者多半被称为"复制品"（replica）。因此，我得出的结论是：《山水长卷》的京野版本是不是与《天桥立图》一样性质的复制品呢？因为《天桥立图》并没有留下签名落款，而京野版本上却有签名落款，虽然这一点看起来似乎不合逻辑，但是，我们可以认为，签名落款足以显示京野版本不单单是草图，更是一幅绘画难度较高的作品，而《天桥立图》只是一幅画稿而已。

　　虽然雪舟的现存真迹非常稀少，但出自其弟子之手，或者出自后人模仿之手并为人熟知的作品却数量不少。不仅如此，虽然文献上有所记载，但如今下落不明的画作也不乏其数。我参考了熊谷宣夫氏的《雪舟等杨》以及其他研究成果的统计，雪舟原作真迹的模仿品超过 20 幅，下落不明的画作竟然高达 25 幅之多。如果再算上草稿之类的话，数量就更加不计其

数了。那么，雪舟实际上真的留下了大量画作吗？雪舟的草稿中著名的有狩野探幽的《流书手鉴画帖》(中岛家藏品)、《探幽缩图》(大仓集古馆藏品)、常信的《流书手鉴图卷》(东京国立博物馆藏品)等。野田九浦氏在《萌春》(第三十一号)的《雪舟其人其事》一文中有这样的记载：当时，美术学院的学生们可以自由进出博物馆，雪舟借出了狩野家的草稿本，并加以模仿。从这些文字记录中，我们仿佛能够感受到现在无法亲眼看见雪舟作品的影子。假如将这些侧面也考虑进来的话，我们就会有新发现。例如，有一天，我在大仓集古馆馆藏的《探幽缩图》中惊讶地发现了《慧可断臂图》的另一个模仿本。要知道，《慧可断臂图》，那可是一幅自古以来就真伪难辨，争议不断的作品。假如发现了另一个版本的话，那将是完全不同的局面了。

　　现在不妨重新回到原来的话题。首先，毋庸置疑的是，我们通过京野版本发现了《山水长卷》的另一个版本。为此，我想探究的最后一个问题是关于云谷等尔摹绘的藏于萩之菊屋家中的那幅《山水长卷》。松下隆章氏在 1957 年《博物馆》的九月号上撰文说：等益的次子等尔为了把绘画技法传授给其弟弟等璠，便亲自模仿了雪舟的作品，让他弟弟看。这个模仿版本要比毛利版本长 3～4 厘米，宽约短了 2.64 厘米。虽然画面上有一部分和毛利版本相吻合，但其整体构图和起落笔的顺序却有所不同。并且，毛利版本上的部分场景也没有得以展现。从这个记载可知，还有一幅比《山水小卷》(浅野家以及反町家藏品)更长的，属于中等尺幅的卷画。因此，松下氏自然而然地就推断说，雪舟在绘制长卷的过程中还绘制了其他不一样尺幅大小的画卷。我打算把京野版本列入这一系列中去，将它定位在中等卷画的前一个阶段。另外，值得一提的是，大阪的数本宗五郎氏收藏了探幽临摹的另一卷《山水长卷》(3 米多长的片段画)，这幅画也可以被列入这一系列的作品中去。

　　既然京野版本是模仿本,它跟原作真迹很难吻合一致。但在我的印象里,首先,就风格和画法来看,京野版本与等尔版本却是吻合一致的。其次,两个版本都接近《山水小卷》的反町版本。就算是模仿本,也正如熊谷宣夫氏所说的那样,这些画作传递了雪舟从明朝回到日本后立志回归古典宋元画,并潜心加以钻研的心态。我认为,可以把这三幅作品(加上浅野本的小卷、薮本版本的长卷,总共五卷)看作一个系列的作品。

　　冰冻三尺,非一日之寒。雪舟的《山水长卷》当然不是一朝一夕能够完成的。就算是当时他有夏圭的作品可以作为参考,但要达到随时随地,举笔创作的状态,那也是需要极强的创意和充分的准备的。这幅画看起来宛若一场宏大交响乐,春、夏、秋、冬,季节的主题相互交织,主题间的衔接与跳跃可谓天衣无缝,整个构图井然有序、大气恢宏。即便是天才画家,也绝不可能一挥而就地画完如此巨作。况且,当时雪舟的手头上并没有可资借鉴的中国画作。所以,我认为,这幅画卷是雪舟从中国明朝回到日本后的二十年间,历经各种各样作品的磨炼和积累,最终才达到一个新高度的体现。从小尺幅画作到中卷画,他终于画出了京野版本这样的大卷画,之后又开始超越自我,挑战创作长卷画。我认为,这是一位受到中国美术影响的日本画家迅速成长的人生轨迹,这个发展过程不仅仅体现在了画卷纸张的尺幅选择上。随着使用画卷纸张尺幅的加大,他逐渐尝试调整与加深了绘画的广度和深度,最终取得了在长卷画画纸上鹤飞起舞的巨大成就,《山水长卷》可谓是雪舟穷尽一生,孜孜以求而最终完成的集大成的杰作。

第 3 章

六十一个蒙娜丽莎姐妹

难解的谜团

时至今日，列奥纳多·达·芬奇的《蒙娜丽莎》仍然不失为世界上最出色的公认的名画。

"蒙娜丽莎"是麦当娜·埃丽萨贝特的略称，意为埃丽萨贝特夫人。那么，这位埃丽萨贝特夫人是一位怎样的女性呢？她的全名为埃丽萨贝特·迪·安东·玛利亚·迪·诺尔德·杰拉尔迪尼，生于 1479 年，是一位佛罗伦萨的名门闺秀。1459 年，她嫁给了门当户对的名门公子弗朗契斯科·迪·巴尔特米奥·迪·扎保尼·戴勒·佐贡多，成为其第三任妻子。

因为蒙娜丽莎是佐贡多的妻子，因此这幅作品又被称为《拉乔康达》（意为"微笑的人儿"）。这幅描绘埃丽萨贝特·佐贡多夫人的画看似平淡无奇，但其中却谜团重重。

第一个要害问题是，画中的女性真的就是埃丽萨贝特夫人？这一说法最早散见于著名传记作家瓦萨里的《美术家列传》。但瓦萨里并没有亲眼看过这幅作品。而且，1519 年，达·芬奇在法国离世时，瓦萨里只不过是个六岁的孩童。因此，瓦萨里的记录也只能是传闻。

但是，根据安东尼奥·迪·贝阿特斯在达·芬奇离世前两年直接向他本人请教后的记录文献来看，其中有文字是这样记录的："就是这位女性受朱利亚诺·德·美第奇公爵（Giuliano de' Medici）的嘱托，她是一位佛罗伦萨的贵妇，专程来打听达·芬奇。"蒙娜丽莎是美第奇①的情妇这一说法

① 美第奇，意大利佛罗伦萨的著名家族，创立于 1434 年，1737 年因为绝嗣而解体。美第奇家族在欧洲文艺复兴中起到了非常关键的作用，其中科西莫·美第奇和洛伦佐·美第奇是代表人物。马萨乔、波提切利、达·芬奇、拉斐尔、德拉瑞亚、米开朗琪罗、提香等艺术家的许多作品，都成为美第奇家族的收藏品。佛罗伦萨乌菲兹美术馆，也是美第奇家族的遗产。——译者注。

应该是从这里流传出去的。果真如此的话，一切的一切就又都错位了。因为，美第奇成为达·芬奇的资助人，那是 1513 年至 1516 年期间的事，而且地点也变成了罗马。关于蒙娜丽莎的原型之谜，还存在另外几种说法。最近，田中英道甚至宣称，蒙娜丽莎其实就是曼多瓦公国的伊莎贝尔·戴斯特王妃［参阅《朝日新闻》昭和五十二年（1977 年）一月十三日］。

根据准确的说法，达·芬奇是在 1503 年回到佛罗伦萨之后才开始创作这幅作品的，据说他花了四年时间也没能完成。假如根据 1503 年以后来推算的话，那已是埃丽萨贝特二十四五岁后的事情了。

据瓦萨里的说法，在作画时为了能够让她保持愉悦的心情，达·芬奇甚至是请来了音乐家和歌手。

蒙娜丽莎的微笑就这样被创作了出来。但是，如果我们仔细思考，就会发现达·芬奇的作品中，除了《蒙娜丽莎》外，基本没有面带微笑的肖像画。

此《蒙娜丽莎》乃彼《蒙娜丽莎》乎

微笑的肖像画究竟意味着什么呢？本来肖像画应该是一件严肃的工作，而且是在接受特定的委托人之后才开始动笔的，同时还应当将所画的肖像画交给委托人。但是，《蒙娜丽莎》这幅作品却一直留在达·芬奇身边，直到他去世后才被弗朗索瓦一世（即法国国王弗朗西斯一世）买走。这一事实也就否定了《蒙娜丽莎》的创作始于美第奇委托一说。

实际上，我们也无法断定达·芬奇到底有没有复制自己的作品。当时那个年头，绘画者本人或弟子在师傅的指导下（弟子从旁辅助师傅）复制作

品，这是极为普遍的现象，这类作品通常被称为"复制品"。也因为如此，人们才怀疑挂在罗浮宫里的《蒙娜丽莎》究竟是不是原作真迹。每当有新的不同作品被发现，人们就会再次提起复制品的说法。

关于作品的来历，其实并没有什么疑点，也就是说，罗浮宫的这幅作品是达·芬奇去世后转至弗朗索瓦一世手上的，其后作为法国皇家收藏品一直流传至今。但是，从达·芬奇直至去世前一直都保留别人的肖像画这点来看，原作肯定已给了委托人，作者手上保存的必定是复制品，这一说法得以成立。

迄今为止，为人所熟知的较早时代的《蒙娜丽莎》复制品共有 6 件。其中，纽约弗农的收藏品中有一件被认为最可能是真迹的作品。在拿破仑时代，由于这幅作品与画框大小不合，左右分别被裁掉三四厘米，结果仅剩一点点的廊柱清晰可见。

至于前面所介绍的美第奇情妇这一说法，由于在创作时间上与作品本身存在较多疑点，许多专家因此而解释说，这可能意味着，《蒙娜丽莎》是其他女性的肖像画。

这个先暂且不论。据说，《蒙娜丽莎》是弗朗索瓦里一世用一万二千法郎从达·芬奇弟子手上买下的。16 世纪初，为了保护这幅油画，弗朗索瓦里一世给它涂上了超出保存需要的厚厚清漆，并代代相传。到了拿破仑时代，拿破仑把它装饰在自己和王妃约瑟芬的寝殿中。

然而，由于当时油画的左右边框被裁掉了，再加上涂了过多的清漆，于是，画作在外观上变化巨大。我们现在看到的《蒙娜丽莎》与其最初的状态截然不同。

诚然，无论是哪一种人物画像，我们都能从中发现作者的创作态度。但从《蒙娜丽莎》中，我们感受到的却不是一般意义上的态度，而是带有更

为强烈的个人倾向的东西。

这样一来，自这幅作品完成以来，观赏者便展开了各种各样的讨论。瓦萨里曾将蒙娜丽莎微笑所透出来的这种神秘解读成了"此笑只应天上有，人间哪得几回闻"。

当然，虽说从画作中发现了"神圣"这种看法并没有什么错，但这种看法是否带有过于浓重的文艺复兴色彩呢？生活在 20 世纪的我们对画作持有自己的独特看法，这不也是很好吗？

痴迷母爱题材

毋庸置疑，《蒙娜丽莎》有其特定的原型。达·芬奇是一个狂热的科学家，他常用解剖学的方法去分析其创作对象。作为文艺复兴时期的艺术家，他大概是想要将人类作为一个整体的自然体去做一番彻底的剖析吧。与此同时，他还通过归纳法和演绎法，对事物的描写往往超越了客观事物自身，并表现在了自己的作品上。

达·芬奇或许不一定是有意识而为之，但这反倒可能是超越作者意识的深层心理作用使然。弗洛伊德解释说，隐藏在艺术作品中的创作者的真实意图常在无意识中深扎其根。弗氏的这个说法在达·芬奇身上显得尤为贴切。

众所周知，达·芬奇是个私生子，孤独终生，恋母情结尤甚。于是，达·芬奇骨子里植根的这一点，不断地被他反作用于客观方法。

如果《蒙娜丽莎》不是因为被委托而创作的肖像画，而是作者自发描绘的人物画像，那么，达·芬奇骨子里的这一面被深刻地刻画出来，也就不足为奇了。

现实生活中存在的美丽女子身上表现出来的母性光辉，达·芬奇将自己能够加以描绘的最美好的女性形象都深深绘制到这位女子身上了。即使给当时的人们带来一种宗教色彩的神圣性，这也并不奇怪。因为，当时的人们想必是从这幅画中发现了新的圣母玛利亚像。而当下的我们则更加人道，不对，应该说是极其人道地发现了达·芬奇那种对于母爱炽热的、根深蒂固的思慕。

应该说，《蒙娜丽莎》并不是因为它是一幅美丽的女性画像，也不是因为完美的构图而成为举世杰作的。无论其描绘的人物是谁，无论其多么自然而又细致地刻画了描绘对象，甚至这样的细节全都舍弃不计，我们都会惊叹于这件作品本身的独特而强烈的现实感，以及那种植根于现实之中的显著个人特征。

或许我们过于习惯运用 20 世纪的眼光去看待《蒙娜丽莎》了，而《蒙娜丽莎》正好出乎意料地表现出了 20 世纪的风格。因此，人们一方面永远地憧憬着《蒙娜丽莎》，另一方面却对其加以嫉妒、加以质疑，甚至加以否定。

复制品与衍生品

《蒙娜丽莎》无疑是当今世界上最著名的绘画作品，但与其名气相比，它的存世之谜却出乎意料地成为难解之谜，这其中的复杂性和神秘性，异乎寻常地吸引了人们的高度关注。

虽然《蒙娜丽莎》在今天声名显赫，家喻户晓，但它在 19 世纪以后才真正为人所熟知。19 世纪之前，它被密藏在法国王室（包括拿破仑帝国时期），只有极少数人才有幸观赏。但是，即使处于这样的时期，同一时代或随后的时代里，《蒙娜丽莎》复制品的数量之多，令人瞠目。

　　所谓复制品,指的是与原作真迹构图一致的绘画作品,区别于对原作真迹有所改变的衍生作品。最近有人指出,普利策①曾经强烈主张,真迹的收藏其实都是假的,原作真品往往藏在别处,这一说法曾被炒得沸沸扬扬。迄今为止,加上普利策的收藏,单单是《蒙娜丽莎》的赝品以及仿造品就高达 61 件之多,这每每令人瞠目结舌。这当中至少有五件作品在美国被堂而皇之地当作真迹交易,交易的金额总计高达一百五十万美元(约五亿四千万日元),亦即每一件作品平均价值一亿日元以上。这是多么荒唐愚蠢的事情啊!而且,更加令人吃惊的是,有人甚至对巴黎罗浮宫里的唯一一幅《蒙娜丽莎》质疑。当然,前面提到的普利策的藏品也曾遭到质疑。美国有位专家坚持认为,自 1797 年以来,《蒙娜丽莎》的真迹一直被新汉普郡的一个家族所收藏,罗浮宫里的作品只是其中的临摹作品之一。1927年,《蒙娜丽莎》被人从罗浮宫里盗走,虽然不久后就物归原主,但当时却引发了"失而复得的《蒙娜丽莎》是一件赝品"的传言。

　　众所周知,《蒙娜丽莎》是达·芬奇去世之前一直留在自己身边的一幅作品。在那些质疑其真伪性质的人们看来,作者达·芬奇描绘了同一主题的两幅作品也未尝不可能,也有可能是达·芬奇的弟子复制了这幅作品。

　　如果说罗浮宫里的《蒙娜丽莎》是一件复制品,那事态就严重了,但迄今为止并没有相关的足够文献资料能够扭转现在的评价。假如罗浮宫里的《蒙娜丽莎》是后来者创作的一幅衍生品,那就另当别论了。目前专家们的研究表明,包含前面提到的复制品及其衍生作品,《蒙娜丽莎》的数量已多达 61 件。一般情况下,衍生作品的特点在于,它或改变其构图,或消弭

① 普利策(Pulitzer,1847—1911),美国大众报刊的标志性人物,普利策奖创立者,哥伦比亚大学新闻学院创办人。其父亲是犹太人与匈牙利混血,母亲为德奥混血。——译者注。

其背景，或放大其上半身，或裸体化处理，甚至戏剧化处理。从这些衍生作品中，我们可以感受到创作者们通过一些形式上的尝试，去挑战原作真迹本身所具备的美感。由此可知，无论处于哪个时代，一幅名画都会激发画家们的嫉妒心，或者会唤醒他们的对抗心理。

当然，大多数画家都会选择复制临摹罗浮宫里的名画，但选择《蒙娜丽莎》为临摹对象的画家却少之又少。究竟是因为模仿完美之美太困难，还是因为嫉妒完美而敬而远之呢？

无论出于什么原因，非常有意思的是，不妨将后代画家们所尝试的作品全都明确地归类为衍生作品，而不是复制品。当今，《蒙娜丽莎》的衍生之风仍然极为盛行，不单单是在绘画领域，同时还广泛地扩展到设计、漫画、电影等诸多领域。其中，最具代表性的作品有达达派①艺术家杜尚②的《带胡须的蒙娜丽莎》，波普艺术③的先驱者莱热④的《蒙娜丽莎与钥匙》，以

① 达达派，源于法语"达达"（dada）一词，意为"空灵、糊涂、无所谓"。主要是指1916—1923年出现于法国、德国和瑞士的一种艺术流派。达达主义是一种无政府主义的艺术运动，它试图通过废除传统的文化和美学形式发现真正的现实。代表人物有布洛东、阿拉贡、苏波、艾吕雅、让·克罗蒂、马塞尔·杜尚、马克思·恩斯特等。——译者注。

② 杜尚（Marcel Duchamp，1887—1968），纽约达达主义团体的核心人物。出生于法国，1954年入美国籍。他是20世纪实验艺术的先驱，被誉为"现代艺术的守护神"。他在艺术上探寻非理性和自由，艺术追求的是理性与秩序。1919年6月，他在巴黎的达达咖啡馆创作了一幅颇有争议的画《带胡须的蒙娜丽莎》（L. H. O. O. Q.）。——译者注。

③ 波普艺术，是Popular的缩写，意即"流行艺术、通俗艺术"。"波普艺术"一词最早出现于1952—1955年，在由伦敦当代艺术研究所一批青年艺术家举行的独立者社团讨论会上首创，50年代中期鼎盛于美国。在艺术追求上继承达达主义精神，作品中大量运用废弃物、商品招贴电影广告、各种报刊图片做拼贴组合。代表人物有A.沃霍尔、J.戴恩、R.利希滕斯坦、C.奥尔登伯格等。——译者注。

④ 莱热（Lger，Fernand，1881—1955），法国画家。早年就读于巴黎装饰艺术学校和朱利安学院。早期作品追求工整的形式美和单纯的色彩美，战后画风转向写实，内容多描绘工人和普通劳动者，画幅较大，色彩清晰。——译者注。

及超现实主义①的达利②本人乔装而扮的带胡须的蒙娜丽莎。

很显然,《蒙娜丽莎》就这样一直被人们敬而远之,它被嫉妒的同时,也将永远成为人们的兴趣靶心。

① 超现实主义,西方现代文艺中影响最为广泛的运动之一。画家们常常以精致入微的细部写实描绘和可以辨认的物体局部作为艺术准则,去表现一个完全违反自然组织与结构的生活环境,把幻想结合在奇特的环境中,以展示画家心中的梦幻。代表人物有彼埃·罗依、唐吉、马格里特、保罗·德尔沃以及萨尔瓦多·达利等。——译者注。

② 达利,简称萨尔瓦多·达利(Salvador Dali,1904—1989),西班牙加泰罗尼亚画家,因为其超现实主义作品而闻名。他是一位具有非凡才能和想象力的艺术家,他的作品把怪异梦境般的形象与卓越的绘图技术和受文艺复兴大师影响的绘画技巧令人惊奇地混合在一起。1982 年,西班牙国王胡安·卡洛斯一世封他为普波尔侯爵,他与毕加索、马蒂斯一起被认为是 20 世纪最有代表性的三个画家。——译者注。

4

第 4 章

迷人的文艺复兴雕塑

原创与复制

或多或少，我们都应该对古希腊雕塑史对罗马美术乃至文艺复兴后整个欧洲的美术所产生的巨大影响有所了解。对此问题稍有了解的我，于十年前初次前往欧洲，每天穿梭在欧洲（尤以地中海沿岸为甚）的各个城市，接连不断地参观了不计其数的古希腊雕塑。每当我看到这些雕塑时，我就颇有感受，觉得印象中那些有章可循的雕塑史不由得刹那间崩塌，荡然无存。每天早上一起床，酒店大堂里那些触目可及的白石块、逛街时广场中央放置的白色石块、美术馆大门那些跟你热情打招呼的白色石块、在餐厅吃饭时一坐下来就能看到的那些对着你微笑的白色石块……因为这些白色石块，我最终食不甘味，夜不能寐，半夜里，那些白色石块的幽灵甚至闯进了我的梦境。

无论去到哪里，到处都是这些看上去一模一样的白色石块群体（事实上，多半被注明为复制品）。乍一看，你会觉得它们很容易被混淆，但其实这些石像与石像之间有着笃定的样式、系列及种类，因此，学者和专家们总能井然有序地将它们全部分门别类，加以整理归档。如果一直细心观察的话，还可以从中发现这些石块之间的差异所在。有时候，你甚至还能觉察到原作与复制品之间的微妙细节，事实上，想要达到这种程度的观察，那绝非一日之功，需要日积月累。

事实上，古代文艺复兴雕塑的定型之美，令人惊叹。如果有人因为心血来潮的恶作剧，想在成百上千的白色石块中挑出一块去做成赝品，恐怕其完美的定型足以让人无法立即察觉。当然，一般人不可能做出这么高难度的事情，但如果换成了米开朗琪罗，或者与米开朗琪罗一样有才华的人，那就不知道会变成什么样了。纵使有这样的恶作剧臆想，人们也不希望看

到它真的会变成现实。

　　古代文艺复兴雕塑的素材主要以石头、木材和赤土（优质黏土）为主，据说，有时也会使用青铜。然而，这种雕塑技术自文艺复兴之后就完全衰退了。文艺复兴之后的那些墨守成规的雕刻家和工匠仅仅继承了技术的皮毛而已。众所周知，如今的青铜代替了当年的石头、木材和赤土，青铜可谓是最能被有效利用的雕塑材料。

　　为了更容易理解接下来我要介绍的不寻常事件，我们应该推翻此类常识，将自己完全置身于近代以前的时代语境中。也就是说，在近代，我们需要假象设定一种希腊罗马文艺复兴传统再次被颠覆且异常落后的社会形态。这种社会形态肇始于 18 世纪末期，跨越了整个 19 世纪。当时，作为欧洲最强盛的法国统治者，拿破仑全面实施帝政。为了树立自己的权威，他将他的目及范围都装饰成了华丽的古典风格。在美术界，绝对古典至上派的达维特①和安格尔②享誉盛名，两人因为描绘和希腊雕塑一样冰冷坚硬、匀称工整的人体画而风靡一时。人们为赶时髦，纷纷疯狂地抢购古代的绘画、雕塑。

　　在《品位经济学》一书中，杰拉德·瑞特林格清楚地描写了当时社会背景下美术收藏品的动向。从中我们可以感知到，19 世纪中叶兴起的原始期和 15 世纪的意大利美术风潮是多么的不同凡响。杜乔、契马布埃、迪·

① 达维特（Jacques Louis David，1748——1825），法国大革命时期的杰出画家，新古典主义的代表人物。他因为非常崇拜拿破仑才答应做他的宫廷画师。他的系列肖像画和历史画，精雕细琢，有惊人的效果，对于后世了解拿破仑时代的历史与生活极具价值。——译者注。
② 安格尔（Jean Auguste Dominique Ingres，1780——1867），法国新古典主义画家、美学理论家和教育家。17 岁时就已经成名。接受过达维特和意大利古典艺术教育之后，成就更加突出。他强调绘画创作必须重视骨骼，肌肉次之。他崇尚自然，不事雕琢，注重色彩调和而稳定。最杰出的作品是《泉》，象征着"清高绝俗和庄严肃穆之美"，标志着安格尔艺术的巅峰。——译者注。

克雷蒂、乔托、马尔蒂尼、乔万尼·皮萨诺、马萨乔、安吉利科、韦罗基奥、贝利尼、狄赛德里奥、多纳泰罗、罗西里尼、波丘尼等人的作品，都是富豪收藏家们的心头之好，其高昂的价格是前所未有的。但是，当时的美术史尚未形成完整系统，对美术作品的鉴定和评价，仍然是一个仅靠占据美术展览会首席画家单方面评定的时代。很显然，这种缺乏严格区分原创、复制或临摹（作者或其弟子的临摹品）的混乱状况，为那些伪造者们提供了乘虚而入的绝佳良机。于是，美术史上有特别记载的一连串古代文艺复兴雕塑赝品事件接二连三地频繁爆出。

巴斯蒂亚尼尼赝品进入罗浮宫

1864 年，巴黎的收藏家多·诺力沃通过法国画商利维特从意大利古都佛罗伦萨一家古董店的乔万尼·福雷帕手上购入一件疑似文艺复兴时期的雕塑。这件雕塑价格并不高，只需 700 法郎。但是，当诺力沃把这件赤土雕塑带回巴黎，让专家们看过之后，霎时间就引起了轩然大波。在专家们看来，这显然是 15 世纪意大利的一件名品，断定作者应该是某位一流雕刻家，比如，多纳泰罗①、韦罗基奥②、菲耶索莱、罗西里尼、马亚诺、迪·

① 多纳泰罗（别名 Donatello，或译为多纳太罗、唐纳太罗，1386—1466），意大利文艺复兴雕塑家和画家。他改变了佛罗伦萨当时流行浮雕的坚涩之感。他首倡雕刻应该以写生为出发点，回归到人本身，崇尚有生机的自然主义雕刻艺术。达·芬奇、米开朗琪罗深受他的影响。多纳泰罗一生创作了大量生机盎然、庄重从容的雕塑作品。代表作品《大卫》是第一件复兴了古代裸体雕像传统的作品。——译者注。

② 韦罗基奥（Andrea del Verrocchio，1435—1488），15 世纪后半叶意大利最重要的雕塑家。他从其前辈意大利雕塑家、画家吉贝尔蒂和雕塑家多纳泰罗那里吸取艺术精华，最终成为伟大的青铜雕刻家。最著名的绘画作品是为佛罗伦萨圣萨尔维教堂制作的祭坛画《基督受洗》。画中的施洗约翰用崇敬的眼光凝视着基督，从基督凹陷的眼睛和苍白的容颜可以察觉基督预感到未来的受难。——译者注。

克雷迪等。《历史美术馆·文艺复兴与近代》等当时的刊物把它当作韦罗基奥派的作品收录其中,这件雕塑赢得多方赞誉。但是,之后,大多数人都认为这是迪·克雷蒂(1459—1537)的作品,原因在于迪·克雷蒂是 16 世纪的画家和建筑师,师从米开朗琪罗和萨尔托①,是历史传记编撰者瓦萨里笔下的"大画家、大雕刻家、大建筑师"。而且,瓦萨里的书中也有迪·克雷蒂为诗人好友贝尼费尼(1453—1542)制作肖像雕塑的相关记录。当然,之后这件雕塑下落不明。因此,人们断定这个新发现的文艺复兴时期的雕塑一定就是当年那件下落不明的诗人雕塑。

　　1865 年,这件作品首次在巴黎的产业会馆公开亮相,一时声名鹊起。作品淋漓尽致地表现出文艺复兴时期的典雅气派,单单是雕塑的人物表现就足以令人叹为观止,甚至还能听到人们称赞说,仿佛能从雕塑中看到诗人贝尼费尼的样子。于是,这件神秘的雕塑,其神奇命运也就从这里开始了旅程。

　　隔年的 1866 年,雕塑的宝主多·诺力沃在人们的劝说下,决定将这件作品转手出售,于是,他便委托别人在巴黎的德鲁奥拍卖行进行拍卖。那时正好赶上了 15 世纪的古物崇拜收藏热,人们蜂拥而至。经过一番激烈的竞价,这件雕塑品最终被皇家博物馆的代表德·尼夫柯克伯爵收入囊中。当时的中标价是 13 600 法郎,与《米罗岛维纳斯》②标价 6 000 法郎相

① 萨尔托(Andrea del Sarto,1486—1530),意大利佛罗伦萨画家,文艺复兴成熟期及风格主义早期画家。《有鸟身女妖像的圣母》是萨尔托艺术家生涯的里程碑,也充分体现了 16 世纪的艺术发展程度。圣母抱着耶稣站在有鸟身女妖雕饰的底座上,代表了圣母战胜邪恶。圣母显眼的玫瑰红长袍搭配浅蓝底裙及亮黄披巾,抱着耶稣保持身体平衡,薄烟通过透明面纱几乎要从墙上飘落下来,给人以静谧安详之美。——译者注。

② 《米罗岛维纳斯》,1820 年春天,希腊米罗岛上的农民波托尼斯在耕作时发现一座维纳斯雕像,后为法国驻土耳其大使以 8 000 银币购得,献给国王路易十八。国王将雕像转交罗浮宫保管至今。一百多年来,她一直是世界上最负盛名的雕像。她的艺术魅力表现为端庄的身材、丰艳的肌肤、典雅的面庞、娟美的笑容、微微扭转的站姿。这一切构成了十分和谐而优美的体态。雕刻家罗丹在罗浮宫见到雕像时,惊讶地叫道,神奇中的神奇。——译者注。

比，就可以想象当时这件作品有多么的引人瞩目。于是，《贝尼费尼的胸像》就这样被毕恭毕敬地请进罗浮宫，与切利尼、塞廷纳诺、米开朗琪罗的作品一样，在佛罗伦萨美术馆受到了至高无上的礼遇。洛伦佐·迪·克雷蒂可以说是文艺复兴雕刻的创始人，继承了多纳泰罗的血统，师从韦罗基奥，与其师兄达·芬奇一道，在 15 世纪将正统血脉发扬光大，克雷蒂是一位伟大的画家和雕刻家。他的两幅画《同朱利安和圣尼古拉斯在一起的圣母子》《天使带圣餐予抹大拉的玛利亚》都藏于罗浮宫，受到了很高的评价。

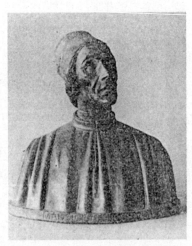

图 4－1　巴斯蒂亚尼尼《但丁的肖像》　　图 4－2　巴斯蒂亚尼尼《贝尼费尼的胸像》

于是，《贝尼费尼的胸像》就这样在短时间内顺利地从佛罗伦萨的一个古董店摇身一变就顺利进入罗浮宫。但这个胸像并不总是为人所称道。人们崇拜礼赞的目光中总会夹杂着一些狐疑的锐利目光。这道锐利目光的主人不是来自别人，正是卖掉这件雕塑品的佛罗伦萨画商福雷帕。因为，在他看来，当初只卖了 700 法郎的一件平凡的雕塑品，转眼间竟然摇身一变，成了雕刻家克雷蒂的作品，并能够顺利进入罗浮宫，他对此感到惊

愕,于是,他刻不容缓地想要把事情的真相公之于世。他声称,这件作品根本不是三百前的雕塑作品,只是三年前的一件普通雕塑而已;作者也并不是克雷蒂这样的巨匠大师,只是住在佛罗伦萨小镇上的一个名不见经传的乔凡尼·巴斯蒂亚尼尼,他压根儿不能与巨匠相提并论。他当时只花了350法郎,从作者手中买下这件作品,胸像的人物原型哪里是什么诗人呀,只不过是香烟厂的一个普通工人罢了。福雷帕这番话语出惊人,别说是相关的人了,就连一般的普通人都肯定感到惊愕万分。

最初,罗浮宫为了维护自己作为世界上最大美术馆的形象,企图将此次的揭露加以粉饰或搪塞。但随着问题的逐步公开化,甚至作者本人巴斯蒂亚尼尼也都站出来发声了,罗浮宫最终不得不被卷入这场争论中。专家和雕刻家们各自陈述了自己的观点,报纸上也刊登了各路评论和新闻,法国和意大利的美术界就像被捅了马蜂窝一样,纷繁骚乱。

在这些一连串的激烈争论当中,令人印象深刻的是巴斯蒂亚尼尼和法国著名雕刻家尤金·路易·莱奎斯内两人在技术上的交锋。莱奎斯内声称,如果巴斯蒂亚尼尼真是雕塑的真正作者,他就一生都为他捏泥巴,他还为此罗列了各式各样技法上的特征,借以说明这不是当代的作品。对此,巴斯蒂亚尼尼的回答反倒更像是在嘲讽整个时代的公众鉴赏力。

莱奎斯内追问:"这种黏土和今天意大利普遍使用的黏土不同,这难道不是来自古老洞穴的黏土吗?"

巴斯蒂亚尼尼反问道:"你是怎么知道的? 我给你一点现在使用的黏土,你能从化学和艺术的角度去证明它们和《贝尼费尼的胸像》材料的不同之处吗?"

最终,不得不承认这是新作的雕塑。雕刻家莱奎斯内于是继续追问:"雕塑上的旧锈难道不是用香烟烟雾弄上去的吗?"

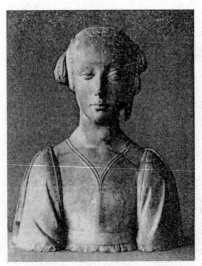
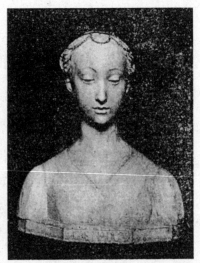

图 4-5　巴斯蒂亚尼尼《女性像》　　　　图 4-6　巴斯蒂亚尼尼
　　　　　　　　　　　　　　　　　　《卢克雷齐娅·多纳蒂的肖像》

　　巴斯蒂亚尼尼戏谑地回答说："你不知道我的做法，你就不要再多嘴了。不过，要说用哪里的黏土可以做出相同的古旧锈痕，我并不介意让你看一下。在你们法国，要想弄上这种古旧痕迹，你们是用香烟烟雾吧，古董店的人听到这话，恐怕要笑掉大牙。"

　　即使如此争来争去，尤金·路易·莱奎斯内仍然坚信，罗浮宫里的那件作品就是文艺复兴时期的雕塑，他甚至调侃说，如果作者是巴斯蒂亚尼尼那样的人，他宁愿出价15 000法郎，让巴斯蒂亚尼尼重做一件作品来。无意中听到这个玩笑的巴斯蒂亚尼尼居然主动接受了挑战，并在报纸上发表了如下的公开信：

　　　　如您所言，首先请您准备好15 000法郎。其次，请您组织一个不限法国人的评审委员会，我接受挑战，重新制作一个跟《贝尼费尼的胸

像》同等程度的胸像。其实，制作费用只需3 000法郎，剩下的12 000法郎，我会拿来孝敬您，因为您是第二帝政的顶梁柱呀，我会制作 12 个平均每个价值1 000法郎的皇帝胸像来孝敬您。

<div style="text-align:right">

佛罗伦萨

一八八六年二月十五日

乔凡尼·巴斯蒂亚尼尼

</div>

不难看出，这是多么无所畏惧的灵魂啊。然而，就在人们屏息凝神地关注事态的进一步发展时，这出戏却意外地草草收场落幕。巴斯蒂亚尼尼在报纸上发表这则挑战声明后的四个月，亦即六月二十五日这一天突然身亡，年仅 37 岁。莱奎斯内似乎不用再为他捏泥巴了，罗浮宫也不用再为此多支付15 000法郎了，人们也暂时松了一口气。但是，后来经过在巴斯蒂亚尼尼死后的彻底调查，真相终于浮出水面。《贝尼费尼的胸像》不知什么时候开始却被人悄悄地从罗浮宫展览室搬走了，从此踪影消失。与此同时，到目前为止，分散在欧洲各地的巴斯蒂亚尼尼各式各样的雕塑也最终得以确认了。

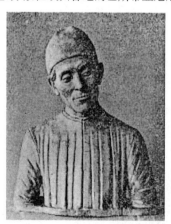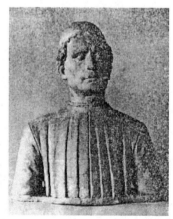

图 4-7　巴斯蒂亚尼尼《男人肖像》

　　在讨论下列事件之前，我们还是先来探讨一下图4-2中右图的诗人胸像吧。这是一件十分出色的肖像雕塑。先看看脸朝着左上方的这位老人的上半身，帽子、头发、脸上的表情、脖子、衣服等细节都被雕刻得栩栩如生，传神逼真，雕像似乎具备了一个人的高尚品格似的，令人啧啧称奇。赤土雕塑的原作整体上并没有使用木棒，雕塑中心挖空烧制之后，只在脸部重新雕刻即可。帽檐翻折的地方用文艺复兴字体写着吉罗拉莫·贝尼费尼的名字。看到这件作品时，即使对雕塑一无所知的人也会很自然地视之为古代一流雕刻家的作品，可想而知的是，专家们反而因为自身知识的渊博，才会更想对其深究细考，因此，多纳泰罗、迪·克雷蒂、韦罗基奥等15世纪雕刻家的脸就不自觉地会浮现出来。人们之所以会认为这件雕塑出自迪·克雷蒂之手，与其说是因为瓦萨里的记录（前已提及），在我看来，倒不如说是因为它与华盛顿国家美术馆馆藏的韦罗基奥群雕塑像中的《一位老人的肖像》，以及《洛伦佐·德·美第奇的肖像》颇为相似。不管怎么说，透过这一件作品，我们就能理解巴斯蒂亚尼尼的技术有多高超了。

巴斯蒂亚尼尼事件波及英国

　　法国罗浮宫事件一波刚息，不久，在隔海相望的邻国英国，另一波事件却又发生了。大英博物馆也曾遭遇了类似的事件，引发了当年一时的骚动。

　　1857年，伦敦的维多利亚和阿尔伯特博物馆从一位叫作乔凡尼·福雷帕的画商手上购买了三件文艺复兴时期的佛罗伦萨作品。其中一件为《卢克雷齐娅·多纳蒂的肖像》，这是一件与前面几件作品有所不同的

大理石雕像，是一件精雕细琢后逐渐打磨成型的作品，散发出独特的耀眼光芒。到了近代之后，由于石雕技术日渐式微，有谁会相信竟然能够出现这样的杰作，大家甚至认为，这是米诺斯文明①时期（克里特地区）的作品。

　　之后，一名叫福尔西的人花了1500法郎买了这尊雕像。福尔西于1868年执笔撰写《巴别塔》一书，书中记述了从乔凡尼·福雷帕手上购买巴斯蒂亚尼尼作品这一事件。福尔西买入的这件雕像让人联想到藏于佛罗伦萨国立美术馆的《妇人肖像》。同一主题的还有另外一件作品，那就是同样藏于佛罗伦萨国立美术馆的大理石浮雕作品《圣母子像》。当时，《圣母子像》作为安东尼奥·罗塞里诺（1427—1478）的真品而被购入，共花费80英镑。不过如今看上去，一眼就能看出它是一件赝品。很明显，它是在模仿法国里昂美术馆德斯德里奥·达·塞蒂尼奥（1426—1464）的大理石浮雕和《圣母玛利亚胸像》的基础上完成的。据说，达·塞蒂尼奥的雕刻作品这个时期是掌握在福雷帕手上的。这件雕像中有一个蜡制的原型，在它被揭露是赝品之后，再购买塞蒂尼奥的真品加以比较，几乎难以辨别二者真伪差异。唯一的一个差异在于，原作真迹头像上的缺口是被随意补上的。其实，这样的补缺手法，赝品或许更容易会被误以为真品。除此之外，巴斯蒂亚尼尼应该制作了文艺复兴时期的很多雕像，但后来都下落不明了。

① 米诺斯文明（Minoan Civilization/The Minoans）。"米诺斯文明"来自古希腊神话中的克里特贤王米诺斯。它不仅是欧洲最早的古代文明，也是希腊古典文明的前驱，以精美的王宫建筑、壁画及陶器、工艺品等而著称于世。米诺斯文明从大约公元前1900年一直持续到约公元前1450年。该文明的发展主要集中在克里特岛上，因为该岛曾是早期地中海上一处良好的贸易港口，与古埃及和小亚细亚有密切的商业联系。——译者注。

图4-8 巴斯蒂亚尼尼的 　　　　　图4-9 塞蒂尼奥的
《圣母子像》 　　　　　　　　　《圣母玛利亚胸像》

以上，我们匆匆浏览了一遍巴斯蒂亚尼尼的主要作品。这时，我又在心中产生了一个疑问，那就是：巴斯蒂亚尼尼究竟是不是赝品伪造者？刚才我也已分析过了，他不可能完全没有任何造假的企图。但是，我在想，既然作为一位很想如实再现文艺复兴精神的雕塑家，他究竟是一个什么样的人呢？即使后来他作为赝品制造者的身份暴露了，各方专家对他仍是赞不绝口。从这一点来看，巴斯蒂亚尼尼的影响力不容小觑。1869年，维多利亚和阿尔伯特博物馆购入《吉罗拉莫·萨沃纳罗拉修士肖像》以及其他几个作品，陈列在19世纪美术展览室里，并将其作品名称刊登在展品目录中。这幅人物肖像画还有另一件仿制品，一开始流落在佛罗伦萨另一个名曰卡普尼的画商手上，之后被转手卖给了另一个收藏家。据说，随着它被暴露了赝品身份之后，此画便被捐赠给了佛罗伦萨圣马尔科修道院，一直

存放在从前僧院长的僧房里。另一件在伦敦的雕塑不亚于那件诗人胸像的雕刻功夫，是一件与之旗鼓相当的优秀肖像作品。该作品透出一种高雅气质，仿佛可以感觉到韦罗基奥的风格。换个角度来看，甚至还可以联想到科雷乔的《基督被解下十字架》①。德国美术家《雕刻的历史》一书的作者威廉·吕克布曾不无遗憾地写道："天妒英才啊。"

杜塞纳的赝品

　　20 世纪的前十年，就在人们几乎要遗忘巴斯蒂亚尼尼事件时，另一个事件又发生了。当时，印象派之后的新美术主导着时代的主流。就在这样一个新时代里，兴起了古典文艺复兴的一阵新浪潮。

　　这则故事要从军队讲起了。第一次世界大战爆发后，意大利的大部分年轻人都被召集入伍了，其中有一个发色特别的男人，他叫杜塞纳。1878年，杜塞纳生于克雷莫纳，从孩童时代就接触到了古代雕塑，耳濡目染地学会了雕塑技术。即便是他在入伍后，一有空闲，他也会拿起石头雕刻。1916 年圣诞节，他到罗马休假时，随手带了一件大理石浮雕，打算卖掉手上的《圣母子像》，以赚点零花钱。说到罗马的美术商业街，西班牙广场附近的马里奥德菲奥里肯定是首选。杜塞纳来到这里，见了一位名叫阿尔弗雷德·法索里的画商，以 100 里拉的成交价谈成生意，他卖掉了《圣母子

① 《基督被解下十字架》是许多画家创作基督教题材的主题绘画。意大利画家科雷乔巧妙而又创造性地运用了透视压缩法去处理人物形象。画中强烈的运动感使得人物形象与画面栩栩如生，整幅构图具有内在的一致性。艺术史学家瓦萨里对曾经这样评价过拉斐尔的《基督被解下十字架》："在此画的构思中，拉斐尔充分表现了死者的骨肉至亲在安葬时的悲哀，死者是他们最亲爱的人，事实上，一家的幸福、荣誉和安康全都依赖于他。圣母痛不欲生，其他的人物饮泣吞声，尤其是圣约翰，绞着双手，牵拉着头，铁石心肠见之亦禁不住黯然泪下。"——译者注。

像》，甚至还与画商约定，等退伍后再卖掉其他作品。

1919年，退伍后的杜塞纳在罗马的某个画廊安定了下来。他受到法索里及合作者罗马诺·裴瑞希的指点，开始观摩美术馆里的展品、书籍上的物品，不断制作令人难辨真假的古老雕塑仿造品。实际上，杜塞纳是一位淳朴的匠人，他只满足于得到一份固定收入，并不知道自己的作品被人当成了真品以高价出售。直到有一次，他的雕塑被人指证为赝品，他才意识到自己工作环境的险恶与不利。之后，类似的事情接二连三地发生。在此之前，两位画商已从中赚了4 000万里拉。但是，就在杜塞纳遭遇妻子病死却无钱下葬，向两位画商开口借钱时，他却遭到了无情的拒绝。最终，在律师的帮助下，怒气难消的杜塞纳将所知的一切真相公布于世。

那些在杜塞纳事件期间买了他作品的人一时半晌很难接受这个事实。于是，无奈之下，杜塞纳便公开了制作赝品的现场，以期证明，使人信服。这则骇人听闻的新闻一下子轰动了世界，杜塞纳似乎瞬间就成了20世纪的英雄，一跃而成话题人物。比如说，杜塞纳事件被拍成了电影，美国纽约大都会艺术博物馆、意大利那不勒斯国家考古博物馆、德国柏林国家博物馆等，纷纷争相举办杜塞纳作品展览会，杜塞纳的故乡克雷莫纳也立起了纪念碑，杜塞纳因此接到了世界各地纷至沓来的作品订单。

杜塞纳的代表作是《圣母子像》三幅浮雕，它是1930年维多利亚和阿尔伯特博物馆购买的杜塞纳作品。另外一件作品非常神奇地与巴斯蒂亚尼尼的作品同属一个主题。据说，他当时是以杜塞纳的作品名义买入的，只花了12英镑。这件作品的人物形象结合了达·塞蒂尼奥以及罗塞里诺的圣母子像（藏于维多利亚和阿尔伯特博物馆）、《尼诺·皮萨曼圣母子像》（藏于比萨美术馆）。有趣的是，三件作品中居然有两件明确刻有杜塞纳自己的名字。

图 4 - 10　杜塞纳《圣母子像》陶雕

　　杜塞纳的赝品特征表现为,他的作品不单单参考了雕塑作品,还在绘画作品中寻找灵感。当他的作品创意来自雕塑时,他就会大胆地更换素材。杜塞纳那件《圣母玛利亚》木雕就参考了西蒙·马提尼[1](1283—1344)那幅名画《圣母领报节》(藏于佛罗伦萨乌菲兹美术馆)。同样,在同一幅绘画天使模样的基础上,杜塞纳又制作了两件天使雕塑。正因如此,曾经有一段时期,引起了人们对马提尼是否也创作雕塑作品的猜测,这可真是贻笑大方了。

　　杜塞纳不愧是一位学识渊博、视野开阔的 20 世纪赝品制造者,从古罗

[1] 西蒙·马提尼(Simone Martini,1283—1344),意大利文艺复兴开端著名画家,锡耶纳画派的主要代表人物。锡耶纳画派所画的情节虽然缺少鲜明性,但其人物表现却富有感情,每每带有伤感、孤寂和哀愁的情绪。画面的节奏感有一种音乐的和谐美,在色彩柔和的对比上更见功力。《圣母领报节》(1333)是其代表作。——译者注。

马的埃特鲁斯坎到希腊的古风时期的各类题材，他都广阔涉猎。但是，古希腊的古典风格似乎的确难以挑战，杜塞纳只模仿那个时代特有的嘴唇表情。像他如此技艺精湛的匠人居然最终也会遇到自己无法模仿的东西。

　　整体看过杜塞纳的雕刻作品之后，我感觉到，他的作品风格仍欠火候，特别是与巴斯蒂亚尼尼相比较时就更加明显。虽然他自己也说过："虽然我制作了很多为人称赞的雕塑作品，但我并不是赝品制造者，我也不是所谓的骗子画师。其实我并不是在仿造，我是在不断地重构和创作。"然而，如果仔细研究他的作品，那就会发现，虽然在形状上惟妙惟肖、无懈可击，但在作品的精气神上总是让人觉得有所不足。或许这是因为杜塞纳所处的时代远远不同于巴斯蒂亚尼尼所处的古典复兴时代吧。即便如此，直到他逝世前的 1937 年，杜塞纳一直与巴斯蒂亚尼尼齐名共荣，他甚至被柏林国家博物馆前馆长、美术史专家马克思·杰克·费雷兰德授予了"赝品制造者的重磅人物"称号，享受着现代罕见的古典艺术家殊荣。也正是因为这样，我们才有幸能在罗马的教堂或大学里看到他的作品真迹。

第 5 章

天才伪造家汉·凡·米格伦玩弄纳粹

赝品的滋生土壤

美术作品的鉴别难度极大。很多价值连城的作品仍然会在作者的身份识别和作品的真伪判断等问题上产生各种争议，进而引发了众多话题。就某种程度而言，世界各大美术馆都会为艺术品的鉴别感到困扰。就连著名的鉴定家们也会为各种各样的艺术品鉴别问题而寝食难安，绞尽脑汁。

伯纳德·贝伦森是意大利文艺复兴美术的权威人士，以其名字缩写——B.B而为世人所熟知。他为众多私人收藏家和艺术品交易商提供过咨询服务，包括英国大画商约瑟夫·杜维恩、波士顿大收藏家伊莎贝拉·斯图尔特·加德纳夫人等。他拥有高超的艺术品鉴别力，被誉为鉴别界的大咖而受人敬仰。然而，到了今时今日，我们终于知道，即便是这样一位鉴赏大师也犯过一些错误。例如，罗浮宫收藏的《金屋藏娇妻》这幅画究竟是不是由莱昂纳多·达·芬奇所画这个问题，在过去的 50 年里，贝伦森曾经反复多次地修改鉴定意见，最终才下了否定的结论。我打算另外讲一则有关这位大鉴赏师的有名故事。1910 年，贝伦森在伦敦出版了他的著作《意大利美术研究与评论》。在这本著作中，他洋洋洒洒地举出一位新发现的巨匠——阿米克·迪·桑德罗。据说，这是一位与桑德罗·波提切利①关系密切的画家。事实上，到目前为止这位画家的几幅作品都被认为是出自波提切利之手。谁知道，研究到最后，贝伦森却得出根本就不存在一位名叫什么阿米克·迪·桑德罗的画家这一结论。当然，由于这位画家的名字自

① 桑德罗·波提切利(Sandro Botticelli, 1445—1510)，15 世纪末佛罗伦萨的著名画家，意大利肖像画的先驱者。波提切利作品突破了精准的自然比例，却获得了一个无限娇柔、优美和谐的完美化身。——译者注。

此被从美术史上抹除了，所以，使得原来被提高价格的作品突然在一夜之间就化为了粪土。

美术作品之所以真假难辨，主要是因为旧的运行体制造成的。与现代艺术家们有所不同，以前的艺术家们各自归属于某一流派，相互之间存在着严格的师徒关系，通常是一起合作完成某项画作。因此，一旦成名，世人就很难分辨出到底哪些是画家本人的作品，哪些又是出自他人之手的作品。事实上，人们认识的大多数天才画家大都是悲情结局。但是，彼得·保罗·鲁本斯①却收获了超高的人气，毕生过着王子般的优越生活。然而，他的大部分作品却往往出自坊间。据说，署上他本人名字的作品约有3 000件。但是，这些作品是为了满足连接不断的订单而与其弟子们通力合作，才最终勉强完成的。鲁本斯本人仅仅作为亲手绘制画作的关键人物，有关添加风景、动态物、静态物等细节，全都由他的徒弟们负责。甚至有时候还会出现鲁本斯本人完全没有参与创作的复制品（通常是作者本人绘制而成的）。而且，他并不介意向别人坦诚内幕，他自己对于作品究竟是否出自他本人之手倒并不是很在乎。

提到美术作品的真假难辨问题，最为讽刺的是曾经发生过的米开朗琪罗事件。这是米开朗琪罗以"少年学徒"（Teen-ager）的身份在梅尼科·吉兰达伊奥的工作室做门生时期的事了。他受某位富豪宝主委托，惟妙惟肖地仿造了古代大师的设计。米开朗琪罗的仿造品优质精湛，烟熏过后，呈现出明显的古旧年代感，与真品一模一样，以假乱真。据说，在被同为门生的其他人告发后，米开朗琪罗只好将赝品和真品一起上交，但真品的拥有者与他的老师竟然完全分辨不出何为真品。此外，在他 22 岁那年，米开朗

① 彼得·保罗·鲁本斯(Peter Paul Rubens,1577—1640)，17 世纪佛兰德斯画家，早期巴洛克艺术杰出代表，西班牙哈布斯堡王朝外交使节。——译者注。

琪罗在朋友的教唆下，又抱着一种或真或假，假中取乐的心情，将自己的石雕作品《沉睡的丘比特》深埋土里弄脏，使之看起来酷似古代雕刻品，之后，他把作品倒卖给了艺术品商人。在毫不知情的情况下，买下这件石雕作品的商人又转手将其高价卖给了另一位收藏家。虽然这件事情最终暴露了，但他却极其骄傲地声称，认为他证明了自己的能力丝毫不比古代人低。

到了近代，由于艺术家们的创意得到了重视，于是便引发了要明确分辨艺术品真伪的问题。在这个标榜个人主义至上的社会中，艺术家们的竞争尤为激烈，每个人都在争分夺秒地先发制人。然而，遗憾的是，并非所有的画家都是天才，并非人人都能功成名就。只有极少数人能够脱颖而出，获得赞赏，其余大多数人即便是才华横溢，也只能是怀才不遇，郁郁寡欢。绝大多数不得志的画家们也就这样自甘平庸而终其一生。当然，也有一些人出于嫉妒、羡慕，甚至因为难以抑制心中的愤懑不满而另觅他路。对这些画家来说，他们唯一能做的事情，就是好好发挥他们的画技特长，以再现那些承载他们自身荣誉的作品来。这样一来，画家们纷纷对古今中外的名画名作制造了赝品和伪造品。他们之所以要开始仿造名作，其心境应该或多或少与米开朗琪罗有些相似。只是，当后来这一切都变成了盈利手段后，才开始变质，然而，他们并没有意识到自己的行为是一种犯罪。由于这些画家的赝品和伪造品大多质高价优，所以，处理起来非常棘手。

所幸的是，近年来在这方面取得较大研究成果的哈佛大学福特美术馆将赝品分为以下三大类：

第一，有意识地制作别的画家之作，或者是别的时代之作，专门用于贩卖；

第二，把现有的作品加以精确的再现；

第三，修补作品，直至使之与真品难以辨别。

一般意义上来说，所谓的赝品指的是第一种或第二种，第三种相对比较

少见。这是因为只有极少数的修旧专家能够直接接触到艺术品的原作真迹开展修补工作。大多数的赝品制造者基本上都像上述所归类的第一、二种那样，充分发挥自己所能拥有的某项真品制作的技术特长，对类似的作品或复制品加以模仿或伪造，达到以假乱真的程度。虽然这类作品做工精湛，但归根到底，在当今社会里充其量只能算是出自职业造假者之手的赝品而已。

　　把赝品制造正式作为一种职业，那是 19 世纪末以后的事情了。这一时期的美术界混乱如麻，事端迭出。当时的情况是：前一天尚不为人知的平庸之作，到了第二天居然能够成为名画，各种各样意想不到的事件，目不暇接，这个时代从根本上完全改变了过去甚至是现存的美术评价体系。应该说，这样的局势一时间也迷惑了诸如贝伦森这样的大鉴定家的判断，助长了赝品制造者的蜂拥出现。不仅如此，不安定的动荡局势也加剧了人们对美术的大量需求，因而不可避免地出现了人们偏爱极少数画家的现象。第一次世界大战前后，世界已建立起当今形态下的美术市场。随着赝品数量的惊人增长速度，人们对于发现赝品也都见怪不怪了。据不完全统计，出自伦勃朗[①]之手的作品确实共有 700 件，如果要推测当今市面上的数量，那已经有 1 万多件了。借用郁特里罗[②]这种受欢迎的画家的话来说，每周必定有一件赝品出现在巴黎的德鲁奥拍卖行上。因此，一些业余鉴定家便得出一个定论，那就是：五件古代美术品中，肯定有四件值得怀疑；如果是 19 世纪以后的新作，四件之中必有一件是赝品。当然，人类并不愚蠢，总有一天能够分辨艺术品真假。然而，即便是短期内出现的这种现象，

① 伦勃朗·梵·莱茵，俗称伦勃朗(Rembrandt，1606—1669)，17 世纪荷兰最伟大的画家之一。擅长肖像画、风景画、风俗画、宗教画、历史画等。他一生留下 600 多幅油画、300 多幅蚀版画和 2 000 多幅素描，几乎画了 100 多幅自画像，他所有的家人都在他的画中出现过。——译者注。

② 莫里斯·郁特里罗(Maurice Utrillo，1883—1955)，法国风景画家。主要创作宁静且构图完美的巴黎街景画。代表作品有《旧巴黎蒙马特小区》《雷诺阿的花园》等。——译者注。

迷惑肉眼的赝品纷至沓来，从未间断，数量之多，足以让人产生一种错觉，是不是应该在美术市场上特别设置一个赝品专区。

　　赝品通常可以通过肉眼来判断，极少赝品是通过文献、记录或材料、技术等科学检查手段而被发现的。也不知道到底是幸抑或不幸，因为赝品或模仿品往往要比真品更优秀，人们很难从工艺、内容上做出鉴别。毕加索——现在来看应该是赝品制造者眼中最大的肥肉，他曾经在与阿里汉的谈话中不经意地说道："假如市面上有仿造得特别出色的画……那是多么伟大的一件事啊。我一定当即坐下来，并在那幅画上署上自己的姓名。"正如毕加索所言，一旦坐下来冷静研究，大多数的赝品其实只不过是幼稚而低劣品的代名词而已。

汉·凡·米格伦事件[1]

　　第二次世界大战刚刚结束不久的 1945 年 5 月，画家汉·凡·米格伦住在阿姆斯特丹的某个偏僻角落。某天，他家里突然来了两位警察，以他是纳粹同伙的名义将其逮捕了。由于害怕被当成战争罪犯遭受严刑拷问，米格伦便想出各种逃脱的说辞，但最终无计可施，只能道出真相。这是一个惊天动地的大事件。他说，在德军占领荷兰期间，他开出 165 万荷兰盾的高价倒卖给赫尔曼·戈林一幅约翰内斯·维米尔[2]的画《基督与通奸妇人》，实际上是他伪造的赝品（戈林和希特勒都是艺术品爱好者，第二次世

① 本节内容，可参阅《造假者的声望：维米尔、纳粹和 20 世纪最大的艺术骗局》（陆道夫等译，江苏凤凰美术出版社，2017 年版）。本书对汉·凡·米格伦事件作了非常精彩的详尽描述，材料丰富，故事耐读，兼具学术性和趣味性。——译者注。

② 约翰内斯·维米尔（Johannes Vermeer，1632—1675），荷兰优秀的风俗画家，被看作"荷兰小画派"的代表画家。代表作品有《戴珍珠耳环的少女》《花边女工》《士兵与微笑的少女》等。——译者注。

界大战期间他们收藏了大量艺术品，其中也混入了不少赝品。其中，这幅维米尔画就是出自米格伦之手的赝品）。

　　起初，并没有人相信米格伦的话，因为这件事情实在太荒谬了。后来，在记者以及陪审团的见证下，米格伦花了两个月时间制作了新的赝品《少年耶稣与长老》，以此证明自己所言皆为事实。这是一件惊悚无比且富有戏剧性的事件。假如米格伦没有被当成战争罪犯处置的话，那事情又将如何展开呢？

　　1932 年之后，米格伦才开始从事赝品画制作。在那之前，米格伦是一位平凡得不能再平凡的无名画家。但是，他对自己作品受到的不公评价一直心怀不满，由此便心生报复之念，于是，他便把目光瞄准了作品存量少、出售价格高的两位荷兰画家——约翰内斯·维米尔和彼得·德·霍赫①。维米尔一生穷困潦倒，最终在极度困苦中不幸辞世。直到 19 世纪，他才被艺术界所"发现"，他一生只留下为数不多的 35 件画作。终于，到了 19 世纪，这位默默无闻的鬼才画家维米尔，其作品才得到社会高度的评价。至今生死年代不明的霍赫也只留下了 100 幅画留存于世，得到了人们的高度关注。

　　米格伦这位找到了极佳目标的赝品制造家首先赶赴伦敦去采购所需材料。所谓的材料，就是那个时代的古油画布。在随后的 4 年里，米格伦整日里埋头于实验，研究如何伪造这两位画家的名画，到了 1936 年，他终于练就了百分之百的信心，拿他的第一件赝品。可见，他是多么的谨小慎微啊。他一共花了半年时间，终于完成了第一幅赝品——《以马忤斯的耶稣与门徒》。他带着这幅画去往巴黎，成功将画卖给了一位收藏家。之后，这位收藏家又将这幅赝品转手卖给了荷兰的某位画商，几经周转之后，

① 彼得·德·霍赫(Pieter de Hooch, 1629—1684)，17 世纪荷兰风俗画派画家。他的作品以细节和色调温暖而见长。擅长描绘荷兰人的日常生活。——译者注。

《以马忤斯的耶稣与门徒》就被收录到了鹿特丹的博伊曼斯·范伯宁恩美术馆①，并成了该美术馆最具代表性的馆藏品。当年，这幅作品的售价高达 55 万荷兰盾。某位荷兰美术的权威人士在鉴定书上附写了最高级别的赞美之词："美术爱好者的一生中，不知何时会突然意外地与某件作品相遇。这是到目前为止无人知晓的巨匠杰作，保持着未经任何人之手装饰的画布状态，与作者作画时的工作室状态一模一样，这是一件几乎未加任何修复的优秀作品。"美术馆方面也煞有其事地在展览手册目录栏里写下作品的出源："这幅画是常年住在代尔夫特近郊的私人家庭所藏，是作为女儿的嫁妆出现在巴黎的，之后被一位眼尖的人发现了。"

为什么米格伦能够伪造出这般巧妙纯熟的赝品画呢？不得不提的一点首先是他在主题选择上的巧妙。由于维米尔并没有留下任何复制品，所以，米格伦认为，如果他只能制作出跟原作真迹一模一样的仿造品，那就太蠢笨了。于是，他将目光锁定在了维米尔初期的宗教画与后期的非宗教画之间较多空白的这一段时期。这样一来，即使在维米尔现存作品的基础上再添加其他一些元素，也会显得合情合理。其次是他用的古油画布。米格伦不仅仅使用那些看起来陈旧的画布，他还有效利用了 17 世纪绘画的旧画具和旧颜料，并在这个基础上进行了创作。因此，即使在 X 光的照射下，也难以立刻查验出他的画作是赝品。最后是他的绘画工具。米格伦使用了维米尔用过的颜料，按照旧画法，用手代替机械，以酒精代替油性溶解颜料，他甚至还用维米尔用过的画笔去作画。如此一来，即使运用分光器来观察，也完全看不出画作有任何异常。

按照上述方法画好一幅画之后，距离大功告成仍有一大程序。为了让

①博伊曼斯·范伯宁恩美术馆与阿姆斯特丹国立博物馆、海牙莫里茨皇家美术馆三足鼎立，是荷兰最具代表性的专业美术馆。馆内藏品丰富，价值连城。——译者注。

画的肌理带有做旧感，米格伦调用适当温度的火焰去烧烤画作。另外，为了营造整幅画在颜料上有均匀裂缝状，他用两英尺厚的滚筒在上面来回摩擦，并在颜料裂痕处加入了东洋墨水，最后还不忘记脚踩画具，以造出旧画的破损痕迹。

　　就这样简单地稍做说明，我想大家一下子就弄明白了。但实际上，他要付出比普通绘画多达几十倍的功夫，才能丝毫不差地完成整个制作过程。经过这番不辞劳苦的制造，终于造出了堪称史上最伟大赝品的米格伦，他不是复仇的魔鬼，又是什么呢？据说，在制作赝品过程中，米格伦为了使自己能够沉浸在与维米尔、霍赫等同一时代的氛围中，他居然买了很多 17 世纪的古董，甚至索性将这些东西装饰在画室里。

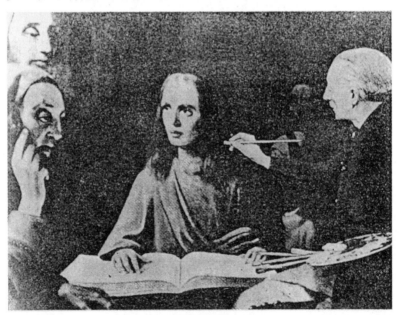

图 5-1　绘制赝品的米格伦（1945 年）

　　第一幅赝品画制作成功后，米格伦又接连制作了维米尔和霍赫的画作，并被大收藏家买走。据文献记载，经米格伦之手完成的9幅赝品画，其中有8幅被当成了真品出售。这8幅赝品画①分别是：《耶稣和他的门徒》——博伊曼斯·范伯宁恩美术馆藏品，55万荷兰盾；《酒宴》鹿特丹博伊曼斯博物馆，219 000荷兰盾；《纸牌游戏》22万荷兰盾；《基督之首》40万荷兰盾；《最后的晚餐》160万荷兰盾；《以撒赐福雅各布》1 275 000荷兰盾；《基督与通奸妇人》赫尔曼·戈林收藏，165万荷兰盾；《基督的洗脚礼》荷兰国立博物馆收藏，125万荷兰盾。

　　据说，这8幅赝品画的总金额，粗略计算竟高达2 289 000美元，换算成日元，大概超过了8亿日元。事实上，穷极一生，维米尔在世时卖出的赝品画，价格最高也就不足区区200荷兰盾，而米格伦笔下的维米尔画交易价却超过了原作真迹的几千倍甚至几万倍。

　　取得证据后，凡·米格伦的案件很快就得到了审理，最后他被判入监狱一年。但是，不知道怎么回事儿，他却迟迟没有服刑。关于这件事，流言满天飞，不知道何为真假事实。有一个说法大概是想表达大家对这位赝品画天才所产生的敬意。另一个说法则是，因为米格伦把伪造的维米尔画卖给了戈林，结果才成功找回了200幅荷兰名画，他为此立下了大功。

　　为了彻查米格伦事件，比利时美术馆中央研究所以P·B·M·科曼为首的国际委员会召集了大批专家，从各个角度研究了米格伦的赝品画。详细的报告显示：凡·米格伦仅仅犯下了两处微小的错误。一处是错误地使

① 此处所指的8幅赝品画与《造假者的声望》（陆道夫等译，江苏凤凰美术出版社，2017年版）一书中的记述不尽相符，可参阅该书第315页。——译者注。

用了蓝色颜料。他使用了与维米尔不同的蓝色颜料，但这不是米格伦的错，而是因为画具商家蓝色颜料缺货，改用了别的颜料来顶替了。另一处错误则是这幅画的底层残留了少量没能刮干净的白色涂料，在 X 光线的照射下，这种白色物质一览无遗。

图 5－2　维米尔《持天平的女人》

图 5－3　米格伦伪造的画作
《耶稣和他的门徒》（局部）

　　动用了各种精密仪器检查，最终也只得出以上的结果。这样我们就不难理解，为什么高价买了米格伦赝品画的人们总是不相信自己买入的画是假的。前面提到过的范伯宁恩，他并不满意国际委员会的报告，他对科曼博士说过，"我并不知道别的作品是真是假，总之《最后的晚餐》一定是真迹无疑"。当时，他的这一言论引发了一时的骚动，但似乎很难验证其真假。就在 1947 年米格伦去世后不久，1951 年，他的遗作在阿姆斯特丹竞拍，他的儿子又引发了另一次骚动。他说，荷兰的美术馆里还陈列着他父亲米格伦的几件赝品画。被这个敏感言论吓破胆的相关人士立即展开了调查，却没能查出什么像样的结果，最终也只好不了了之。这其中，让人们不得不引以为戒的是，即使是前面的 8 幅赝品画也是米格伦自己从实交代才被发

现的，难道就没有其他尚不为人知的赝品画了吗？说起来，米格伦遗作竞拍那天发生了一起异常的事件。一位不知名的荷兰画家声称，他是竞拍赝品画的真实作者，而不是米格伦。假如他因为丧心病狂而说出这样的话，那又说明了什么呢？或许伪造这些赝品画的，除了米格伦之外，还另有其人。果真如此的话，赝品画的范围就更大了。

我们暂且先不深入分析这件事。总的来看，米格伦事件到 1950 年 9 月遗作竞拍会为止，就算是落下帷幕了。人们都在目不转睛地关注这位全世界瞩目的赝品画大王的遗作究竟能价值多少。其中一幅赝品勉强卖了 800 美元（约 30 万日元），另外一幅赝品只卖了仅 15 美元（约 5 000 日元）。多么悲惨的天才赝品画大师啊，走到末路了。三世纪前，因为饥饿而悲惨死去的维米尔也该安息了吧：瞧瞧，毕竟还是我的真画更值钱吧！

神秘的维米尔①

艺术史上的维米尔一向作为谜一般而存在着。这恐怕要归功于他那模糊不清的传记内容。维米尔研究史表明：1866 年，早在法国评论家托尔重新发现维米尔之前，维米尔就已被遗忘了 200 多年。他的画一直处在被遗忘和下落不明的状态，经常被误认为是同时期其他画家的作品。

然而，一旦要为他正名，所有的目光霎时间都聚焦于此。特别是在 20 世纪之后，由于欧美的研究者们尽力开展调查研究，其中的秘密因而也就迅速得以公开。

① 关于维米尔的神秘一生及其绘画创作，电影《戴珍珠耳环的少女》(2003)，纪录片《蒂姆的维米尔》(2013)都有过精彩描述。读者可对照阅读，加深理解。——译者注。

　　人们总是无法抵抗来自谜一样的神秘事物的诱惑,人们高度关注维米尔,也是无可厚非之常理。应该说,正是 20 世纪 30 年代后半期发生的那次空前绝后的汉·凡·米格伦事件,才极大地引起了人们对赝品事件的兴趣和关注,进而推动了相关研究的迅速发展。

　　根据路德维希·戈德沙伊德《约翰内斯·维米尔》(1958)一书的描述,维米尔于 1653 年在其家乡小镇代尔夫特加入了代尔夫特画家公会,并先后两次做过公会的委员。即便如此,他并没有把画画当作一种职业,而是从事画商生意,以品鉴识画谋生,勉强养活了妻子和 8 个孩子。因此,他在生前向四邻八舍借了不少钱,直到 1675 年,他 43 岁英年早逝时仍然未能还清债务。

　　或许书中写得有些言过其实,可见,维米尔给读者留下来的是一种绘画业余爱好者的形象。除了初期的一幅画之外,他几乎不画宗教题材画,也不接受画肖像画的订单。这样一来,他显然就不可能以绘画为生了。对他来说,绘画似乎只是他慰藉孤独灵魂的寄托而已。根据戈德沙伊德的研究,维米尔逝世后,他的大部分画作归为他的家人所有,由此不难推测,他一生并没有以卖画为目的而从事绘画创作。

　　但是,也有人持有另一种看法。R·H·威伦斯基在其《荷兰绘画图集》(1945)中记述道,维米尔在担任两届代尔夫特画家公会委员之后于 1670 年当上了该公会的主席,当时,他的画卖到了 600 荷兰盾的高价。应该说,即便他算不上是当时美术界的主流,但在小圈子范围内也是有声名的。据说,纽约曼哈顿的一位名叫让·科隆维尔的画家兼画商在 1676 年收藏了 26 幅维米尔画,另一位代尔夫特的印刷厂工人在 1682 年收藏了 19 幅维米尔的画。

　　因此,虽然戈德沙伊德宣称,维米尔逝世时只在代尔夫特留下了很少

一部分画，那么他为何会在经济上如此窘迫呢？关于这个问题，我们可以举出两个理由来解释。一是他的作品产出极少，二是他不懂得关于商业买卖美术品的投资。实际上，这两个原因确实是事实。第一个理由从维米尔遗作的数量之少便可得知，第二个理由可以从维米尔妻子在他死后的破产申述中得到证实。据说，当时的战争造成了经济衰退，维米尔买入的画一时间不得不低价抛售，结果造成巨大损失。

那么，维米尔到底过着什么样的生活？他又是通过什么方式创造出一系列奇迹般的绘画的呢？对于这些问题，我们依然是知之甚少，无从考证。

一般来说，披在艺术家生涯上的神秘面纱，与其说难以获知，毋宁说其中的水太深，复杂多变，矛盾重重，容易使人产生错觉。关于维米尔的神秘，确实也是这样。维米尔的画异常稀少，加之其作品大多以宗教主题和肖像画为主。从这个角度来看，维米尔每每置身于艺术与生活的根本矛盾之中，我们可以轻而易举地想象出，他应该是时常处于这两者的纠葛中。

乍一看，维米尔的风俗画多半描绘毫无变化的平淡日常生活场景，以及普通百姓的平凡姿态。雷诺阿[1]曾经指着《花边女工》（现藏于罗浮宫）赞叹道："这是世界上最美的一幅画。"能够达到如此高水准的绝美作品，应该是维米尔作品让人津津乐道的兴趣点所在。但是，这并不是现实生活中的维米尔用来排遣日常生活苦闷的东西。不妨这样说，正是透过这种苦闷与挣扎，维米尔才达到了那种构成其艺术基调的静谧安宁之境界，除此之

[1] 雷诺阿(Pierre-Auguste Renoir, 1841—1919)，法国印象画派的著名画家、雕刻家。他最初的艺术活动中不仅有前代大师提香、鲁本斯的影子，还有同代的柯罗、德拉克洛瓦、库尔贝等人的影子。他兼收了罗可可和巴洛克两者的娇媚和雄健之风，创造了独有的雷诺阿风格。阳光、空气、大自然、女人、鲜花和儿童是他永恒的绘画灵感。代表作《煎饼磨坊的舞会》被誉为艺术史上最令人兴高采烈的一幅名画。——译者注。

外,别无其他。无论我们是把他的画称为幻想的、神秘的,抑或把它们描述成是形而上学的,维米尔都彻底地展现了 17 世纪写实主义中那种超乎寻常的深刻自我表现,这就是所谓的维米尔艺术。

维米尔画在世总存量

维米尔一生中到底画了多少幅画? 大概这期间也毁掉了不少作品吧? 我们并不清楚他在 1654 年之前都画了一些什么题材的画。此外,如果考虑到素描一类的东西不算作绘画作品,那么,我们的确很推测出他一生画了多少幅作品。

关于维米尔研究的书籍中,最新一本要算约翰·雅各布、皮埃罗·比安科尼编撰的《维米尔全集》(1967)了。参照这本书可知,在 1654 年至 1670 年期间,出自维米尔之手的作品共有 42 幅。以前的维米尔作品全集一般都只收集 35 幅画,应该说这是收录他作品最多的一本书了。其他的情况还有:维米尔逝世后不久的 1696 年,阿姆斯特丹市面上出现的 21 幅画,其中有几幅无法确认。除此之外,还有一些留有文字记录的,但之后却下落不明了。所有这些作品累计起来有 58 幅之多。实际上,到目前为止被认定是维米尔作品真迹,但经过近年研究后又被否定的多达 11 幅。所有这些都加在一块的话,总数已经达到 69 幅。

然而,这个数字也太随意了吧。很多专家认为,如果说维米尔画作真迹有 42 幅,那都是言之过多了。所以,在鉴定到底是不是维米尔作品真迹这件事情上,我们应该慎之又慎。

维米尔的画作之所以如此稀少,应该说是因为他的那种反世俗的创作态度。正因如此,他的创作样式、创作技术才显得非常鲜明,才会在同

年代的画家中独树一帜。维米尔这种彻底的写实主义,突破了绘画对象描写的界限,达到了炉火纯青的高度。在这一点上,他表现得可谓淋漓尽致。

但是,即便是天才,他在脱离其所生活的历史环境后也是无法生存下去的。由于维米尔早期作品存在信息空白盲区,因此,很难清晰地判断他所属哪一个画派。以前,有这么一个说法是:应该把维米尔的老师设定为伦勃朗的学生卡尔·法布里蒂乌斯(Carel Fabritius)等人。但是,根据戈德沙伊德的研究,上面的说法令人怀疑,反倒是一位名叫凡·德·维尔德的画家进入了我们的眼帘。

其次,即使真的就像戈德沙伊德所说的那样,维米尔是当时美术界德高望重群体中的一员,但维米尔真的有其自成一派的实力吗? 我们不禁要打一个问号。

伪造者汉·凡·米格伦的才华

在这种独特背景下产生的维米尔艺术所具备的那种独特性,散发出一种独特的魅力。于是,在世纪之初便出现了凡·米格伦这样一个天才的赝品制造者。

众所周知,凡·米格伦本来就拥有高超的绘画才能。在他决定以维米尔为伪造目标之后,他就殚精竭虑地从各个角度去研究维米尔绘画中所用的各种技巧。他尽可能使用当时的绘画材料,千方百计,想尽一切办法模仿伪造维米尔的画。可以说,米格伦将自己的一生都赌上了。结果反倒是,纵然在其后的岁月里发生了一些意想不到事情,使他不得不坦白真相,但专家们没一个人会相信他所说的话。最终,只能通过科学的鉴定方法加

以证明。

　　这件事不仅显示了赝品制造者的非凡力量,从中还可以看出维米尔艺术所显示的惊人特性。从赝品制作者凡·米格伦对维米尔画痴迷和执着的程度,可以看出维米尔的艺术魅力之所在(除了维米尔,凡·米格伦只画过德·霍赫的作品)。

　　凡·米格伦会对维米尔的画抱有如此大的热情,他的真实动机无人知晓。但可以肯定的是,他应该绝对不是单纯受到金钱驱使这么简单。即便是金钱的缘故,他把维米尔(包括德·霍赫)作为造假对象,这也太不划算了吧。实际上,他花费了那么多的心血,最终却画出 9 幅赝品画来。有记录表明,9 幅赝品画中总共卖出了 8 幅,获得 2 289 000 美元。从结果来看,这的确是一笔巨款。但是,为了这笔钱,他却要付出超乎寻常的巨大努力,绞尽脑汁地克服其中的困难,这样算下来,他就不太划算了。

　　从技术层面来看,虽说凡·米格伦的赝品画还存在一些破绽,但他毕竟还是画出了维米尔画的精髓。因此,应该说,凡·米格伦与研究者反其道而行之,他其实比研究者们走在了更前面。

梅隆研究所的鉴定

　　梅隆研究所是由美国大富豪安德鲁·梅隆(Andrew Mellon)出资设立的。该研究所侧重以科学手段鉴定美术作品,它的地位不亚于波士顿哈佛大学附属福克美术馆研究所。梅隆在世时曾在政界担任过驻苏联大使和财政部长等职位,同时他也致力于世界顶级美术作品的收藏,他在 1937 年将总额高达3 000万美元的个人收藏品,连同 500 万美元的建筑资金全

都捐赠给了国家。梅隆的这一举动直接促成了华盛顿国家美术馆[①]的建成。

尽管梅隆具有极强的艺术鉴赏力，但在他购买的众多艺术品中，还是混杂了一些问题作品。出于对问题作品真实性的探究和品鉴，梅隆家族认为很有必要出资建造一个专门的研究所来辨别真伪艺术品。

梅隆研究所采用了以下新方法来品画鉴定：绘画作品中必定会含有一种叫白铅的物质。一旦白铅的年代被验明，作品的年代也就随之得以呈现。更详细地知晓这种方法，应该是这样的：通常情况下，所有含有铅矿石的岩石中都会含有少量的铀元素。铀（主要是同位素 U238）具有放射性，如果长期放置，性能就会减半。也就是说，最初的原子分裂了，原子量会减少到最初重量的 50%。殊不知，要经过 40 亿年才能达到这种效果，而剩下的 50% 重量也需要花上 40 亿年才能耗完。从这一点上来看，在众多的具备削减期的放射性元素中，铀 238 这种元素属于最早分解，并且里面包含了具有 1600 年的削减期的铀 226 元素，以及 22 年削减期的铅 210 元素。通过调查这两种同位素的关系，就可使得这种方法奏效。

铅矿石熔解成铅金属的过程中会产生白铅。在其通过化学物质熔解大部分的同位素后，其中会附着一些放射性的铅 210 元素。这种铅 210 一般会拥有较短的 22 年削减期。如果想让它与拥有长达 1600 年削减期的铀 226 元素分解出一样重量的放射性，则需要花费大约 150 年。也就是说，新制造的白铅中，铅 210 要远远多于铀 226。而这两种物质要达到一样

[①] 华盛顿国家美术馆，建于 1936 年，1937 年开馆，是目前世界上建筑最为精美、藏品最为丰富的美术馆之一。馆内藏有欧洲中世纪到现代、美国殖民时代到现代的各类艺术品和名人名画多达 4 万件左右。其中以达·芬奇的《吉内夫拉·德本奇像》、拉斐尔的《圣母图》、扬·凡·艾克的《圣母领报图》等三幅最为珍贵。此外，伦勃朗、马奈、莫奈等欧洲古典绘画大师的作品也非常有价值，吸引了来自全球游客的参观。——译者注。

的重量,至少需要 150 年。因此,在 17 世纪的绘画作品中,铅 210 的含量不可能多于铀 226 的含量。维米尔的画就更不用说了,他的画距今已有 300 年之久了。

梅隆研究所收集了 100 多幅确定是 17 世纪至 20 世纪的绘画来进行测验,结果,全部作品都正如所测算的那样吻合。另外再选择了 8 幅有问题的画作进行测验,同样也检测出了相应的确切数字。

如表 5-1 所示,有问题的这 8 幅画全部是铅 210 的含量占了绝大多数指标。假如是 19 世纪的绘画,检测出来的数值应该在 0.4 至 0.8 之间。据此可知,这 8 幅绘画应该是 19 世纪之后的作品。

据说,经凡·米格伦之手的那 5 幅赝品画制作于 20 世纪 30 年代末期至 40 年代初期,应该说,检测的这个数值证明了这一判断。其中,由于以马忤斯的《耶稣与门徒》的制作工艺过于高超,以至到了最后,仍然有人坚持认为它是一幅原作真迹。但他们对此却完全拿不出任何证据来。借助于同样的检测方法,凡·米格伦之外的赝品制造者所伪造的毕加索样式的《拿烟斗的男孩》①(藏于华盛顿国家美术馆)几乎也属于同一时期的作品。

经过对其他确切的画作进行检测,结果表明,17 世纪中期以前的绘画中,其白铅的含有量应该介于 0.23～0.27,或是介于 0.40～0.47 的水平。

① 《拿烟斗的男孩》,创作于 1905 年,是毕加索"玫瑰色时期"的代表作之一。这幅油画曾经于 2004 年 5 月 5 日在伦敦举行的苏富比拍卖会上,以 10 416 万美元的天价售出,成为目前世界上最昂贵的画。这幅画不仅具有达·芬奇《蒙娜丽莎》的神秘感,还具有凡·高《加歇医生》的忧郁和唯美,毕加索用神秘而深夜一般的蓝色调,画出了正值青春年华的男孩那种忧郁之美、静谧之美和思考之美。——译者注。

《花边女工》与《微笑的少女》①

　　梅隆研究所通过上述的检测方法得出的确凿结果，反映了一个严重的问题，那就是：藏于华盛顿国家美术馆里的两幅画，目前为止，其中有一幅画是每个人都笃信不疑的维米尔真迹。这两幅画就是图 5 - 4 和图 5 - 5 所示的两幅画——《花边女工》(44 厘米×40 厘米)和《微笑的少女》(40 厘米×31 厘米)。这两幅画原来是梅隆的私人收藏品。自从建馆以来就一直藏于国家美术馆，期间经历过很多研究者的争论。

　　《花边女工》是在 1926 年从德国不莱梅一位画商手上被发现的。曾于 1927 年在柏林弗里德里希博物馆(现在的博德博物馆)被展览过。支持者有弗里德兰德、博德，还有后来的马丁和瓦伦丁等人。1928 年，梅隆通过纽约杜维恩画廊买下了这幅画。但是，黑尔、德弗里斯、马劳克斯等人都不认可这幅画。阿瑟·惠洛克甚至还断定这是一幅赝品画。

　　跟这幅画同属一类主题的作品为人所熟知，但这幅画与其他画相比，在人数上和构图上都存在着差异，整体上也没有发现有什么共同之处。这幅画中的少女穿着黄白上衣，背衬灰色背景，上身挺直坐着。右边的角落里放着白色的盘子和黄色条纹的蓝色靠垫。画中人物的衣服和靠垫的颜色，以及背景的颜色等，都与其他画很相似。这幅画呈现了一种静谧感、空虚感。对于细节的处理，我实在不敢恭维。黑尔把它视为"柔弱的画"，但我却觉得与其说是柔弱，倒不如说是火候欠佳，给人带来一种怅然若失的寂寞之感。到底可不可以将这幅画当作一件习作呢？比安科尼

① 本节内容的详细描述，可参阅《造假者的声望》第 128—134 页。(陆道夫等译，江苏凤凰美术出版社，2017 年版)——译者注。

在《维米尔全集》中给这幅画标上了"22"字样的作品编号,认为它是维米尔在 1660 年至 1665 年期间创作的作品之一。顺便一提,罗浮宫里收藏的那幅画是维米尔在 1665 年创作的,尺幅大小为 22.4 厘米×22 厘米。跟罗浮宫的那幅画相比,这幅画在尺幅大小方面小了很多。比安科尼因此而把它称为小型版《花边女工》。

图 5-4　《花边女工》

图 5-5　《微笑的少女》的两个疑点

《微笑的少女》这幅画是 1926 年由杜维恩从柏林的 W·K·博德手上购买的。之后,作为一幅带有维米尔亲笔签名的画就被转手到了梅隆的收藏品里,并经过专家鉴定,附上了鉴定书。1930 年,霍夫斯泰德·德·格鲁特和黑尔都认定它是一件原作真迹。但是,德弗里斯刚开始认定它是真迹后就反悔了,并加以否定,施密特·德格纳、瓦伦丁纳、布洛赫等当今的专家们也都持有否定态度。惠洛克甚至公然认为,这是一件赝品。而比安科尼则给这幅画标上了"16"字样的作品编号,并推断它是维米尔 1660 年

前后的作品。

表5-1　8幅作品的放射性元素检测值表

作品	铅210	铀226	值
① 基督的洗脚礼（V. 米格伦）	12.6±0.7	0.26±0.07	0.98±0.01
② 读乐谱的女人（V. 米格伦）	10.3±1.2	0.30±0.8	0.97±0.01
③ 弹曼陀铃的少女（V. 米格伦）	8.2±0.9	1.7±0.1	0.98±0.02
	7.4±1.5	0.55±0.17	0.93±0.03
④ 喝醉酒的女人（V. 米格伦）	8.3±1.2	0.1±0.1	0.99±0.01
⑤ 耶稣和他的门徒（V. 米格伦）	8.5±1.4	0.8±0.3	0.91±0.04
⑥ 拿烟斗的男孩（毕加索样式）	4.8±0.6	0.31±0.14	0.94±0.02
⑦ 花边女工（维米尔样式）	1.5±0.8	6.0±0.9	0.15±0.25
⑧ 微笑的少女（维米尔样式）	1.5±0.8	6.0±0.9	0.15±0.25

注1. 表示1克铅元素在1分钟内的崩坏量。
注2. 所得数值通过1-铀226÷铅210算出。

　　这幅画中的少女，穿的是一件白色领子的黄褐色上衣，披着蓝色的围巾，背衬绿色背景，转身面朝前方而微笑。无论是刚刚提到的那幅画，还是这幅画，都是在描绘背衬单纯色背景上身体朝前、面带微笑的少女形象，这难免会让人猜测两者属于同一个时期创作出来的系列作品。但是，这幅画却给人以一种人物描绘僵硬的感觉。虽然人物表情很突出，但画面上整体的阴影部分却稍有不足。在构图上，与这幅画相似的还有《军官与微笑的女孩》（棕榈滩县，C·B·莱特曼收藏）和《戴头巾的少女》（海牙，莫瑞泰斯皇家美术馆收藏）。与这幅画一对比就可看出，这幅画的内容看上去明显很单调。

　　尽管这两幅画饱受多方专家的多年争议，但依旧得不出什么关键性

的结果。只不过专家们一致认为这两幅画依然有继续争议下去的趋势。

事已至此,那也就只能依靠科学手段去鉴定结果了。因此,梅隆研究所的鉴定结果就显得意义非凡。

正如此书表 5-1 中所示,这两幅画所含的铅 210、铀 226 两种元素的比例大致相近,这一结果表明了两种物质的存在已经足够年代久远。两个数值,分别是图 5-4 的 0.07 ± 0.23,图 5-5 的 0.15 ± 0.25。

这一检测结果非常有利于那些主张此画为原作真迹的人。收藏此画的华盛顿国家美术馆馆长 J·卡特·布朗也对此寄予了很大的期待,他说:"无论这两幅画的最终检测结果如何,我们都会继续开展研究,以验证它们的真伪。"

然而,所谓的科学鉴定也只能进展到这一步,接下来就要看美术专家们的艺术判断力了。这两幅画是维米尔画得相对较差的作品,还是维米尔后继时代的模仿者伪造出来的作品呢?

根据历史文献记载,维米尔死后一直默默无闻,长时间无人问津。因此,同时代的伪造者不太可能会选择他去伪造赝品。如果是这样的话,那么,现实的可能性或许是这样的:两幅画应该是维米尔同时代或者稍后时代的伪造者做出来的模仿复制品。但是,这两种可能性都不太靠谱。第一种可能性是凭空想象的,第二种可能性就更不可信。看来,这会儿真的是遇到艺术难题了。

色彩学分析的结果

其中有一种方法是对维米尔作品中所使用的绘画材料进行色彩学分

析，并将其分析结果与上述两幅问题画的检测结果加以比对，试图找到那两幅画的属性。

其实，慕尼黑登纳美术研究所早就着手开展这项工作了，并于 1968 年将鉴定报告提交给了华盛顿国家美术馆。国家美术馆将该份报告以研究所赫尔曼·库恩的名义刊登在《关于美术史的报告及其相关研究》上（文章题名是"关于维米尔绘画用具和绘画材料的研究"）。

实施这个鉴定的人首先以收录在 A．B．德弗里斯《代尔夫特的扬·维米尔》(1948) 一书中的 3～5 幅画为研究对象。幸运的是，他得到了分散在全球的 30 个收藏家的承诺，进而可以对绘画进行作品分析。他的鉴定方式是从画作的边角不显眼处刮落少许颜料。这的确是唯一可行的办法了。之后，他通过光学语谱图所观察到的颜料色彩，辅之以 X 光等其他手段，对画作进行深入分析。

库恩随后公布了以下的分析结果，引起了业内人士的关注。

维米尔在其绘画作品中并没有使用 17 世纪荷兰任何其他画家所使用过的颜料。通过观察他所使用的颜料，通过特定的某种研究，我都没有发现维米尔独具特色地使用过这些东西。但是，维米尔偏好于使用一种天然的群青色。这种颜料是当时的蓝色颜料中价格最贵的一种，也就是从半宝石的青金石中提取出来的。这一结果引起了大家的关注。其中，唯独有一幅维米尔在爱丁堡时的早期绘画作品《基督在马大与马利亚家》，这幅画并没有用过这种蓝色颜料。事实上，维米尔绘画作品中的蓝色颜料全都含有群青色，透过显微镜观察，便可知道，这是一种质量上等的颜料。很明显，维米尔绘画作品中的蓝色之所以会如此优美静谧，其奥秘就在于这种群青色颜料。17 世纪的其

他荷兰画家纯粹将这种颜料用于绘制蓝色阴影部分,但并没有人能像维米尔这样大规模地运用。当然,维米尔有时候也会使用一些价格相对低廉的石青颜料。

用于分析的这些颜料并不是从每幅绘画作品中的颜色里提取得来的,而是把绘画作品边角上的颜料刮落下来,因此,首先来看,这种分析结果其实并不能够反映维米尔在各个时期的作画喜好和颜料选择。即便如此,借助于这样的分析,解开了维米尔绘画大量运用蓝色之奥秘,这件事本身是值得引起关注的。其次,在绘画手法上,一幅画,既有单层上色,也有多层上色。多层上色的话,可以通过 X 光看清厚厚的颜料层是由几层单层颜料组成的。总而言之,在一幅绘画作品中,同时并存着厚厚的颜料层与薄薄的透明的颜料层。但是,厚厚的颜料层并不是简单地一味堆积颜料,而是由各个互不混色的、分层透明的颜料层组成的,这就是维米尔绘画技术的特征所在。

从上述的技术角度来看那两幅有问题的绘画作品,我们又能够从中发现什么呢? 这是未来美术研究中的一个盎然兴趣点。在我看来,有问题的那两幅画之所以会让人看上去单薄绵软,主要原因难道不在于其绘画技巧吗? 我要指出的是,那两幅画就是缺少了维米尔作品中所特有的那种深厚的阴影部分的色彩运用。

1877 年,凡·高给埃米尔·伯纳尔[1]写了下面这样一封信:

> 你知道一位叫维米尔的画家吧? 他画了一位既有魅力,又很优秀

[1] 埃米尔·伯纳尔(Emile Bernard,1868—1941),法国象征主义画家、理论家,被誉为法国象征主义之父。——译者注。

的荷兰孕妇。这位不知名的画家调色板里有蓝色、柠檬黄、珠光灰、黑色以及白色。在他的绘画创作中，我们都能看到所有这些颜色，不过，柠檬黄、淡蓝色，以及明亮的灰色才是他的典型用色。他恰到好处地融合了贝拉斯克斯的黑色、白色、灰色、粉红色。虽然我们知道，荷兰人缺乏想象力，但维米尔的绘画作品却拥有极高的品位和极好的构图。

本章最后，我想给大家提供维米尔的绘画作品价格，以资参考。近年来，维米尔的画并没有进入艺术品交易市场。最新的买卖记录是 1959 年布鲁塞尔的阿兰巴别尔王子将《军官与微笑的女孩》私下赠送给佛罗里达州的查尔斯·莱特曼。这幅画是维米尔 1660 年至 1665 年期间的作品，大小为 45 厘米×40 厘米。杰拉德·瑞特林格在《品味经济学》(1961)中指出，这幅画应该约值 40 万英镑。但是，不知道为什么，比安科尼记载的买卖时间却是 1953 年，而其价格则为 15 万英镑。不知道上述这两则信息到底哪个正确，但可以想到的原因是，因为画商的参与，所以才导致了价格的差异。即便如此，假如今后维米尔的绘画作品能够出现在买卖市场上，假如其价格是以日元的亿元为单位来加以计算，估计甚至要高达数十亿日元吧。因为，梅隆在 1931 年买下《戴红帽的女孩》(现藏于华盛顿国家美术馆)时，该画的价值就已经高达一万英镑了。

第 6 章

一波三折的凡 · 高画

恐怖的瓦克事件

1930 年前后，德国柏林出现了一首名为《妈妈，焦炭店的人来了》的流行歌曲，当时，人们利用焦炭店一词的谐音，把歌词换唱成了"妈妈，伏热（ゴークスマン）来了"，脍炙人口、红极一时。所谓"伏热"一词，由凡·高*名字的另一个读法的相似发音而来。另外，将"……的人"巧妙替换成"……伏热"也是创新一绝，意味着有人手拿凡·高[①]画，朝你赶来。那么，民间为什么会流行起如此奇妙的一首热歌呢？

准确地说，那应该是 1927 年 1 月发生的事情了。当时，小镇有名的画商巴尔·卡西拉从自己众多的收藏品中选取了一百幅画，举办了盛大的凡·高作品回顾展。其中混杂了相当多令人质疑的赝品画，于是，一时间就成了民众茶余饭后的谈资。1890 年，凡·高戏剧性、悲剧性地死去了。在那之后的短短 30 年间，凡·高的 1 700 多幅油画、水彩画和素描一波三折，经历奇葩，从一开始的白给也没人要，到一下子变成了众人争相抢购的名画。结果，就发生了本章开篇所说的著名赝品画事件了。

从各类年表上记载的事件来看，凡·高的弟弟提奥于 1891 年紧随其兄死去。据说，当时人们估算了弟弟提奥所继承下来的凡·高画身价，结果发现，他拥有的画，虽然数量很庞大，但所有的画加起来也就只有区区的 2 000 荷兰盾。如今听起来，简直如同痴人呓语一样。因为，自 20 世纪以来，以巴黎、柏林为首的欧洲各地画商都在争先恐后地疯抢买卖凡·高的画，大型画展常常在法国、荷兰、瑞士、德国等地举办。全世界旋即掀起了一股迟到的凡·高画风潮。

＊ 关于凡·高的译名有不少种表达，有些混乱。本书采用国内官方表达较为通行的译法，并按照《英语姓名译名手册》翻译而来，特此说明。——译者注。

根据杰拉德・瑞特林格《品味经济学》一书中收录的资料来看，在当时的这波狂潮下，凡・高画的价格如下列所示，竟然飙升到令人咋舌的程度。

1900 年　《吃饭》，36 镑 8 先令

《画布之家》，40 镑

《蜀葵花》，44 镑

（同一年，雷诺阿的画《少女与猫》是 2 000 先令，艾德加・德加的画《芭蕾舞女》是 564 镑，莫奈的画《卢昂大教堂》是 6 201 先令）

1913 年　《静物》，1 450 先令

1921 年　《自画像》，1 300 先令

1922 年　《纺织的女人》（素描），92 镑

1924 年　《两棵丝柏树》，3 300 先令

《戴草帽的自画像》，696 镑

《向日葵》，1 304 镑

1926 年　《阿尔勒风景》，2 100 镑

1927 年　《花瓶》，1 260 镑

当时的行情大概就是这样。可见，当时的凡・高热就已经势不可当了。1914 年，一幅名曰《编笠百合》的画成为卡蒙多的藏品之一，第一次被罗浮宫收藏。1921 年，凡・高的 8 幅画与伦勃朗、扬・斯蒂恩等著名画家的作品同时在荷兰画展上展出。如今，被公认为世界上藏量最多的凡・高画荷兰凡・高博物馆共有 264 幅凡・高画，也是在这段时期购得的收藏品。

在上述这种艺术背景与社会背景的情况下，发生了卡西拉画廊赝品画事件，某种意义上来说也算是情在理中，不足为过。据说，1900 年，最初正式售卖凡・高画的画商沃拉尔曾经从在阿尔勒精神病院诊疗过凡・高的

医生雷那里，以 150 法郎的价格买下了被医生拿到鸡窝里作挡板的凡·高画。这则趣闻被广为流传之后，在那段时期，关于新发现凡·高画的消息纷至沓来。哪里有画展，哪里就会听到有新发现的凡·高画，大家不知不觉地也就习以为常，不足为奇了。

话又说回来了，关于卡西拉举办的私人藏品展览会，个中缘由错综复杂、千头万绪。赛普·舒勒《赝品·画商·专家》一书对此事也有详细记述。虽然我只是粗略浏览过这本书，但大致能对该画展上出现的 33 幅赝品画这件事有些印象。只不过，33 幅赝品画也未免太多了吧。实际上，这并不是卡西拉第一次举办凡·高画展。早在 1914 年，他就已经举办了最初的凡·高画展。照理来说，卡西拉应该是行家里手了吧。在此，为了弄清这个疑问，我便找来了大量其他文献资料作为参考。就结论来看，我认为，乔治·萨维奇《赝品与复制》书中提到的 4 幅赝品画这个数字更为可信一些。至于 33 幅赝品画这个数字，我认为，可能是来源于刊登过凡·高《作品目录大纲》(全集作品目录) 的 J·B·德拉费尤，他当时将包括那 4 幅赝品画在内的由奥托·瓦克伪造的赝品画也误认为真品，并将其数目错当成了总数。

假若是这样的话，这一连串的事件应该是这么发生的：有一个名叫奥托·瓦克的画商，如同灵巧的舞者，能够将众人耍得团团转。在第一次世界大战后，他贩卖了作为业余画家的父亲的画，偶尔顺手购买一些明显看起来像是前辈有名画家作品的赝品画，并对其稍作加工处理，进而四处兜售。他于 1927 年在柏林维多利亚街拥有一家画廊，据说，他当年从别人那里买来了许多凡·高的画放在画廊里。

由于瓦克在德国具有相当的权威性，他在德拉费尤编著《作品目录大纲》期间，不知用了什么样的小伎俩成功欺骗了德拉费尤的眼睛，最终将 33 幅赝品画的名字全都收录到目录中。而其中有 4 幅画则好被借给了卡西拉参加画展，暴露在众人眼前，这一结果便成为大批赝品画曝光的导火索。

正是德拉费尤亲自组织了这次卡西拉画展。最先发现其中混杂 4 幅赝品画这一事实的则是早期研究者中著名的 J·梅耶格雷夫。继 G·阿尔伯特·奥里埃于 1893 年在巴黎发表《死后留下来的画》、荷兰学者 W·斯坦霍夫于 1905 年在阿姆斯特丹发表《凡·高》之后，J·梅耶格雷夫出版了最早的研究专著《文森特·凡·高》（1910 年慕尼黑）。作为《文森特·凡·高》一书的作者，梅耶格雷夫还是一名杰出的美术评论家。所以在当时，相关人员不得不听从他的忠告，重新调查了有疑问的画作。一番调查之后，卡西拉首先承认了那 4 幅赝品画。在梅耶格雷夫的推动下，德拉费尤不得不再次对参展的画作进行确认，并于 1928 年 10 月对外宣布，卡西拉手上持有的 33 幅画（包括其承认的 4 幅画）都是赝品。

要知道，学者一旦发表了自己的观点或见解，就很难轻易撤回或否定自己先前说过的话。德拉费尤明知如此，但他却偏偏选择了公开宣称。虽说人们对他的这种态度称赞有加，但问题却并不会如此轻易就能解决。当时，瓦克依然强烈主张这些画都是真迹，专家学者中也有不少附和的声音。那时的美术界可谓乱云飞渡。那些从瓦克手中买过凡·高画的其他画商也都纷纷跑来找他，要他给出一个合理的解释，这是意料之中的事。对此，瓦克坚持辩解认为：那些凡·高的画都是从俄罗斯难民手上买来的。如果留下证据的话就会给他们带来麻烦，所以，任何与交易相关的证据和信件都被他给销毁了。他的这种说辞使得真相愈加扑朔迷离，后来几乎闹到连警察都介入了。事已至此，瓦克确实没能拿出任何有力证据。终于到了 1929 年年初，他有个当画家的弟弟莱恩哈特被警察搜查了画室，画室内发现了赝品的痕迹。而且，那些有问题的画经过化学分析和 X 光的严格检查，都被证实为赝品画。这一检测结果俨然是板上钉钉的事实了。在经过了两次审判裁决后，瓦克于 1933 年 1 月被判处一年零七个月的服狱，追偿 3 万马克（德国货币单位）罚款。至此，瓦克赝品画事件才终于告一段落。

德拉费尤目录的影响力

与其他此类案件相比较而言，瓦克引发的凡·高赝品画事件可谓复杂许多。虽说它从案发到破案的过程饶有趣味，但与此同时，破案后的事件处理方式却更值得我们反思。这次事件充分暴露出绘画作品鉴定的困难与麻烦，由此产生了许多后续纠缠不清的问题。比如说，一幅价值连城的绘画作品突然被认定为赝品，在完全不知情的情况下，买下这幅画的人当然会抱着失望与愤慨的心情，前来告发卖给他垃圾赝品画的奸商。如果只是这般简单的话，那么，整个案件似乎只是表现为买卖两家之间的纠纷了。但实际上，在大多数情况下，总会有画商捎客或经纪人斡旋于买卖两家之间，而这个人在很大程度上会操纵整个交易过程。这里的第三方往往都是一些鉴定家、批评家、美术顾问或画家经纪人。一旦出现了赝品画，这些人在其中又该承担哪些责任呢？

据载，作为该事件控告方的梅耶格雷夫在打官司时控诉道："我们全听专家的意见，花了大价钱，买下这些画，这帮人当然必须为此付出大代价。"

有关责任归属的问题，经由这次瓦克赝品画事件，第一次进入公众视野。其中的一桩案件甚至还涉及德国公务员银行负责人的责任问题。该银行大规模从事艺术品投资项目，刚好其中混杂了瓦克仿制的凡·高画。随着事件的真相大白，这位负责人不得不为银行的巨额损失背负刑事责任，最终只好引咎辞职。

另一桩案件涉及Ｈ·Ｂ·布雷默的赔偿责任问题。他以库勒穆勒博物馆艺术顾问的身份，帮助库勒穆勒夫人收集各种艺术作品。其中的细节可在下文读到，简言之，他是在1928年这一年美术馆举办凡·高画展时，作为艺术捎客从瓦克手上买下了其中一幅名曰《圣玛丽海景》（F418）的画。

虽说因为他是博物馆的工作人员才最终没被追究刑事责任，但经过这次事件，他和布雷默两人的声誉却日渐下降。布雷默作为早期凡·高研究专著的出版发行者，又是美术馆有名的作品收集者，他的声誉因此事件而受到如此影响，这的确是个非同小可的问题。布雷默在发现了赝品画之后依然固执地认为那是真品，随后又从瓦克手上买了一幅凡·高的画，努力地想获得周围人对他的信任。尽管后来在德国警察的阻止下未能成功交易，但我们却看到了，像布雷默这样一个德高望重的大咖居然为了保全面子而采取如此不理智的做法，实在是令人扼腕叹息。暂且抛开这一桩桩案件不说，通常情况下，在发生这种问题之后，最大责任人应当立即向那些承认画作的批评家或鉴定真伪的鉴定家质疑。如果想要具体到找某个画家的话，画展作品目录的编撰人应该担负最大责任。在欧洲美术界，20 世纪以来接连不断地发生了许多赝品画事件，令人苦恼不已。之后，他们又养成了喜欢刊登大咖画家《目录大纲》的习惯。这些《目录大纲》多半是由精通绘画的专家加以编纂，其中详细记录了画作的品名、年份、材质、尺寸、文献资料、持有者背景、参展履历等相关信息。其中著名的有布雷迪乌斯①和芒茨、贝内什合作过的伦勃朗画，加墨所作的马奈②画，毕沙罗③与文图瑞所

① 布雷迪乌斯(1855—1946)，荷兰艺术收藏家、艺术史研究学者。他曾担任莫里茨皇家美术馆馆长 20 多年。他的私人收藏品中包括 200 多幅荷兰黄金时代的艺术大师画作，但他更偏爱 17 世纪后半叶的画家之作，因为他们在主题上有专攻，技法上更娴熟，画风上更古典。布雷迪乌斯去世后，他的家人遵照其遗嘱，把这些画作全都捐献给了海牙政府，创建"布雷迪乌斯博物馆"。——译者注。

② 马奈(Adouard Manet，1832—1883)，法国印象主义画派中的著名画家，19 世纪印象主义的奠基人之一。他受到日本浮世绘及西班牙画风的影响，大胆采用鲜明色彩，舍弃传统绘画的中间色调，将绘画从追求立体空间的传统束缚中解放出来。他的革新精神深深影响了莫奈、塞尚、凡·高等新兴画家。《草地上的午餐》是他的一幅得意之作。——译者注。

③ R．毕沙罗(Camille Pissarro，1830—1903)，法国印象派艺术的先驱。他特别喜欢以俯瞰的角度描绘巴黎的街景，擅长以补色体现景物的明暗变化，用原色做适当调整。以细碎的笔触体现光的颤动，造成模模糊糊的形象。毕沙罗对印象派的贡献甚至超过了莫奈，被人们尊称为印象派的"摩西"。——译者注。

作的毕沙罗画，洛伯所作的克洛画，文图瑞所作的毕加索画，凡此种种，概莫能外。

　　至于凡·高画的情况，正如前文所述，或许可以看作恰好是德拉费尤的缘故，与赝品画事件同时刊登了《目录大纲》，且非常偶然地被完全利用了。在此之前，也有梅耶格雷夫、布雷默、奎斯纳·凡·高、杜尔、科奎特等不少专家写过有关凡·高的研究专著，但他们的描述要么是回忆的口吻，要么是诗意的描述，实际上并无多大参考价值。于是，《目录大纲》的作用自然变得不可或缺，《目录大纲》的地位也毋庸置疑。正因如此，哪怕其中出现了万分之一的小差错，也会酿成不可收拾的大问题。而这样的大问题，竟然真真切切地就发生了。

　　德拉费尤于 1928 年在巴黎和布鲁塞尔刊登了最早的《目录大纲》全四卷［J. B. de la Faille：L'Oeuvre de Vincent Van Gogh. Catalogue raisonné. Paris，Brussels 1 928（4 volumes）］。我们在前面提到，《目录大纲》中记载了瓦克的 33 幅赝品画中包括了凡·高画的事件。事后，他马上刊登了附录，努力添补尽已所知的凡·高赝品画清单，包括那 33 幅在内的 128 幅赝品画悉数照录。作为《目录大纲》的编纂者，这应该是他的职责所尽。1930 年，德拉费尤又另外在巴黎和布鲁塞尔发行了《凡·高的赝品画》（J. B. de la Faille：Les Faux Van Gogh. Brussels 1930）。这本书更加详细地说明了凡·高画的赝品内幕。随后不久的 1939 年，他又修订了最早的《目录大纲》，同时在纽约和巴黎出版《文森特·凡·高》［J. B. de la Faille：Vincent Van Gogh. Paris，London，New York，1939（该版只选取了凡·高的油画作品）］。在此期间，赝品画的数量蹭蹭蹿至 174 幅之多。与此相反的是，瓦克仿制的赝品画却少了 6 幅，它们似乎是被纳入真迹中了。这到底又是怎么一回事呢？一般来说，之前误把真迹当赝品这类事见怪不怪，如今，事情颠

倒了过来,那就显得非常稀奇罕见。那么,到底是因为瓦克手上的凡·高真迹在被长期争议之后终于一洗赝品污名,还是因为瓦克得偿所愿地获得了一些声名?下面,我打算对此加以对比,并从中详说其因。

从真品到赝品①

从库勒穆勒博物馆的凡·高画目录单中得知,《圣玛丽海景》这幅油画于 1888 年 6 月完成,大小尺幅为 44 厘米×57.5 厘米。作品编号为 210 号。若以德拉费尤的目录为准,其编号的初版是 814 号,第二版则为 418 号。

德拉费尤一开始是把这幅画鉴定为凡·高真迹,但后来却在附录里做了更正。在第二版的赝品画那一部分,这幅画又被他给清楚地区别出来了。博物馆现今的手册目录记录了这件事的原委,并否认了它是瓦克制造的赝品画这一说法。

乍一看,可以清晰地判断出这幅画描绘的是阿尔勒时期的生活与风光。1888 年 2 月 20 日,凡·高听从了弟弟和图鲁斯·罗特克的忠告,毅然从巴黎迁到了南方阿尔勒。虽说当时正值寒风凛冽的冬季,但这里却艳阳高照,阳光充足,这片土地被渲染上了明亮鲜艳的色彩。看到此情此景,凡·高莫名其妙地想起了日本。于是,他喜不自禁,欣喜若狂,醉心工作,接连不断地创作出了许多杰作。4 月,他租了一间"黄色小屋"得以栖身,终于安顿了下来。这时,为了实现自己想去看地中海的夙愿,他从 5 月底就开始做准备了。

① 本节内容可对照阅读美国著名传记作家欧文斯通的两部凡·高传记《渴望生活》《亲爱的提奥:凡·高自传》。另外也可以观看电影《至爱凡·高》(2015)、《凡·高:画语人生》(2010)、《凡·高传》(1956)三部电影。——译者注。

　　我明天一大早就朝着地中海海岸的圣玛丽出发，会在那里一直待到周六傍晚。虽然只打算带两张油画布过去，就怕那里风太大了，无法画画。……我要把素描所需要的东西都带过去。正如你之前信中所说的那样，单单就为了这个，我也得加油多画些素描。附近这儿的风土人情，真是非常有特色，我甚至在想，索性就把素描画得更加自由、更加奔放、更加夸张好了。（写给弟弟提奥的信）

　　然而，凡·高并没有马上动身出发。因为他先是花钱将家里涂饰了一番，接着又买了一些准备要用的画布。所以，这时的他早已囊中空空，无钱可用，他只好向弟弟提奥要了一些钱。当他总算筹到 100 法郎后，于几周后的 6 月中旬，他才来到了圣玛丽。在 6 月 16 日写给提奥的信中，他描述了当时圣玛丽的景色：

　　　　我总算来到了圣玛丽德拉梅尔。地中海就像青花鱼，海面的色彩千变万化，时而绿紫交接，时而青蓝相溶。我还以为是光的变化，谁知道它下个瞬间又会变成不知是蔷薇色还是灰色的样子。……我把带过来的画布都画满了——两幅是大海海景，一幅是村庄风景，还有几幅素描，我打算回到阿尔勒之后再给你寄过去。

　　凡·高在前面一封信中虽说了要带两张画布，但从这封信来看，他应该是带了三张画布去的，他在度假期间的那一周里总共画了两幅海景画与一幅乡村画。这里面，后者的乡村画倒没有什么值得争议，但那两幅海景画指的到底是哪两幅画呢？现在看来，显然指的是收藏于莫斯科普希金博物馆的《圣玛丽海景》（F417），以及收藏于阿姆斯特丹凡·高博物馆中的

《海景》(F415)。然而,问题是,为什么会多出来一幅海景画呢? 虽说凡·
高另外画了几幅素描,却不是油画。所以,那几幅素描应该可以排除在问
题讨论之外了。然而,让整件事变得离奇的是,凡·高回到阿尔勒不久后
又写给提奥另外一封信。

　　……我把圣玛丽的素描随这封信寄给你。我出发的那天一大早就在
　画船的素描,现在则把那张素描画改画成油画。那是 30 号的画,我在画
　的右边添加了更多的海和天空。这是船出海前的画,虽然我每天早上都
　能看到,但船总是很快就出航了,我没有太多时间把它画下来。……

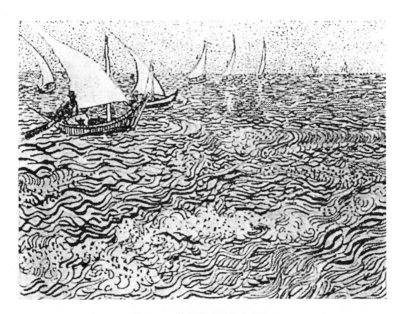

图 6 - 1　德拉费尤目录 F1430a
凡·高真迹《海岸边的帆船》

图 6-2 《圣玛丽海景》赝品 F418a

图 6-3 《圣玛丽海景》赝品 F418b

如果真像凡·高本人所说的那样,他先画的是素描画,然后才改画成油画,那么,瞅准这个空当而出现的作品,恐怕便是瓦克手上那幅《圣玛丽海景》(F418a,1928 年瑞士个人藏品)。话虽如此,当时正好是凡·高创作素描画的多产期,很难保证说会有其他与上面所说的那样,把素描画改画成油画的。况且,就算同样类型的作品有很多幅,也不算是什么稀奇之事。比如,科奎特根据他的作品目录,就把同一类型的很多幅画附加在记录中了。佩卢曹撰写的《凡·高的一生》被世人公认为是翔实生平的重磅传记,我曾经尝试参考了一番这本书,但我发现,不知道他为什么对这一部分的描述显得有些语焉不详。再读读最新的传记——皮埃尔·卡巴纳撰写的《凡·高》(1961 年巴黎出版),不知道该书作者立传的根据源出何处。因为他在书中有说:"他(凡·高)画了六七幅的海景画和一幅乡村风景画,还有五六张素描画。"果真如此的话,凡·高的海景画便极有可能是在这个时期完成的。实际上,瓦克凭借着这个主题,画了不少仿制品。如此看来,当时德拉费尤和布雷默这样的大咖学者之所以会做出误判,多半也是因为背后的这层重要因素吧。

然而,如果我们仔细研读杜尔的《凡·高》一书(1916 年巴黎出版),从这些稍早前的旧文献就可得知,自从凡·高那次割耳事件之后,他在阿尔勒时期所画的画都交给了从巴黎匆匆赶来的弟弟提奥代为保管。他送给别人的一些画作此时也都找了回来,并没有任何画作外流出去。打官司时,提奥的儿子 V·W·凡·高作为证人出庭,他的证言宣称:除了早期布拉邦特时期的作品,不可能有大量的凡·高作品出现。

在打官司的过程中,这幅《圣玛丽海景》和其他作品同样接受了严密的检测,结果,一切真相终于大白,表现为以下六点:第一,所用画布不是法国制造的;第二,画面上的裂痕与原作真迹不吻合;第三,画面上出现特意想

让颜料速干而使用干燥剂的痕迹；第四，凡·高特有的鲜明铬黄颜料在这幅画中变成了人工调制的红蓝绿三色；第五，用 X 光分析发现厚层的颜料底下存放了石灰的痕迹；第六，用 X 光发现作品的笔触首尾不连贯。

上述这六点确凿无误的证据，无论哪一点都有力地证明了这幅画是瓦克伪造的赝品画，很显然，任何剧情反转的余地都荡然无存了。在铁证面前，人们开始反省：这么荒谬可笑的赝品为什么竟然能在光天化日之下公开招摇撞骗呢？这的确让人匪夷所思。

在我看来，这幅油画和凡·高在圣玛丽时画的海景素描，特别是与《海岸边的帆船》(F1430 以及 F4130a)相比而言，就像是作者心血来潮时随手挑了几种颜色画出来的一样。整体构图太僵硬，色彩上缺少与高光之间的对比，笔势小气，受缚于形，鲜有动感和魄力。雅斯贝斯[1]在《斯特林堡与凡·高》中明确指出了凡·高这一时期的特征——"内心强烈的紧张感，借助于通过油画完成的自信而表现出来，作者的明确意识仰仗着高超的画技与表现力，支配了凡·高本人激烈的直观体验"。由于我们在这幅画中完全看不到以上这些特征，因而，瓦克的赝品画所具有的共有弱点在此画中暴露无遗。

真假难辨的自画像

华盛顿国家美术馆收藏的三幅凡·高画都是美国当时的著名收藏家

[1] 雅斯贝斯(Karl Jaspers, 1883—1969)，德国哲学家，是现代存在主义哲学的主要奠基人之一。雅斯贝斯推崇中国的孔子，提倡苏格拉底的"催产式教育"，主张师生平等自由思索，开展"反讽、助产术、归纳和定义"。在对话、交流与争论中发掘学生的潜力，从而逐步帮助学生获得知识、认识真理、提升精神。主要代表著作有《世界观的心理学》《哲学》《论真理》等。——译者注。

切斯特·戴尔的私人收藏品。这三幅画与其余三百余幅画作一样，长期流落在外，直到他死后才正式赠予美术馆。这三幅画分别是《画架前自画像》(F523)、《麦田里的少女》(F788)和《采收橄榄》(F655)。奇怪的是，第一幅画明明是凡·高的自画像，可当时无论是藏品持有人或博物馆方面，都没有借此噱头吹嘘一番，他们似乎不太愿意提及有关这幅画的话题，这种奇怪的缄默态度一直延续至今。甚至连翻阅美术馆的向导手册或《美国艺术》杂志第 2 号(1965 年 4 月刊)中关于切斯特·戴尔收藏品的精彩介绍，也完全找不到相关资料，宛如被人刻意省略，闭口不谈似的。

这幅自画像之所以如此不受待见，恐怕与戴尔在欧洲时曾在毫不知情的情况下从瓦克手上买下它有关。只要是瓦克收藏过的画，就必定会被长期怀疑其真伪。德拉费尤的《目录大纲》第一版将这幅自画像收录为真迹，并给予了作品编号 523 号，但他在附录中做了更正，却把它划分到了赝品类别中。然而，在 1930 年出版的《凡·高的赝品画》一书中，这幅画居然又被恢复了名声，被重新认定为真迹。甚至连 1939 年的新版目录中也再一次确认为真迹，并被标注为作品编号 813。自画像的大小尺幅为 59 厘米×49 厘米。顺便说一句，到目前为止，德拉费尤总共撤回了之前被鉴定为真迹的 6 幅画。他在第二版书中更是一语惊人，"凡·高作品的真伪鉴定之战仍在路上"，以此来表明他的新姿态。我们还可以留意一下他以下这番话语：

……我对《凡·高的赝品画》书中的内容持有相反的看法，我认为，在柏林的瓦克画展中有 6 幅画是真迹。H·B·布雷默、W·舍尔琼、J·德古意特等三位荷兰美术史专家都与我持有同样的观点。但是，德国的专家们却认为瓦克画展上的画作皆为赝品。

据我个人的考察，赞同这个观点的人大概就是上面提到的那些人。相关文献可参阅舍尔琼的《信件中记录的凡·高作品目录》（1937 年，乌得勒支发行）、W·舍尔琼与 J·德格鲁伊特合著的《文森特·凡·高的伟大时代：阿尔勒、圣雷米、奥维尔》（1937 年，阿姆斯特丹发行），以及 W·魏斯巴赫的《文森特·凡·高》（1949 年，巴塞尔发行）等。日本国内的文献则有式场隆三郎的《凡·高巡礼》（1953 年，学风书院出版）。书中讲到这幅自画像是因为德拉费尤和舍尔琼总是遭到众人质疑，而这应该是作者想多了吧。

言归正传，虽说有这么多人持有赞同意见，但围绕这幅自画像的疑问始终无法轻易破解。众所周知，关于凡·高自画像的研究，最早始于科奎特的《文森特·凡·高》（1923 年巴黎发行）卷尾附加收录的目录，现今包括油画、水彩和素描共计 43 幅自画像。然而，假若想要从中剔除这幅画，那可真是一件相当棘手的事。

各种研究成果一致猜测：如果这幅自画像果真出自凡·高之笔，那么，它的成画时期应该是在 1889 年的 9 月期间，亦即，是在他刚割耳自残后被送去圣雷米精神病院那一段时间完成的。9 月的时候，凡·高给弟弟提奥写了两封信。最初一封信的内容是这样的：

> 我现在手头上正画着两张自画像，毕竟没有别的东西可以画了，而且，这样做，要比只画一小张人物画更能打发我的时间。其中一幅画是我早上刚醒时画的，我就像干尸一样，骨瘦如柴、脸色青白。整张画的背景是暗紫罗兰色和蓝色基调，在头发的细节处理上，金色中间夹杂了一些白色，为的是想要增加色效度。不过，之后我又另外画了一张，背景却十分明亮，大小尺幅只有三分之一。

关于上文提到的第二幅画,佩卢曹曾这样评价说:"作者以蓝绿色的火焰为背景,用虚幻的动感和怪物般的蜿蜒线条,凸显了他一生的悲惨与伟大。"如果真如佩卢曹所说,这幅画一定就是保罗·嘉舍收藏过的了,亦即现存于罗浮宫的那幅画。那么,上面提到的第一幅自画像,到底又是指的哪一幅画呢?

人们推测,这幅画应该是在 1889 年 9 月完成的,同时还有另外两幅画。其中一幅是现今纽约收藏家约翰·惠特尼手中那幅无人不知的自画像。这是一幅凡·高左手托着调色板,左侧身站立的半身像(F626)。虽然卡巴纳笃信不疑地认为它就是第一幅画,但不知为何佩卢曹却始终保持缄默。果真如此的话,切斯特戴尔收藏品中那幅有争议的自画像又该如何解释呢? 要知道,凡·高写给弟弟提奥的那封信上明确标注了 9 月 10 日的日期,信中还说:"……自画像中的我戴着面纱,表情虽然有些呆萌,但那神色匆匆的漆黑眼睛里似乎藏着某些侵略性的情感元素。"把凡·高的这个描述回放到那幅画里,让人觉得似像似不像。倘若这样就能解决问题的话,那就水到渠成了。但是,到底应该怎么样才能把这幅画与第一幅画之间的联系解释楚呢? 而且,凡·高在前一年,即 1888 年,在巴黎画的自画像(F522 收藏于阿姆斯特丹凡·高博物馆)的构图与第一幅画几乎一模一样,只不过是改成了侧立右边身子,这其中又有什么关联呢? 这三幅自画像构图几乎相同,它们在表情、头发、调色板上的绘具、上衣、有无油画布、背景等诸多细节中,又展示了什么样的明显差异呢? 比起凡·高早前的绘画作品,他后期的画给人留下更多的是一种孱弱、粗糙、不稳定的印象,这到底又是怎么一回事呢?

图 6 - 4 赝品画《画架前自画像》F523

图 6 - 5 《麦田里的少女》F788

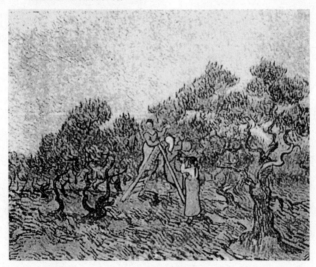

图 6 - 6 《采收橄榄》F655

﹡ 图 6-4 至图 6-6 为藏于华盛顿国家美术馆的 3 幅画作。

所幸的是,华盛顿国家美术馆馆长,研究凡·高的美国先驱者约翰·沃克写信回答了我的疑问。他声称,在他本人的研究中,如今这幅自画像的可信度已经得到了肯定,近年也有两位德国研究者同意了他的观点,亦即布罗米奇·科勒兹·冯·诺维赞斯撰写的《文森特·凡·高的自画像》(1954 年慕尼黑发行)和弗里茨·埃尔佩尔撰写的《文森特·凡·高》(1963 年柏林发行),这两部研究专著都与约翰·沃克持有相同的见解。前面提到的卡巴纳所著的《凡·高》收录了彩印画。虽说这些真迹目前肯定仍有不少值得探讨的疑点,但我还是决定暂且根据这个假说,尊重并公开约翰·沃克馆长的观点立场。实际上,不单单是凡·高的画,美术赝品,层出不穷,丝毫没有下降减少趋势,之所以会出现这种现象,是因为当时社会上的精神风气受到了污染。德拉费尤编写的赝品名录单姑且只罗列到 174 号,但无论他本人有多么细致周全,如果今后能把继续蜂拥而出的新赝品都去追加到赝品名录单中,估计他肯定不会忘记留出一段空白,以便他今后可以继续追加赝品画名单。

从那时以后,德拉费尤就一直锲而不舍地补充修订他的《大纲目录》。直至 1959 年逝世前,他甚至还在孜孜不倦地完善它。

显而易见,他死后留下的草稿无疑会引起凡·高研究学者们的高度重视。1961 年,荷兰教育艺术科学部曾以部长之名组织了专家委员会,咨询专家们能否对外发行这份名录草稿。委员会中的 5 名专家学者快速审读完原稿之后,认为它日臻完善,得以成型,希望能够尽早付印,公之于世。

1962 年,正式成立了以 A．M．哈马邱尔为会长的专家委员会。该委员会获得了地处海牙的美术史研究所的协助,先是设立了油画部,随后又于 1966 年在乌特勒支大学的协助下,整编重组了素描部。在书稿成果的基础上,专家委员会又反复研讨书稿长达 7 年之久,终于完成了最终稿。

这是一项耗时近 10 年的伟大事业。

事实上，德拉费尤最初在编写画作目录时就花了 11 年的时光，而且是他一人独自完成的，这不禁令人肃然起敬。上面提到的专家委员会，即使是团队合作，而且他们仅仅只是编写最终稿，就耗了 8 年时光。

顾名思义，德拉费尤的一生完全献给了凡·高研究。他生于 1886 年，在荷兰乌特勒支大学攻读法律，他先是通过涉猎戏剧、文学和民族学，才进入了美术界。在当时研究凡·高的权威人士——H·B·布雷默的推荐下，他开始了完整的凡·高画作大纲目录的创作之路。最初的目录就耗了他 11 年的光阴。换句话来说，他从 30 岁时就开始着手目录编撰工作，并终生致力于凡·高研究。如果没有像他这样的执着者，完整的大纲目录肯定绝无可能问世。不仅如此，虽说这是举国称赞的凡·高研究项目，但倘若得不到政府的大力支持和全方位援助，那么，在经济上也是很难完成的。

荷兰的骄傲

德拉费尤大纲目录的最终版，在跨越了半个世纪之后终于得以问世。只要拜读一下，就不得不由衷地感慨此书不愧是倾注了荷兰所有凡·高研究学者心血的重磅成果。该书内容精彩而丰富，可谓迈向完美的一大飞跃。即使当今的研究，恐怕也难出其右，作为最终版的最高成就，用"完美"一词来形容它丝毫不为过。所谓"完美"，如果指的是对神的完美存在和神圣的追求，那则另当别论，但德拉费尤却以一个人的身份将其做到了极致，这份"完美"便是他到达人类极限的伟大成果。

全书的最终版都是在德拉费尤草稿基础上写就的。内容分为油画和素描两大部分，作品按照年份排列，新旧作品编号也一同收录，与作品相关

的所有数据全部附录其中。油画部分的编号到 825 号为止，素描（包括版画）的编号从 826 号到 1664 号。然后，油画部分的新添作品从 1665 号到 1672 号，素描部分的新添作品从 1673 号到 1732 号为止。

这样一来，单单从数字上来看，凡·高的作品总数就已经达到了 1732 件之多。但是，其中有不少主题雷同画、同一系列衍生画、正反两面画，还混杂了一些已被证明了的赝品画。因此，我们不能机械性地理解所谓的作品总数。

从原则上来讲，凡·高在博里纳日矿坑中觉醒有绘画天赋之前的那些画，都不被算作凡·高的作品。但调查发现，这些画作在目录里也被作为凡·高初期作品收录在内。其中，单幅画有 17 件，写生本上的画多达 34 件。

需要指出的是，这部分作品的主题、原料、尺寸、成画时间、地点、文献、展览会记录、收藏者记录、编者的评论等都悉数尽录书中。书的末尾还附有各种文献目录，方便读者进行横向或纵向的参考对比。

这部大纲目录便是荷兰研究者们经过半世纪努力凝结而出的优秀成果。

奥特罗出生的库勒穆勒博物馆馆长哈马邱尔，在卷头部分刊载了他的论文《凡·高与文献》。他在文中提到了世界各国关于凡·高研究的历史状况，以及凡·高的艺术对世界现代美术所产生的巨大影响。虽然他在论文中非常周密地论及他能够观察到的所有现象，这一点着实令人佩服。但比较遗憾的是，哈马邱尔论文中所及仅仅限于欧美国家的发展状况，并没有谈及凡·高在日本的发展状况。作为参考资料，我们可以看到此书卷尾所附的名单中，列出了日本大原美术馆、普利司通美术馆、国立西洋美术馆等藏馆；在展览会一栏，则记录了 1958 年东京与京都的凡·高画展；在文献方面，只有式场隆三郎的 3 本专著列于其中。

日语是非国际语言，日本在地理位置上又与欧美相隔甚远，这是永远

难以克服的障碍。但是，我们也不能就这么妄自菲薄，破罐子破摔。这就不得不让我再次深刻认识到，积极参与到国际动态中是很有必要的。

修订版目录的影响

正如我在前面所说的那样，经过多次修订的这部德拉费尤目录，是近乎完美的划时代杰作。在其目录制作过程中，经过订正的作品多达 181 件，其严谨性不言而喻。其中的近半数目录都是德拉费尤一个人在最终稿中加以订正的。他们后来才进行了大量的更改，例如，尼厄嫩及安特卫普时期的作品变成了巴黎时期的作品，巴黎时期的作品则变成了厄嫩及安特卫普时期或后来阿尔勒时期的作品；又比如，阿尔勒时期的作品变成了巴黎、圣雷米、欧韦时期的作品，圣雷米时期的作品变成了巴黎、欧韦时期的作品；等等。尽管只是这样的修改，其实也已经大幅度地减少了人们对凡·高创作主题所产生的严重误读和误解。可以预见的是未来的凡·高作品研究，基本上也都少不了要用这本大纲目录作参考。

如此珍贵的基本研究资料能把每一个信息都记录得十分详尽，而我们研究的最大关注点，自然是以前那些未被收录进去的追加作品，以及后来经过修订的赝品画名单。

首先我们关注一下追加的作品。油画有 8 幅，素描画有 60 幅。这些都是新近才发现的作品。凡·高作品的新发现是不可能的——话虽如此，但仅在 60 年代就发现了这么多的凡·高画，如此看来，我们探索的脚步依然不能松懈。

然而，无论怎么说，油画的新发现还是少得屈指可数，并没有什么值得一提的大进展。其中有的只剩下了照片，不清楚作品落到了哪个收藏家的

手上,这些作品会依旧存在哪些疑点。比如说,这幅推测是 1887 年前后在巴黎画的《自画像》(SP1672a)就是一例。这是一幅 46 厘米×38 厘米的油画。德拉费尤在一些作品的照片背面标明了"赝品"字样,其中就有它的身影。这幅画一开始是在瑞士的史泰格家里,后来成了维也纳的个人藏品,1964 年,被镇上的美术史博物馆油画馆买下。专家委员会的学者们重新研究了这幅画的实物后,违背了德拉费尤的判断,将这幅画判定为真迹。不过,在目录修订过程中,他们依然将它视为有争议的问题画。

就素描画而言,其中绝大部分来自阿姆斯特丹国立博物馆。他们把那些收藏在凡·高财产集团名下的作品重新整理出来,完全出于民间的发现可谓凤毛麟角。这其实很正常,虽说永远都有新发现,这句话本身说的没错,但实际上称得上新发现的东西少之又少,这也是不争的事实。

在这种混乱状况下,那些可疑的作品就如雨后春笋一般蜂拥迭出。所有新发现的凡·高画都是假的——这句话差不多是"真理"了。

大纲目录中与这方面有所关联的研究是归并在一个名曰"被拒绝的作品"的独立章节里,并被分成三类:第一类,德拉费尤在修订版原稿中除名的画;第二类,德拉费尤原稿中除名的,但委员会却承认的画;第三类,德拉费尤承认的,却被除名的画;

详细来说,第一类有油画 46 幅、素描 6 幅,共 52 幅;第二类有 6 幅;第三类则有 17 幅。

虽然德拉费尤旧版大纲目录中的赝品画目录,其基本框架并没有多大变动,但经过专家委员会鉴定而恢复名誉的画共有 6 幅;相反,因此而被贬为赝品画的有 17 幅。这个变动意义非凡,从中可以看出作品真伪的鉴定绝非易事。

专家委员会的成员,不只是前面提到的哈马邱尔会长,其他委员也都

是荷兰权威的凡·高研究方面的专家学者。因此，这本目录里的判断具有绝对权威性，不难想象其影响力有多深远。

德拉费尤一开始判定为赝品画，但后来却被委员会再次确认后维持原判的画共有 52 幅。我们可以发现，这些赝品画大多数都与 1920 年年末那次给德国和荷兰带来骚乱的奥托·瓦克事件有关，其数量多达 33 幅。

之后，发生了德拉费尤编写初版目录时误将 4 幅画当成了真迹。可见这些画的真伪疑云的确让当时的专家学者争论不休。甚至像梅耶格雷夫这种权威专家，他当时指出了几幅赝品画的语气也显得模糊暧昧：虽然凡·高画的特征不太明显，但它们都是真迹。梅耶格雷夫的这种说法很明显地表明了他的疑虑与不安。有人甚至猜想，会不会真的会有赝品混入到了真迹中，一部分人因此展开了研究。但是，经过专家委员会的重新鉴定，他们得出了几乎所有绘画都是赝品的结论。

图 6-7 《画架前自画像》，F522

图 6-8 《自画像》赝品，F521

此时又出现了一个问题，那就是前面提到过的《画架前自画像》（收藏于华盛顿国家美术馆）。德拉费尤一开始给这幅画的编号是 523 号。1930 年，他又将它除名，在 1939 年第二版的目录中，他又重新将它判定为真迹。关于这幅一波三折的作品，以前的荷兰专家学者都与德拉费尤保持相同意见。但是，布雷默、舍尔琼、德格鲁伊特等人却异口同声地认为，这是凡·高在圣雷米时期的自画像。

美国有一位名叫切斯特·戴尔的大收藏家从奥托·瓦克手上买下这幅画，现在成了华盛顿国家美术馆的公开收藏品。毫无疑问，它已被认定为真迹。那么，对于这次的新观点，他们又会抱以什么态度呢？在这部堪称完美的最终版大纲目录中，这幅画也是最具有争议的问题作品。

我事先要声明的是，虽然这件事有许多疑点，但随着荷兰专家学者们的深入调查，这些疑点最终也都水落石出。疑点主要表现为以下四点：

第一，这幅画的主题和另外一幅画（1888 年在巴黎创作的、德拉费尤编号为 F522 号《画架前自画像》，藏于阿姆斯特丹国家博物馆）完全一样。在构图上表现为僵死不变的左右对称。

第二，与右侧身的自画像相比，编号为 523 号的那幅画的对象，亦即对自己的刻画显得非常犹豫，下笔软弱无力，鲜有气势。描绘落笔也很多不自然的夸张成分，色调也不一致，明显缺乏艺术感。

第三，没有署名（尽管缺少署名，但并无大碍）。

第四，从技术层面来讲，这幅画酷似于瓦克事件中已知是赝品画的另一幅自画像（德拉费尤编号为 F521 号）。

此外，在核对能够证明这幅画真伪的凡·高本人信件内容时，也发现有疑点。因为，信中的任何一句话都找不到任何直接证据能够足以证明它是真迹。

面对这幅画的这么多疑点，我非常期待华盛顿方面究竟会如何回应，如何反驳。

凡·高画成了日本的烫手山芋

如上文所述，这次新目录中被恢复声誉的画共有 6 幅。其中最值得关注的是华盛顿菲利普收藏馆收藏的 1890 年的《原野》（编号为 812 号）、斯德哥尔摩博物馆同年收藏的《盛开的金合欢枝》（编号为 821 号），还有法国里尔美术馆同年收藏的《牛》（编号为 823 号）。如果要问哪里最值得关注，那便是，后两幅画曾是凡·高临死前最后见到的医生——保罗·加斯的收藏品。如果这是赝品画，那事态就很严重了。不知道德拉费尤为何在其遗稿中却将这两幅画从真迹一栏里给除名了。我个人认为，这两幅画很难说是非常出色，如此看来，德拉费尤专门将它们除名的心情也就不难理解了。

第一幅画更加了不得——它正是那个造假高手瓦克的作品。它辗转于柏林的鲁茨画廊、巴黎的路易丝赖瑞斯画廊，最后才辗转到了菲利普手上，除此之外，没有被收录于其他任何藏品目录中。德拉费尤一开始认为此画是真迹，后来于 1930 年进行了修订，其他专家也就没再把它当作真迹。但是，如今的荷兰研究者们却第一次公开承认它是真迹。虽然我个人没见过实物，无法加以判定，但我依然无法理解这幅毫无生气的画为何能够获得专家委员会的一致支持。在瓦克事件的凡·高画里，难道会真的有真迹混杂其中吗？我始终都在心中打一个大的问号。

与上述情形完全相反，德拉费尤认为是真迹，但专家委员会却鉴定为赝品的画共有 17 幅。这些画都被怀疑过，这并不为过。但其中有一幅画对于日本具有重大的意义。那是位于仓敷的大原美术馆于 1889 年收藏的

《山上两棵白杨》(编号为 639 号),这是一幅画风明显的瓦克画(目前没有藏处)。这幅画于 1927 年在柏林的瓦克画廊被展出过,后来在巴黎也有展出,1932 年又出现在阿姆斯特丹的画展上。也就是说,收藏家在这次画展之后便将它转手给了阿姆斯特丹 Finc & Scherjon 画廊,后来这幅画就转到了我们日本的仓敷。尽管德拉费尤一开始就把它鉴定为赝品,但德格鲁伊特、梅耶格雷夫、布雷默、斯坦霍夫、哈维拉、舍尔琼等人却持有相反的意见,他们一致认为它是真迹。在一段时间内,科学鉴定家和古画修复家之间也围绕这幅画展开了激烈的讨论。结果,德拉费尤在后来的第二版目录中改变了自己的观点,将它列入真迹。但这一次,在荷兰的专家学者当中,只有德格鲁伊特一人除外,其他人都质疑德拉费尤的判断,认为它很有可能是赝品。不过,专家委员会成员中真正看过那幅画的只有会长哈马邱尔和德格鲁伊特两人。而且,他们也不能因为这幅画是 1930 年的就直接判定其为赝品。哈马邱尔曾经于 1958 年来过日本参加凡·高画展。但在那次之后,却再也等不到凡·高画展的机会了,这实在令人扼腕叹息。不过,话又说回来,这么一幅非常棘手的凡·高画,就这么到了日本国。这幅画与目录编号为 638 号的那幅画(收藏于美国克利夫兰博物馆)是同一标题,两幅画在主题和构图上有共通之处。或许今后对它有深入研究的必要。虽然我在之前早就提出过很有必要探讨这幅画,但令我遗憾的是,直到最新的目录问世后,我们日本才开始着手独立调查。

虽说是总会有新发现,但比这个概率高达数十倍,乃至数百倍的情况是和赝品画打交道。关于这一点,我想无须去赘述了,但我必须再次强调一下,特别是关于凡·高画,出现这种情况将会越来越频繁。然而,理想总是很丰满,现实却是很骨感。时至今日,我们身边正泛滥着许多罔顾历史警钟的敲响,无视学问与研究,恣意倒买倒卖艺术品的现象。他们把荷兰

专家学者们成年累月付出的血汗和努力完全置之度外了。

不只是凡·高的画，探讨如何对待艺术品这一问题本身就步履维艰。单凭直觉和经验的投机取巧式的商贩时代早已成为过去。我们必须回应当今的研究成果，并将这些研究成果活学活用到现代化的商业之道上。

华盛顿方面的摇摆态度

最后，请允许我将话题重新回到之前提到的华盛顿国家美术馆，该馆那幅《画架前自画像》曾被认定为赝品画。而这幅画恰好是当时轰动一时的凡·高赝品画事件的主角奥托·瓦克手上的画，所以，专家和学者们很早就在相互讨论其真伪问题了。如今，研究凡·高的荷兰权威学者们宣告了它是赝品，这对许多人来说都是一种伤害和打击。华盛顿国家美术馆对收藏这幅颇有争议的画不知持有何种见解。

该美术馆前馆长约翰·沃克先生一直不遗余力地坚称它是真迹，甚至在写给我的信中也态度坚决："为了检测凡·高自画像中白铅的年代，我曾委托匹兹堡的梅隆研究所对画质材料进行检测。那时的结果证明了它是真迹，但那并不是我们期待中的决定性证据。我希望能够再重新做一次检测，这事还是让下任馆长卡特·布朗去推进吧。"

后来，为了让我弄清这件事的来龙去脉，新上任的那位卡特馆长向我提出了以下的观点：

　　　　我们六七周前才收到最新的凡·高作品目录，还需要一段时间来消化其中的内容。关于保管在我们这里的《自画像》，究竟是否所有荷兰学者都一致认为它是赝品，我多少为之感到怀疑。而且，那些权威

人士并没有对这幅有争议的油画真迹做过调查，却做出了判断，我对他们的结论持有一些质疑。至于这幅画是真是假，我认为，它本身就是一条模糊的边界线。如果想要得出结论，恐怕今后还需要新的检测材料，并对检测结果进行评估才行。

出乎我意料的是，荷兰的专家学者们竟然没有对油画真迹进行重新鉴定。我还是第一次听说这件事。或许对他们来说，事到如今，即使再重新检测一次，肯定也是得出同样的结果。不管怎样，我都对华盛顿国家美术馆未来的研究结果满怀期待。

7

写乐的作品真迹探秘

作品存世的唯一证明《浮世绘类考》

《浮世绘类考》是证实浮世绘画师东洲斋写乐在世的唯一证明，它刚好问世于东洲斋写乐最活跃时期的前后。作为浮世绘的最初文献，它既是研究浮世绘艺术史不可或缺的基本资料，又对东洲斋写乐的相关研究具有重大意义。因此，各类研究写乐的文章里无一例外地都要引用《浮世绘类考》。然而，如此频繁不断出现在各类文章的这么一本书，其由来及内容却非常明确，甚至可以说相当复杂。

为了避免赘述，以下行文将这本书简称为《类考》。《类考》虽然是一本书，却不是公开刊载的书籍。因此，严格说来，与其称之为书，不如说它是一份笔记和手记。

然而，研究写乐时，在谈及《类考》的人们当中，不少人并不具备上述这种认知，他们索性直接把《类考》当成了公开刊载的书籍，这实在很荒谬。没有立足于最原始的资料就开展研究，就想研究大问题，这种做法简直就是无稽之谈。

明治时代之后，《类考》才以书的形式正式被印刷和公开发行。在此之前，历代以来根据原始资料进行创作和再创作的各种版本，都被私藏在各地，没有得到公开。这些版本有一部分流传至今。据我所知，林林总总就有五十多个版本。

以前我认为，应该有更多不一样的誊写本，然而事实并非如此。虽然原始资料在慢慢消失，其内容却以各式各样的誊写本被记录了下来。经过一番对比与讨论，我们可以看到，这些誊写本的很大一部分都是在江户幕府末期至明治初期这段时期出现的，并且内容上大同小异。也就是

说，万变不离其宗，这些誊写本都源出于同一原始资料。具体说来，天保十五年（1844 年），也就是弘化元年，斋藤月岑在天保四年（1833 年）池田英泉撰写的《无名翁随笔》部分内容的基础上从事了一系列续写。在《类考》的临摹史上，我们将前者称为《续浮世绘类考》，而将后者称为《增补浮世绘类考》。

我们今天所看到的《类考》各类誊写本，大多数都属于上述系列。要么是直接从原始资料中衍生出来的，要么是根据其他誊写本进行再创作的。从数量来说，属于前者的数量相对较多。这是由于《无名翁随笔》流传甚广。这个誊写本早在庆应四年（1868 年），经由川崎千虎执笔、龙田舍秋锦编写，以《新增补浮世绘类考》的全新面目得以问世。另外，根据其他誊写本而进行创作的《增补浮世绘类考》在庆应三年（1867 年）经由关根只诚编写而成。可惜，原作流传到了国外，最终到了明治二十二年（1889 年），它才以活字本的形式被刊印面世。

但是，后者在内容上明显存在很大的问题。主要问题在于，书中首次提出了所谓"写乐＝阿波侯能役者"学说。而这个新学说是在弘化元年（1844 年）由月岑在编写《增补浮世绘类考》时最先提出来的，在此之前并无人提及。自此之后，直到明治二十二年（1889 年），本间光在畏三堂开始发行活字本以前，英泉的《续浮世绘类考》以及它的誊写本都没有引起广泛关注。

不鸣则已，一鸣惊人。英泉的《续浮世绘类考》一公开发行，立即引起了巨大反响。明治二十四年（1891 年），《续浮世绘类考》被收录于《温知业书》第四编中。因而引起了更多读者的关注。在有关写乐的最初专题研究报告——尤里乌斯·库鲁特的《写乐》（1910 年，明治四十三年刊印）中，写乐被认为是"前能役者"的观点就是根据上述资料才产生的。

尤里乌斯·库鲁特主张的这种"写乐观"，不仅在世界范围内得以流

传，甚至还渗透至当时的日本。明治末期至大正时期，最终在昭和初年形成了被普遍信奉的定论。然而，在此之后，随着调查研究的深入进展，证实了这一定论并无值得推敲的确凿证据。如今，包括地元德岛等人在内的专家们大都对这个说法持有怀疑态度。

如上所述，通过探索近年来常被当作誊写本、翻刻本原文的英泉及月岑的作品，我会在接下来的章节里详细介绍"写乐能役者说"的由来，并一步步追溯至更早前的作品，进而努力复原最初的原始资料，尽可能为大家揭开写乐的神秘面纱，使被称为"谜一样的存在"的写乐更加具体化、更加形象化。

《浮世绘类考》真迹无踪影

看到这样的标题，估计大家都会明白《浮世绘类考》是一本没有原作真迹、只能从各种版本的誊写本中一探究竟的神秘之书。想要知道它最初的样子，只能根据更久以前的优秀誊写本去不断探索，除此之外，别无他法。然而，从现状来看，英泉版本之前的誊写本少之又少。近年来，现存的最古老誊写本共有 4 本，分别是享和二年（1802 年）的神宫文库本，收藏者未详，享和三年（1803 年）的 T 氏本，下落不明的文化五年（1808 年）的此君亭本（孚水画房藏本），以及同样下落不明的文化十二年（1815 年）的曳尾庵本（林若树藏本）。这 4 个版本中，对于复原《类考》最有力的资料当属曳尾庵版本。

加藤曳尾庵既是一位医生，也是一位风俗史家。曳尾庵本大概是直接根据原始版本而编写的誊写本。在其后记中，他是这样讲述《类考》的成书过程的："这本书是在宽政年间，根据蜀山人的作品编集而成的。"

根据其后记可知，本书编者是大田南亩，编写时间为宽政初年（1789

年左右）。但事实上，《类考》不可能在一段时期内仅由一人来完成。

众所周知，这本书由正文、附录与京传追考三部分组成。上面所说大田南亩所编写的内容是第一部分的正文。而附录《古今大和绘浮世绘始系》则是宽政十二年（1800 年）由住在本银町一丁目的浮世绘爱好者笹屋邦教编写而成的。同年的五月初一，南亩又在这一章节的末尾续写了《编写类考后附》。至于第三部分补加上去的山东京传，则于享和二年（1802 年）壬戌冬十月得以面世。南亩在文政元年（1818 年）戊寅六月初一时又附加了说明，将其命名为《山东京传手写本》。

以上就是南亩版本《类考》的构成。纵览全书，读第二章第三部分的内容时没有觉得有什么不妥。但在读第一部分正文时，多多少少会产生一些疑问。

如果真是像曳尾庵所说的那样，本书真是南亩在宽政初年编写的，那就产生了一个疑问：有关宽政初年之后初次出现在书中的那几位年轻画家的记述，到底是在什么时候，由谁来执笔的呢？

曳尾庵本一共主要收录了 34 位画家。其中包括国政、写乐、俊满、丰国、艳镜、丰广等在内的年轻画家，很明显，他们都是宽政初年以后涌现出来的新人。

南亩在《类考》正文后面还附记了邦教的《古今大和绘浮世绘始系》。正如曳尾庵本所记载，这是宽政十二年（1800 年）五月写成的。那时候，正文部分已经写完了。因此，可认为，关于以上提及的那几位年轻画家的记述是在那段时间才补加上去的。值得一提的是，这一点在过往的研究中却被完全忽略了。

如上所述，认为《类考》是由南亩编写的依据，仅仅只有加藤曳尾庵的证言。更早以前还有"邦教编写""京传编写"这两种说法，但这些都无据可循。因此，相对来说，"南亩编写"这种说法最有说服力。

南亩在《始系》后记中写道："上面的始系由本银町缝箔屋新七所撰，并将其复写作为《类考》之附录。"这样一来，便将其与《类考》的作者明显区分开来。而且，后记中并没有提及《类考》作者是谁。很显然，这实际上是在默认此书为自己所著。这种解读基本上可以成立，但《类考》在内容上出现多处不一致与不完整，加上曳尾庵有言"这本书是在宽政年间，根据蜀山人的作品编集而成的"，我们由此可以认为：最初是先有关于浮世绘画家的记述，接着南亩才把它们汇编成为书籍的。通过这种形式，《类考》逐渐汇编成书，前面提到的那些画家也都是以这种方式出现的。像《类考》这样整体以简略记述风格为特点的作品，对于画家的记述应该更为简略。对每个画家的描写应该都是寥寥数笔，一两行带过，完全不会对画家的经历等有过多记述。其中，对北斋的描写算是最详细的了，但也只是以下所见的所谓详尽程度。

宗 理

（宗理）因狂歌摺物①而名声大噪。居住于浅草。因与锦画相似，（宗理所绘的）摺物画被认为是珍贵的。

正如上文所述，曳尾庵本是三田村鸢鱼借来的林若树所之藏本，于昭和七年的某个夜晚将其抄写复刻，并收藏于孚水文库。遗憾的是，林若树所藏本从此之后就消失无踪了，无法成为日后参考的原始资料。但是，既然认为它是文化十二年（1815年）经由南亩的原版直接抄写过来的版本，因此，通过这一版本，我们便能更加接近并了解原始版本。这一版本并没有出现任何关于其他版本有关京传和三马的记述。当然，它究竟是不是从

① 狂歌摺物：浮世绘的形式之一，主要用于狂歌插图，一般以插图形式绘制。

南亩的原版抄写过来的,那还得打一个问号。例如,书中某些地方画了线,并加了这样的注解:此处本书无详细记载。这似乎在告诉人们,作为参考资料的《类考》,其实应该还有其他的誊写本存在。

　　在这种情况下,写乐作为年轻画家的一员出现在书中。从记载顺序来看,写乐排在国政之后。与国政有关的"以画歌舞伎役者画像为长"的部分内容,详见后文。

写　乐

　　(写乐)只画歌舞伎役者的肖像,因(手法)过于写实,把不该画的(役者)形态也表现出来了,所以活跃不久,一两年就消失了。

　　这里说的大概有三个意思。

　　第一,只画歌舞伎役者的画像。

　　第二,(手法)过于写实,把不该画的(役者)形态也表现出来了。

　　第三,只活跃了一两年。

　　第一点就正如字面所示的意思,关于第二点,如何解释"把不该画的(役者)的形态也表现出来"还是一个问题。但是,出于这个原因,他在活跃了一两年后便销声匿迹了。第三点说的是画家写乐本人的状态。这样一来,写乐的基本情况就显而易见了:他的创作周期极短,只在画坛上活跃了一两年。

　　这是宽政十二年(1800 年)以前的记述。那个时候,写乐的作画期已是过去式了。另外,关于这个记述,在原版刊载之后立即复刻的最早誊写本里也完全一致。因此,毫无疑问,这段记述与原版内容是相符的。很显然,即使南亩不是执笔者,他至少应该也是《类考》的编者。另外,南亩之后

又重新梳理了京传、三马，在文政初年又再次新增了内容。因此，这本书的内容终于获得了当时人们的完全认可。

高度评价写乐

写乐是一位活跃期异常短暂的画家，他的大部分经历尚不为人所知，因此，后世很多研究者都只能对他的经历进行大量的臆测。然而，即便追溯《类考》一书，也仍然无法全面了解其人生轨迹。从这一点来说，写乐与其他画家一样，并不是什么例外。

在当时的社会中，浮世绘画师充其量只能算是街画师，大多数的版画家也只能算是为各种印刷物画一些插画的底版画工而已。从分类上来说，他们不是画家，而是匠人。所以，这些匠人自然不可能成为艺术研究的对象，多数画工终其一生都是在默默无闻中度过的。但是，随着平民文化的兴起，这些画工的印刷技术渐渐得到同一平民阶层的认可。同时，他们的作品也被浮世绘爱好者们记录了下来，慢慢拓展开来。直到宽政年间，虽然只有简略的文字记录，但终于出现了《类考》这种书籍。于是，写乐便成为当时社会里原本无名无分的平民画家的典型代表。

时至今日，以现代的角度观之，写乐的作品仍颇具艺术价值。站在这一角度再去考察《类考》中关于写乐的记述，我们可能会感到十分惊讶：艺术造诣如此之高的一位画家，却如悲剧主人公一般没能得到相应的重视，甚至关于他的去向与踪迹，也都成了一个谜。然而，这只不过是一种错觉罢了。事实上，在当时，他与同时代其他画家一样，并不是人们特别关注的对象，他只是一个默默无闻、无人问津的无名画家。从这一点上来看，这就不难理解了。

　　特别值得一提的是，像写乐这样活跃期极短的画家，一般的社会评论暂且不说，在《类考》的初版中也只收录了三十余人。而写乐，正好是其中的一员。从这里，我们可以推测，在当时，写乐应该是拥有一定社会知名度的一名画家。

　　很显然，虽然写乐活跃期短暂的原因在于把不该画的（役者）形态如实表现出来，但真正不受好评的还在于受当时的权威人士的阻碍，并不是指他在所有方面都有问题。曳尾庵版本中，有一段其他版本没有出现的备注，上面写着"笔下雅趣横生而为之赏"，正好可以证实这一点。这只是曳尾庵版本才出现的一个观点，表明了他的个人观点。曳尾庵作为当时拥有名望的文化人，从他的交际圈来看，这个观点绝不是为了狭窄的圈子而发声，而代表了具有一定受众群体的认同感。

图 7 - 1　式亭三马《稗史臆说年代记》

图 7-2　十返舍一九《初登山练习帖》

证明上述对写乐评价的另一个有力证据则是,式亭三马在享和二年(1802 年)刊行的黄表纸《重印钵冠姬》——《稗史億说年代记》中,以《倭画巧名尽》为题而作的画坛地图。在画坛地图中,式亭三马把所有的画家都分成了不同的画派。其中有两三个例外,在画坛地图中被分类在一座孤岛上,与别人区别开来,而写乐就是其中一员。根据注解得知,"当时,画坛地图的对象都是一流画家的嫡亲弟子,其他末流画家的区位则被略去了"。这样一来,写乐的这种特立独行也就不言自明了,他俨然已是当时自成一派的画家了。

式亭三马不仅是年轻文学作家,也是社会上颇有声望的考证家。因此,他赋予写乐这样的地位与评价,也证明了写乐在当时社会上的地位。不仅如此,式亭三马显得比其他任何人都更了解写乐。他是这样评价《类考》的:"此书只不过是依靠回忆,记述了一些热衷于画的人们罢了。"文政初年,他在《类考》全书的基础上全面增加一些内容,添加了关于写乐的重

要部分,如下文所示:

> 三马按:写乐,号东周斋,居于江户八丁堀,仅半年有余。

诚然,"东周斋"可能是笔误,而"居于江户八丁堀"则首次明确说明了写乐的住所。江户八丁堀是侦探小说中广为人知的八丁堀的故乡,即捕吏与同心居住的官邸,那里还住着许多儒者与医生。总之,那是一片非商业的高档住宅小区,不像是底版画匠工的居住地,而写乐就恰恰住在江户八丁堀。以前,这里是八丁堀狩猎的地方,因此不难猜想,这个高档小区也可能暗示着,写乐应该是一名画家。

幕府末期的部分研究者并没有考究上述的居住地,就对写乐住在八丁堀这一点进行了非常大胆的猜想。其中有一种猜想认为,写乐的真正身份,极有可能是一个能乐师,住在阿波蜂须贺家。但是,从这个猜想出发的研究其实逐渐偏离了轨道。关于这一点,我在后面还会详细解说。这里,我想再介绍另外两份写乐活跃时期的资料。

其一,在写乐创作的活跃时期,有一个名叫十返舍一九的人。他住在出版社所在地——一个名曰茑屋方的地方,主要协助写乐负责出版工作。宽政

图 7 - 3　荣松斋长喜"高岛久"
《团扇为写乐而画》(局部)

八年(1796 年)，十返舍一九在一间榎本书店刊行的一本名为《初登山练习帖》的黄表纸上，赫然画上了一幅以自画插图自居的绘画风筝，而画上却明显带有东洲斋写乐的落款。这插画与小说的内容其实并无关系，让人乍一看上去会觉得格格不入。作者这样做的用意仍有待于考证。但不可否认的是，这是出自写乐身边最亲近的人所能提供的一份视觉上的佐证资料。

其二，同样是由茑屋书店刊行作品的画家荣松斋长喜，于宽政八年八月以前，在画有高岛久的柱画中，描绘了一位拿着团扇站着的女人。而这把团扇上画的正是写乐画过的肴屋五郎兵卫的大头浮世绘。虽然，团扇上画着的五郎兵卫的姿势左右弄反了，但可以肯定的是，这跟写乐的这一幅画有着千丝万缕的关系。

十返舍一九高岛久画的风筝也好，这把团扇也罢，这些与写乐有过私人交往的同时代画家的画，都成了一份份鲜明的记录。因此，我认为，围绕着上面所说的风筝与团扇是否真实存在这个问题，就更需要开展研究，这应该是今后研究工作的必然趋势。

迷惑世人的后世研究

虽然写乐的活跃期只有短暂的一年不到的时间，但他留存于世的作品却让人印象深刻。如前所述，同时代的人们也为他留下了不少文字记录。因此，随着时间的推移，人们对写乐的认识将会愈发深入。继天保四年(1833 年)刊行《无名翁随笔》之后，又出现了其他一些文献。兹列举如下。

崛田甚兵卫的《江户风俗总卷》(又称《江户沿革》)　天保十四年(1843 年)

三升屋二三治《纸屑龙》　天保十五年(1844 年)

河草寿老人《一间长者乐剧社》(《贺久屋壽々兔》)　　弘化二年（1845 年）

斋藤月岑《武江年表》正篇　嘉永元年（1848 年）

与此同时，到了这个时期，前文提到的《类考》已在相当一部分人手上辗转流传，并被不断地填补新内容。南亩所藏本的直接誊写本也辗转到了《武江年表》的作者斋藤月岑手上，天保十五年（1844 年），亦即弘化元年时，斋藤月岑又进行了新增补。这就是人们所说的《增补浮世绘类考》。

在增补本里，再次出现了如下关于写乐的新文献。

"写乐，天明宽政年人。俗称斋藤十郎兵卫，住在江户八丁堀，阿波侯的能役者，号东洲斋。"

本来，人们只知道这个画家住在八丁堀。因此，对其俗称以及身份的明确记载感到十分震惊。然而，关于记载的来源却只有只言片语。

明治之后，这一说法逐渐为人所知，但人们多半不问其由便盲目相信，并将这种说法记载在各类文章中，甚至还出现了印有"斋藤写乐画"类似落款的这种一目了然的赝品。虽然这一说法曾经随着库鲁特的书籍在全世界范围内传播，但近年来的调查研究结果彻底否定了这种说法。

为了进一步探讨这一说法，德岛大学的河野太郎教授在《阿波画人名鉴》一书中明确指出，作为阿波侯的御用配角，并住在江户地区的人当中，确实有符合斋藤十郎兵卫要求的人物，但由此便断定此人就是写乐，其证据未免也太不可信了吧。

除了月岑的书之外，在同一时间里，《类考》的其他誊写本中也出现了各种各样的记述。既有"号称洒落斋，在四日市建立书肆，同时创作通俗文学作品，卒于文政五年正月，享年四十八"这样容易与三马相混淆的记述，又出现了"他以画演员的肖像画而得名，且擅长油画，号有邻，卒于享和元

年"这种很容易令人想起长崎派画家有邻的表述。由此看来，随着写乐声望的日渐升高，后世的人们对他进行了种种推测，故而才出现了"写乐是能役者"这种学说。

我认为，这种说法根本就是一种误解。即使库鲁特的说法尚未流传开来，上述两种错误说法也会在一定时期内混淆视听，令人迷惑吧。

斋藤月岑与石塚丰芥子

如前所述，《类考》由江户神田雉子町的町名主斋藤月岑于弘化元年（1844 年）亲笔写就。此书被称为《增补浮世绘类考》，家喻户晓，它是研究写乐绘画创作不可或缺的重要文献。书中明确记载，写乐，俗称斋藤十郎兵卫，居于江户八丁堀，是一名阿波侯的能役者。

然而，五十年之后的月岑究竟如何知晓写乐的经历？关于这一点，我们至今尚未理出头绪。明治四十三年（1910 年），库鲁特在其著作《写乐》一书中系统介绍了这一假说。之后直到近几年，日本的研究者们都一直四处搜寻阿波的相关资料，却找不到任何可以用来支撑这种说法的根据。因此，月岑的说法本身就很令人生疑。不过，姑且值得商榷的是，这一假说的责任到底是不是该由月岑一人背负。

在追究这个问题之前，我们还是先来了解一下月岑的《类考》观吧。月岑的书分为前记与后记两部分跋文，如果将这两部分合在一起来阅读，便能了解到月岑版本的成书过程。

根据月岑版本记载，《类考》是由笹原邦教与山东京传编撰而成，另外的附录和追考两部分内容分别由邦教与京传两人辑录。全书有式亭三马编写的章节，大田京亩也有三个收藏版本，并于文政初期也撰写了一些内

容。这种说法与《武江年表》中宽政十二年（1800 年）的记录基本一致。《武江年表》的记录写道："《浮世绘类考》成书，写一卷（山东京传著。笹补写了《邦教追考》。又有式亭三马编写的书，最近，溪斋英泉又另外补增内容，成书三卷）。"

月岑就是这么简要解释成书过程的，他把南亩仅仅当成了文政初期写了一些文字的藏书家。这是一种相当乐观的不同看法。尽管这种说法如今已被全盘否定，但是，假如南亩确实在文政初期写进了自己的观点，或许我们有必要对此重新加以考究。

对这个问题的考究，我们姑且暂告于此。接下来，我将进入本论部分。月岑在执笔自己的《类考》时，其内容大多借鉴了以下两个来源。

第一个是南亩的收藏本。一开始，该书只有誊写邦教执笔的《类考》和《附录》，后来京传又亲笔写下了《追考》。据说，后来又在此基础上增添了南亩、京传、三马的内容。尔后，嵩樵子誊写了此书，其复写本又被一桂子借去了抄写，再后来就辗转到了片冈一声子手上，又一次被复写。

第二个来源是英泉的《续浮世绘类考》。该书由居于丰岛町的镰仓屋丰芥收藏。这样一来，人们根本无从分辨这本书到底是谁写的。但值得注意的是，月岑誊写前者的书是在天保癸巳，亦即天保四年（1833 年）的夏天，可见，他的《类考》增补本应该是在这个时候开始动笔的。后来，丰芥在天保甲辰，即天保十五年（1834 年）的春天开始誊写此书，全书完成于弘化元年（1844 年）的岁末。值得注意的是，整个写作过程，期间跨度十几年。

那么，问题就来了，有关写乐的内容章节又是参照谁的抄本而执笔的呢？这一点我们不得而知。从前者来看，这应该是三马写入之后出现的问题；从后者来看，这是英泉之后出现的问题。为此，我特意先翻阅了嵩樵子、一桂子、片冈一声子三人的资料，结果，我怀疑，这恐怕是与英派对立的

其他画派——嵩之、嵩谷系画家们所为。其中最能确定的便是一桂子，毫无疑问，这是高嵩乡的别号。果真如此的话，他在天保十四年（1843 年）就已辞世，是与月岑属于同一时代的人。一声子也同样如此，从使用了"一"字这一点来看，他可能也是同一时代同派的某个画家。这样一来，它就应该算是非常合乎情理的一系列誊本了。但是，所有这些都应当建立在南亩亲笔书写的抄本基础之上。关于这个问题的描述，《无名翁随笔》的月岑版本在描述上并不一致。铃木重三收藏的《浮世绘类考》，其中有一本抄本是天保年代的版本。虽说它比月岑版本的年代要早，但根据同族的观点，几乎可以确定这就是嵩樵子的执笔。倘若如此的话，书中应该没有任何关于能役者假说的记载。所以，按理来说，之后的一桂子、一声子，抑或是另一抄本的丰芥都应与此假说有关。月岑可能是原封不动地抄写了一声子或丰芥的抄本，因此，这种责任应该有一半恐怕要由其他三人来承担。另外，月岑活得最久，直到明治维新后仍然健在。在新政府的安排下，他担任了中年寄、户长、年寄等职务。明治十一年（1878 年），他在写完《武江年表》后篇之后去世，享年 74 岁。

月岑版本的《类考》是在天保十五年（1844 年），即弘化元年编纂而成的，在这之后又增添了不少内容。月岑在明治四年户籍法开始颁布前加入了新户籍，他在明治八年的那一段时期内辞去了户长的工作。为了收集照片，他几乎转遍了整个东京市。此期间，他有可能获得了不少关于写乐的资料。

月岑版本的原书真迹，目前藏于英国剑桥大学。我们咨询了剑桥大学的相关人员，确认原版为何藏在剑桥大学，但始终都没有问出个所以然来。但是，如果查阅明治二十二年（1889 年）发行的本间光则编写的《增补浮世绘类考》序文，就能发现龙田舍秋锦的日期应该是庆应戊辰（四年）的春天，序文上面有明确的记载说是月岑本的抄本。此外，明治十八年（1885 年），

关根只诚抄完了自庆应三年就开始誊写的这本书。由此可见,月岑版本可能这一段时期还在日本国内。明治十一年(1878 年),月岑去世后,这本书肯定被转手到别的地方了。为了进一步确认这一事实,我从剑桥大学找到了月岑版本的微缩胶卷。

月岑版本中除了《类考》正文,还有英泉《无名翁随笔》序文的抄录文字,以及无从考证的《东都宫寺额略记》这类不相干的文字记录夹杂其中。书的顺序散乱,此外,正文中也有以头注、旁注的形式随处写下的各种批注,完全给人以笔记本的感觉。不过,有关写乐的内容,倒是十分整洁,并不凌乱,不难猜测,该书动笔伊始就是这么编写的,又或者是完全誊写了一声子或丰芥的版本。

更确切地说,在前记的跋文中,月岑强调,誊写一声子手抄本的那一部分内容全都是半张纸三十丁分,并被收录在别册中。我们并不知道,这里的别册所指何物,而且,那份资料也没有附录在书中,可能是不知什么时候丢失了吧。如果是这样的话,如今,我们读到的这本月岑版,应该就是从丰芥的誊写版转来的。或许看起来情况的确如此。但是,暂且先不论丰芥所收藏的版本到底是英泉自己写的书,还是他誊写的手抄本,在把本书与《无名翁随笔》做比较时,我们发现:大体上来看,画家的排序,以及针对每位画家所写的记述,都存在着相当大的差异。从中甚至还能依稀看出丰芥本人当年追加补写的痕迹。

关于写乐的条目内容,也是如此。在写乐一栏,画家的名字下面留了空白,只写了"上年纪的人"五个字,而月岑版本中则明确写有"天明宽政年中的人"字样,在留白的地方也做了"斋藤十郎兵卫"的笔记标注,接着,还写有"居江户八丁堀,阿波侯的能役者也"。相比之下,关于写乐的描述,此书只写了取自三马的补记"号东洲斋,住居八丁堀"一句。在月岑版本中,

凡是加入个人见解的部分都会逐一按照文章大意，断开句读，可见，右边的记载，从其他更早版本的手抄本转载的可能性倒是很大。

于是，镰仓屋丰芥这个人便成了问题的焦点。他并不是像一些人所写的那样身份不详。时间较近的则是《广益诸家人名录二篇》［天保十三年（1842年）出版］中的文字描述："闻人丰芥，名丰芥，子号集古堂，丰岛町一丁目石塚重兵卫。"此外，在关根只诚的《名人忌辰录》［明治二十七年（1894年）刊载］中，也能找到石塚丰芥子丰亭的名字，"通称镰仓屋十兵卫，号为集古堂，殁于文久元酉年（1861年）十二月十五日，享年六十二岁。葬于浅草报恩寺中的惠念寺，法号释丰芥"。另外，在《武江年表》文久元年（1861年）十二月二十五日的条目中，也有文字默默地补充道："石塚丰芥子殁（六十三岁）。"这其中明显是有几个矛盾之处的。

正如上文所述，丰芥显然是一个赫赫有名之人。至于他的传记，文久二年（1862年）九月，二世柳亭种彦一文写得最为详尽。

据此文记载，丰芥子，名为石塚某，江户人。本居住于丰岛町，接替父母经营着芥子店，被大家称呼为芥子屋。因此，他干脆融地名店铺名于一体，给自己起名为丰芥子。他自幼喜爱读书，一有闲暇，便沉迷于书海而不止。一旦遇到珍贵好书，他就会不惜重金买下，甚至还去淘别人秘藏的书籍。长年下来，他收集了几千本普通人闻所未闻的珍奇书籍。他把淘书作为无上的乐趣，经常向朋友们炫耀，并以书会友，结识了众多挚友，远近闻名，无人不晓。虽然他博学多识，却从不故作姿态，不穿绫罗绸缎显身份，不用故作风雅精致的家具用品。他的一举手，一投足，都跟一般的普通商人并无两样。不仅如此，他还注重理财经营，每当人手不够时，他都会来到庭院，亲自捣拌芥子酱。虽然他酷爱读书，但生意繁忙时，他也会选择暂时放下书本去帮忙。恐怕世上的学者中，没有第二个能像他这样操守家业、

为人正直的了。他的家号是镰仓屋,原本是十兵卫,但近年出于某种原因移居到了浅草诹访町。去年,他才第一次来东京,途中不幸生病,折腾了好一番后,才返回家中。虽说期间病情也有出现转机,但后来,他还是卧床不起,最终于十二月二十五日去世,享年 63 岁。虽然平日里他经常写作,但他完全没有出卖名号的意思,也没有出版发行任何书籍。但是,最近将要公开出版他的《歌舞伎年代记续篇》。他的墓在东京浅草报恩寺。

明治十七年(1884 年)十二月十四日,就在第二十三回忌法会当天,化名为垣鲁文的人在某报纸上发表了《丰芥子略传》。据该文章称,石塚重兵卫是他的统称,别号为集古堂,祖籍在相州镰合。镰仓屋的家号可能源出于此吧。据说,天明年间,他家四代前的祖先来到江户,在丰岛町定居,并开始经营粉类食物生意,一开始,他家似乎不是主营芥子。弘化二年(1845年),他们移居到了浅草门迹的后边,便把嘉永元年(1846 年)远离家乡的长女召唤回来,又重新经营粉类食物的生意。他的藏书被称为芥子屋本,法名是丰芥信士。著有《芝居座元考》《歌舞伎十八番考》《歌舞伎年代记续编》《吉原大全》《深川大全》《阿七阿驹二娘考》《冈场所考》《漂流年代考》《地震年代考》《近世江户商人歌合》《落语年代记》等。这场法会,以鲁文为首,二世春水、默阿弥、二世种员、芳几、三世种彦、只诚等德高望重的名人都有出席,场面相当盛大。

明治四十年(1907 年),大规白念坊如电在《新群书类从》第四篇中介绍了上述的文献,他同时还给我们讲述了下面的这则故事:丰芥的子孙在盂兰盆节去扫墓,发现已有人来过,上前一打听,发现对方是三世默阿弥,问其理由,对方回答说,丰芥曾将他介绍给前代,对他有恩。

我所知道的情况大致如此。如果说还需要补充什么内容的话,大概还有《丰芥剧话》《丰芥子日记》《丰芥子抄录》等之类的信息了。

　　总结而言，丰芥并不是名不见经传的小人物，至少应该算是斋藤月岑等级的民间学者。因此，我们有充分的理由要求月岑特地去借来藏书，并作出《类考》的亲笔书。

　　话又说回来了，丰芥如此熟知历史、精通戏剧，或许他就是提出"写乐阿波能役者假说"之人。果真是如此的话，那就会令人瞠目结舌，因为至今为止都没有人知道其中的秘密。

写乐的研究者库鲁特的影子

　　进入明治时代后期，浮世绘作为美术作品得到世人肯定，这时的写乐，才被公认为近代日本的顶级画家。在那之后，有人认为，写乐是浮世绘之外的非主流，将他奉为如同芬诺萨一般的"荒诞天才"，多数人将他的画作视为"丑陋"之化身。

　　首次为写乐正名并使之获得正当艺术地位的人，当属尤里乌斯·库鲁特，他撰写了专著《写乐》。库鲁特从未来过日本，也不通日语。他在从事日本文学研究专家朋友的帮助下写出了这本书。虽然书中夹杂了许多误解，但它却让世界知道了写乐绘画的艺术性。如今我们看来，库鲁特在资料极其匮乏的日本以外的国家完成了本书撰写。尽管我们惊讶于书中的根本性误解，但从历史的角度来看，《写乐》一书能让创作活跃期非常短暂的写乐在世界范围内为人所知，日本也跟着沾了光，具有很大的价值。

　　有人最初就不愿塑造写乐的传记传奇形象，而是把他当成一位创作者，这个人就是从事美术史课题研究的学者雷蒙·克库兰。1911 年，巴黎装饰美术馆开展了浮世绘系列展览，其中有一次的主题是"清长·文调·写乐"。克库兰当时负责出版超级豪华的展品目录。之后，他以作品为主轴，发表了

详细的写乐研究。按照业界惯例,这份目录要以编者的名字而命名,被命名为"克库兰稻田目录"。克库兰是该美术馆年轻有为的副馆长。

在国际上,这项研究于 1932 年得到了弗列茨·伦普的继承,1939 年,经由哈罗鲁多·G·亨达孙与路易斯·雷顿的研究而获得巨大进展。伦普是一名德国版画家,他在"方寸"和"面包会"时代曾来过日本,是日本浮世绘的主要研究者之一。亨达孙是日本文学和美术研究的一名专家,曾担任过纽约大都会艺术博物馆馆长。雷顿是诗人,也是浮世绘的收藏家。为了学习日语,二人曾多次来到日本。今天,我们能够这样全面地了解写乐的创作过程,应该要归功于这些人的不懈努力。特别是亨达孙与雷顿所著的《写乐的现存作品》(1939 年出版),这是一本首次出现附有说明的完整目录版本的书籍。

在此期间,虽说日本国内相关研究起步较晚,但也在进行着各种努力。永井荷风、中井宗太郎、野口米次郎、仲田胜之助、井上和雄、吉田映二、高桥诚一郎等人的研究成果日积月累,日臻完善,终于在第二次世界大战前结集成了吉田映二的《东洲斋写乐》一书。

日本国内关于写乐的研究,真正达到国际先进水平,应该是在第二次世界大战之后的事情了。然而,此后相当长一段时期,依然有很多人被库鲁特误导,致力于传记性的研究方向,最近又出现了各种推理小说类的写乐研究,仿佛退回了幕府末期的那段时间。

以作品为中心的画家研究依然很薄弱,我们不得不承认,日本有关写乐研究的弱点主要表现在,我们动辄就会陷入单纯性、趣味性、传记性的推理小说研究怪圈中。如果要问为什么,那恰好反映了全世界目前虽然有超过五百件的写乐作品,但仅有五分之一的作品藏于日本国内的现状。我们有理由反思这一研究现状,因为,正统的研究终究要以作品研究为基础,进

而对与其密切相关的事物进行探究。

在这一方面，铃木重三新近出版的《写乐》一书（讲谈社发行）肯定会在未来的研究方向上扮演重要角色。拙著《浮世绘画师写乐》（学艺书林发行）便受其启发写就而成。尽管该书内容有些贫乏，但就我个人来说，此书凝聚了本人对写乐的独到见解。

对于一个多年从事美术研究的人来说，通过研究写乐，我感受最深的一点就是：当我们不得不仅靠有限的资料去研究一个对象时，最大的困难，也就是最难以攻克下来的研究课题。在抢人眼球的神秘外壳之下，闪烁着画家们孜孜以求的无比执着的智慧之光。

写乐研究的两个新发现

关于写乐研究，最近出现了新问题。出乎意料的是，在比利时布鲁塞尔国立美术博物馆中未经整理的一千多件浮世绘作品中，发现了两件目前未被世人所知的写乐作品。这件事引起了许多写乐研究者们的极大兴趣。

这两件作品便是间判的《岚龙藏》与细判的《第三代市川高丽藏》，两者都是宽政六年（1794年）十一月的作品。也就是说，前者是都座的《闰纳子名歌誉》中的普通人角色，后者是河原崎座《松贞妇女楠》中的小山田太郎或相扑次郎役。

先从后面这件作品说起吧。取材于这部戏剧而画出来的十二种细判中，每个角色都配有一幅画，总共大概有三五幅画。研究由此又有了新进展。在我看来，如果在中间插画一幅《岩井半四郎的楠正成娘菊水》，那才算是连续完整的。然而，《岩井半四郎》现今也只剩下了照片，原作真迹早已不知去向了。

图 7-4　写乐《市川高丽藏的
　　　　小山田太郎或相扑次郎》

图 7-5　写乐《岚龙藏的平民役者》

　　岚龙藏图是间判的大首绘，是一件独立的作品。在它的戏剧体系中，当这件作品与一个月内在三座上演四场戏剧的十种同类作品扯上关系时，一系列问题也就慢慢产生了。

　　众所周知，这十种间判大首绘虽说与初期的云母摺有所不同，但也是以其基本形式为基础而创作的作品，在后期的众多作品中别树一帜。总的来看，这是写乐作品中的一个特别作品，被认为是包含了役者的家徽与俳名（艺名）的一组回馈礼物。而且这一次又多增加了一幅，打破了之前十幅一组的固定形式，开创了全图要有十二幅的新格局。究竟另外一幅（第十二幅）又是什么呢？

　　关于这一组作品在评价写乐艺术成就之外存在的问题，我在我的拙著

《浮世绘画师写乐》中已有详细论述，这里只简单讲一下。在内容上，这一组作品肯定不是选取当时名气较大的役者，这一点让我一直感到诧异，特别是当我看到其中包括岚龙藏这样的配角时，我就更是疑惑不解了，甚至觉得很古怪。

坦白地讲，这样选取役者的方式简直让人匪夷所思。此外，铃木重三也指出，本是"滨村屋路考"的艺名，却被误写成了"路孝"。"纪伊国屋讷子"中的"讷子"也被误写成了"纳子"，"大和屋杜若"却被误写成了"扗若"。一共三幅作品中的重要役者艺名出现了这种错误。这令我更加心生疑团，困惑难解。虽说文字说明并非画家的主要职责所在，但是，刊行者和负责宣传的商家却难辞其咎。出现这样大量的低级错误，在我看来简直无法理喻。役者肖像画的名字如果写错了，一旦作为商品被销售出去，那就会造成无可挽回的结果。而这样的作品居然能够安放在茑屋刊行，为世人所观瞻。

当然，从艺术角度来看，它绝不是一件好作品——创意与画功都是写乐作品中最差的，说它是最令人失望的作品，一点也不为过。

综上所述，这组作品成为破解写乐之谜的关键，在帮助我们进一步了解写乐这一点上意义非凡。然而，究竟"另外一幅"指的是什么？在哪里？一直让我觉得不可思议的是，这一组作品中竟然没有五代目市川团士十郎（蝦藏）的那一幅作品。

众口不一的扇面绘

昭和四十七年（1972 年），新年伊始，八场浮世绘展览会齐刷刷在东京亮相。虽然每一场展览会都汇集了大批优秀作品，但其中的《在外浮世绘

名作展》却成了人们津津乐道的谈资。由于这些展览会汇集了从美国收集回来的六大画家（清长、春信、写乐、歌、广重、北齐）多达四百件的杰作。而在六大画家中，近年来再次成为研究对象的东洲斋写乐未曾公开过的三件作品尤其引人注目。

在初次公开的作品中，现藏于芝加哥美术学院的名为《阿多福撒豆驱邪》的扇面绘最令人瞩目。这一扇面绘在明治末期流出日本，大正四年（1915 年）被英国白金汉宫赠给了美术学院后才逐渐为人所熟知。由于写乐研究者们各持己见，长久以来它都是人们的讨论焦点。

讨论的重点有两个：其一，它究竟是版画还是肉笔画；其二，它的主题是什么。我之前在墨西哥曾经见过此画实物，当时我就抱有很大的疑惑，直到现在也无法给出明确的意见。它是写乐作品中最令人难以理解的一幅画。

图 7 - 6　写乐画《阿多福撒豆驱邪》

薄薄的云母底上，清晰地印着人物的轮廓、画赞和署名。从这一点来看，它应该属于版画。但是，从衣装、头发和器皿用墨色、灰色、黄色手动点色的部分来看，则应该属于肉笔画。亨德森所著《写乐现存作品》代表迄今为止写乐研究成果的最高水平。该书提到这幅画应该是真品，大体上属于版画。

但是，该书并没有解释以下几个问题。例如，它为什么会被认定为真品？为什么使用了手动上色？画赞出自谁之手？等等。长年以来，我一直在思考这个棘手问题，后来终于有了一个新发现。我打算在此说明其中的一部分。

从这幅画基本的轮廓线、画赞和署名来看，它的确是一幅版画。但它的印刷却十分粗糙，一眼就能看出是粗劣的印刷复制品。不仅如此，上面的一层上色手法也很拙劣，一眼就可看出是后人补加上去的，目的大概是隐藏印刷复制品的缺陷吧。

这幅扇面画最根本的疑问表现在它的出处含混不清。因此，它为什么会引发这么多的不同解释，也就不难理解了。我们暂且先不谈这些，先从画的主题讲起吧。

正如亨达孙所说，这幅画仅仅只是一幅《阿多福撒豆驱邪》图，并没有什么更深层的含义。画上有这样的画赞：由于两颊突兀如山高，山谷似的鼻子完全可以阻挡任何风暴侵扰。不知道这样的画赞出自谁手，它使得阿多福的容貌直观跃然纸上。

我很偶然地在 1972 年一月的《艺术新潮》上读到夏本雄斋对此画的看法。奇怪的是，他认为，这是当时女艺人四世岩井半四郎的肖像画。他的依据是，半四郎因为其肉乎乎的圆脸而有所谓"阿多福半四郎"的绰号。但是，如果把它拿来与写乐本人另外八幅半四郎肖像画的任何一幅做对比，

这幅画与其他画并没有什么共通之处。虽说有"阿多福"的绰号，但将它放在《艺人例行节日》中，并称之为"内外兼修美少女"的当代第一名艺人以其绰号"阿多福"命名的本人肖像画，这实在令人啼笑皆非，不可思议。

实际上，这不过是一个不足以当作问题来讨论的揣测而已，但那个将画中"阿多福"判断为半四郎的人因为无法解释其明显的粗劣印刷，于是，就将它当成了版画印刷技术相对落后的大阪版画。宽政八年（1796 年）正月大阪演出时，写乐赠送半四郎一幅画。把"半四郎"赠送给半四郎，作为节分礼物这样的内容自然而然地刊登在当地各类印刷品上，于是，毫无根据的猜想便迅猛扩散开了。

真是太神奇了！就像在高温热气的熏蒸下凝视天花板纹理时，眼前会出现很多奇怪形状一样，人们居然将平淡无奇的《阿多福撒豆驱邪》想象成艺人半四郎的肖像画，并想象成是画家以个人名义赠送的礼品画，进而再成为来自大阪印刷的版画。在大阪印刷的版画这一基础上，再进一步想象成宽政半年的节分礼物。这些连环状的无限猜测足以令人眼花缭乱，不知所措。更何况，所有的推测都是在毫无依据的情况下进行的。

要知道，写乐是宽政七年正月间在江户芝居完成创作的。就算是他在认同节时描绘的大童山那幅画，也是他的最后一件作品，他最多只能持续创作到那年的五月份。无端端地竟然将他的创作时间延长了一年，甚而说他将画带到了大阪。毫无根据地发表这样的看法，未免太过轻率了吧。

这幅画之所以被当作大阪版画，其中还有一个原因是：它被认为是合羽摺版画，而大阪是合羽摺版画的唯一生产地。当然，也有不少人从技术上对此持反对意见，所以，人们不能就此而断定它是大阪版画。

我们再来看看本章一开始提出的疑问吧。值得再次要说明的是，这幅扇面画的主题分明就是《阿多福撒豆驱邪》，与半四郎这个人没有半毛钱关

系。如果我们把复制印刷的墨线部分当作了真迹，并与后来补上的手绘部分或合羽摺部分严格区分开来，那么，剩下的问题就是"写乐画"的署名落款了。"写乐画"这样的简短署名是宽政六年（1794 年）十一月至次年二月期间的后期做法。画中并没有出现那个时代印刷出版物必须标有的检阅印记。究其原因，大概如前所述，这幅画应该是不完整的复制印刷品。

但是，这种想法的前提是，必须验证该署名落款的真实性。在我看来，这里似乎还有一种"天外飞物"般的疑虑。因为，署名落款处的笔迹和印刷品的不相吻合，与画的细节部分也很不一致。

综上所述，我依然带着疑问的目光去审视这幅扇面画。但是，假若非得从中找出积极支撑点的话，那就是关于阿多福的描绘，尤其是对其手的细节处理，明显感觉到具有写乐的风格。

如果根据其他作品做类推的话，即使写乐创作了这种水平的扇面绘，也没有什么大惊小怪的。因为，从他同时代的画家荣松斋长喜的作品中，我们还可以了解到，除了《阿多福撒豆驱邪》之外，写乐还创作了其他团扇画。从十返舍一九的黄表纸《初登山练习帖》的插画中也能了解到，写乐甚至还画过风筝画。画扇面画是写乐赖以谋生的手段。这样看来，他作为以实用印刷艺术底版去谋生的平民画家形象便跃然纸上了。从岩濑京山的《蜘蛛丝卷》及其添加的文段中可以得知，江户时代曾经流行大型风筝画和锦绘的团扇，关于这一点，我在拙著《浮世绘画师写乐》中也有提及。当时最大的风筝店室崎屋位于八丁堀一带的铁炮洲船松町，而写乐正是八丁堀的居民，这才是问题的根本所在。

……跟现在一样，绘店很少卖锦绘团扇。如果不主动让店家拿出来看看，那些团扇就被收到背囊中，叫着"本涉团扇、更纱团扇、古纸团

扇"等在街头叫卖。一般都是年轻人在卖,锦绘团扇一个卖十六文钱。根据其样子价格有所变动。风筝纸两张四十八文,纸上可绘杉树与马、海浪与日出、云上舞鹤展翅等。这是我七八岁的时候的事(注:安永四五年)。到了十二三岁的时候(注:天明元年),便流行起带字的风筝。纸上写着龙、兰、鹤等文字,并在文字四周加上蓝色或紫色,这样的风筝被视为珍贵之物。现在,带字风筝并不稀奇,成了低俗之物,供孩童们玩耍。但是,依旧可以听到街头团扇的叫卖声。卖团扇的人将团扇形状的箱子放在肩上,在街头叫卖。他们穿着浴衣和白色的脚半。通常是年轻的男性,他们还戴着草笠。有人叫的话,他就走过来卖。这是德比时期遗留下来的风俗,到宽政时期就再也看不到此景了。

宽政为止的风筝和现在(注:嘉永)一样,大多在风筝中要加入骨架固定。假如是八张以上大小的风筝的话,要用七根骨架来固定。(风筝)花样就如京山翁在书中所描述的那样。但是,价格要比现在的便宜,一张价格为十六孔,两张为三十二孔,四张和八张的价格均比一张的单价合起来的要便宜。然而,宽政八年前后,在铁炮洲船松町的一个叫室崎屋的风筝点的努力下形成了现在的风筝画风,并提倡制作大型风筝。这个风筝店也卖七根骨架的风筝讨生计,价格是以前的一倍,一张风筝纸的价格变为三十二孔。小时候,我以能够放上那样的风筝而感到开心。我当时住在风筝店的附近,之后搬到京桥左卫门,住在和泉屋旁边。这家风筝店也和室崎屋一样卖风筝。慢慢地,风筝也跟现在一样价格变高了。

上述这些资料间接地解释了写乐曾创作过团扇画、风筝画和扇面画。但是,单就前面《阿多福撒豆驱邪》这样的扇面画来说,最大的难点还在于:

如何解释它为什么是版画。根据《蜘蛛丝卷》的记载，当时的扇面画几乎都是肉笔画。宽政年间使用同类印刷技术制作的版画至今尚未面世。这才是这幅画版画说支持者们不得不解决的难点所在。

到目前为止，我可以断定的结论是：现存的扇面画是幕府末期出现的一种作品。即使扇面画是复制品印刷，但如果依然能够从中追溯并找出真实的作品，我也怀揣热情地关注它，可惜的是，直到最后，依然很难下结论。由此可见，《阿多福撒豆驱邪》当之无愧地成了写乐作品中最难解开谜团的一件作品了。

写乐大阪身世之谜

文化厅的文化财产调查官近藤喜博曾经大肆宣扬过这种说法：作为画师在江户活跃之前，写乐曾在大阪居住过，就在那幅扇面画首次公开或公开前后的一段时间内。这种说法主要根据伯家神道白川家的门徒记录而提出。根据江户时代末期宽政二年（1800 年）八月二十九日的记载，白川家门人阿波的丈夫，自称是七岐赞岐的片山写乐的名字。这对夫妻住在天满板桥町。

一直以来，关于写乐的虚构话题总是不绝于耳。这次出现了极具珍贵价值的资料，为支撑写乐提出了新观点。但是，冷静一想，这种把片山写乐视为画师东洲斋写乐的说法，缺少必要的证据。既然目前找不到任何相关联的证据，我倒更倾向于认为，他们是不一样的两个人。近藤博士运用的逻辑是自动证明法，亦即只要没有证据证明他们是两个不同的人，他们就应该是同一人。反之亦然，只要没有证据证明他们两人是同一人，那就只能认为他们是两个不同的人。这难道就是证明吗？况且，写乐应该是一个

相当珍贵的名字呀。

这种新说法一提出,相当程度上影响了一部分写乐研究者的观点,他们认为,写乐是关西出身的画家。

很早以前就有一种说法:认为写乐的创作风格与大阪画有着千丝万缕的关系。我注意到,十返舍一九在前面提到黄表纸的同时,也提到了写乐的风筝画和耳鸟斋的隔扇画有关联。十返舍一九在回到江户之前曾在关西居住过,而版元菅重和大丸屋也关系密切。正如我在拙著《浮世绘画师写乐》中所提到的,这几点对有关写乐是关西人的说法,起到了积极的支撑作用。

我们还是重新看看这次的新说法吧。持有这一看法的人之所以欢呼雀跃,是因为他们的新说法中具有某种超乎其想象的东西。但是,片山写乐的发现,真的足以证明写乐就是大阪人吗?另一份材料则把这位谜一样的画家与大阪再次联系了起来,认为写乐与京阪歌舞伎有关。在写乐为江户三座的艺人们画肖像画那个时期,相当多的作家和艺人来到江户。尤其是在宽政六年(1794 年)十一月,并木五瓶跟随三代目沢村宗十郎,两人一同来到了江户,先是演出了《闰呐子名歌誉》和《花都廓绳张》,次年正月又演出了《江户砂子庆曾我》,在当地引起了极大的反响。

我注意到,在写乐画过的艺人肖像画中,以京阪艺人居多。关于这一点,我在拙作中分析间版十种时也特别有所暗示。我认为,明眼人谁都能看出,写乐选择艺人的习惯很特别。虽然每幅画都同时选择了当红艺人和一部分配角,并以同一比重来画肖像画,其中也会出现相当多的京阪艺人。这一现象使得人们开始推测,这其中是否掺杂了画家写乐自身的个人因素。

但是,在我看来,选择什么样的艺人并不总是画家一个人所能决定的,很大一部分往往取决于出版者的喜好。而且,写乐这位画家的大部分作品

被认为是受人委托而创作的，所以，不能一概而论地坚持认为，是画家根据自己的想法选择艺人。

与这种情况相比而言，或许更应该去探讨创作风格吧。出乎意料的是，浮世绘版画在大阪出现得非常晚，大概是在天明末期。江户最初的浮世绘版画画家，例如有流光斋如圭、翠釜亭邦高、松好斋半兵卫等人先是受到胜川派的影响，之后又持续受到歌川派和北齐的影响。因此，在创作风格上，写乐毫无疑问地会与这些画家有某些相似之处。但是，这种现象出现在作为江户画家的写乐身上，却是一个特例。关于写乐的大阪人身世，其假说大概源出于此吧。

然而，问题似乎并没有这么简单。假如写乐真的受到了胜川派的一些影响，那么，他与同样具有浓厚胜川派色彩的初期京阪绘之间存在许多类似点，也是在情理之中。如果不去考虑这种相同的根源，就匆匆忙忙地直接从创作风格入手得出写乐是大阪人的结论，这未免有些操之过急了吧。

在考察写乐的创作风格时，如果将其与胜川派、京阪绘进行比较，就可以很明显地看出它与前者的关系更为密切。果真如此的话，它与京阪绘相类似，应该只是根源相同造成的一种偶然。如果非要坚持认为它们之间的关系远远不止于此，那就必须要调用文献资料来证明了。

片山写乐的发现，使得那些主张这种说法的人眼前一亮。但是，与创作风格的问题一样，由于缺乏证据，不足以证明写乐就是大阪人。虽然这一发现推动了写乐是大阪人假说的发展，但在结论的断定上依然还有相当长的距离。

从另一个角度来看，这个问题是关于作品研究与传记研究之间如何保持平衡的问题，绝非一己之力所能奏效。

相扑绘与役者绘

在那之后，有关写乐新发现与争论的话题依旧悬而未决。

昭和四十八年（1973 年）十月三十日的《读卖新闻》发表了良哲次的《新发现的写乐大判美人画》，文中介绍了一幅名曰《四代目半四郎的楠娘樱井》的作品。乍一看，给人的感觉是，这幅画的线条并不像是写乐所特有的那种风格，所以也就没有人发现问题。

但是，问题发生在昭和四十九年（1974 年）四月二日，《朝日新闻》中大肆渲染写乐的三幅肉笔画。三月二十六日，在伦敦苏富比拍卖行①的亨利·贝贝鲁拍卖会上，一位日本画商以两千万日元的价格中标，一口气将这些作品全部买下。这件事后来成了人们的热议话题。

虽然高昂的价格令人惊讶，但冷静探讨的应该是作品本身。

这三幅画可分为两种：一种是相扑绘，上面画了谷风和大童山。另一种是役者绘，是两件绘本风的画稿。仔细观看可知，在关东大地震之前，这幅相扑绘与小林文七手上的九件同类画属于一组画。但是，不知什么原因，只有这一幅画被分开了，流入到亨利·贝贝鲁的手上。在仅存照片记录的这九幅画中，画有 18 名相扑，如今再加上这幅画上的 2 人，刚好凑成 20 人。

① 苏富比拍卖行，世界上最古老的拍卖行，成立于 1744 年 3 月初的伦敦。创办人是一位名叫山米尔·贝克的书商。苏富比拍卖行一直以印刷品和各类手稿拍卖最为世人称道。曾经拍卖了历史上第一本活版印刷的《圣经》，以 3 900 英镑成交，创下了当时单本书籍成交价的最高纪录。如今，它可触及全球艺术市场的每个角落，办事处遍布 40 多个国家、90 多地区和城市，涵盖的收藏品超过 70 多种。——译者注。

图7-7　写乐画的役者绘

图7-8　岩井喜太郎，中村助五郎，坂东彦三郎

图7-9　写乐的相扑绘，
谷风和大童山

　　从这幅有谷风登场的新作品可得知，既然他在宽政七年（1795年）一月逝世，那么，这幅续作的完成时间应该是在宽政六年（1794年）十一月。另外，龙门在宽政七年（1795年）三月便改名为出潮。由此可知，这是在那

之前发生的事。然而，神奇的是，柏户在宽政六年（1794 年）十一月还叫了"泷音"。果真有柏户的话，那就可以证明，这肯定是发生在第二年三月份之后了。

一般来说，具有理性思考能力的人肯定会对此质疑。吉田映二从第二次世界大战前就指出了这个问题。但是，即使是这样充满矛盾的系列作品，为什么反倒会被大众不加思考地当成了写乐的作品呢？

至于役者绘，巴黎收藏家皮耶路·巴鲁布托手头上一开始就有 8 幅，几年前在哈里·帕卡多那里又发现了另外一幅，总共有 9 幅。因此，多出来的这一幅画，乃至这三幅画都是假想出来的后续作品。这一发现为后面的说法提供了依据。但是，在已知的那 8 幅画中，有 4 幅画却下落不明了。

图 7-10　写乐《尾上松助的暂之受》　　图 7-11　写乐《大童山的鬼退治》

　　按照顺序，这些画恰好与《碁太平记白石噺》相对应。然而，画中登场的人物中，大谷鬼在宽政六年（1794 年）十一月，改名为中村仲藏，市川富石卫门改名为中岛勘左卫门。因此，换句话来说，写乐的版画应该是他住在东洲斋期间画中有署名落款的作品。但是，这幅写乐画上面却有他在之后时期作品的署名落款。

　　这个很大的矛盾涉及根本问题。因此，那些企图将这幅画视为真迹的人，其实是将它当成了假想的真迹。事实上，当时并没有上演这个剧目，并且清长和春章也有类似的东西，有这样的思考，符合逻辑道理。但问题却在于绘画的内容。

　　加上这次被发现的 2 幅画，该系列组画合计有 12 幅。这个发现让我们弄清了，这是一本 22 或 23 页的绘本画。但是，正如我在拙著《浮世绘画师写乐》一书中所提到的那样，该绘本画应该是每两页描绘一个场面，但有的场面却是前页的继场。就这一点来看，到目前为止仍然没有完全解释清楚。

　　用画框装饰两页纸大的图，包括画框在内，尺幅大小为长 26.1～26.2 厘米、宽 31.1～31.6 厘米。而且，作为绘本画，需要在中间空出一些留白处。这种尺寸的确大得超出了常识范围。

　　就算它不是底板画，而只当成底画来看，它也明显忽视了规格的标准，完全不考虑中央留白处，这种构图方式实在让人难以理解。

　　这两幅画也和其他 9 幅画一样，纸面各处都能看到有修改过的痕迹。由此便可推测出，它们本来就是同一系列的作品。

　　虽说问题尚未解决，但是，因为这两幅作品的出现，我们可以大致把握这组系列作品的轮廓。而且，这些作品本身就在日本国内，我们可以直接去研究它们。因此，我认为，将来关于这个问题的探讨很值得期待。到目

前为止，我们的解释依然不够充分，所以，必须整理出更多具有说服力的资料，才能有望把这些问题百出的作品给鉴定出来。

发现新资料与新作品

昭和五十年（1975 年）十月三日的《朝日新闻》报道了一份出乎意料的有关写乐的新资料。那是濑川富三郎编写的《诸家人名江户方角分》，被收于美国国会图书馆，是由中野三敏九州大助教授发现的。其中有一段关于"名为写乐斋的浮世绘师友人住在八丁堀地藏桥"的描述，引起了他的注意。

这本书里面写有文政元年（1818 年）的年记。如果该书是在这一两年前编纂的话，那可能会比最早记录写乐住在八丁堀的文献——亭式三马本的《浮世绘类考》文献记录还要早。而且，该书还非常具体地指出了八丁堀地藏桥这一详细地点。

这是近年难得少见的足以让我直接接受的好资料。正如我在拙著《浮世绘画师写乐》中所说，八丁堀地藏桥在写乐生活的那个时代，是谷文晁的高弟喜多武清与国学家村田春海居住的地方。八丁堀七大不可思议之处就在于：这里虽没有地藏菩萨，却被命名为地藏桥。毫无疑问，写乐曾居住此地，并于文政初期去世。我觉得，那些提出写乐是别人说法的人，应该怀着谦虚的态度去拜读这一资料。

最后，昭和五十年（1975 年）一月，在东京举办的亨利·贝贝鲁旧藏作品展——"浮世绘名作 300 选展"中又发现了两幅新画。这两幅画分别是《尾上松助的暂之受》和《大童山的鬼退治》。前者是宽政六年（1794 年）十一月河原崎座《松贞妇女楠》中的一幅画，后者则是明显的一幅后期相

扑画。

迄今为止，除了那 3 幅下落不明的画之外，写乐的所有版画作品，总共找到了 146 件。

此外，中野三敏氏最近在《近世的学艺》（八木书店发行）上发表了以《〈诸家人名江户方角分〉觉书》为题的论文。文中非常详细地阐述了他的观点，探讨了丰芥"能役者说"的来龙去脉。他认为，村田春海有个名叫多势子的养女，收养了邻居的男性阿波能役者作为养子，取名为春路。这位能役者究竟是谁呢？这个人极有可能是浮世绘画师。如果真是浮世绘画师的话，那么，此人会不会与写乐有什么直接的关联呢？

第 8 章

葛饰北斋大师的浮世绘

围绕"北斋展"的众人猜疑

1966 年 9 月至 12 月，"北斋展"在苏联（现俄罗斯）的两大都市莫斯科和列宁格勒（圣彼得堡的旧称）举办，共计 48 万余人前来参观，展览取得了巨大的成功。1967 年 4 月，"北斋展"日本国内展在东京高岛屋举办。

展览会共分为两大部分，最初先是 69 件版画展品，接着就是 85 件肉笔画展品。美丽的《东海道五十三次》（指的是连接江户和京都两城，风光明媚的东海道上的 53 次驿站）和《富岳三十六景》都保存得非常完好，好到让人怀疑它是不是刚刚才印刷出来的。看着这两幅作品，我不禁再次感慨：这真是一次恢宏壮观的展览啊！我一边这样想着，一边慢慢走向肉笔画展览馆。我一件又一件地慢慢地欣赏着，渐渐地，不知不觉地方才的兴奋劲儿一下子散去，胸中顿时不禁升起一阵冷风。真的有这么好吗？这种东西真可能会有吗？……各种各样的疑问，不受控制地一下子涌进我的脑海中。

在接下来的那段日子里，我基本上每天都去看画展。最后一天，我在混乱的展场中，再一次亲眼确认了几件自以为得意的作品。在此期间，有关画展的不利传闻已经在坊间流传开来。尤其是新闻从业人员，他们貌似已经敏锐地察觉到了什么。我也有某种预感，这下可能要出大乱子了。

没过多久，我有幸与上野羽黑洞的主人木村东介见了一面。木村先生是画展的协办方，当时，我感到很意外，因为他竟然向我吐露了展会引起骚动的事情。众所周知，木村先生是当下浮世绘肉笔画的专业画商，在绘画的鉴定方面，他不亚于任何一个学者。我经过细细打听之后得知，所谓的

骚动,原来大多是来自某些愤青的愤慨。他们认为,主办方特地将北斋展的作品送出国外参展,而且明摆着就有很多优秀作品,但主办方却没有仔细地验证查实,结果导致北斋展中混进了很多可疑作品,这不仅是一种欺骗,更是一种国耻。木村先生认为,这个问题,不能就这么放任不管,于是,他给画展相关的四个人都发送了正式的质问文书。这四个人分别是画展主办方——日本经济报社的元城寺次郎董事、田中一松、金子孚水、尾崎周道(顺带说一句,在已经出品的肉笔画浮世绘当中,有近三分之一的作品经由金子孚水过手)。之后,虽然我本人也不太清楚事情的发展如何,但元城寺次郎和田中两人都表现出了十足的诚意,木村先生觉得,他们的态度算是可以勉强接受。

然而,完全没有做出回应的另外两个人,正是这次展览会的真正组织者。金子孚水是公认的浮世绘鉴赏界的元老,是响当当的重量级人物。面对业内元老金子孚水抛来的橄榄枝,木村东介先生推辞说,自己出于一些私人原因(无法胜任),婉拒了金子孚水。后来,代替木村先生去出任实际组织工作的是米泽博物馆的工作人员尾崎周道。木村先生本来就是国文学专业出身,但在出任此次画展的协办方之后,他倾注了大量心血研究葛饰北斋,可见,为了达到其研究目的,他曾经是多么的努力。接下来,我们还是先来揭开这个展览会的疑点所在。当今,发表过自己见解的除了我前面提到的木村东介先生之外,只有一位笔名叫林龙三郎的人。他曾在《御杖村》1967 年 6 月刊上发表过《葛饰北斋肉笔画的秘密》一文。

图 8 - 1　北斋《鱼贝静物图》

首先介绍林龙三郎的见解。大家看到版画类作品时总会感觉：明明是这么让人感动的北斋，"他的作品应当充满活力、令人心动的呀，为什么在北斋展的肉笔画中许多画面里都感受不到呢？"也会有人随之抛出"这究竟是怎么回事"一类的疑问。之后就会以从前的春峰庵事件为例，自行做出如下回答：

　　……说起研究美术的人，他们都有一种常人难以理解的慎重。他们由始至终地会用一种朴素纯粹的学术态度，去寻找其中的感动和消失不见的意义，这对于更好地理解北斋艺术显然非常重要。但是，因为是浮世绘，我们就把它全都交给了那些更倾向于将其当作生意买卖

的专业人士去处理，大多数情况下，自己却放任不管。

林龙三郎的见解涉及全部的肉笔画，范围十分广泛，他尤其是给油画《鱼贝静物图》打上了大大的问号。另外，季刊《浮世绘》第 30 号的杂志上，一篇匿名的《浮世绘闲谈》也吸引了我的视线。专栏的标题很醒目，用"虚张声势！多学一点再说吧！"这种歇斯底里般的话语回击了林龙三郎。虽说林龙三郎是用笔名发表文章的，但我从他的文章中并没有读到匿名者的批判中所提到的那种卑劣文字，我反而认为，林龙三郎的见解很有诚意。相比之下，那个匿名的批评者则愈发显得毫无教养。林龙三郎的言论不仅不是虚张声势，而此时，作为老朋友的木村先生也正式提出了抗议。但是，展览会的组织者甚至无法对此做出正面回应。

说到这里，我们终于要提到关键人物木村的见解了。木村认为，以下几件作品不适合放在这种类型的展览会上：《红叶木筏屏风》（"北斋展"目录编号为 22）、《樵夫·春秋山水图》（标号 36）、《前北斋卍翁肉笔画集》（标号 45）、《蕨菜和比目鱼图》（标号 48）、《椿和鲑鱼切片图》（标号 54）、《猫与蝴蝶图》（标号 64）、《麻雀秋草图》（标号 66）、《葡萄图》（标号 42）、《日光市华严瀑布图》（标号 43）、《波涛图》（标号 84）、油画《鱼贝静物图》（标号 85）。

为了使分析更加具备客观性，我打算站在如今成为众矢之的的金子孚水的角度上去换位思考。时机刚刚好，北斋展结束之后，北斋展的部分展品被列入了在新潟市的小林百货店举办的"肉笔浮世绘名作展览"当中（五月十日—五月二十八日）。我想引用一下金子孚水在目录中刊登的作品解说。

　　这是葛饰北斋 62 岁时的作品。当代画家无论怎样去描绘流行的

作品,也都无法超越这幅作品的前卫性。这是一幅无可挑剔的名画。（《葡萄图》）

　　我非常心仪这幅作品。这幅作品可谓达到了无与伦比的艺术巅峰,这是无法用语言描述的一件名作。（《椿和鲑鱼切片图》）

　　解说中基本上都用了"无可挑剔的名画""非常心仪""无与伦比的艺术巅峰""无法用语言描述的名作"等之类的话语风格,随意罗列了许多称赞语和内容空洞的套话。虽说在名画面前没有感觉到语言的受限制,美术评论家多半属于愚蠢之人,但反过来说,那些不曾努力想用语言去表达的人往往都是一些怠惰之徒。这种自以为是的、显摆专家架子的所谓美术批评,如果说不是在侮辱观众的话,那又算是什么呢? 附带说一句,《椿和鲑鱼切片图》在新潟展出时就有一位读者投稿质疑:"作品的名称应该是《山茶花和鲑鱼切片图》才对吧。"于是,金子孚水才在报纸上刊登了致歉订正声明。我本人多次前去北斋展的会场,并对其中的作品存过疑。我心存疑惑的那些作品刚好与木村所列的作品清单一致。此外,我觉得《西瓜图》（编号 59）、《日观上人绘传》（编号 80）以及其中一部分的底稿和写生（编号 81）也都有待于进一步考究。

北斋研究的误区

　　众所周知,葛饰北斋是一位生平极其复杂的伟大画家。各种各样的原因使得关于他的综合研究每每一筹莫展。例如,他几经更名,辗转迁居,此外,他还不断发展各式各样的绘画样式和技术。他的一生,充满传奇,逸闻迭出,模糊不清。他在每个阶段的作品都有许多弟子争相模仿。幕府末期

到明治时期的作品迅速外流，充斥各地。假如有人开始着手深入研究北斋的话，估计他（她）肯定会因之而感到焦急和绝望。但是，这种不安情绪反倒能促使我们的研究更谦逊、更谨慎，会给我们带来莫大的勇气。饭岛虚心的《葛饰北斋传上下篇》（明治二十六年，即 1893 年）是最早的北斋传记，书中混杂了许多真假难辨的素材。而北斋的研究就是建立在这些素材基础上的，迄今为止已达七十多年。虽然近年来国际上的北斋研究水平依然有限，但我们也看到了其中所取得的一些进步。我认为，我们必须在现有的学术研究水平基础上去揭示真实的葛饰北斋。芬诺洛萨于 1893 年（即饭岛虚心出版北斋传记的同一年）在波士顿，紧接着于 1900 年在东京组织了世界上最早的北斋画展。他在东京画展的序文中特别补加的一句话，值得我们仔细咀嚼，"研究北斋的乐趣在于，北斋本人就是一个伟大的世界……"当然，这也是令众多研究者们为之头疼的一句话。就此而言，这次北斋画展上出现最多的便是组织者言不由衷所说的"我十分中意"这种评价风格，多少显得有些自以为是。这就明显地暴露了对北斋作品内容的研究探讨、类似相关作品的对比以及参考其他研究资料等环节上开展得不够充分完备。如果该展览不是放在对葛饰北斋毫无研究的苏维埃，而是放在美国、法国等地，恐怕早就遭到人们围攻了吧。

　　碰巧的是，恰逢北斋画展在苏联举办得最火热时，我开始对金子孚水的北斋观产生了怀疑。《浮世绘》27 号期刊上记载了金子孚水主持的座谈会——"北斋肉笔·在墨堤纳凉三美人图前"，以及他撰写的《苏联北斋画展与北斋肉笔扇面乌贼图》一文，都表露了他自己的北斋观。下面，我将介绍其中比较有代表性的部分内容。

　　明治十八年（1885 年），北斋的许多作品经由芬诺洛萨和冈仓天

心带到了美国的弗利尔美术馆。大约有五百件。

　　我和尾崎周道先生一同去了信州的小布施町，了解一下北斋的晚年生活，发现了他的许多写生画和数量庞大的新资料。不仅有很多书信、日记，还有鸿山歌颂北斋伟大绘画生涯的丰富汉诗遗作。尾崎先生一一翻阅了这些资料。我们认为，这些研究北斋的隐秘资料，是从前谁都没有料想到的。

　　北斋从 82 岁起，直达他即将过世之前，抑或在他刚过完 90 岁生日不久，他都一直住在信州，大约住了八年。巧合的是，正好大约有八年的记录。我想这或许是神的指引吧。

　　……实际上，我认为北斋的晚年生活也有其精彩之处。在信州新发现的北斋晚年作品，诉说了他 82 岁之后的不平凡生活。但到目前为止，关于北斋在不画版画之后的那些世界，却不为外人所知。

大段引用姑且先到此为止吧。由于我对北斋研究也是一知半解，所以对上述这番言论的内容并不感到诧异。因为我等年轻之辈，充其量也就是只窥北斋巨大世界之沧海一角罢了。孤陋寡闻的我下意识地觉得，上述这番言论是惊天动地的奇谈妙论啊。

我们先从第一件作品说起。北斋的作品被芬诺洛萨带去美国，并不是在明治十八年（1885 年），而是明治十九年（1886 年）后期。此外，买走北斋作品的也不是弗利尔美术馆，而是经由查尔斯·G·维尔德博士之手，才最终转卖到了波士顿美术馆。冈仓天心实际上完全没有参与这件事。在此，请允许我啰唆一下，弗利尔藏品的成立，那是明治三十九年（1906 年）以后的事情了，同时它也是华盛顿弗利尔美术馆的前身。馆藏作品原来都是收藏家弗利尔来日本时自行购买的一些藏品，芬诺洛萨和冈仓天心并没

有从旁给予任何协助。弗利尔美术的卖家主要有原三溪、小林文七、横滨武士商会的野村洋三、大阪山中商会等。

关于第二件作品，我打算稍后再详细描述，这里先暂且不谈。昭和初年以来，许多专家都看过了金子孚水自称新发现的资料，也都经过了仔细研究，但这些资料基本都和北斋无关。

关于第三件、第四件作品，假如真就像前文所说的那样，北斋一个人单独在信州生活之事就会大大出人意料了。在举办苏联展览之前，金子孚水于 1967 年 6 月 3 日，在《日本经济新闻》上发表了《北斋油画依然存世》一文，这是一篇非常值得关注的文章。他大肆宣扬，自认为新发现了故交的《鱼贝静物图》，随后他又发表了一个令人捧腹不已、笑掉下巴，毫无学术水准的主观性看法：弗利尔美术馆馆藏的 400 多件北斋作品，要比整个日本加起来的还要多。不仅如此，他还声称，这些作品大部分源出信洲小布施的收藏。假设他的这种主观臆断都能成立的话，那么，我倒是宁愿相信很久之前在北斋研究的学者当中流传的那种说法：北斋在离开小布施这个地方的时候，一把火烧掉了自己的所有画作，只留下了几十幅。

正如我刚刚所说的那样，金子孚水连续两次完全搞混了波士顿美术馆和弗利尔美术馆。单从这一混淆点就可确切地断定，他完全看不到日本之外的北斋研究，也不知道作品目录之事。正因这样，他才敢大言不惭地声称，一个弗利尔美术馆的北斋作品要比整个日本的北斋作品加起来还要多。既然他连区区一个弗利尔美术馆的藏品都没有参照过，所谓的北斋"权威专家"又是指什么呢？既然连这种程度都没有达到，更何谈去接触那些真心实意投入北斋研究的外国人的研究成果呢？相比起来，应该是相去甚远吧。仅仅是想象一下，我都感到不寒而栗。从北斋研究起点的饭岛虚心，再到弗利尔，二者之间的差距尤为巨大。老实说，我们现在要来填补这

个差距是不太可能了。因此，我认为，我们必须积极利用全世界的研究成果，它是国际学术财富。在我看来，如果没有神明的指引去开展北斋作品的鉴定，那么，日本根本就无法作为北斋研究的后续推进者。

小布施镇的北斋足迹

北斋晚年到过的小布施这个地方，位于长野县边缘约 12 公里处。这是一个半农半商的富饶平坦城镇。据说，现在人口不到一万，因酒辣羊羹甜这两种味道的强烈对比而闻名。天保年间，北斋在江户城（现东京）认识了既是酿酒大家又是文人画家的高井鸿山，借此机缘to访了小布施镇。鸿山最初在京都跟随岸驹学习绘画，后来从师傅口中听到人们对北斋的赞誉。师傅告诉他说，江户有个了不起的画家叫北斋，于是，高井鸿山便前往江户，一顾北斋之"茅庐"。岩崎长思《高井鸿山小传》（1933 年）一书有描述，那时，北斋从陋室跑出来，大声问道：

> "阁下可是信州怪杰高井鸿山否？余盼阁下之至，久矣。""接连三日，余梦信州高井鸿山将至，余妻亦云其梦与余同也，是以今日待阁下之所至也。"

这则故事听起来未免有些夸张。另外还有一种说法是这样的：有一天，高井鸿山站在江户的一家绘草纸店铺门前，这时，见到一位画家手拿几幅画作向他走来。画家原打算一分钱卖出去，但店家却说要一贯钱才愿意买。谁知，正在讨价还价的热头上，突然半路上杀出个鸿山来，他以两分的价钱买下了这些画。那位卖画画家正是北斋。（注：江户幕府末期一两降

到了八贯钱,一分相当于四分之一两)

　　暂且不论这则故事的真实性到底如何,根据饭岛虚心的说法,自打北斋与高井鸿山在江户相识后,他多次受到邀请,于是,在天保二、三年(1831年、1832年)间,他便突然前往小布施镇。但是,在上文提到的《鸿山小传》里,那时的鸿山正好住在京都和江户,因此,这个说法有失偏颇,所以,我猜测的时间是天保十二年到十三年(1841年、1842年)。栖崎宗重的《北斋论》(1944年)也认为,天保二、三年时,北斋从甲州旅行到了信州,这一说法跟鸿山并无任何关联。

　　据说,年过八十高龄的北斋一副手艺人模样,身披印字短褂,脚着麻衬草鞋,鸿山身着便服欢迎他的到来,请他到隐宅新客厅中入座,请北斋千万要把这里当成自己的家。为何上了年纪的北斋竟然不远万里专程去往信州? 有一种说法认为,北斋的儿子或孙子因为行为放荡不羁而闯下不少祸,在江户也滋生了不少事端。

　　北斋在鸿山家中做客时,从不在意自己的衣着形象,对主人家的食物也不挑剔,他就喜欢吃热水泡慈姑和烤豆酱。每天早上,他的例行公事就是画驱邪的狮子,也不怎么爱会客,他总是不知厌倦地一股脑儿地画人物,画花鸟。"因为受到鸿山影响,所以他的绘画风格发生大变。"实际上,在那之后,鸿山描写的大都是北斋风格的写生画和相当迥异的妖魔鬼怪符咒画。

　　据说,不喜欢久居一地的北斋居然能够在此处居住了两年之久,假若这是事实的话,那未免有些不太正常。其后又据说,在弘化二年(1845年),北斋再次来到这里。这一次,北斋是跟60多岁的女儿阿荣同来的。在这里一住就是大半年,并留下了祭屋台和岩松院的天井画,不久之后,他们就回去了。

图8-2　小布施镇祭屋台上的天井画

　　以上这些描述均出自前面提到的那本《鸿山小传》。换句话来说，高井全家代代相传的故事引自伊藤弥一郎的《葛饰北斋翁额福记》（1904年）。因此，能否囫囵吞枣地消化这一说法，那成了不可避免的问题。即使把北斋本人的作品、书简与鸿山的作品、诗文、记录等文献资料整体加以研究一遍，有关北斋在这段时期动向的相关资料也是寥寥无几。假如有注明日期的资料，那只能是出自鸿山之手的三件物品。

　　第一个资料是鸿山在祭屋台天井画的背面所做的批注。天井画中的松涛是由北斋于弘化二年所绘，而花鸟则由鸿山在北斋草图的基础上补画，并于弘化三年五月完成。

　　第二个资料是一枚刻有"画狂老人"的图章。据说，当时鸿山要帮忙照顾阿荣带来的一个孩子，这给鸿山添了不少麻烦，北斋为了感谢鸿山，特意赠予了这枚图章。据书中记载，鸿山当时吟诵的诗文中有"八十六之星霜"这么一句话。

　　第三个资料是鸿山吟唱北斋不辞而别的诗文中也有"时年八十有六"这一句话（均出自《鸿山小传》），由此可以确定，北斋在信州的时间就是弘

化二年（1845 年）。但是，这里又出现了一处矛盾：假如北斋是弘化二年（1845 年）离开的，那么，弘化三年（1846 年）五月天井画中的花鸟画完成时，他并不在场。因此，可以确认，整幅画并不全是由北斋监制完成的。此外，也没有任何关于岩松院天井画的记录。

虽说如此，弘化二年（1845 年）的半年时间里，北斋一直都待在小布施镇上，这已成为既定事实。反倒是问题出在天保十二、十三年这个节点上（1841 年、1842 年）。根本没有任何直接资料证明这个确切时间，而且，北斋在自己的作品或绘本上完全没有提及类似信州风光这样的字眼。这可真是一件咄咄怪事。关于天保年间北斋最早住在小布施镇这一说法，恐怕也只能等到发现新资料时再做探究了。

虽说目前只能暂时按照以往的推论去进行相关描述，但是，我还是要斗胆将北斋展目录手册中的尾崎周道《葛饰北斋和他的绘画成就》一文与北斋的年谱进行对比。尾崎周道将北斋的客居生活分为两段。第一段是在天保十二、十三年的两年（1841 年、1842 年），第二段是弘化二、三年（1845 年、1846 年），时间也是两年。由于当前没有可以参考的资料，北斋的第一次客居生活只能听任人们的自由想象。但是，关于他第二段客居生活，应该说尾崎完全无视了鸿山的诗文。我虽想再次推敲这一点，但相比而言，展会责任人金子孚水之前在一次座谈会上的那番发言倒更值得深究。金子孚水曾高谈阔论地认为，北斋死前一直客居信州，长达八年之久，在他看来，八年之谜当属荒诞无稽之谈。他的看法不仅令人愕然不已，而且明显与同为责任人的尾崎周道在认识上也存有分歧。

既然如此，我们不妨从北斋作品中挑出那些与上文年限相吻合的看一看。假如北斋第一次客居是在天保十二、十三年（1841 年、1842 年）间的话，在时间上相吻合的作品有《芋头和黄花龙芽图》（56）、《日新除魔帖》（57、58）。此外，金子先生还必须在新潟展的目录手册里加上《西瓜图》

（59）。因为,《西瓜图》很明显是北斋在小布施镇时完成的作品。出于慎重之考量,尾崎周道在目录手册上清楚地将这件作品当作北斋 80 岁那个年代的作品,并且细心周到地为制作时间留了空白。既然现在已经证实了北斋的客居时间尚未到弘化三年(1846 年),因此,弘化年间他第二次客居的作品完成时间就必须严格限制在这两年范围之内。这样一来,符合这一时间条件的便只有《鱼贝静物图》(85)和《画稿和写生》(81)两件作品了。此处,金子孚水的言论与尾崎周道也产生了分歧。金子孚水将制作年份不详的《墨鱼图》(79)当成北斋在小布施镇生活时期的作品,并在《日本经济报》上发表文章宣称油画是北斋在天保年间的作品。

填补小布施镇时期的空白,这对北斋研究来说至关重要,诸位前辈自昭和元年(1926 年)起就开始为之努力。昭和七年(1932 年),幸亏由大日方美代为执笔,由伟人显彰会资助发行,《高井鸿山先生遗墨集》才得以问世。昭和二十一年(1946 年),第二次世界大战刚刚结束,继上述的《高井鸿山小传》之后,小布施镇文化协会发行了由市村鹰雄执笔的《小布施人物志》一书。在此期间,许多美术专家纷纷造访小布施镇。此外,市村家藏有大量北斋的绘画和其他作品资料。在市村家的记名帖上,昭和七年(1932 年)之后来到小布施镇调查北斋之谜的造访者有:邦枝完二、河野通势、石井柏亭、正木彦直、野田九甫、和国三造、辻永、冈田三郎助、隗元谦次郎、藤悬静也、长濑武郎、小山敬三、金原省吾、矢田三千男、铃木进、福本和夫、米泽嘉圃、尾崎周道、金子孚水以及我本人。另外,我还听说近藤市太郎先生也前来参观了油画。不仅如此,油画《鱼贝静物图》前些年在高岛屋举办的《时代锦绣展》中也对外公开亮相,许多观众借机有幸看到了这幅油画。

金原省吾的《德川时期的洋画》(《美术新论》1930 年 2 月刊)是谈及小布施问题的最早文献。文中登载了放大版的油画照片,并收录了长野中学教师山本俊二所做的详细调查报告。之后,吉野雄健在《浮世绘界》上

(1936 年 7 月刊、11 月刊，1937 年 12 月刊)先后发表了《天保时期的北斋》《北斋和晓斋的信州旅行》《北斋书翰杂考》等文章，细致考察了北斋的作品动向。昭和十五年(1940 年)十月，长濑武郎在同一份杂志上发表了《信州小布施镇的鸿山和北斋》一文，对北斋开展了更加深入地调查。然而，为什么吉野和长濑两人都未提及油画呢？栖崎宗重在《北斋论》中用了两小节的篇幅对此问题加以解释。福本和夫在第二次世界大战期间也发表了《关于北斋的研究》，第二次世界大战结束后，他又发表了《北斋与写乐》(1949 年)，他是想要认真钻研这个问题，并为此添加必要说明。在上文提到的记名帖中出现的人物当中，石井、隈元、藤悬、矢田或近藤等人理应对此问题做些说明，但他们却一直保持沉默，这种现象颇值得玩味。最近，铃木在《北斋展笔记》(1967 年 5 月刊)一文的末尾，依然持有保留态度，并在文中提到"我仍想另寻机会，再次谈谈《鱼贝图》"。

　　在过去的四十年间，居然有这么多人慎重地对待小布施问题，这在某种意义上应该算是对此问题开展研究了。虽然金子孚水自称他研究小布施问题长达五十年，且深入了解过北斋，但如果我说他什么都不知道，那实在令人难以置信。但是，他甚至声称自己发现了北斋的新油画，在我看来，这肯定不是正常研究者应有的行为。不用说外国文献，就连日本国内的资料，他都没有查阅过，他应该是那种全凭神指引的"权威"专家，这实在是骇人听闻。

北斋画过油画吗

　　我想就这次画展中被金子孚水和尾崎周道隆重误认的北斋油画，还有大约 800 件画稿和写生画发表下自己的个人见解。

　　经由市村家检验，从题字和落款盖章来看，这幅有争议的油画是在壬寅冬日，也就是明治三十五年(1902 年)时画完的，由秋山碧城题字。据我

调查，秋山碧城是一位花道老师，住在京桥区西绀屋町，号龙二斋云烟。这是一幅尺幅为宽 30cm、长 38cm 的帆布油画，装裱在一个朴素的画框里，上下两边非常粗暴地打了钉子，钉子很新。不难想象，之前这幅油画也是这样被挂在某处的。画面保存完好，画边有一些破损。如果它真是 125 年前一幅画，虽然看起来画主并不是很爱惜，但这幅画却给人以焕然一新的感觉。明治三十五年（1902 年）以前，无从知晓它源自何处。市村说，画框可能出自佛具师之手。画框颇具日本风格，由此可以推断画框是在明治中期装裱好的。帆布画布是一种稍感粗糙的麻布材质，倘若北斋真的使用过这种画布，该画布一定是舶来品。实际上，画布看起来的确就像是舶来品。正如山本俊二的调查报告所表明的那样，绘画工具全部都是油画颜料。这与当时那些在传统绘画颜料里加点油、重叠涂上泥画颜料、表面涂上阿拉伯胶、铜版画风的假性画法等截然不同。实际上，这就大大出乎人们的意料。如果拜读过新村的《南蛮广记》（1925 年）、平福百穗的《日本洋画的曙光》（1930 年）及《竹窗小语》（1935 年）、西村真的《日本初期洋画研究》（1945 年）等文章，就会明白，整个江户时期都可以称得上是日本人本土洋画期，这些油画都是源内、江汉、田善、直武、曙山等人在木板上、纸上、布上，用传统绘画颜料改良后的颜料画出来的。准确地说，这些只能算是西洋风格的绘画。百穗曾经说过：

即使从当时的贸易情况加以推测，在当时，我们通常所说的油画这类物品，是不能和普通贸易物品一样进口到日本国内的。就像浮世绘被当作日本绘画的代表一样，那时，从外国进口到日本国的西洋画大多数都是铜版画。

与百穗所言正好相反，倘若只有北斋画了真正意义上的西洋油画，那么，我这个北斋迷肯定会当即拍手喝彩。但是，真相果真如此吗？

围绕这幅油画出现的问题，尾崎周道在《美术手帖》（1967 年 7 月刊）中发表了一篇题为《北斋的油画》的文章，以展示自己的研究成果。尾崎周道作为年轻一代的北斋研究者，他在文章中展现了自己想要确切把握这幅画来龙去脉的态度，对此，我表示十分赞赏。但是，也恰恰就像他所承认的那样，单凭当下有限的资料，的确很难马上断定这幅油画就是北斋的作品。如果凭借鸿山的博闻学识和人脉关系，我们可以假设，北斋所用的材料应该是从长崎得来的。然而，长崎西洋油画中真正称得上是西洋油画的作品少之又少，即便专程前往长崎的江汉，也无法弄到完整的油画颜料。此外，就连像秋田的藩主曙山这般权势之人都没有获取材料的特别渠道。因此，如果说这个假设能够成立，那只能说有点过于牵强。即使是旧幕府时期的官员川上东崖，他在进入明治时期后也没有用过油画颜料和帆布画布；平木政次翁《明治初期洋画坛回顾》（1936 年）一书中出现的横滨五姓田义松也根本没用过（油画颜料与帆布画布）。

相比较而言，这幅《鱼贝静物图》对油画颜料的运用简直堪称完美，如果它是天保或弘化年间完成的作品，它几乎就算得上鬼斧神工之作。就算是能够找到原材料，按照北斋在《彩色通》一书中所描述的那些不成熟的制作方法，就算当时能制作出这种与当今水准不相上下的油画颜料，但是，北斋真的能掌握无裂痕、不变色的正确绘画技法吗？这仍是一个疑点所在。油画上的颜料与近年来的软管颜料基本上没有什么区别。就像尾崎周道所发现的那样，这幅油画甚至还混杂了北斋那个时代尚未发明出来的蓝影深绿色。就此而言，这幅画实在是疑点重重。从 A · P · 劳里《照亮昔日巨匠的新灯》（1935 年）书中可知，这种颜料要到文久二年（1862 年）才开始被使用。

除了从使用的材料来考量，我们还应该从作品的样式角度去探究。除了宗教画和铜版画等之外，自庆长时期以来进口到日本的纯粹西洋油画中，有的来自荷兰，有的来自意大利，有的来自俄罗斯，等等。北斋在世时，曾于文政九年（1826 年）到访过江户，与此同时，他和西博尔德共事过的荷兰画家多·维勒纳夫结过缘，我猜想，可能是这位荷兰画家带来了最新的作品样式。即便如此，无论是从构图远近、颜料量感、画面阴影，还是从隔开后厚重的着色法来看，这幅被称为北斋之作的油画都非常接近当年西欧的摩登技法。但是，即使是西欧最优秀的画，这种摩登技法也极为罕见。有点常识的人都知道，这至少是明治中后期以后的作品。不仅署名落款让人无法理解，而且那个特意使用的朱红色颜料，令整幅画看起来极不协调，又大又残的轮廓印章也让人无法理解。有人认为，这枚印章是胡桃木材质；也有人认为，它是用石头凿击冰块后制成的。甚至还有人认为，是北斋在小布施镇时用纸涂漆后做出来的印。即便如此，如果放在那个年代来看，北斋画的署名方式，连同这种形状的印章组合，可谓是一种相当奇特的做法。无论是这次的北斋展也好，还是被质疑的《西瓜图》和弘化元年的《游君立姿图》也罢，都不过是十分相似的例子罢了。恕我孤陋寡闻，不知国外的收藏品中是否也有同样的例子。

昭和初年，尾崎周道也提到了川崎紫山记录的有关北斋在小布施镇期间的古老传闻。依我之见，北斋在小布施镇私下所画的油画，主要是指当时一般意义上的油画，有可能是祭屋台的天井画，也可能蕴含着某些与此相关的意蕴。这幅天井画原本被当作油画，但它实际上是用泥画颜料画成的。关于北斋画油画的记录，我所知道的只有池田常太郎编写的《日本书画古董大辞典》（1915 年）中有这样的文字描述：

他晚年专心钻研西洋油画，曾自己研磨颜料，也曾在茅场町高砂亭举办过油画展。有时，他甚至会摆出两三幅精心制作的得意之作，或者是其弟子的油画，或者是一两幅荷兰人的油画，有时则即兴现场作画助兴。

这是一段令人瞠目结舌的轻松愉快的描述。虽说金子孚水和尾崎周道看到这段话会十分开心，但是，恕我才疏学浅，在下并不知道它源出何处，现阶段也无法判断其真实性。虽然我们所说的"油画"，在当时的确被称为油画，但我认为，这只不过是所谓的西洋风格画，而不是真正意义上的西洋画。

最后，我想简单地说一下画稿和写生画。在我看来，这些油画基本上都是之前经由高井家等口口相传，而后又被研究者们证实了的作品，它们均出自鸿山本人之手。即使其中夹杂了其他人的作品，这些作品出自北斋之手的可能性也非常之低。因为，继北斋之后，北斋最年轻的弟子，同时也是模仿北斋最出神入化的弟子葛饰为斋也曾拜访了鸿山家，并在那里停留了一段时间。所以我认为，那些夹杂其中的作品应是北斋的这个弟子所画。如果换个角度思考，不请自到鸿山家的葛饰为斋就是个身份让人难以辨别的麻烦人物。逐一检查所有的作品不难发现这些画稿和写生类作品大部分都是用特别薄的摹写纸画的。不难发现，除了一些明显看得出来的自然写生作品，大多数画稿其实都是照着老师的绘画范本临摹而成的。有几幅一直被误以为是北斋风格的画，必定也是出于同样原因。早前学画画的弟子通常都要尝试临摹（别人的作品）。在这大约 800 件作品中，一大半都有着相同笔记的文字记录。字迹看起来的确出自鸿山之手。不久前，我在看到的两幅相当特别的作品上清晰可见万延二年（1861 年）和文久三年

（1863 年）这两个日期。殊不知，万延和文久正是北斋逝世之后的年代呀。
这样一来，我终于放心了。

岩松院的天井画

前文已述，葛饰北斋晚年曾多次去过信州长野郊外的小布施镇旅行。
但是，若问起他是什么时候去的、去了哪里、做了什么等具体信息，我们大多
数人会语焉不详。随着之后调查的新进展，我们也随之发现了一些新资料。

这些新资料都是北斋写给高井鸿山的书信。北斋在小布施镇的事迹，
在他晚年生活中占据很大比重。查清这些事迹，是我们研究北斋的重点和
要点。单就这一点来看，这些书信就成为我们解读北斋的重要线索，而且
需要正确的解读。因此，我们要对目前为止能够发现的所有资料加以彻底
研究，并在此基础上迅速解答北斋研究面临的课题。

行文之前，我想再次确认一些先前早已查清的事实。

第一，天保十五年（1844 年），北斋画了小布施镇东町的祭屋台天井画。
天井画保存至今，背面还记录着招待过北斋的高井鸿山之子高井辰的笔记：

> 这幅龙凤图乃北斋所作，因无落款，故记下从父亲处听来的信息。[1]

由此可知，这幅画是在天保十五年庚辰年完成的。

[1] 从先父处得知，此龙凤图乃北斋卍老人的笔迹，今无落款，基此事实而作此记录
　　此图作于天保十五年庚辰年
　　明治三十三年十月
　　男
　　高井辰书

第二，弘化二年(1845 年)，北斋画了小布施镇上町的祭屋台天井画。

弘化二年北斋画了两张松涛图，边缘的花鸟图是门人鸿山照着北斋的草图所绘。弘化二年七月起笔，翌年闰五月完成。[①]

这幅天井画背面也有类似上文的批注，写下这些话的应该也是高井辰。如此看来，北斋画了松涛的部分，边缘的花鸟部分则是鸿山照着北斋的草图绘出的。如果要问北斋为什么不索性一口气画完这幅画，且看后文鸿山诗中所述。

第三，弘化二年(1845 年)间，北斋客居小布施镇半年有余。

东都卍先生寓余家半岁(半载)余，忽有一日不辞而去。时年八十有六。来时无知会，去时未告别。来去不由我意。

也就是说，北斋不请自来，不告而别。这时鸿山收到了北斋赠予的"画狂老人"印章，为了表感激之情，回赠了一句诗文"狂于画，八十六之星霜"，赞他一生痴迷绘画。这就更加可以确定，北斋于弘化二年(1845 年)曾在此停留过。

从以上这三份资料便可得知，北斋第一次来访是在天保十五年(1844 年)(高井辰将时间记成了庚辰年，实际上应该是甲辰年)。其间，他在东町的祭屋台画了两幅天井画。第二次来访是在弘化二年，其间完成了上町祭屋台的两幅天井画的一部分。他虽然画了花鸟部分的草图，也对置于天花板下的皇孙

① 松涛图两张，弘化二年乙巳七月东京老翁卍写于高井郡小布施邑高井家别墅，边缘花鸟图由弟子高井健也按老翁之草图上色，弘化二年乙巳七月起笔翌年丙午闰五月完工。

盛雕刻(和田四郎制作)进行了指导,但没能完成整幅画而已离去。

　　也就是说,正如高井辰所指明的那样,上町的天井画是在弘化二年七月至弘化三年五月的十一个月内完成的。天井画完成时,鸿山记录的弘化二年间,客居半载的北斋自然是不在现场的。

　　在北斋遗留在小布施镇的作品当中,还有一件岩松院的天井画值得关注。但是,全无记录表明这幅画是何时完成的。岩松院的天井画画的是凤凰,其画法与东町祭屋台的凤凰图相同,因此,这幅画极大可能是在天保十五年(1844 年)之后画成的。

图 8-3　岩松院天井画

　　然而,北斋和这幅画最大的联系就是北斋是草图的作者,但实际上,完成这幅画的却是鸿山。岩松院天井画的画面被样似方格绘纸的东西分割成了三张草图,流传到了须坂市的牧家手中,上了色的草图原始稿则被留在了岩松院。由此可知,北斋对于这幅画的贡献只是参与了草图构思而已。鸿山在着色的原始稿空白处写有"彩色何分愿上候"的字样。可见,鸿山画的着色部分是由北斋完成的。

　　顺便说一下，正如牧家收藏的草图所示，这幅天井画整体上被分割成了 12 个区块。但是，见到实物后就会发现，板与板之间的缝合处显得相互交错，无法接合，让人觉得作者当时监工不力。也许是因为北斋当时不在场吧。果真如此的话，岩松院天井画应该是在东町祭屋台的画之后才完成的吧。

三封耐人寻味的家书

　　现在我们所能知道的情况大概只能达到这种程度。直到最近又发现了约五封（不确定）北斋的书信，从中可以剥茧抽丝地找到有关他在客居小布施镇期间的一些真相。虽说书信是强有力的证明资料，但这些书信却通通没有记载年份，只记载了月份，因此也产生了不少问题，因为要找到书信的具体写作年份，实在是绝非易事。

　　第一封书信：四月廿一日书简。

　　这是一封为了感谢鸿山盛情款待北斋而写的长篇书信。大致有几个要点，书信的大致内容如下：

　　　　我请来了搬运工人，但手头的工作还没做完，为此甚是烦恼。去你那边画图虽也无妨，但碍于许多情分，我无法放下手头工作。今年九月份看来无法启程，我想明年三月再动身前往贵府。我原以为旅行恐怕要花费四两银子，没想到二两就够了。总之，我想，等先去了之后再详谈其事，届时我们二人全都由您来安排。

　　在现有的五封书信中，这虽然被认为是最早的一封信，却不清楚它究竟是在哪一年写成的。虽说信中预告了天保十五年（1844 年）的第一次旅程，但当时，北斋只是单身前往。可见，事实与书信内容并不吻合。加之，

弘化二年(1845 年)的时候,北斋又是不请自来的,因此,这封信的写作时间不可能是在弘化二年(1845 年)。据小布施镇的传说记载,之后,北斋是由女儿阿荣陪同前往的,因此,这封信所说的也应当不是他的第三次旅行。如果不是前面所说的北斋只身一人独往小布施镇,而是北斋第一次前往时因为某些事情耽搁才不得已独自前往,那么,这封信可能就是他出发前写的。我认为,这两种可能性都是存在的。

第二封书信:八月九日书简。

> 实在是抱歉,凤凰图一直拖延未画。我想详细告诉你为画着色一事,却事与愿违。请你将该画临摹一张,并把各个部分着色后送还与我。你可能会问,我为什么不自己来着色。但是,你可知道,我现在正忙得不可开交,无法亲自动手呀。

这是一封独特的北斋式幽默风格的附图短信。凤凰图延期,不易完成。这指的正是那幅岩松院的天井画。从天保十五年(1844 年)的第一次客居起,一直到他离开返回老家止,十有八九的可能性就是,北斋是在江户着手绘制凤凰图的。

原信中提到的画据是"立下纸据"的意思。将草图搬到本纸版面上时所用的纸,就称为念纸。把本纸垫在草图下方,在上面照着画的线条去描绘,画就会被印到本纸上。这时候,如果在草图的背面涂上白胡粉,再从上面开始描,本纸上就会出现清晰的白线。

在没有拍照技术的时代,人们会在必要时采用这种方法来临摹复制。这原本是应由画家本人完成的事情,但当其事务繁忙之际,偶尔让其弟子代劳替笔,也未尝不可。

那时的北斋,就像文中所说的那样忙不可开交。小布施镇那边又再

三催促,情急之下的北斋不得不把临摹的工作交给他人去完成。至于着色到底要如何完成,北斋只好先让对方临摹草稿,才把画稿交给对方,让对方上色之后再送返回来。根据《浮世绘艺术》第 39 期由良哲次的《北斋小布施遗作的文献与实证研究》一文得知,这个地方读作"可申候(请您上色)"后被改成"差上(送返给我)"。这两种读法表达了两种完全相反的意思,值得今后更深入地研究。但是,无论是哪一种读法,这封信都表明:北斋只参与了草图,并没有真正参与到天井画的核心部分。

总之,这是一封耐人寻味的解释短书信,由此可知,北斋完成了天井画的草图阶段,至于哪一年写的这封信,又是不得而知。

第三封书信:樋田家收藏的书简。

公孙胜的雕刻今日已完工。今晚我想与共事者齐聚一堂,庆祝上梁,想要吃豆腐料理。

这封信虽然也没有记录写信的具体日期,但北斋却在信中幽默地告诉了鸿山,置于上町祭屋台天井画下方的公孙胜雕刻已经完工。

我们知道,公孙胜是中国《水浒传》中的人物,他略施法术便能乘龙翱翔于天。北斋认为,公孙胜的乘龙之态与天井画密切相关,他以此作为构思而设计草图。据说,和田四郎受委托后,在北斋的指导下开始精心雕刻,失败了六次之后,第七次才大功告成。公孙胜雕刻经历了多次失败之后,最终得以完成。可想而知,雕刻制作耗时很久。即便困难重重,和田四郎于弘化二年(1845 年)在小布施镇停留期间,只用了半年多的时间就完成了这个雕刻。从雕刻和天井画的整体关系来看,雕刻和天井画必须同时完成。公孙胜雕刻完成的同时,北斋却离开了小布施镇。我据此而猜测,这封信应当是在弘化二年(1845 年)间写下的。

不管怎么说，这三封书信都是意味深长的，真的是言犹未尽，意味深长。

可疑的信件

第四封书信：霜月廿二日（十一月二十二日）书简。

露となる身は
おしまねと
草の上
御一笑〱
○さためて此節は
毎夜
づいぶん　なか〱甘く
よく　絵　さとうをお入れ
できた　　なさいまし
何も用て居らす
早々敬白
霜月廿二日出
尚々御内室様へも宜敷
御伝声奉願候頓首
所書

本所小梅代地
ころもや
同居　五郎兵衛　前為○○
嶋山先生絢斎　尊下

图 8-4　第四封书信（可疑信笺），前半部分（霜月廿二日）

这封信的篇幅略长，出于忠实之需，这里我就全文誊抄了。为什么说很有必要，因为这封信的内容有几处是需要仔细考究的。

在前文我已提到过，我是在六年前取材的时候第一次看到这封信的。当时在想，此信应该是高井鸿山的子孙后代留传物，因而被误认为是出自北斋之手，它应该是一份很有力的证明资料。于是，我便拍了照片，花时间从各个角度慢慢钻研，最终我的怀疑也不由得愈来愈强烈。昭和四十九年（1974 年）2 月 4 日《朝日新闻》晚报上，由良哲次发表了一篇题为《北斋晚年之谜与高井鸿山》的文章，他甚至将这封信当作新发现的资料一同发表。

当然，由良哲次认为，正因为此信是北斋真迹，所以，他才对外发表。那么，我们不妨先来听听由良哲次是如何解读这封信的吧，抄录于下：

而且，北斋的霜月书信（为鸿山之子高井进氏所藏）也是在天保十五年所写。……不久后，北斋离开了鸿山，他因为在途中至上州附近时遇到了一些麻烦，故而不得不连夜露宿在霜山中。北斋抵达江户

后，他在霜月书信中写下了一首和歌，"瑟瑟寒风夜，暂卧田野中。秋露身上披，邀我至天明"。这首和歌后来送给了鸿山，并致上歉意"因百事缠身，无法履行约定，望您原谅"。所谓未完成的约定，指的是制作上町屋台和岩松的天井画一事，"不厌露水沾身"一句，则表达了他极其想要完成工作的心情。

……

不难看出，由良哲次强调了信中所插入的俳句（不知为何他把它解读成和歌）的意思，但其中有一句的解读，的确不易。在说到这句话之前，我们不妨从头再来读一读这封信。"向寒之砌，与各位同聚，幸甚至哉"，这句话的说法多少显得有些微妙的客套生分，并不像是北斋说话的口吻，倒像是现代风格的寒暄。"各位"的写法与说法也有些奇怪。

"然者野生（义大变后江户表出府任候得共）"，首先，这句话中的"野生（老夫）"等说法有些奇怪。若是北斋的话，应该会用老朽、在下、鄙人等说法。"大变后"到底是指什么？ 这样的日语表达不用说在当时，就是在当今也绝对想不出来。

"旅行之心组（御座候间住居定兼候处）"，此处的"旅行之设想准备"十分奇怪。当时应该没有这样的表达方式，应写成"旅行打算"。"设想准备"的意思是思想准备，而不是打算。

"辞去遇事故（喜笑子之宅同住在候间）"中的"辞去遇事故"又是什么呢？ 这并不能成为一句话，且喜笑子的"宅"是错别字。

"左样思召可被下候"这一句中，"可被下"三字的风格与前文并不吻合。

"百事缠身无法履行约定，望您原谅"一句中，首先，"无法履行约定"这

一表达就很奇怪，"望您原谅"这一表达也值得怀疑。放在当时的语境，这句话应该说成"请多见谅"。

至于可疑的俳句一文，书信的前言写的是"瑟瑟秋风夜，暂卧田野中"，五七五的俳句却写成了"秋露身上披，邀我至天明，野草之上"。所以，由良哲次故意省去了"野草之上"的字样。

虽然从字面解释来看，的确是"瑟瑟秋风夜，暂卧田野中"的意思，但如果因此而轻易断定北斋霜月（十一月）夜里露宿于上州附近，这就未免过于天真了。殊不知，天保十五年那时，无论北斋身体有多健壮，他都已是 85 岁高龄的老者。暂且不论这一点，单单就这句话的含义来看，就很难解释清楚。如果一定要解释其含义的话，不妨把这句话理解成暗含着"灾难即将降临"的意思。

很早之前我就认为，在天保改革期间，北斋极其可能受到了江户拨的处罚，所以，他才有很长一段时间都不住在江户，但我觉得这句话也非常牵强附会。后来我再重新拜读全文，从中发现了较多不恰当的表达方式，都是非江户时期的文体，所以，这句话反倒更有强加句子意义之嫌，恰如应了信中那句"付诸一笑"的表达。此外，句中的"野草"一词也并不恰当。也许有人会把它看成是青苔，因为文体暧昧而导致了内容的含混不清。

由于后文都是插画，所以我们直接跳过插画来看看最后的内容。"尊贵的鸿山夫人"一句后面的文章显得过于拘谨和有礼。住址处写着"同住，前为○○"，此处应读作"前为一也"，但是，文章作者似乎不是很确定，所以才没有将其明确说出来。读不出来，不仅是因为书信有破损，而且还因为"前为一"这个署名其实并不是北斋亲笔签署。

最后的收信人姓名"尊敬的岛山先生绚斋"之处，也是令人啼笑皆非的表达。岛应写作鸿，正确的名称应该是"尊敬的鸿山绚斋先生"。此外，这

封信正是北斋尊称鸿山为老师的一封信。

虽然仅仅从外观上来看，这封信的字迹的确与北斋的字迹没有什么差别，但这封信极有可能是某个熟知北斋传记的人自以为是地模仿了江户时期的文风和字体而伪造的一封信，绘画手法也非常拙劣简陋。

在最终判定这封信是不是赝品时，我特意拜托了《古人墨迹假名词典》一书的作者——当今德高望重的古人墨迹研究专家加赖藤圃先生帮忙过目把关。

加濑先生刚一落座，就迫不及待地说："太新了，太新了。这不是北斋的笔迹。"加濑先生仔细阅览全文后，严肃地批评了他刚刚指出的个别错字与胡乱表达之处。在此，我要由衷地感谢加濑先生的指教。

我将这封信与现有的北斋其他书信加以对比后，想顺便再一次提醒诸位读者：北斋不仅擅长书法，而且还是文章写作高手，他是断然不会犯下这种低级错误的。

总的来看，这封书信极有可能是伪造品，肯定不能成为北斋传记强有力的佐证资料。

北斋 89 岁时的书信

第五封书信：正月廿日书简。

今年正巧赶上了牛岛神社的开龛仪式，我现已完成那幅供奉神佛的画作。藤堂家也请我去为他画一幅拉门上的画，所以，我大约三月中下旬出发前往。

信中提到,去年冬天,三浦屋右街已是 88 岁。从信上标注的日期正月二十日来看,这封信应该是弘化五年(1848 年)北斋 89 岁时的信。

众所周知,第二年,也就是嘉永二年(1849 年)的四月十八日,北斋逝世,享年 90 岁。这大约是他逝世一年前写的信。即便到了这个时候,他仍在计划着去一趟信州。

北斋一再强调自己的身体十分健壮,以此表露自己要远行前往信州的强烈意志。但是,最令人怀疑的是,他是否真的如己所愿去了信州。因为,一是这次旅行是他去世前一年发生的事,二是他的身体状况是否真如他本人说的那般健硕,真实情况的确不容乐观。

在弘化三年(1846 年)八月十三日的书信里,通俗小说家笠亭仙果(1804—1868)曾写过下面这样的文字描述:

> "北斋此时也年近九十了,大约是八十七八岁的样子。如今眼镜也不戴了,弯着腰,驼着背,画完了原稿图。春天下雨时,他也老爱穿着木屐,从两国西部那边行至日本桥,一点都不在话下。"

然而,北斋在同一年的十二月六日写给神山熊三郎(葛饰为斋)的信中却如是说:"此番旧疾复发,行走不得,出发之事宜,恐需延迟……"

虽然我们不知道他是什么疾病复发,但从北斋天保六年中风这一事实来看,大概可以断定他是中风了,因而才无法走路。时至弘化五年,北斋所剩时间不多,他虽自称"身强体壮",但毕竟年事已高,究竟是否真的动身前往信州了呢? 这也非常令人担心。

而且,鸿山这边也有他自己的事情要做。在岩崎长志所著的《高井鸿山小传》一书中,有这样的记述:"天保七年 31 岁到弘化三年的这十一年

间，鸿山是高井家的家主，管理着整个家族的大小事务。"此后，他因为要为国事而奔波，所以并未在小布施镇安居下来。

昭和十五年(1940年)10月出版的《浮世绘世界》一书中，长濑武郎发表了《信州小布施的鸿山与北斋》一文，他在研究了各种鸿山的传记和碑文之后，对北斋是否前往信州这件事情展开了以下论述。

> "鸿山天保七年，即31岁时返回故乡小布施镇，在故乡一直待到弘化三年。这十一年间，他跟随活纹学习禅宗。北斋便是在这期间来访的。弘化四年起到明治三年，鸿山一直在为国事而奔波……"

即便是在这样的情况下，鸿山仍然时不时要回到小布施镇小住。可以想象的是，他回去小住时仍然不忘邀请北斋。虽然北斋拥有一份"定当前去拜访"的热情，但至于他最终到底去没去成，单单凭他的这这份热忱，那显然是无法成为明确证据的。即便是看了他遗留在小布施镇的资料，也就是弘化三年时完成的上町祭屋台天井画，也没能找到明确确凿的证据。所以，在今后的调查中，除非找到新的有利材料，否则，这场弘化五年的所谓信洲之旅也只能是停留在计划中了。

根据上述各项明晰的事实，我特意制作了一份北斋在小布施镇停留的年表：

天保十五年(1844年)，创作东町祭屋台天井画；

弘化二年(1845年)，北斋不请自来，七月开始起笔，绘上町的祭屋台天井画，完成了松涛图部分，边缘花鸟部分的草稿图，并监制完成了皇孙盛雕刻，此后弘化二年内，不告而别；

弘化五年(1848年)，三月中下旬，北斋计划再次前往小布施镇，结果

如何,不得而知。

　　然而,根据流传于小布施镇的传闻,北斋在回到江户之后,他曾带着自己的女儿阿荣又来过一次。如果传闻属实,这又是在什么时候发生的呢? 是在弘化二年,还是在未曾留有记录的其他年份? 如果是其他年份的话,北斋就该是来过三次小布施镇。但是,现如今却只有两次相关的真实记录。从实证的角度来看,北斋可能只来过小布施镇两次。

第 9 章

日本的鉴定术

江户后期的美术市场

　　《寓画堂日记》和《谩录》是渡边华山在文化十二年(1815 年)至十三年，亦即他 23 岁至 24 岁时写下的绵密翔实的日记。通读一遍可知，当时，他虽然只是一介下级武士，却早早立下了绘画志向，在履行职务之余，他全神贯注于绘画的形象早已跃然纸上。

　　　　……文化十二年正月初一卯正(清晨 6 点)起，先画《万事吉兆图》作为新春试笔，再临摹沈南蘋的《太平雀图》，午后再画《古木八歌图》。夜晚读书直至子时(深夜 12 点)。

　　　　正月初二卯正稍过即起，读《番书》，午后完成《古木八歌图》，夜晚在屋中读《风俗文选》，子时二刻入睡。

　　　　正月初三晨浴后，作扇面画，午后作《智愚论》未完，夜晚作诗二首，后作彩灯画，子时入睡。

　　　　正月初四卯正稍过即起，完成《太平雀图》的摹本，夜晚作彩灯画，睡前完成《儿童杂画本》的摹本，子时入睡。

　　　　正月初五寅时二刻(清晨 5 点)起，作彩灯画，研习《画徽录》，上午再作彩灯画，午后往写山楼拜访古文晁，而后前往松源寺，参拜先父和先师的墓碑，回住处再作彩灯画，子时稍过入睡。

　　　　正月初六……

　　人们惊叹于青年才俊华山的刻苦勤勉，而他绘画修习所用素材的多样性同样引人注目。

从《启书记》以及颜辉、梁楷、沈南蘋等中国画家的画作到《光琳》《一蝶》、菱川派的画作，都是他的模仿对象。此外，他还拜访请教过文晁、文一、喜多武清、马琴等友人，常常能够观赏到牧谷、相阿弥、元信、尚信、雪村、光起、直庵、光信、光悦、宗达、探幽、守景、师宣、岑信、探信、永真、大雅、狙仙、萧白、北斋等人的绘画创作。

所幸的是，华山当时所见的画与我们现在所看的画基本相同。在较久远的时代，这几乎是可望不可求的幸福。

在日本，美术收藏历史久远，但真正的收藏却是从东山时代开始的。桃山时代至江户前期，美术收藏的风潮盛极一时。但收藏者仅仅局限于将军、大名、富豪、寺社、茶人等阶层。基本上没有收藏品被对外公开过。

从江户二百五十年——接近最后的五十年开始，情况发生了改变。收藏者的范围开始渐渐扩大到普通百姓，也开始出现了收藏品的展会和研究。最初的书画会是在宽政年间开展起来的。

从华山的《谩录》可以明显看出，这件事的催化剂非常"频繁"。例如，文化十三年(1816 年)4 月 16 日，已持续召开了十几年的菅原洞斋鉴定会如期举办。文晁、弘贤等出席者故意隐去了书画的签名落款，将各自的鉴定结果写在小纸片上，先投入筒中，尔后再开札，相互批判。他们本是观赏前面所说的和汉名画(其中似乎混杂南蘋的赝品)，但当春刚出版的书画家排行榜突然成了众矢之的。这一排行榜将书画家按照相扑力士那样加以排列，但看起来却像当时小有名气的市井画家五山、诗佛、绿阴、星池、晋斋、竹谷六人合谋制作的那种样子。这种不够严谨的态度实在令人不悦。

由于这个排行榜有意识地避开了类似太田锦城那种大牛之人，肯定就会引发舆论的哗然。名列榜首的西三枚目因而十分愤慨，特意将五山叫了出来，并当面骂了他。位列排行榜之外的锦城打了诗佛，并发表了公开状，

也引发了很大的骚动。这件事情的经过在《近世儒家资料》和《日本儒家严书》中都有详细记载，这里不再赘述。两个方阵的人混杂在一起，相互肆意诽谤攻击，最后引发了内部暴力，甚至连担任行司的南久也受到了牵连，参与其中，互相抹黑。南久受到锦城的"南久既不擅长写诗，又不善于著文，他所擅长的尽是所谓的狂歌"攻击，被怀疑不具有担任行司的资格。对此，南久赋诗歌一首予以回击，诗中写道："所谓谦逊的文人，将世间众人视为天空浮云。"

世间知识分子们的丑态在什么时代都没有改变过。一直旁观苦笑着的人们终于被他们无休止的这个混战给激怒了。他们于是便请来主办方之一的增山雪斋公，出面将板木给击垮，这件事才最终告一段落。据森铣三所说，当时的华山仅仅是 23 岁的毛头小伙。作为画家，他崭露头角，在排行榜中间靠前的位置占了一席。

《谩录》中则把这份排行榜说成是"画家相互角逐排行榜"，但日记里并没有关于日记主人的只言片语。《近世儒家资料》及其他书籍中，仅简单记载了上位者与行司、发起人与主办人，排行榜的具体内容只字未提。

我倒是非常想目睹一下这份排行榜。为此，我曾千方百计，多求人，但至今未果，这份排行榜就像没有面世过一样，哪里也找不着它的下落。虽然森铣三曾说过华山的具体排位，但并不知道他的依据从何而来。那场骚动最后以击碎板木而告终，所以说，排行榜要流传至今，估计并不是一件容易之事。

在重读明治四十五年刊的《日本书画人名辞书》续篇附卷的《日本名家书画谈》(杉原夷山、加藤楳堂编)时，我偶然发现了与之相似的东西。参加者几乎完全相同，所以，我几乎要断定肯定不会认错。但仔细一看，不单单是标题不尽相同，它竟然还是文政初年(1818 年)素山堂的出版物。

　　我不禁为此有所思考,到底这是与排行榜似是而非的东西呢,还是《漫录》创作于文化十三年这一时间的考证上出错了呢? 华山本人将排行榜的制定时间记为文化己亥年冬月,即前年的十二年冬,因此,时间上应该没有问题。锦城也将前述各人的争论时间记录为文化丙子年夏四月下旬,即文化十三年。

　　如此一来,被复印的排行榜就很值得怀疑了。但是,毕竟收录了这么多的画家,很难把它想象是赝品。这到底是怎样一回事呢?《我衣》文化十四年的部分章节将文人墨客比作是五大相扑力士那样排名好几个人的名字在列。仔细再一看,行司南久存在问题的锦城都被记录在册。很明显,这是别的版本的排行榜。这样一来,问题又回到了文化十三年的华山日记上了。关于这个问题,我是这样思考和解决的:

　　制作于文化十二年冬季,发行于次年春季的《都下名流品题》排行榜,由于引起争议而被损毁,成了绝版。但批评的声浪一浪高过一浪,因此,文化十四年《我衣》中提到的另一份排行榜却被制作出来了,并在文政初年被改名为《文人墨客大见立》,由素山堂公开发行。在出版物的著作权不受保护的时代,在好奇心旺盛的大众看来,这就是创作物。明治末期前,它大概保存在某个地方,最后被载入《日本名家书画谈》。

　　由于这份排行榜的党派性很强,所以,很难说它是公平的。但是,它还是粗略地展现了当时文人画家们的地位排列,有其参考利用价值。华山被称作"花之使者",为东头前二十四枚目。

　　画家之中,铃木芙蓉和锹形蕙斋为行司,文晁为四大关,其门人喜多武清为东前头三枚目,大西圭斋为十枚目,石川大浪为十五枚目,吉田梅岭为三十三枚目,山本梅逸为西前头十一枚目。虽然武清和圭斋是华山的师兄,但在文化末期至文政初期,他们之间还存在如此大的差距。

图 9-1　书画价格表，文久元年　　图 9-2　文人墨客价格表
《日本名家书画谈》

《我衣》中提到的另一份排行榜中被列举的画家只有 2 人，分别是武清和文晁。

附带提一下，这份排行榜的东西大关为鹏斋、文晁，关胁为诗佛、五山，小结为痴斋、米庵，前头上位为星池、如亭、绿阴、因是、可庵、金陵、南湖、榕斋、善庵、云潭。很显然，排行榜的制作人把自己放在了上位圈中。姑且不论这样做是否妥当，但值得注目的是：市井画家们居然在这个时候就开始制作出了属于他们自己的排行榜。仅由此例可见，美术收藏其实并不只限于古书画，甚至还关乎现世的画家们，各种各样的等级制不仅令人热议沸腾，而且造成不必要的紧张感。

此后，在文永元年（1861 年），柳亭大人编著并出版了《新书画价格录》。浏览他添加了价格的排行榜后（图 9-1）便可粗略把握幕府后期的美

术市场了。虽然不像明治以后那般价格准确，但能在出版前仔细斟酌美术品的价格动态。这从另一方面体现了当时现代绘画市场的美好景象。

这份价格表(图 9 - 2)中收录了探幽、探信以来的书画家行情。中间是狩野派、大名和国学者。右侧是文人，左侧是画家，分布得井然有序。

最高身价者是金千匹的尚信、大雅、真渊三人。其次分别是金五百匹的女幸信，金五两的探幽，二两的常信，金一两的玉澜，金一枚的应举、仁斋，银一枚的抱一、益信、周信、乐翁(定信)、笃胤。再来看看现代身价高的画家分别是：竹田三十文，一蝶六十文，文晁三十文，吴春二十五文，华山四十五文，椿山三十文，景文二十五文，介石三十五分，若冲七文五分，芦雪二十五文，竹洞五十文，祖(狙)仙三十文，半江三十文，米山人二十文，守景百文，北斋十文，竹溪三文，佑信十五文，山阳七十五文，淇园五十文，海屋十五文，一斋十五文，隐元二十五文，木庵十五文，即非十五文，高泉七文五分，白隐十文，京传二文。一两为六十文，天保期间一两可买两斗米。也就是说，北斋的十文可买米三升三合。而幕府末期手艺人的工钱是三文到五文左右。

尚信、女幸信、探幽、常信、玉澜、周信、真渊、笃胤等人分别占据高价位，这在现在看来简直难以置信。而若冲、北斋、竹溪、佑信、海屋、一斋、白隐、京传等人身价如此之低也令人匪夷所思。这就是所谓的评论风向标吧。

狩野派的鉴定

我们稍后再来谈谈评论的转变史，现在先来讲讲文化。我打算集中谈一谈文政年间美术收藏的普遍情况，以及与之相关的同时形成的美术市场

和美术评论的确立。

　　与现代稍有不同的是，对一位画家的经济评价和艺术评价未必就是相互对立的。正如前面价格表中所明示的那样，位居榜首者，除了大雅和他的妻子玉澜外，几乎全都是当时的权威画家。从其地位可以直接看出，经济评论与艺术评论互为一体。如果我们对若冲等人、北斋等人在当时受到的评价之低而感到诧异，那么，或许是因为当时的评价多少会受到权威背景的影响吧？例如，类似曾我萧白那样的异端画家，他每每总是蔑视应举。他曾直言不讳地说出"谁想要画，就向我乞求吧！如果还想要的话，那就拜倒在我的画下吧"之类的狂言。可见，像他这样的画家根本不会出现在价格表中。

　　众所周知，应举这个人一开始是狩野派画家，不久后，他就脱离了狩野派，引进中国和西洋画的写实手法，并与日本画的装饰元素相融合，创作出了新的画风，因此受到了保守派猛烈的攻击。随后，他逐渐得到各阶层的支持，进而荣登京都画坛之首。虽然这对萧白来说未必显得有吸引力，但就算将应举当作权威，也绝称不上是最高权威。真正的权威实际上应该是足利将军以来，幕府的御用画家狩野派，禁里的御用画家土佐派。

　　幕府的御用画家又分为里画师和表画师。里画师有四家，表画师有十二家，共十六家。将军家的御用画师被赐予"法桥""法眼""法印"之位。里画师尤其尊贵，受"御目见"以上的旗本规格待遇，属若年寄统辖。

　　由于他们权大势强，所以增加了非狩野、土佐派不称画师的自信感。正因为是这样，他们才能够在价格表上位居前列。既然价格表是在民间发行的，所以，自然要收录两派之外的在野画家。不过，这些在野画家们获得的评价通常都很低。但在权威者们看来，能与他们排列在一起，已经显得很奇怪了。御用画师们被禁止即席作画，甚至上位者之外的人如果请求作

画,几乎都是由其弟子们代为完成的。因此,根本不可能出现像市井画家们那样去画美人画之类的情况。

御用画师不仅拥有作为画家的权威,还拥有最高地位美术评论家的权威。自明历安信起,狩野派就有了正式的鉴定术,"鉴定的诀窍在于要精通观五色,品五味,看五形"。五色指人物、山水、花卉、鸟兽、虫鱼,五味指酸、甜、苦、辣、咸,五形指轻、固、弱、强、黏。

鉴定术的原理其实很简单。鉴定经验主要是根据和汉时代的古今绘画鉴赏经验而代代相传积累得来的(看画时把看过的画临摹下来,作为范本留存)。在当时来说,这是最大限度的实证经验了。但事实上,由于当时的美术收藏体系很不完善,并无照片之类的便利辅助工具,粗浅遗漏之处,在所难免。可以说是极其粗糙的鉴定方法。

下面再来讲讲守信、尚信、安信三兄弟的故事。当时,有人请求鉴定远州家的藏品,这是李思训的一幅画《密画金碧山水》。先是拜见长兄守信(探幽),被鉴定为"君泽"的作品。尔后拜见三弟安信(永真),出示了同一幅画。他认为,如果真是"君泽"的画,与真迹相比,其画风稍显卑贱,此画应该与仇英的画风颇有相似之处。但此画气韵甚高,或许是李思训的画。随后便出具了鉴定书。从那之后,重新裱装此画时,将其擦刮干净一看,上面的确有李思训的印迹。这真是一场惊心动魄的鉴定啊。

通常情况下,兄弟俩对一幅画有不同的见解,这样的事情似乎并不多见。有一次,鉴定的是一幅竹画。探幽说竹子画得毫无气势,休伯(尚信)却说墨色不佳。但永真却认为,竹子画得很有气势,以竹根最明显,墨色上乘,叶尖尤甚。完全相反的评价,兄长二人很是疑惑。但仔细观赏后,还是被永真的说法给说服了,认定这幅画是李公麟真迹无疑。

这也是极其危险的鉴定结果。假如兄弟三人没有合议过,那么,事情

又将会如何发展呢？

各自都有自己的权威，各自的主观想法也都能够在世间得以传播。

既是兄弟之间，又是根据同样的经验做鉴定，居然都产生了这样不同的结果。如果要把个人的见解当作客观判断，那岂不是会产生更大的分歧？世间虽有很多"慧眼"之人，但如果他们缺乏足够的自省心的话，鉴定犯错，恐怕在所难免。

狩野家很早时候就开始发行如图9-2所示的鉴定状。其后，代替附信，直到宽政年间都在鉴定状上附上价格，甚至还添附市场方面的评语。尽管这些内容不可或缺，非常重要，但在同门派的鉴定书和附信上，却是极其简单的东西。一丁点鉴定的理由都没有记录下来，甚至也不去存疑到底是谁画的什么画。宽政以后，记录价格的做法被禁止，开始流行发行小札。附上"优秀""如名印""如申传""难申""下等""已见过"之类的片言只语。此外，虽然画上只署无名印，但优秀的作品通常也会在画中写上书文，盖上鉴定印章，或者在另一张纸上写上鉴定文作为外标题，再进行契印。当时，出具一封附信的酬金是金三百匹。

百匹为一贯文，金三百匹为三贯文。宽永年间，金一两为四贯文。明和年间约为五贯文。嘉永年间为六贯五百文。假若是在明和年间，相当于一两的五分之三；假若是在嘉永年间，约为一两的一半。而幕府末期，商家二掌柜的工资为一年二两至四两。要知道，在嘉永年间，二分之一两也并不是一个小数目了。一年金四两，相当于一个月收入的一半还多。

日本美术评论在其形成的过程中，狩野派之所以显得很重要，原因就在于它作为鉴定家所起到的作用。因为他们手握权威之杖，所以可以接触并赏析到所有画作。此外，他们还与收藏家达成了未经鉴定，无法流通的攻守同盟。这就意味着，他们是近代以前最初的一批美术评论家。

古笔家的鉴定

不像狩野家那样作为画师而存在，而是作为担当鉴定职能的古笔家而存在，其意义更加重大。古笔家成立于桃山至庆长之间。当时，珍贵的古笔迹如果随意放置的话，或许无法保存至今，最好的方法是将经卷和歌集等分别加以保存。为此，近卫龙山公和乌丸光广卿等人便将大量持有品交给了痴迷于古书类的平泽弥四郎，并责令他从中整理和鉴定。弥四郎这个人，就是那位削发出家的了佐，他将古笔鉴定作为自己的事业，随后响应德川家的征召而去，最后封号"古笔"而自称。古笔家世代相传，不仅从事笔迹鉴定，而且还涉及绘画（以日本画为主）领域，是公认的书画鉴定专家。他与狩野派齐名并威。在明治维新之前就已经传承了十二代人，之后继续不断传承着这个家业。

至于门派之系，除了神田家族和龟山家族，差不多没有其他门派可以相传。正因如此，鉴定术只能是被当作一种独家秘法而传承，从未外流。那么，它到底是怎样一种秘法呢？要在同一家族中先把那些日本国内的鉴定物给定下来，由于被鉴定物都是记录在册的，因此，也必须事先对这些记录在册的鉴定物加以确认。比如说，在对 10 人的笔迹加以展出时，要先取出其中 1 人的笔迹，再要求鉴定师说出这张笔迹的主人是谁。如果最终能够确定这 10 人的笔迹都没有问题，那就接着让鉴定师在 50 人的笔迹中抽出 1 人笔迹，并要求他说出笔迹的主人是谁。如此这般，循环反复，不断训练。可见，所谓的鉴定术，不过是完全凭借记忆力的一种熟能生巧罢了，并无新鲜玩意儿。仅仅只能鉴定笔迹的作者，与真正的艺术评判差之千里。这应该是最狭隘意义上的所谓鉴定术了。

最初的鉴定家三阿弥

狩野派的鉴定是对画家的鉴定，范围很广。就算是在末期，对一蝶和守景两种性质不同的画也做出了附信。当时，被他们当作标准的全都是中国的北画，以及平安、镰仓、室町等人的古画。除此之外，再无其他类型，可见，这是一种极其狭隘的鉴定。

就本质而言，这样的鉴定是美术收藏者思想观念的反映。足利将军的美术收藏始终是从东山御物而开始的。崇拜中国北画的江户期及其表现主要有：日本美术作品收藏的对象包括属于中国北画流派的周文派、雪舟派、狩野派、云谷派、长谷川派、海北派。关于日本大和画的主要有：古有隆信派、宅磨派；新有土佐派、住吉派、琳派等为数不多的几大派。中国南画的兴起，则是近年发生的事情，俗称文人画，得到了民间的大力支持。

日本美术鉴定家大多出现于东山时代。三阿弥，即能阿弥、艺阿弥、相阿弥等人就是始祖。他们这些人，当时都是画家，经常要担负使命，对中国商船运来日本的唐代物品进行鉴定和评价，后来逐渐便以鉴定为本业。那时，中国商船运来的书画古董之类经常会受到九州边境海贼们的掠夺，赝品很多。对此，相国寺的僧侣横川景三在《补庵京华别集》一书中甚至声称来自中国的古画几乎都是赝品，并发出了要特别留神的警告。根据谷信一氏的研究，被称为牧谷画的舶来品有 104 件以上，其价格也都如《布袋图》一般达到了百贯。而在当时，日本一流画家的作品价格也只有五十文到一百文而已。

虽说是鉴定唐物，但并没有足以参考的文献和资料。鉴定家们几乎都是依靠自己的第六感觉去评定，并制定了最初的美术鉴定书《君台观左右

账记》和《御物御画目录》。因为它们最终没有对外公开,所以无法确认其内容。但据说,三阿弥流传下来的《绘画鉴定秘传》一书是根据中国的易学,以宇宙的活动,亦即所谓太极、两仪、四象、八卦等元素,作为其绘画的构图空间。

那么,三阿弥的美术评论到底又是怎样的呢? 他们将中国的作品分为上、中、下三个等级。只有被分为"上"等级的作品才有资格作为御物。在绘画之中,徽宗皇帝的《桃鸠图》《鸭图》,牧谷的《墨绘观音处的猿与鹤图》《客来一味图》《潇湘八景图》,梁楷的《琴棋书画图》,玉润的《潇湘八景图》,梁辉的《寒山所拾图》,因陀罗的《寒山所拾图》,徐熙的《白鹭绿藻图》,马麟的《朝山夕阳图》《灵照女图》,月山的《稻图》都是御物中的代表作品。

鉴定术水准最高的要算能阿弥这个人了。在被称为东山御物的作品上经常附有他的小札,这就是所谓的"能阿弥外题"。但据谷氏的说法,当时的僧侣和学者们的鉴定水平都要比三阿弥更出色。

反权威主义的兴起

狩野派的鉴定术忠实地继承和发展了东山时代确立的日本美术思想的成果,在江户时期依然根深蒂固的唐物至上的美术收藏中,它发挥了主导作用。崇拜中国的浪潮,从商人淀屋辰五郎的收藏品全是唐物这一点也可窥见一斑。

江户初期至江户中期,通过长崎这个城市,日本与中国的贸易活动越发活跃。在中国明清美术品大量舶来的背景下,狩野系长崎派的画家中,渡边、广渡、石崎、荒木四家都被任命为鉴画师,作为其家族世袭职业。德川幕府也非常热心地开始收藏中国美术品,再现了三阿弥时代的崇拜中国

的热潮。

然而，江户时代绝不是一个单元化的社会。到了江户后期，崇拜中国的思想开始受到批判，于是，这个时期开始出现很多大和画作与大和画作的现代化成果之风俗画。同时，中国南画派系开始得以普及。这在全体上得到了反权力阶层的支持，美术领域出现了前所未有的迅速扩张，出现了狩野派和古笔派批判难及的异质种子。

宽政期间，日本美术史上最重要的两大文献问世了：一是松平定信编著的《集古十种》，二是松平不昧编著的《古今名物类聚》。这两本图鉴共通的特征在于：将中国美术和日本美术放在同等的位置上来考察。言下之意是要重视本国作品。这种特征在定信书中尤为显著。他虽然在幕府中担任老中，但排斥狩野派和长崎派，任用谷文晁、田善，赞扬浮世绘的现实性。锹形蕙斋所著的《吉原十二时绘词》和《职人尽绘词》也是在他的请求下完成的。宽政正是时代的一个大转折点，《浮世绘类考》也是在这个时期成立的。

于是，中林竹洞的《画道金刚杵》在享和元年（1810 年），《竹洞画论》在享和二年终于创作完成。最初的反权威宣言便开始猛烈出击了。

这时，旧时代终于画上了句号，新时代终于开辟了新天地。新时代人才辈出，异彩纷呈和各具风格的新画家及新文人相继涌现，美术观念焕然一新。关于画论，上田秋成的《胆大小心录》（文化六年以前），田能村竹田的《山中人饶舌》（文化十年），冈田樗轩的《近世逸人画史》（文政七年），安西云烟的《近世名家书画谈》（天保元年—十五年），喜多村信节的《嬉游笑览》（天保元年），池田英泉的《无名翁随笔》（天保四年）等，在同时代人的文献中竞相面世。这些人才，是新时代真正意义上的最早的美术评论家。给市井文人和画家评定等级的各种所谓排行榜、价格表、画家名簿、

评判记、人物志等也同时出现。在戏剧和浮世绘领域，受《浮世绘类考》的刺激，文化年间发行了最初的排行榜《戏作者浮世画师大见立》。

于是，在思想层面上强烈批判民间艺人的独自创造，正是前面提到的竹洞画论。狩野派的出现使他建立了古法完全衰亡的历史观。他主张尊重传统，强烈地批判现代。要说他是怎样主张自己的观点的话，他讽刺地借用三阿弥的做法，将古今的画家分为上、中、下三个等级，再在上、中、下、三个等级中又划分上、中、下做出排序，最后甚至试图进行人格批判。上上品为僧明兆，上中品为雪舟、大雅、探幽，上下品为元信、淇园、笃圃、宗达、光琳等人。下上品为若冲、萧白，下中品为狩野的周信、探信，下下品为守景和应举。以萧白为不正，以应举为娇媚，将狩野的常信、周信、土佐光起当作麻风病人一般对待，言行太过激烈。这实在令人诧异其勇猛果敢的态度。但是，他似乎是想让市井画家受到权威主义的重创后才肯罢休。很久以前的元文二年（1737 年），他曾经拜托狩野春贺修缮东照宫。工程完成之后，他居然拒不付款，甚至还用钱去投掷他人，以示其狂。

明治以后美术评论的逆转

虽然很难全盘赞同竹洞的美术观，但它在根本上并没有错，甚至还意外地带有某些现代色彩。当然，这种看法并不能起到立竿见影的效果而为时代所接受。虽说明治维新后形成的权利支配的各画派已全部被瓦解掉，但长年累月形成的美术思想却依旧存在。特别是明治前期，由于出现了芬诺萨和天心的美术再评论，狩野派出现了复兴的萌芽。但是，在芳崖和雅邦出现之后，这种势头就停滞不前了，而天心的挫折和芬诺萨思想的变化更加令其沉醉于幻想。与天心分别后的芬诺萨则逐渐倾向于琳派的美术

评论，更是出乎所有人的意料。近代日本画的创造方向也趁机推动了它的发展。但尽管如此，狩野派的亡灵对美术评论的深度执念，长时间以来一直支配着美术市场。

狩野派的完全没落是在进入大正时期。到了这个时点，不论顽固保守派的学者是如何思考的，首先从美术市场上就产生了公正的评价，权威主义只剩下了躯壳。就当时小尺幅画的平均价格来说，狩野派只有探幽的画能够保持在九百日元，常信的画降为四百五十日元，尚信的画降为二百三十日元。当初的巨匠画家当中，只有探幽一人在孤军奋战。与此相反，在野派的华山身价是七百五十日元，从前没有登上价格表的萧白为七百日元，若冲为六百日元，北斋为四百日元，逐渐逼近权威人士，并开始凌驾其上。

再看在这之后的一些价格变动，幕府末期在野派的画家和文人们的评价一直往上蹿升。

大正十二年　竹田　《亦复一乐帖》　九万三千日元（田近家投标）

　　　　　　若冲　《雪中花鸟》　七万六千九百日元（早川家投标）

大正十四年　山阳　《修史通识卷》　一万八千三百九十日元（宗像家投标）

　　　　　　宫川长春　《浅草寺绘卷》　一万六千一百日元

在大正期间，上面的竹田、若冲的价格是画作中的最高价格。

昭和元年　竹田　《亦复一乐帖》　十三万九千一百日元（掘田家投标）

　　　　　山阳　《桓武陵》　三万三千九百日元（同上）

　　　　　竹田　《松溪听圈》　四万三千一百日元（同上）

　　　　　华山　《四君子三幅对》　三万五千日元（同上）

　　昭和三年　　师宣　《风俗画二卷》　一万八千九百九十三日元(川岐家
　　　　　　　　　投标)

　　　　　　　　竹田　《青绿山水九叠帖》　五万一千日元(德川家投标)

　　　　　　　　竹田　《驼背寻梅》　七万一千八百日元

　　昭和六年　　华山　《彩谷涧野雉》　一百零九万日元(说田家投标)

　　　　　　　　木米　《菟道平等》　四万六千三百日元

　　大概就是这样的价格变化幅度。在这些画家当中,价格上能与之抗衡
的只有探幽的那幅画《育王山三幅对》,四万一千八百日元,是所有画中的
最高价格。其次则是应举的《春秋泷山水双幅》,三万九千一百日元,基本
上是与之持平。应举、吴春的《京名所绘卷》为六万七千日元,应举的《中朝
阳左杉白鹿右桧双鹤图三幅对》是十一万九千一百日元,吴春的《松上的鲤
鱼》为十三万九千日元。

　　竹洞的评论如果想要变成现实,恐怕至少还得熬上一百多年。而在艺
术评论界,权力其实是最软弱无力的,真正的评论是诞生在作者和鉴赏者
层面的。平庸的美术史家只能亦步亦趋、手足无措地步其后尘罢了。为了
慎重起见,请容我再多说几句。用当下的评论标准来衡量,大雅、华山应该
荣登榜首,其后则是北斋、木米、玉堂、萧白等人,应举、吴春、竹田、芜村则
位居中间,除了探幽之外,狩野派画家恐怕只能屈居榜尾了。

第10章

伯纳德·贝伦森：艺术鉴定之神

任何一位美术专家，亦即那些从事美术作品研究、评论、鉴赏的人，即使他们口上不说，但个个都心照不宣：估计没有人不希望自己能成为像贝伦森那样的牛人吧。

在我看来，似乎没有必要特别对伯纳德·贝伦森（B．B）这个人做过多介绍。他是生于立陶宛的美裔犹太人，活跃于 19 世纪末至 20 世纪前叶，对意大利文艺复兴的美术研究起到了先锋作用。他收集了各种美术著作、目录、名单和画家资料，这些都无疑奠定了贝伦森在该领域最具有权威的卓越美术专家之地位。话虽如此，这也仅仅只是他的一个侧面而已。

虽然他被赋予了艺术鉴定之神这一权威称号，但实际上，他既不是什么专家，也不是所谓的博士。虽说他的名号如雷贯耳，但直至 1959 年 10 月，96 岁高龄的贝伦森去世前，他都没有接受过任何官位职务。他始终如一地坚持认为，此生只做普通市井学者不做官。所以，世人一直称呼他 Mr. 贝伦森。

作为一名普通学者，虽说贝伦森的生活方式显得有些奇怪，但其实是因为他并没有选择其他活法的机会。而这一切，早在他青年时代就已经一锤定音了。

贝伦森 10 岁时，与家人一起从故乡立陶宛移民到美国，定居于波士顿。当年，他的家境贫困潦倒，即便贝伦森到了上大学的年纪，家中也没足够的财力供他读书。正当他苦闷不已时，幸好得到了当地富豪伊莎贝拉·斯图尔特·加德纳夫人的知遇之恩，在加德纳夫人的资助下，贝伦森终于得以入读哈佛大学。应该说，从那时起，贝伦森的人生方向就已经确定下来了。

说到加德纳夫人，可谓无人不知，无人不晓。她是后来在美国美术史上发挥着重大作用的美术资助人。加德纳夫人的存在不可小觑，原因在

于,许多画家都曾经得到过她的保护与帮助,她还收藏了大量的欧洲名画。夫人辞世后,她的旧宅作为伊莎贝拉·加德纳美术馆,被原封不动地保留了下来,是访问波士顿的人们必到的历史名胜之一。我们的冈仓天心先生之所以能在波士顿风光活跃,其背后同样是因为得到加德纳夫人的莫大支持。

假若没有加德纳夫人的资助,贝伦森不可能入读哈佛大学,更不可能获得今日的成就。为什么要这么说呢? 因为贝伦森从哈佛大学毕业后,从朋友那里周转了 750 美元,前往欧洲各地深造研修,他于 1894 年在伦敦与夫人再次相遇,再一次得到夫人的援助。

所幸的是,贝伦森从朋友那里周转来的 750 美元,将他引领到了深奥的美术世界。当时,加德纳夫人正好与丈夫商量要出资 500 万美元,用于大规模收集欧洲名画珍藏,他们为此需要一名中间人,而这份工作正好就委托给了此时就在欧洲的贝伦森。或许是经济方面的缘故,在贝伦森山穷水尽之时再次遇到加德纳夫人,并接下了这份工作。不可否认的是,正是这份工作,才使贝伦森的美术研究变得独具匠心。

加德纳展品的形成

自从与加德纳夫人结成某种合作关系后,贝伦森忽然开始变得活跃了起来。他以伦敦为据点,大多数情况下,通过画商科尔纳吉去购买作品。比如,波提切利的《卢西亚的悲剧》(3 000 英镑)、伦勃朗的《自画像》(3 000 英镑)、提香的大尺幅画《欧罗巴的掠夺》(20 000 英镑)、科埃洛的《乔安娜

的肖像》(15 000 英镑)、荷尔拜因①的《威廉公》与《巴茨夫人（温莎）》(21 850 英镑)，等等。除上述作品之外，乔托、凡·戴克、委拉兹开斯、丁托列托、瓜尔迪、马萨乔、威尼斯、鲁本斯、荷尔拜因、马尔蒂尼、安东尼奥·康纳尔②、波拉约洛、丢勒、乔尔乔内、莫罗、贝利尼、爱德华·马奈等的共计 46 幅画作被买下，并被络绎不绝地运往波士顿。直到 1916 年，夫人中止了油画收集，之后这些名画被藏于加德纳博物馆。令人惊讶的是，这些作品大多数都是在 1894 年至 1896 年短短几年之内买入的。

　　关于贝伦森在这些名画交易中从加德纳夫人那里获得多少报酬，他从中抽取购买价格 5％的提成。另外，他也从科尔纳吉等画商那里收取一些手续费。因此，估计他的收入肯定不会少。加德纳夫人愿意将这项金额如此巨大的交易工作交给 30 岁左右的青年人实属大胆行为，但我们也能看出，取得夫人如此信任的贝伦森绝非等闲之辈。事实上，通过这份工作，无足轻重的一介美国青年贝伦森，转眼之间，摇身一变，成了欧洲美术界的重要人物。随着他的声名鹊起，钱财也就源源不断地涌入他的囊中。

　　说起贝伦森，为人所熟知的便是，他经常在佛罗伦萨郊外达·塞蒂尼奥诺的那一栋大别墅的美丽庭院中散步，每每会被海量的美术收藏品围绕着，以一面书架墙为背景的那张照片了，俨然是一副功成名就的老学究模样。然而，令人惊讶的是，在更早之前的 1900 年，他其实就已经买下了这

① 荷尔拜因(Hans Holbein ,1497—1543)，德国画家，欧洲北方文艺复兴时代的艺术家。最擅长油画和版画。他对画面的颜色、光感、形体、空间等都有独到的见解与画法。最著名的作品是肖像画和系列木版画《死神之舞》等。——译者注。

② 安东尼奥·康纳尔(Giovanni Antonio Canal,1697—1768)，意大利画家。他最著名的作品都是对其家乡威尼斯这座城市不厌其烦的描摹。到了后期，他甚至发展到以重组威尼斯部分景致来虚构一座全新水城的地步。风景画为他建立了远播的名声，是当时英国贵族最喜爱的旅游纪念品之一。——译者注。

栋别墅并住在其中。当时,他还只是一个年龄在 30 岁上下的年轻人。即使全世界的美术专家都由衷地希望哪怕有一次机会能成为像贝伦森这样的人,那也无可厚非。

图 10 - 1　贝伦森在佛罗伦萨郊外的别墅卧室,他背后墙上挂的是拉斐尔的名画《圣母子像》

加德纳展品的成果令人瞩目,贝伦森身边突然热闹了起来。以波士顿美术馆为首的各界人士纷纷向他抛来橄榄枝,请他为他们寻购作品。但是,他在 1897 年寄给母校哈佛大学的一封近况报告信中这样写道:

"我现在住在菲耶索莱，一年之中大概要住八个月光景。夏天，我主要是在英国、法国、德国旅行度假。我计划每年或每两年去访问欧洲的几个主要美术馆。……我现在单身，过着隐居生活。不外出旅行的时候，我有许多闲暇时光，我会写写字、说说话、读读经典。"

仅看这些文字，恐怕无人能够想象得出，当时的贝伦森操着画商脸庞，带着活跃的人设，奔波在欧洲各地购买油画，并且所购入的画作正运往哈佛大学所在的波士顿的路上。事实正如他上文信件内容所描述的那样。那段时间，他全身心投入于研究与写作，他不间断地连续出版了《文艺复兴的韦内齐亚诺派画家》（1894 年）、《洛伦佐·洛托》（1895 年）、《文艺复兴的佛罗伦萨画派画家》（1896 年）、《文艺复兴的意大利中部画家》（1897 年）等一系列代表作品。另外，他也持续向诸如《美术公报》《美术评论》《纽约人》等杂志社投稿。

西尔维娅·斯托里奇所说的"两个贝伦森"，指的是作为美术购买商传奇人物的贝伦森和作为学者的贝伦森，毫无疑问，这才是实实在在接地气活着并活跃着的人。

两个贝伦森

如果想要研究拥有两副面孔的贝伦森，我们就得借助各方面的线索。例如，他寄给加德纳夫人及其他人的信件，1900 年结婚后贝伦森夫人的信件及日记，朋友们的往来记录，还有西尔维娅·斯托里奇详细的评传《贝伦森》（1960 年），等等。根据这些资料，我们就能了解到相当程度的关于他的信息。

　　既是学者又是画商，这谜一般的身份，听起来显得那么不纯和不协调。但是，正如前文所说，对于那些依靠自己能力生活下去的美术学者来说，贝伦森的这种生活方式是必然的选择。此外，当时的学界正值混沌状态，他这么做恰逢其时，甚至时局也迫使他这么做。我们应该对此有个正确的理解。

　　现如今，美术史这门学问已经得以确立，并成为一门完善的学科。然而，直到最近半个世纪以前，它几乎还是无人问津的处女地。这个时期以前的美术学问，大部分都是哲学家或文学家们的随感式美学思考。所谓的文献或实证性研究的雏形，只不过是远古以前的普林尼或瓦萨里①。直至后来，在温克尔曼②、孔德、布克哈特、佩特、迪沃杰克等人作为先驱者的努力下，终于开辟了新领域，这才促使鲁莫尔、帕萨万特、卡瓦卡塞尔、莫雷利等新生代美术评论家的出现。贝伦森跟随莫雷利学习了基于文献与实证的方法。直到此时，谱写真正意义上的美术史天才之子终于登上历史舞台了。如果说还有哪个美术史家能作为时代先驱与贝伦森相提并论的话，恐怕只有意大利的阿道夫·文丘里、德国的威尔赫姆·福尔德、马克思·弗里德仑德、荷兰的霍夫斯泰德·德格鲁滕、法国的埃米尔·贝克托等屈

① 瓦萨里(Giorgio Vasari，1512—1574)，《绘画、雕塑、建筑大师传》(1568 年)一书的作者，是无与伦比的文艺复兴艺术史家。据记载，在意大利北部城市曼图亚一位绅士家中看到米开朗琪罗的草图《卡辛那之战》时，瓦萨里这样描述自己的感受："它们看起来是天上而不是凡间的事物。"瓦萨里和普林尼代表的是技术论方法，二人一致认为：艺术的进程在再现的技艺上随同技术的历史前进，而特殊的发明和发现有助于画家在逼真效果方面超越前人。——译者注。

② 温克尔曼(Johann Joachim Winckelmann，1717—1768)，德国艺术史学者，艺术理论家。他发表的《关于模仿希腊作品的绘画与雕刻之思想》一文，推崇希腊美术理想、高贵、单纯与静穆之美。其著作《古代美术史》一书中，阐述古代文化之特质及发展过程，带动美术界和社会对古代美术、艺术表现的重视和研究。他主张艺术家无论在道德或美学上，对作品都应当抱着诚实的态度。——译者注。

指可数的几个人了。

如今，美术史家并不是艺术鉴定家，更像是一种文献学家，但在贝伦森的那个时代，他们的所有工作是从对未知作品加以鉴定，以及对已知作品再次做出鉴定而开始的。举个例子吧，迄今为止，贝伦森调查了数不清的声称是米开朗琪罗素描画的作品，他指出，其中的真迹寥寥无几，但仿写和赝品却数不胜数。久而久之，为了配合右手的工作，他甚至发现左手也变得如右手一样灵活自如了。没有这种从亲自验证作品本身的工作而开始的美术史家，是绝不可能感同身受这种身体上的变化的。这个经历，可作为赞叹贝伦森具备卓越非凡鉴定能力的一个例证。

如果没有鉴定能力，就成不了美术史家。凡是经过贝伦森鉴定的作品，都被赋予了新的价值，立刻就被送入收藏欲望旺盛的美术市场，进而产生了丰厚的经济效益。与当下那些一味埋头于文献阅读的美术史家有所不同，贝伦森具有的艺术价值几乎瞬间就能通过明确的金钱关系一决胜负。在如此江湖险恶的美术世界，他踩过了一个又一个惊险的瞬间。

读到贝伦森夫人的日记或信件，上面记述了贝伦森本人绝不会讲出来的那些关于美术鉴定家的辛酸经历，读到某些动情处，甚至令人不禁心生同情之心。这也是在情理中的吧。30 岁左右的小小年纪，一头扎入这样的险恶世界，周旋于老练的商人之间，既要说服头脑顽固的收藏家，又要不忘记坚守自己的利益立场。这份忍耐力绝不是常人所能忍受的。看看那个时期的贝伦森照片可知，他从下巴到嘴部都布满了胡须，样子看起来老到干练，而到了壮年时期，他倒像是一口气终于干完了人生所有工作似的。

鉴定的功与过

贝伦森购画技法中有一点值得注意,他大多数情况下都与名画杰作的宝主直接交涉,几乎不经由中间画商插手。科尔纳吉画廊只是一个事务交接的窗口而已。虽然这种购画方式常常会带来很大的难度,却是一种真正负责任的安全购买方式。

贝伦森选择作品的标准必须贯彻他的所谓"杰作"主义。他选中的作品中最出名的,当然是提香的名画《欧罗巴的掠夺》。这幅被称为全美最佳的意大利文艺复兴杰作,长 6 英尺、宽 7 英尺,是达恩利公所的藏品。为了拿下这幅画,贝伦森与柏林的凯撒弗里德里希博物馆馆长伯德相互竞争,好不容易终于快要成功买下。此时,加德纳夫人又恰好问他要不要买下托马斯·庚斯博罗①的名画《蓝衣少年》(30 000 英镑)。他花了许多工夫说服夫人,因为他坚持希望将提香的这幅画留在美国。万不得已之下,他将托马斯·庚斯博罗的画推荐给了别人,因此还惹得夫人一时的大怒。好在贝伦森最终说服了夫人,终于还是得到首肯买下名画。

贝伦森最困难的一次购画经历,当属 1898 年买入荷尔拜因的两幅肖像画——《威廉公》与《巴茨夫人(温莎)》。这两幅画当时被所有者交给了伦敦国家美术馆代为保管,想要交易这两幅画需要获得法庭的许可,贝伦森等了许久才最终购得入手。另一幅画则是乔尔乔内的《基督的面容》,贝

① 托马斯·庚斯博罗(Thomas Gainsborough,1727—1788),英国画家,出生于英国萨福克郡的一个羊毛商家庭,他的母亲是一个静物画家,因此他早期接受了良好的艺术教育。1768 年,庚斯博罗被选为皇家艺术学院院士。庚斯博罗的作品强调光和奔放的笔触,加之精致的色彩,使庚斯博罗成为皇家宠爱的画家。最著名的作品有《蓝色少年》《西登斯夫人》等。——译者注。

伦森花了两年工夫才买下这幅画。因为，这幅画藏主的父亲当时答应了要把此画卖给威尼斯市，后来却改变了主意，才把这幅画变为私人藏品。然而，威尼斯市一直对这幅画抱有执念，作为威尼斯市长的伯爵兄长也担心这会成为政党纷争的导火索，加之进出口许可的问题，导致此画交易迟迟无果。贝伦森最后保证，如果威尼斯市愿意提起诉讼，并最终胜诉的话，他就以原价格返还给对方，这才获得伯爵一家的同意。另外，不知出于什么原因，阿道夫·文丘里后来居然把这幅画鉴定为是复制品。就这样，贝伦森在没有获得许可的情况下，一半合法一半非法地就把这幅画运出了意大利。

世人公认的美国最大个人画展——加德纳画展的压轴作品，是由贝伦森付出巨大努力实现的。即便只看这幅画，人们也不得不认同他的丰功伟绩。但不可否认的是，任何事情都有好坏两个方面。贝伦森作为鉴定之神，也曾不得已而犯过不少错才成为功成名就之人，实际上，贝伦森的资产往往也是建立在他犯错之上的。在他死后，他的个人资产全都捐给了哈佛大学，这或许算是某种赎罪吧。

说到中伤贝伦森名誉最严重的一些话，我们可以从托斯卡纳一位名为伊西洛·费德里科·乔尼的修复家的日记（1920 年左右刊载）中找到记述。据乔尼所说，贝伦森曾三顾茅庐去找他，希望能将他的古典绘画复制品作为真迹买下来，而当他把真迹拿出来给贝伦森看时，贝伦森却说那是赝品。乔尼认为，这可能是自己修复的赝品被贝伦森识破后而对他进行的报复吧。在这种情况下，贝伦森自然免不了要经常被他人毁谤中伤，这或许算是鉴定家的一种宿命吧。

然而，事实却背道而驰，原来他也犯过错误。即便只是小失误，也会产生无法弥补的严重后果。比如说，加德纳画展里的科内利亚诺的《圣母子》

就并不是真迹,而是复制品,这一发现非常重要。另外,如今收藏于罗马多利亚潘菲利美术馆的委拉兹开斯所画的《教皇英诺森十世肖像》[①],也被认为是华盛顿国家美术馆里同一幅画作的赝品。

我无意过度拥护贝伦森。只是他作为先驱者,就意味着他必定会处于进退维谷的夹缝中。后来再读收集到的较为完整的资料后发现,对于当时的先驱而言,区区的小问题却是多么难以攻克。这样的事例比比皆是。我们认为上文所列举的两个例子便是如此。暂且先将这些事例放下,我认为与贝伦森有关的失误中的大多数,都是全世界共通且难以解决的问题。

曾经有一次,贝伦森在英国安尼克的诺森伯兰郡公爵的宅邸中发现了贝利尼的《诸神的宴会》。当时他否认了上面贝利尼的署名,也不认同瓦萨里的记录。也就是说,他不认同那是提香最后完成作品的观点,而坚持是巴西特的。之后,人们根据 X 光照片推断该画确实有提香补笔的痕迹。现如今,这幅画被公认是贝利尼的真迹。虽说这明显是贝伦森的失误,但在没有 X 光的时代,仅仅根据画作内在的矛盾就去怀疑贝利尼之外的人所画,这一想法即便有些武断,但作为一种敏锐的思维方式,应该也有其值得肯定的地方。这幅作品如今作为贝利尼的作品被常年陈列于华盛顿国家美术馆。

要说贝伦森最有名的一件事,那便是"埃米森·多瑞·桑德罗"事件。

① 《教皇英诺森十世肖像》,这是委拉兹开斯最为杰出的一幅肖像。画面中的人物是 1644 年登基的罗马教皇英诺森十世。在当时人的笔记中,这位教皇似乎从来就没有给人们留下过美好的印象,甚至他还被认为是全罗马最丑陋的男人。据说,他的脸长得左右不太对称,额头也秃秃的,看上去多少有点畸形,而且他的脾气也是暴躁易怒。然而,就是这样一个难看而阴郁的人,在委拉兹开斯笔下却成为一个绝佳的描绘题材。画家沿用传统的金字塔构图方式,让画面呈现出古典式的平衡,略向右转的身体拉近了画面内外人物之间的距离。笔触流畅自由,高度写实和逼真,深得教皇满意。这幅肖像杰作在罗马引起了轰动,许多人临摹它,像对待奇迹似的研究和欣赏它。——译者注。

他在 1901 年出版的《意大利美术研究与批判》一书中，详细介绍了这位名不见经传的人物。他被认为是 14 幅波提切利派画与一幅素描画的作者。虽然身世记录不明，但可以确定他是桑德罗·波提切利的一位好友。然而，奇妙的是，这位"新生巨匠"没过多久就在贝伦森的画家名单中消失了。

哪怕出现了任何一点小瑕疵，贝伦森也会立即在上面打上大大的问号，并作为自己的研究课题加以深入探究，毫不犹豫地反复加以订正。例如，华盛顿国家美术馆有一幅乔尔乔内与提香合作的《威尼斯绅士肖像》画，贝伦森起初在之前的著作中把它认定为乔尔乔内的复制品，并拒不承认出自提香之笔。但在其之后出版的 1957 年版《文艺复兴时期的意大利绘画》一书中，贝伦森明确承认它是提香的真迹。

贝伦森这份反复订正自己的观点的良知反而招致了许多误解。但是，在学术界，本来就存在着明确已知的事情，也存在着无论如何也无法确定的事情。对于无法确定的事情，如果不敢承认自己的无知，这种人估计很难算是真正的学者吧。

作为学者的态度

贝伦森凭借其严正的鉴定能力而令世界为之惊叹，应该是他于 1895 年伦敦新国家美术馆举办的"威尼斯绘画展"中所制作的展册目录了。这次的伦敦画展主要是从每个大型个人画展中借来作品而构成的展览会。但是，贝伦森决定不给这些作品的作者加上任何个人背景信息的文字解释。在参展的 33 幅提香画中，仅有一幅画是他认可的，另有 5 幅画是赝品、12 幅画是别的画家的作品，剩下来的其余作品，都是被他严格鉴定为与画展毫无瓜葛的。其他画家的作品，情况也大致如此。18 幅乔尔乔内

画全部符合标准,10 幅西玛·达·科内利亚诺的画中有 3 幅画吻合真迹,7 幅曼特尼亚画有 4 幅被否认,4 幅卡尔帕乔画全部不符真迹。贝伦森这种毫不妥协的学者态度,无疑得罪了许多人,因此,他遭到许多人的恶言诋毁,也就不难理解了。

　　再回到之前的时间点,我们看到 1907 年当时他与加德纳夫人的合作关系将近终止。这次,一位名为约瑟夫·杜维恩的伦敦大画商恳请贝伦森当他的顾问。对方开出了非常优厚的待遇条件,不仅每年有两万英镑的薪酬,根据杜维恩购入作品的鉴定结果,作品被卖出时,贝伦森还能从中获得一成的佣金。从此以后,他终于从亲身苦觅名画、四处游说买家的苦差事中得以脱身,终于有了能够安心从事美术研究的条件。贝伦森之所以能在别墅中度过悠游自在、不失优雅的中年生活,都是靠着这一经济基础实现的。不过,对于贝伦森本人来说,协助画商的工作似乎并不总是那么愉快。有一次,杜维恩将安德烈·哈恩夫人所藏的、据说是雷奥纳多所作的《美丽的庭园师》卖给了美国国家美术馆,却有人声称那幅画是罗浮宫同一幅画的复制品。当时,贝伦森不得不到法庭上去提供证言,毫无疑问,这一次肯定不是什么愉快的经历。而且,即使他去了伦敦,据说他也很难进入拜访杜维恩的画廊。因此,尽管合作机会非常难得,但他们之间的关系并没能持续多久,1936 年即告终止。据说,两人之所以关系决裂,其间接原因是因为争论阿伦特雷公手中的那幅《圣家族》画到底是谁画的。考虑到这幅画买主的兴趣,杜维恩无论如何都坚持这是乔尔乔内的作品,但贝伦森却始终坚持认为是卡泰纳或提香的作品。话虽如此,贝伦森事后也勉强承认了是乔尔乔内的作品,但在其 1957 年出版的画集名单上,贝伦森最终还是很固执地认为,那幅画极大可能是提香真迹。

　　这个问题暂且就此打住了。可见,贝伦森就是这样如履薄冰地行走在

如此混乱的美术世界，难免会树敌成仇，但他并没有因此而止步，他悠然投身于美术研究，一心一意修正完善自己的假说。他的意大利文艺复兴画家名录被专家们誉为"贝伦森名单"，记录了 13 世纪至 16 世纪共 12 000 幅以上的画作，并附录了包括作者名称、藏品所在地等诸多信息。这是一项史无前例的宏大记录。贝伦森最初于 1932 年出版了厚达 723 页的单卷本，之后又不断添加和订正。直到 90 岁时，他做了最后的修订。一共有六卷，每册都附有 800 幅件插图。最早两卷（韦内齐亚诺派）本于 1957 年出版，之后四卷本最终没能出版。单单就凭这些，我们也足以清楚地认识到了贝伦森的学者态度。他早期的著作《洛伦佐·洛图》也在他 61 岁后，亦即 1956 年刊载了修订版。由此可见他对于学问的执着是多么的令人敬佩与惊叹。

上帝的讽刺

　　虽然贝伦森后半生主要生活在他的别墅里潜心自己的学术研究，但他并没有完全放弃美术鉴定工作。他以作品鉴定为基础的研究方法贯之其一生。在与杜维恩的关系破裂后，他依然接受来自世界各地的委托。其中，特别是巴黎的乔治·威登斯坦画廊与佛罗伦萨的亚历山大·孔蒂尼·博纳科斯伯爵，贝伦森与他们都建立了非常密切的友好关系。

　　在美术世界，只要是与意大利文艺复兴相关，就绝对离不开贝伦森。贝伦森的住所总是会有许多访客。纽约的大画商 C·塞利格曼在《美术商人》（1961 年刊载）一文中记述了与贝伦森的一些往事。

　　有一次，他买下了一幅 15 世纪韦内齐亚诺①的祭坛画，马上拿给贝伦森看，贝伦森马上认出这是西玛·达·科内利亚诺的，并补充说，这幅画的真迹在圣十字教会手上。

　　又有一次，他将 15 世纪弗兰德的一名特立独行的画家尤斯·范·根特的画拿给贝伦森看。那是贝伦森擅长领域之外的一幅画，因此，贝伦森并未马上给予回答，但他还是几乎确信地说出了自己的判断理由。

　　还有一次，有位画商将其在奥地利发现的 15 世纪的一幅画拿给贝伦森看，贝伦森立刻断定说，这绝对是曼特尼亚②的作品，这是 19 世纪的重大发现。塞利格曼非常感慨地回忆说："我连伏尔泰③都没有想过，更没办法思考贝伦森了。"

　　贝伦森是一位终生与作品生活在一起的美术史家。当他站在一幅画前，假如他不知道这幅画到底是不是真迹，那他就无法安心鉴赏这幅画。他就是这样喜欢追根究底的人。1890 年年初，他写信给未婚妻，信上写道："对我来说，眼前的画是不是出自波提切利之笔，赏画的乐趣也就截然不同。"正如这番话，后来他确立了自己的学术领域，并立志完成了那部宏伟巨著——《贝伦森名单》。

① 韦内齐亚诺(Domenico Veneziano,1410—1461)，是一位佛罗伦萨画家，出生于威尼斯。被认为是继马萨乔(Masaccio)之后最具影响力的人物。他仅留下两张有签名的画和 6 件推测是他所作的作品。现存作品中最早的可能是《瘦弱的圣母像》和同一个礼拜堂的两件《圣徒》(现藏于伦敦国家画廊)。——译者注。

② 曼特尼亚(Andrea Mantegna,1431—1506)，意大利帕多瓦派文艺复兴画家。北部意大利重要的人文主义者。他热衷于描绘古罗马的建筑和雕像，并从古代的历史神话和文学中汲取创作的养料。他在壁画领域创造了用透视法控制总体的空间幻境，开创了延续三个多世纪的天顶画装饰画风。著名作品有《画之屋》《恺撒的胜利》《哀悼基督》等。——译者注。

③ 伏尔泰(Voltaire,1694—1778)，18 世纪法国资产阶级启蒙运动的泰斗，被誉为"法兰西思想之王""法兰西最优秀的诗人""欧洲的良心"。主张开明的君主政治，强调自由和平等。代表作有《哲学通信》《路易十四时代》《老实人》等。——译者注。

　　虽说贝伦森后半生依然在从事美术鉴定工作，但他渐而重返做回青年时代那个爱思考者，看得出他致力于撰写美学著作。在哈佛大学，他与后来成为诗人的哲学家乔治·桑塔耶纳[1]成为挚友，与英国哲学家贝特朗·罗素[2]也是终生的好友。

　　我们可以从其 1902 年的著作《意大利美术研究与批判》第二版序文中看到贝伦森的美术观变化。他如是说道：

　　　　"如今，我对自己的兴趣转到美术史这一领域，有点感到不寒而栗，我自己也意识到，擅自决定这些东西由谁所画、由谁雕刻、由谁所建，是多么愚蠢的一件事。而这一切之于精神生活而言，也是这般毫无价值。"

　　不难看出，他的态度发生了 180 度的大转变。然而，不得不指出的是，这番话充其量只能是作为鉴定之神贝伦森的个人观点，而不是那些平庸美术家们所说的话，只有一生都在如此严酷的鉴定世界中认真度过的贝伦森才会说出这种带有讽刺意味的话。我们不应该只从字面上去望文生义。实际上，直到贝伦森去世时，他都始终没有离开过这些作品。

　　在 1929 年发表的《关于方法论的三篇文章》中，贝伦森也写下许多意

[1] 乔治·桑塔耶纳（George Santayana，1863—1952），西班牙著名自然主义哲学家、美学家，美国美学的开创者，著名诗人与文学批评家。桑塔耶纳早年就读于哈佛大学，后任该校哲学教授。桑塔耶纳的主要著作有《美感》(1896)、《诗与宗教的阐释》(1900)、《理性生活》(1905、1906)、《三位哲学诗人：卢克莱修、但丁与歌德》(1910)等。——译者注。

[2] 罗素（Bertrand Arthur William Russell，1872—1970），英国哲学家、数学家、逻辑学家、历史学家、文学家，分析哲学的主要创始人，世界和平运动的倡导者和组织者。主要作品有《西方哲学史》《哲学问题》《心的分析》《物的分析》等。——译者注。

味深长的警句：

"一开始就应该有推定。"

"学问之中必然会充斥着谬误。"

"所谓眼光，只是所有精神机能的发现而已。"

"不是被动地去寻觅，而是用积极主动的目光去发现。"

"天才比起非天才，绝对不是与生俱来。"

第11章

罗丹素描成为众矢之的

东京的罗丹画展竟是赝品

自武者小路实笃等人最早在明治末期《白桦》发行的文学时代把罗丹介绍到日本国内来，至今已有 60 余年。在此期间，罗丹的作品及其展览活动都络绎不绝。他的作品广泛流传，深受人们喜爱。罗丹的大量作品成为旧松方馆藏品的一部分被带到了日本。自罗丹作品经常在国立西洋美术馆展览以来，他在日本人的心目中已然成为触手可及的一种象征。

对于日本人来说，罗丹是众多欧洲艺术家中家喻户晓的画家，他对日本近代美术产生的影响不可谓不巨大。

实际上，单从罗丹作品在全国范围内的收藏量来看，日本也仅次于法国和美国。我们可以毫不夸张地承认自己是或潜在或外在对罗丹了如指掌的人。

要说对罗丹的这份历史情感，与其称之为"热爱"，倒不如说"宠爱"更为贴切。然而，在 1967 年 3 月，俗称"罗丹美术馆"的西洋美术馆却突然发生了一件完全背叛这份感情的赝品事件。事件就发生在东京的市中心，时间虽然很久远了，它却真实存在着。

当年，一位年轻有为的画商和小有名气的伊藤画廊（位于银座）收集了46 幅素描画，声势浩大地举办了"罗丹作品展览会"。至今我仍然清楚地记得，这次展览会招来了不少专家们质疑的目光，评价也不太理想。

所谓的日本式习惯就是，即使产生了某些质疑，但是，如果追究的一方未能彻查真相，被追究的一方也不做明确说明，久而久之，事情就这么不了了之。这一次也不例外，事件的真相也就这样不明不白地无果而终了。兜兜转转之间，伊藤画廊又发生了其他事件，如今，只好落得了自取灭亡的结果。

虽说揭起旧伤，于人不利。但是，事情的一切真相还是归咎于当时画廊的展品手册，一千本保存至今的限定豪华复制本，如今已经日渐明朗。

伊藤画廊的东家伊藤晴康很久之前就被罗丹的素描所吸引。凡是欧美画商收集到的罗丹作品，他都"一直耐心地等待买下这些作品的机会"。凭借他的耐心和运气，他搜罗到了 40 多件素描作品。他在发言中感恩地说道："能将这些收藏品对外展览，于我而言，确是一大幸事。"

另外，据当时在展览手册中发表推荐文章的西洋美术馆馆长冨永惣一所述，这些素描作品是由一位名叫多瑞斯・麦尔泽的美国收藏家直接转让而得到的。文章中写道，"我听说，多瑞斯・麦尔泽最早把罗丹介绍到美国，他对罗丹在美国的传播付出了很大努力"。

据我所知，多瑞斯・麦尔泽是一位版画商，"二战"之后在纽约 57 号大街上开了一家门店。他因为经营交易日本浮世绘而为人所熟知。我也是第一次听说他是最早把罗丹介绍到美国的人。但实际上，最初把罗丹介绍到美国的人应该是摄影师史泰钦和阿尔弗雷德。1908 年，他们在阿尔弗雷德开设的"二九一"画廊首次公开展示了罗丹的 58 件素描作品，让美国人为之惊叹。暂且抛开这个问题不谈，毫无疑问，伊藤画廊是从麦尔泽画廊购得罗丹的这些作品的。

然而，神奇的是，我们发现，供货商多瑞斯・麦尔泽本人也并不太相信自己经手的商品是真迹。美国一位名叫弗兰克・夏曼的收藏家在《艺术新潮》同一年的七月刊上发表了一篇题为《追踪"奇妙的罗丹"》的文章，揭示了麦尔泽性格的另一面。麦尔泽曾经嘲讽从日本来买罗丹素描作品的年轻画商毫无半点鉴赏能力，注意力全都集中在作品背面标签上的价格上了。麦尔泽漫不经心地质问道：一旦他们大批买下了这些替代品，他们会在日本弄些什么动作呢？

从麦尔泽的这句话可以看出，麦尔泽也将同种类的作品卖给了纽约的近代美术馆。从作品印成的明信片也可以清楚地知道，他们搜罗了世间被冠以罗丹之名的所有作品，并按照自己的流程加以简单分类后就对外贩卖。也就是说，人们一直在接受这些不良画商们的良心考验。二十年下来，他们面不改色地与商法多番较量，处事圆滑。就算是日本年青一代画商中的佼佼者，也丝毫不是他们的对手。

即便如此，许多可疑的罗丹作品仍在各地不断制造麻烦。在 1965 年 6 月 4 日发行的《生活》杂志上，随着最大赝品仿造者厄恩斯特·杜黑的出现，事件随之而曝光。职业画商们对此应该一无所知了吧？他们究竟是无知，还是无谋呢？无论是哪一种，事件的发生都必然出于善意。人们引以为自豪的数百件罗丹素描画，转眼间就变成了全是出自杜黑之手的赝品了。这就好比是好莱坞女星玛丽·璧克馥①的两支舞蹈，看来，我们美术界的人也能简单跳上一段和好莱坞一样的华丽舞蹈了。

罗丹素描的特征

罗丹是一位富有创作激情、才能卓越的素描画家。在七十多年的雕刻生涯里，他仿佛永不停息似的孜孜不倦地画素描，创作了数量惊人的素描合集。

雕刻家们之所以积极尝试画素描，是因为这样做能够精准地捕捉到模

① 玛丽·璧克馥(Mary Pickford, 1892—1979)，原名叫格拉蒂斯·史密斯，生于加拿大多伦多，是美国早期的电影明星。极盛时期曾是全世界最美最富有、名气最大的女人。她是美国电影艺术与科学学院的创始人之一。1929 年因主演《俏姑娘》(或译《风骚女人》)获奥斯卡最佳女演员奖。1975 年，她获得奥斯卡特别荣誉奖。——译者注。

特的轮廓、掌握力度、动作、明暗等，从而完善创作对象的背景信息。但是，罗丹已经超越了这个层次，他画素描本身似乎已经达到了充实创作的程度。

14 岁那年，罗丹不知是被谁灌输了艺术家在成为雕刻家之前都必须要画素描的观念。来到巴黎之后，模特和物体自不必说，就连古画、建筑装饰等都成了他素描的对象。自从 19 世纪 70 年代认识了米开朗琪罗以后，罗丹更加热衷于素描创作。19 世纪 80 年代，就某种意义而言，罗丹在绘画领域付出的心血已经大大超过了雕刻领域，甚至能在绘画领域比肩于大画家塞尚。

罗丹在画素描的同时，也在雕刻《加来的市民》和《地狱门》。不可否认，在雕刻过程中，素描或多或少起到了基础作用。但是，罗丹画素描很多时候与雕刻并没有直接关联，属于自由创作。据他本人所言，在人体构造和肢体动作中找到某种秘密、某种神秘的一瞬间最为精彩。他全神贯注，努力捕捉并定格这一瞬间。换句话说，他的创作目的就是想在生命与艺术中发现真实，而这种态度越是到晚年就越能体现出来。与其说罗丹是在画画，倒不如说他是在专注于要把自己感受到的东西生动自由地表达出来。所以，他晚年时因为被柬埔寨人的舞蹈所震撼，在画下无数素描作品的同时，也在创作过程中获得表现欲的极大满足，但人们丝毫没发现他要将这份感情转移到雕刻上的痕迹。他的素描，从初期黑白线条的勾勒转变成后期的彩色添加，罗丹这种自由自在的素描风格始终如一，画风淳厚。

罗丹是近代美术史上最为卓越的素描家。即使随后也不断涌现了无数杰出的画家，但能达到与之并肩水平的人往往屈指可数。

然而，罗丹在世时，只有雕刻作品受到好评，素描却并不像雕塑那么受人钟爱。虽然如此，但他的雕塑作品获得高度赞赏，那也是很久之后的事情了。

　　在这之后，罗丹被尊崇为雕刻家的结果多少有些讽刺意味，他的素描作品反而被人们视为他的业余爱好。19 世纪 80 年代初，罗丹把素描作品归为几类并加以裱装入框。在 1900 年世界博览会开展之际，他举办了自己的作品回忆展，展示了其中大约 600—700 件作品。这些作品随后也在巴黎伯恩翰姆画廊展出。这前前后后几十年里的无数素描作品，有些被卖出去，有些则被丢弃，也有些被裱装好后陈列在他在巴黎的拜伦邸院画室里。当然，罗丹也热爱自己的作品，他收录成几个作品集。1897 年，他出版了《罗丹的素描》（米尔博作序）一书，里面共收录了 140 张黑白素描。我听说，罗丹的弟子布德尔出于平时对他的尊敬，计划出版一些读物，以便解读罗丹素描的秘密。但是，由于好几位评论家都感受到了罗丹晚年的独特魅力，因此，最终单独出版了"素描论"，于是，罗丹的素描就逐渐成了人们关注的焦点。罗丹本人在逝世的前几年也曾经下决心要为计划在巴黎建设的某个礼拜教堂画一些湿壁画。

　　与一般爱好者不同的是，罗丹每每格外珍惜自己的素描，包括在信纸上、便签上，甚至是小纸片上画的，他都不舍得丢弃。他逝世后遗留了超过 4 000 件的素描作品，这些作品后来都被转移到了巴黎的罗丹美术馆珍藏起来。加上后来所购入的作品，罗丹美术馆的馆藏品目前已经超过 7 000 件。

　　虽说 7 000 多件作品的确是数量庞大，但其实只是罗丹创作生涯中的一部分作品，其余大多数作品都散落分布在世界各地。市面上常有罗丹作品上市，光是这些作品就有 1 000 件左右。因此，我们不得不想象，罗丹作品的实际数量确实多得令人惊呼不已。

　　即便了解到事件的全貌，但由于各种作品所引发的各种各样麻烦，所以，近年来，各国专家都策划了关于罗丹素描的大规模调查或研究。尤其是前面提到的《生活》杂志，自从曝光了杜黑事件以后，它变得更加活跃，并

在国际合作的支持下取得了全面的研究成果。

其中一个成果是 1971 年 11 月至 1972 年 1 月，在华盛顿国家艺术馆举办的《罗丹：素描真伪》展览会。另外与此同时，艾伯特·奥森和约翰·K·T·瓦纳多合著出版了《罗丹的素描》研究文集。自不必说，前者倾注了两位研究者的心血，后者除了两人以外，还有维多利亚·颂桑和伊丽莎白·蔡斯·盖斯布勒两位女性研究者也在研究文集上撰写了论文。艾伯特·奥森是美国斯坦福大学教授，和他一起合著的瓦纳多则是一位巴黎的罗丹研究者，他就是组织这次华盛顿罗丹作品展的灵魂人物。四位研究者经过不同寻常的努力，将罗丹作为素描家的一面公之于众，这的确是一件可喜可贺的大好事。

华盛顿的罗丹作品展

首先简单介绍展览会的情况。整个展览会都是按照瓦纳多的构想，由十个部分组成：①初期的素描；②天马行空的素描；③基于雕刻的素描；④版画（建筑素描）；⑤19 世纪 90 年代初期；⑥后期人体素描及水彩；⑦柬埔寨人和舞者的剪贴画；⑧后期的铅笔素描；⑨赝品作者；⑩真伪。

我认为，如果按照样式和技术手法给罗丹 70 年来的作品分类，①到⑧的分法已经很全面、很恰当了，再也没有比这更合适的分类方式了。限于篇幅，我就不在此一一说明这些分类了，我只想重点谈谈⑨和⑩。实际上，出于人们与生俱来的好奇心，华盛顿的这场罗丹展览会中的⑨和⑩引发了热议。但是，这其中包含了比单纯好奇心更重要的问题。而这些问题其实就是与罗丹素描相关的最大争议点所在。根据这个观点，同时参考前文提到的那本《罗丹的素描》研究文集，我想在此指出我认为最重要的几点。

实际上，瓦纳多的观点在文集中已经写得很详细了，而且展览手册的序文里也有简要介绍，所以，我就只罗列一下其中的要点。

第一，因为无法按照时间顺序去排列罗丹的素描作品，也无法将其素描跟其他雕刻作品的发展直接对应关联，所以，罗丹作品才产生了真伪问题。尤其是后半期的水彩画常常发生无法辨别真伪的情况。

第二，罗丹的素描是从最初学生时期的习作，经过漫长的学徒时代，直到成为不朽的雕刻家时代，最终成就了后半期让人感到亲近的素描作品和水彩画。如果尽可能按照时间顺序排列的话，那就能充分理解罗丹始终因为坚持某些东西而一直坚持画素描的想法。这样一来，无论是多种多样的样式也好，还是变化着的技术手法亦罢，都不过是展现了他对自然、对艺术、对自我的独到理解的不同阶段。可以说，只需将伪造者的几件赝品与罗丹的真品加以比较，就可一目了然地看出伪造者误解了罗丹绘画创作中真正伟大作品的艺术原则。

虽然我这是很简单的一段话，但对于常年执着追求罗丹素描的人们来说，却是关键性的发言，是难以动摇的真理。在我自己看来，艺术上的真伪问题并不等同于画技手法上的问题，而是作者对于自然或艺术本身，或者作者本人对事物的根本理解和误解。这也是判断所有真伪现象都适用的一条根本原则。

杜黑的罗丹赝品画

在罗丹素描赝品事件中，最大的一起要算是厄恩斯特·杜黑事件了。对他本人来说，他的败露应该是其一生中再幸运不过的事情了。1962年，他在华盛顿病危之际，遗留下了多达155件素描，其中大半都有罗丹的签

名。杜黑自称是罗丹的关门弟子，他的藏品很快便交给了拍卖方进行竞卖。为了防止意外，专家们对这些作品进行了调查，结果发现其中疑点众多。根据对这些作品的特征分析，对比了许多其他的藏品之后，人们清楚地发现，这些赝品无一例外地出自一人之笔。不可思议的是，虽说二者之间大不相同，却开始源源不断地出现了一些其他种类的作品，而这些绝对不是罗丹的作品。

美国华盛顿国家美术馆、纽约大都会艺术博物馆、芝加哥艺术博物馆，甚至作为大本营的法国罗丹美术馆也都发现许多这种类型的赝品，这件事引起一片哗然与骚动。研究者们非常耐心且冷静地调查了许多实例，通过对比分析后得出了结论：除了杜黑之外，还有另外两种类型的赝品。总体上来看，大量的赝品均出自这三人之手。果然不出人们之前所料，罗丹的素描被大规模地仿造或伪造，由于赝品数量庞大，导致其真迹的存在感日趋弱化。

图 11 - 1　杜黑仿造罗丹的素描赝品　　**图 11 - 2　罗丹《裸妇》真迹**

首先，我还是想多说一点关于杜黑的事。杜黑是罗丹作品三大伪造者中我唯一知道其名字的人。仿造这一行为不仅仅关乎数量之多，实际上在风格多样的作品里赋予其原创特征，则是一件非常困难之事。杜黑用铅

笔、水彩、木炭，乃至蚀刻版。纸张明显用了跟罗丹用过的大小不同的东西。当然，他绝不只是在一味模仿罗丹的真迹，杜黑本人因为个人兴趣爱好也画过 19 世纪 80 年代的水粉画风格、柬埔寨的舞者、罗丹的分解钢笔素描画、典型的裸妇水彩画等。但是，无论是引人注目的夸张姿势，还是为了弥补伪造缺点而使用的浓烈色彩，以及对部分色量的强调，都十分夺人眼球。这些赝品在整体上终究难掩其活力不足与自然属性。此外，仔细观察的话，也能发现其中存在很多短板和空白。杜黑很早就开始仿造罗丹，1928 年，他移居美国，1930 年到 1940 年这十年间，是他制造赝品最活跃的时期。不过，由于当时罗丹素描的价格还很低，或许正因为这样，他才不得不大量仿制伪造。即便如此，当我得知某展馆中竟然发现了 250 件杜黑仿造的罗丹作品时，我还是给"雷"到了。现在，洛杉矶那边也有很多杜黑制作的赝品，甚至遍及全美国。据说，很多出版物也都把他的作品收录其中。另外，杜黑还仿造朱尔斯·帕散①和阿里斯蒂德·马约尔②，并且留下了一块纪念碑，清楚地说明他是一个墨索里尼的崇拜者。

另有两位伪造者

　　除了杜黑之外，还有两位名字和来历都不明确的伪造者。我们姑且称

① 朱尔斯·帕散（Jules Pascin，1885—1930），保加利亚出生的法国表现主义画家。主要描绘女性，通常是裸体的或部分着装的随意姿势，类似于野兽派或立体主义。后来成为美国公民，屈服于沮丧和酗酒，在 45 岁时自杀了。——译者注。

② 阿里斯蒂德·马约尔（Aristide Mailllol，1861—1944），法国著名雕塑家，与罗丹齐名。他虽为罗丹弟子，但其艺术特色和艺术风格与罗丹迥异。在他的雕塑中，一尊尊体态丰盈的裸女雕像，简练安详，形态饱满，转折柔和，节奏舒畅而意蕴深远，赋予一种抽象的寓言性质和象征意义。代表作品有《河流》《地中海》《布朗基纪念碑》等。——译者注。

之为 A 和 B。

　　A 伪造的作品，一眼看上去就能发现，线条多次重复，笔锋太过急躁，缺乏精雕细刻的那种简练，用的纸张也不相同。整体上来看，可以从以下几点区分 A 的赝品和罗丹的真迹：线条缺乏稳健有力的形态，没有把握到描写对象的细节，稍微与创作对象有些脱节。从技法上来看，A 的赝品是同时使用铅笔描绘的水彩画，色彩清透明亮，色系偏黄。人物的刻画方式多是背对着正面或是脸部表情模糊等其他姿势，伪造者严重缺乏创作人体站立像的自信。A 属于明显的半吊子素描水平，他除了画人体以外，基本上没有画过其他素描，连作者签名也仅仅停留在 AR 的首字母水平上。

　　不过，A 的赝品是很早期的作品，在罗丹逝世那年才最先面世，主要分布在欧洲一带，近年来，市面上基本不见其踪影了。

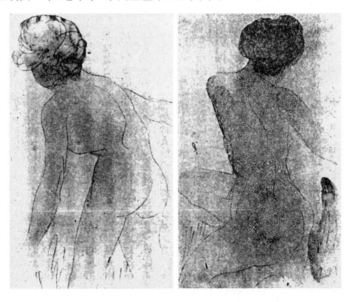

图 11 - 3　A 伪造者的罗丹素描画

图 11 - 4　罗丹真迹《蹲下的裸妇》　　图 11 - 5　罗丹真迹《下跪的裸妇》

　　与其说伪造者 B 讨厌罗丹的素描，不如说他更喜欢伪造罗丹推敲后的简练水彩画。从精心挑选画纸和按照原画仿造这两点来看，B 属于那种有预谋的伪造者。事实上，B 虽然研究过罗丹作品的细节，也对从中挑选出来的几件作品的适当部分进行过整合，但他并没有很好地把握住简练与细节之间的平衡，结果出现了犹豫、混乱和不连贯等瑕疵。尤其是在描绘带有动作的人体时，B 的缺陷就非常明显地暴露出来了。A 显得不够大胆，但某种程度上，B 那种颇费心思的画法反而导致其色彩运用上更大胆、更强烈。作品的署名，有时用 Aug Rodin，有时则用 A Rodin，笔锋生硬，线条僵化。

　　或许 B 的赝品始于罗丹在世时。我的这一推断证据是这样的：1900年认识罗丹且拥有罗丹真迹的一位女性藏品中，包含了许多 B 伪造的赝

品。B 可能是罗丹的其中一个弟子吧。罗丹去世后，这位女性的藏品通过纽约一位大画商流散到整个美国，也被刊登在许多出版物上。另外，似乎还有赝品甚至流传到了英国、法国、远东等美国本土以外的地方。综上所述，即便极其简单地这样描述，我们也知道了罗丹赝品泛滥的范围之广，这已经成为一个全球性的问题了。

从第二次世界大战前到今天，即便是在我们国家日本，也流入了相当数量的罗丹素描，但究竟是怎样的素描呢？备受争议的伊藤画廊所展出的彩色素描基本上都是可疑的赝品，完全没有可以立即确认、可以入眼之真迹。到目前为止，我认为有必要冷眼静观，对日本国内所有的罗丹作品重新进行一番审视与检测。

图 11－6　B 所作罗丹的赝品

图 11 - 7　罗丹真迹《柬埔寨的舞者》

　　果真如此的话，无论是世界上多么大型的美术馆，无论是多么出名的馆藏品，罗丹的作品几乎全都没能得到证实，这一事实的确令人震撼。从学者瓦纳多等人在文集中具体指出的那些主要馆藏品来看，实际情况究竟如何，我们拭目以待。

素描真伪的复杂性

　　美国费城有家美术馆，其名望仅次于巴黎罗丹美术馆。馆中藏品并不是 20 世纪 20 年代直接从巴黎罗丹美术馆购买的，而是经由某画商之手购得的，估计这当中也混杂了不少可疑赝品。

　　虽说巴黎罗丹美术馆中的所有藏品都是来自罗丹的遗作，但是，罗丹

晚年的那些岁月，因为画室内部非常混乱，也有可能混杂了别人的作品。另外，在拍卖会中买下的作品中，也有许多作品被发现有可疑之处，到目前为止，尚无出版一本包含罗丹所有作品的详细展览手册。

罗丹的素描中，OR 两个大写英文字母的椭圆里有印章痕迹。这说明了罗丹作品有可能是 20 世纪 20 年代采购巴黎罗丹美术馆作品的奥狄朗画廊的旧藏品。因为这些展示作品出处的证据，是可以被当作展示作品出处优良的证据，所以，市面上十分看重这些印章痕迹。需要注意的是，这种印戳常常也会有伪造的。

美国罗丹博物馆中的馆藏品，比较可信的是 1908 年史泰钦和斯特利兹在"192 画廊"中最早的罗丹作品展时直接从纽约大都会艺术博物馆和芝加哥艺术博物馆购入的那些藏品。华盛顿国家美术馆的罗丹藏品，是约翰・W・辛普森夫人捐赠的，是她直接认识罗丹而买下的，大多数藏品上都有作者罗丹的献辞，所以是真迹无疑。

但是，这些美术馆后续又收到了许多个人的捐赠品，也新购入不少新作品，所以当然有必要对这些作品另作考虑。

这样一来，如果从全球视野来看的话，无论罗丹作品的真伪现象有多么复杂，都能自然而然地变得清晰明朗。日本东京一家画廊发生的罗丹作品"乌龙事件"，应该说是一件在所难免、必然发生的小概率事件。即便如此，这个罗丹赝品事件说明了一个严酷的事实：美术研究中关于素描的判断，是最难把握和解决的问题。美术理解和美术研究的归旨是素描。如果一个专家能够真正理解素描的话，那就可以认为他已达到世界一流水平。从另一方面来看，日本的美术研究在素描问题上存在着严重不足与短板。当我们面对日本美术研究的现状时，罗丹赝品事件理当成为史无前例的深刻教训铭记在心。

第12章

马勒司格特是赝品制造家还是艺术家

修复之名下的伪造之实

1952年，在吕贝克圣母玛利亚教堂里，一场壁画修复纪念庆贺晚宴隆重开幕，康拉德·阿登纳首相也出席了这场晚宴。这到底是一场何等隆重的宴会呢？从售罄的2 000 000张印有这幅壁画的纪念邮票可窥见一斑。但是，在这个万众欢呼的晚宴上，整个会场的气氛却随着两位绅士的突然被捕而瞬间变得凝重起来。两位被捕的绅士，若换成是他人，也不至于这般令人难以置信，但他们正是完成这次空前绝后修复工作的两位画家。

主谋者戴德利·菲原本是个古画修复家。他被委任这份工作后，为了提高自己的名声，便开始思考如何能够漂亮地干上一票，脱颖而出。于是，他就想到了手艺精巧的赝品制造专家洛塔尔·马勒司格特。

戴德利·菲平时的工作主要是把教堂受到轰炸后毁坏脱落的陈旧壁画进行清洗，并尽可能地加以修复。这样看似平凡简单的工作，却有一个棘手的问题困扰着他：一旦清洗，很多壁画将无法被修复，剩下那些没清洗的壁画就很难修复。这样一来，他的才华根本无法施展。为了展现自己的非凡能力，在接手这个项目后，他便开始大胆计划，打算在修复过程中参照原画添加一些全新的、看似一模一样的元素。

马勒司格特如是说：

> "……我终于有机会了，我可以不必去做我一直以来都做的印象派画伪造工作了，因为，戴德利·菲给了我一份很棒的工作，让我不得不'重返'中世纪。"

马勒司格特一方面努力对在近代绘画赝品中锤炼出来的技术精益求精，另一方面，则通过大量阅览古旧画集，寻找灵感。在看画的过程中，他渐渐根据清洗后残存的壁画，绘制成一幅近似真迹原画的中世纪壁画。完成整体构图后，接下来就是塑造人物形象了。圣母玛利亚的形象以电影女演员汉吉·克诺缇丝为原型，预言者则依据他父亲，亦即旧衣店老人的形象，国王这个人物就以拉斯普钦作为原型——他就这样让人物形象栩栩如生地丰满起来了。

图 12－1　马勒司格特的圣母形象

图12－2　马勒司格特的赝品画，吕贝克圣母玛利亚教堂里的大型壁画

结果或许有点讽刺性。壁画出炉后的确很出彩。前来预赏的学者们个个赞不绝口，前来参观的美院女生们也慷慨地写下了赞语："玛利亚优美的姿态，在戈提克的天才画笔下真的是鲜活了！"该地区博物馆馆长甚至激动地宣称，"这是全德国，乃至全欧洲最伟大的发现！"

然而，随后不久，这幅画就被证实是赝品。美院女生们仍然不愿相信，

固执地反问，"既然如此，为什么这幅画与吕贝克圣灵医院里的另一幅中式壁画是一样的尺幅呢?"对此，马勒司格特回答说："因为那幅也是我画的呀。"于是，这个问题一下子就升级了，最终得以证实，马勒司格特在该地区的好几个教堂里都留有赝品画的事实。

事情败露之后，局促不安的人不仅仅只是当事人，还有当地教会以及之前对这幅壁画赞不绝口的人。然而，出于对想要独占美名的戴德利·菲的不满，马勒司格特在自供中将事情的来龙去脉和盘托出。就这样，事情真相终于水落石出。结果，教会的司祭被免职，吕贝克地区的美术总监被革职，下属们也都各自受到了严厉惩戒。

据马勒司格特的口供，这件事要追溯到十五年前。大约与造假大师凡·米格伦时期相近，在距离这儿不过几公里的地方，他们开始制造赝品。就是在这里，他们伪造了包括伦勃朗、华托、蒙克、贺德勒①、理巴曼、巴拉、德加、柯罗、雷诺阿、高更、郁特里罗②、马提斯、帕斯金③、夏加尔等名画家的总共超过 600 幅名画，其中一部分经由戴德利·菲卖出去了。不管怎么说，从总量及其得意之作的数量范围来看，仅仅只靠一个人来完成这些赝品制作，都是令人不可思议的。

① 贺德勒（Hotlier），德国青年画家。他所绘的巨幅壁画曾在全世界声名大噪，藏于米兰国立瑞士博物馆。——译者注。

② 郁特里罗（Maurice Utrillo，1883—1955），法国风景画家。19 岁时因饮酒过度而无法工作，在画家苏珊娜·瓦拉东母亲的坚持下开始作画为生。他的画颇具毕沙罗之画风，远眺中的街景市容，稠厚的油色，绵密堆积的笔法，繁华的都市每每呈现出宁静清新的面容。有技巧而不炫于技巧，酗酒而不狂放闹人，居于都市而体味宁静氛围，这就是郁特里罗的特别之处。代表作有《从圣彼埃广场看巴黎城》《蒙马格尼的屋顶》等。——译者注。

③ 帕斯金（Jules Pascin，1885—1930），保加利亚出生的法国表现主义画家。主要描绘女性，通常是裸体的或部分着装的女性随意姿势，类似于野兽派或立体主义。光的反差、对比度的运用、形体的拉伸与变形，使他的画作变得更加富有生命力、韵律感和热带情感。——译者注。

需要指出的是,在马勒司格特模仿伪造的古今画家中,近代画家压倒性地占了绝大比重。前面也有提到,近年来,随着科学鉴定法的普及,伪造古典画可谓难上加难。就连凡·米格伦这样的伪造大师,虽然他作画所用的所有材料都要求与原作真迹相吻合,并十分注重每个细节,也要依靠从旧画布上擦刮下来极少的画具材料,才能顺利完成赝品制造。在这样一个科学时代里,作为一个想要继续厚颜无耻生存下去的大胆赝品画家,马勒司格特把近代绘画作为赝品制造的重点,也就不足为奇了。

姑且先不说马勒司格特的超高画技在那幅高难度的中世壁画上体现得淋漓尽致,单单看他的油画作品,就可以感受到他的不同凡响之处。特别是他在擅长的印象派与表现派画法中,采用了将原画部分微改或放大的技法,更是体现了他具有极高的绘画天赋。

有个画商非常赞赏马勒司格特的这种创作才华,并将自己偶然得到的一幅名为《结婚典礼》的赝品画拿给原画家歇格鲁看。据说,这位不拘小节的老画家看完之后就说:“的确画得很好！只不过,我画的画实在太多了,我都记不起来有没有这幅《结婚典礼》的画了。”说完后,他便提笔在这幅画上签下了自己的名字。后来,的确有个收藏家以高价买下了这幅画。

马勒司格特有着作为赝品画家所独具的明晰绘画观。他曾经这样说道:

> “长年以来,美术学者们通过无数刊行物所营造的、所追捧的那种哥特式画法,其实都是我模仿的印象派和表现派绘画样式。这与哥特式职业画家们的画法有所不同。今时今日,我被称为赝品画家,其实,这仅仅相当于从前人们对凡·高和塞尚的一种讽刺罢了,而忘记了他们本身所具有的才华。这两件事在本质上是一样的。”

　　不单单是马勒司格特，大部分赝品画家都抱有这样的心态。在全身心投入创作的同时，他们也在从事着艺术的商业贩卖。无论他们对金钱的欲望有多强烈，想要获利的这种心情，有时还会受到其他东西的驱使。为了修复吕贝克圣母玛利亚教堂的壁画，戴德利·菲提出需要 150 000 马克的资金，换成日元的话，是整整 15 000 000 日元，就当时而言，这是很大的一笔钱了。

　　1955 年，经过长达 66 天的审判，马勒司格特受到了为期 18 个月的刑监，比戴德利·菲的 20 个月刑监要稍短一些。即使在狱中，他也依然不放弃自己作为艺术家的信念。1957 年，他刚一出狱，就毅然决定在画家这条路上东山再起，并很快收到了大量订单。那时，我曾在巴黎看到过报纸和杂志报道了他即将在欧洲举办巡回个展的计划。后来，他的这个计划不仅在德国国内实现了，而且其壁画最后也被挂在了斯德哥尔摩的餐厅与瑞典的皇家网球场上。这世间真是无奇不有，令人难以看透。至今，我都弄不明白，居然有这么一位名曰马勒司格特的画家，能够出现在世界各国各地区。只有唯一的一次，我在一个高级别的展览会——埃森举办的国际警察展览会上发现过他的画。

　　赝品画家们都有一个共同的心理，那就是：对自己的画技有着绝对的自信，并对同时代画家们的画技有着发自内心的轻蔑。要说马勒司格特具有大师级的画技，这是业界都不否认的事实。与此同时，绘画并不是只有技术就能马到成功的，他之所以想要通过技术去达到报复目的，他肯定是在充分了解技术所能承载的东西之后才敢如此大胆而为。在与魔鬼画商们打交道的过程中，他原本可能只想把技术卖出去，但结果却把自己的灵魂给出卖了。虽然我不是所谓的伦理思想家，但我在想，为什么美术史不可以把马勒司格特定义为"赝品家抑或艺术家"呢？

艺术家与赝品画家

通过上述的例子可知,赝品无论制作多么精妙,总有穿帮曝光的那一天,这是普遍定律。但即便这样,在世界各地众多美术馆中,没有哪一家美术馆从未出现过赝品的。如果哪家美术馆从未出现过赝品,那么,这家美术馆肯定名气小、藏品少。由此可见,巴黎罗浮宫、华盛顿国家美术馆所犯的重大错误,从某个侧面也让我们感受到了"大美术馆就是不同凡响"的风范。在一些错误尚不为大众所知之前,被偷偷修正过的事情时有发生,有时候甚至还会碰到哪幅画竟在不知不觉中被人测绘,或者被变换了原画作者之类的事件。

我们身边仍有很多疑团尚未获解,真假未辨的画作尚未全被公开展示出来。像以前发生的雷诺阿事件一样,在过去很长一段时间内,时不时就会出现这样的现象:一流收藏家的藏品在国立美术馆被展览前夕,出于某些意想不到的原因,却被证实为赝品。

据我所知,近年来,这类事件中最能引起轰动的就是,几年前巴黎近代美术馆购买夏加尔画的事件。正当即将办完所有买画手续,美术馆却收到了夏加尔本人的提醒,这才知道,原来这是他的一幅赝品画。随后,美术馆立马改正了目录手册。应该说,该事件显得比较特殊。

另一个事件不是发生在美术馆,而是发生在纽约一家画廊——诺朵拉画廊。据说,有一幅莫蒂里安尼的画长时间被收藏在某位资深收藏家手中,后来,几经辗转,传到了这家画廊。但是,这幅画最近却被人怀疑是赝品,诺朵拉画廊因而也被起诉。顺带提一下,莫蒂里安尼的这幅画曾是日本福岛的一件藏品。

　　从前，这类事件只会发生在陈列古典画的历史美术馆。如今，这类事件不断蔓延开来，发展到今天，就连巴黎近代美术馆也开始频繁上演此类事件。在今天看来，近代美术初期的部分作品价值自不待言，从野兽派、立体派到第一次世界大战前后为止的名画杰作，其市场价值不可估量。因此，在这些作品中出现赝品，也是无可奈何的事情。毕加索、马蒂斯、夏加尔这些大师级的画作随处可见，甚至连康定斯基、克利、蒙德里安、达利等画家的画作也都出现了不少赝品。

　　赝品之所以能吸引收藏家们的眼球，主要原因在于：那些原本不是很有名气的画家，如果有朝一日蹿红起来，那么，其赝品的价值就会随之暴涨。换句话说，能够以低价淘到好画，那是最划算不过的了。从这个亘古不变的法则来看，或许可以说，近代美术的创新，到今天为止，终于得其所偿，尽其所值。如果说作品的评价是随着赝品的出现而得以确定，那或许会有些不可思议。但是，在货币社会的今天，格雷欣法则①已不再适用。我们不可否认，良币必然驱逐劣币，真品必然赶走赝品。

　　最近，欧洲与美国的美术馆相继举办了战后被认可的画家、雕刻家作品回顾展。例如，康定斯基、克利、米罗、阿尔普、亚特兰、波尔斯、多·斯塔尔、托比、波洛克、恩斯特、谢洛夫、里奇耶、苏拉吉、迪比费、考尔德、贾科梅第等人都曾名列其中。有人认为，对于完善画家的作品目录来说，这次展览，机会难得，但也成了赝品源源不断的滋生土壤。比如，最近就有谢洛夫、波洛克、波尔斯等画家的赝品画抬头的迹象。

―――――――――

① 格雷欣法则（Gresham's Law），400多年前，英国经济学家格雷欣发现了一有趣现象，两种实际价值不同而名义价值相同的货币同时流通时，实际价值较高的货币，即良币，必然退出流通——它们被收藏、熔化或被输出国外；实际价值较低的货币，即劣币，则充斥市场。人们称之为格雷欣法则，亦称之为劣币驱逐良币规律。——译者注。

　　在当今的抽象绘画中,比起有意识地运用技术,抽象绘画更注重表现过程中呈现出来的偶然性,以及在非理性的创作中寻觅喜悦的最大化,使得抽象绘画具有极大的可模仿性。从赝品几乎可以逼近真品的程度这一点上可以得到证实。单凭 1949 年发生的一起事件就能明白,没有任何作品可以彰显抽象绘画的特征。当时,德国科隆美术协会的看门人尤普·耶尼赫斯因制造了诺尔德①、凯希纳②、保罗·克利③等人的赝品画而被捕。在一次展览会上,当耶尼赫斯看着由几个线条、几个车轮、几个鸟嘴组成的克利的《连续线》这幅画时,他不禁诧异:这样的作品也能称得上艺术吗?我也可以画出这样的画。想着想着,他便开始一边看着画,一边自己动手画了起来。果不其然,只消一会儿工夫,他真的画出了几乎与原作一模一样的作品。这或许就是他最初开始画赝品画的动机吧。

　　如果站在这个角度去思考的话,赝品制造者为什么那样热衷于仿造近代的绘画作品,其中主要原因就在于,这些作品被伪造的可能性非常大,且容易上手。实际上,画家本身比谁都清楚,即使没有想要抄袭或伪造的念头,偶尔在创作过程中也会不自觉地画出了与其他真迹作品非常相似的画作。最近,甚至还出现了某些画家通过转置画中的日常物品,去仿造自己

① 诺尔德(Emil Nolde,1867—1956),德国著名的油画家和版画家,表现主义代表人物之一。原名埃米尔·汉森(Emil Hansen)。他是一位用色彩表现人的情感,用色彩的音符奏出响亮悦耳的乐曲的画家。正如他自己所说:“色彩是我的音符,用来勾画既和谐又抵触的音响及和弦。”代表作有《最后的晚餐》《群童中的基督》等。——译者注。

② 凯希纳(Ludwig Kirchner,1880—1938),德国表现主义画家、版画家和图形艺术家。20 世纪表现主义艺术团体“桥派”的创始人之一。作品以对比的色调和扭曲的造型去表达主观的情感而称著于世。代表作有《躺着的裸体》《街道柏林》等。——译者注。

③ 保罗·克利(Paul Klee,1879—1940),最富诗意的德国艺术造型大师。早期受到印象派、立体主义、野兽派和未来派的影响,画风以分解平面几何、色块面分割为主。后于 1920—1930 年任教于鲍豪斯学院,认识了康丁斯基、费宁格等,被人称为“四青骑士”。他的画以油画、版画、水彩画为主,代表作品有《亚热带风景》《老人像》等。——译者注。

的画，并抹除美术角度上的原作价值的赝品画事件。

虽然我们也清楚，这样的事情只是徒劳无益地卷起一阵反抽象热而已。但我认为，有必要进一步探讨抽象绘画这种极易被模仿的特征怎样与艺术价值相互联系。我倒不是要拥护赝品，但就抽象绘画的积极面来说，某种意义上表现为，想要伪造的话，随时可以伪造。这么一来，我们就不禁又要回到最初的那个问题：艺术的独创性究竟指的是什么？

正如前面我所讲到的，古典美学中的独创性在于：一个画家与一幅画之间的自我身份认同。我从根本上就对这条古典美学的判断标准有所存疑——是不是只需要具备这一点就够了呢？"因为作者是伦勃朗，所以画作肯定是杰作。"这种说法的对立面便是："因为作品优秀，所以肯定是伦勃朗画的。"想要证实这个论断能否成立，那也是有可能的。

应该说，这个问题是对艺术本质问题的一种追问。这也反映出另一个现象，艺术史发展到今天已经日渐式微，逼近狭路。抛开抽象绘画的易模仿性不说，我们更应该全面反思，在对重大历史性的认识上，难道我们没有缺失吗？毫无疑问，我们知道一幅画的作者是谁固然重要，但当我们将无数毫无可取之处的所谓"原作真迹"看成过去式时，我们又会忍俊不禁地嘲笑现在时的抽象绘画的类型性。马勒司格特恰恰就是这样一位"既是艺术家，亦是赝品家"的画家，美术史上这样的例子应该不在少数吧。

第13章

毕加索赝品画难逃毕加索慧眼

日本的毕加索画展

这是 1964 年在东京举办毕加索画展期间发生的事情了。基本上来说，我每周都要接受三至四位来访者的委托。来访者无一例外都是美术圈子之外的人，有的是想趁机从中赚点小钱的企业家和商人，有的是淳朴的农民，有的则是模样悲惨的退休官员，甚至还有朝气蓬勃的年轻司机。他们的委托自然跟毕加索画展有关，说着说着，他们便缓缓解开包口袋，拿出他们的传家宝，请我马上给他们确认这些画的真假。每到这时，我就会变得吞吞吐吐，语焉不详。当然，我不是因为觉得难以判断，而是他们拿给我看的画全都是那些令我无以言表、难于妥当答复的所谓"名画杰作"。坦率地说，无论这些画到底是什么，作为收藏品，每个人背后肯定都有心酸的故事，抑或不惜重金购得入手的吧。

到现在为止，我仍然清晰地记得那是一幅毕加索"玫瑰时期"①的旅行艺人画。如果是外行人来判断，乍一看挺像是水粉画。但实际上，这幅画的中年持有者把这幅画当作宝贝，从其父母辈一直传到了现在，差不多有30 多年了，他始终坚信，这是他们家的唯一财富。然而，遗憾的是，如果仔

① "玫瑰时期"，指的是 1904 年春，毕加索在巴黎蒙马尔特区永久定居之后的这一时期。这一时期也是他与菲尔南德·奥里威尔的同居期。在此时期，他的绘画中出现了暖洋洋、娇滴滴的玫瑰红色，代替了从前那种空洞抽象、沉重抑郁的大片蓝色。青春和爱情被他活灵活现地画在了油布上，人物形象多半是青春或魁梧之人。"玫瑰时期"是毕加索油画进入了全新的世界的标志，这是一个与流浪艺人和杂技演员相接轨的世界。因此，有人也称之为"马戏团风格"。——译者注。

细观察就能发现,他这件所谓的宝贝其实是采用了极其巧妙的丝网印刷术①制成的版画,也就是所谓的合羽版。这幅画的实物现今藏于美国伍斯特博物馆。这位中年人珍藏的这幅到底是真是假,一目了然。虽然我已经尽量委婉传达了这个信息,但结果依然显得冷酷无情。看到对方听我反复解释后终于放弃心中执念,沉腰而坐的失落背影,我感到很心酸。不过,和我当时鉴定的其他画相比较,他的这件宝贝算是相当不错的了。要说其他人带来的那些玩意儿,我只要瞅一眼包袱,就能马上判断其真伪。面对这样很 low 的东西,我实在是无言以对。其中最糟糕的画,要数法国国王赠予日本总理大臣的那几幅附带华丽目录的油画了,目录是用胶版誊写法印制而成的。在类似麻袋一样粗糙的画布上,画了似乎是外国人的脸,这幅画的手法简直让我陌生到了极点。我觉得,即使江户时期手法幼稚的油画,也不至于如此之差吧。看完后,我不得不掩嘴而笑。除此之外,还有人说带来了马蒂斯的画。对方强调说,他大概还有两幅这样子的画。经过仔细打听,我才知道,原来这些画都是他们在战争时期从关东北部和东北地区的农民手里买回来的。如此说来,肯定就是当年那些狡诈的业余画家盯上了农民私贩大米的钱,狠狠地欺骗了人家一通。在那个艰难时期靠着毕加索名声而谋生计的人,虽说他们的绘画水平几乎为零,但不得不说他们的脑子的确很聪明。

　　诚然,像这种粗制滥造的东西能够大行其道,这种现象已是三十多年前的事情了。恰巧我所碰到的那些山寨货,几乎全都是那个时期制作出来

① 丝网印刷术,属于孔版印刷,它与平印、凸印、凹印一起被称为四大印刷方法。孔版印刷包括誊写版、镂孔花版、喷花和丝网印刷等。印刷时通过刮板的挤压,使油墨通过图文部分的网孔转移到承印物上,形成与原稿一样的图文。丝网印刷应用范围广,主要包括彩色油画、招贴画、名片、装帧封面、商品标牌以及印染纺织品等。——译者注。

的。由此不难推断，日本的毕加索赝品事件自从那之后，除了特殊的两三例，应该说几乎再也没有发生过。至于特殊的那两三例，比如说，久保贞次郎旧藏中的画作，在当时《艺术新潮》主办的真赝画展中也有展出，我觉得，恐怕很多人也都记得此事。这幅画与前面提到的那些业余画家的作品相比起来，其实也好不到哪儿去。但出乎我意料的是，它竟然也能把久保这类人的慧眼给迷惑住。另外，还有一件赝品，是新古典风的素描画。我记得，我在 1955 年左右的某个画展上曾经指证过。这一切都说明了，因为我们当时对于毕加索作品的研究还不够充分，加之我们在一个远离欧洲千里之远的海洋岛国，才会闹出这种笑话。以前在美国和中美洲或南美洲也时常发生赝品事件，很多事例与我们的情况也大同小异，颇为相似。

相继出现的赝品画

众所周知，毕加索逝世于 1973 年，享年 91 岁。不得不说，91 岁这个数字，即使放在现代来看，那也是非常长寿的了。不仅如此，毕加索很早就开始了他的艺术活动，直到他高龄过世，他的创作活力一直持续旺盛。人们都说，他一辈子画了八十年的画，这话一点儿也不夸张。可见，他一生创作了各种类型的美术作品，其数量庞大惊人。这样的高产画家，正是赝品制造者们的心头之好。最为重要的是，毕加索是世界上最有名的画家，绘画作品，数不胜数，且风格多样，这些都是赝品制造者最看中的造假前提。20 世纪 20 年代后半期到 30 年代，随着世人对毕加索画的好评如潮，他的赝品画也逐年骤升。从赝品数量看，毕加索也是稳居世界首位。20 世纪 30 年代后半期开始，日本也相继出现了许多赝品。虽说尽是一些幼稚粗劣的山寨货，但这也可以视为"全球化"的一个例子吧。根据基斯特尔《口

袋百科辞典》所载,迄今为止,赝品制造者的终极目标全都是这些美术史上
的名家巨匠,例如:鲁本斯、特尼尔兹、林布兰、维米尔、华多、热鲁兹①、邦
宁顿、弗拉戈纳尔、戈雅、柯洛、哈伯尼斯、米勒、杜米埃、爱德华·马奈、布
丹、莫奈、德加、雷诺阿、凡·高、洛特雷克、泰奥多尔·卢梭,等等。现代画
家则有马蒂斯、杜飞、莫迪利安尼、郁特里罗、德兰等人,还有毕加索、德·
斯塔埃尔、夏加尔、米罗②、汉斯·哈同③、爱德华·克·格鲁伯④等一些著
名画家。

　　人们纷纷借着毕加索等这些名家的噱头,不停地制作各种赝品,如果
继续放任不管,那就会发展成严重事态了。实际上,人们纷纷拿着这种可
疑的画去找毕加索本人或他身边的朋友那里去鉴定,不堪重负的毕加索最
终不得不采取了自卫手段——发表自己的作品目录。

　　当时,毕加索已经创作多年,发表了各种风格的作品。这件事使他与

①　热鲁兹(Jean—Baptiste Greuze,1725—1805),法国肖像画家。他在很小时候就显示出绘画才能,
但他父亲一直阻挠他从事绘画,后来他被里昂的一位画家看中,说服他父亲同意,并随这位画家
来到巴黎学习绘画。热鲁兹在绘画中成功地把民间的戏剧化场景搬到作品中间,宣扬了第三等
级的道德观念。狄德罗为此曾高度评价他的作品《好妈妈》。——译者注。

②　米罗(Joan Miró,1893—1983),西班牙超现实主义画家,出生于巴塞罗那。早年接触过许多前卫
艺术家,如凡·高、马蒂斯、毕加索、卢梭等人的作品,也尝试过野兽派、立体派、达达派的表现手
法。他的绘画通常没有什么明确具体的形,只有一些线条和形的胚胎、一些类似于儿童涂鸦期的
偶得形状,看起来虽然自由、轻快、无拘无束,却表达了缜密思考后的一种流畅活泼。早期作品
《农场》是其代表作。——译者注。

③　汉斯·哈同(Hans Hartung,1904—1989),德国现代画家,1946年加入法国国籍。他的作品既不是
所谓抒情或手势的纯粹抽象,也不仅仅是斑点派或非形式艺术。他是某种图形书写或抽象象形
文字的发明者。他使用画笔、铅笔或油画布之外的非典型和异质替代品,造成了前所未有的随机
图像效果,尤以版画的成果最为显著。——译者注。

④　爱德华·克·格鲁伯(Edward K. Grube),拉脱维亚人。1935年生于里加,1961年就读于拉脱维
亚国家艺术学院,在里加生活和工作。他主张刻画特定社会背景下人物的内心世界。擅长借用
传统俄罗斯圣像画的某些形式,使得整个画面洋溢着宗教的虔诚。代表作《母亲》让人联想起圣
母玛利亚和耶稣基督。——译者注。

周围人的关系发生了微妙的变化。万幸的是，毕加索身边始终有两个坚定的支持者。其中有一人就是丹尼尔·亨利·康威勒。他是一名画商，是最合适不过的作品解说人。他与毕加索的交情开始于 1906 年至 1907 年，毕加索着手创作《亚威农少女》那会儿。从那时起，无论是在什么时候，他俩的关系都不曾受到外部的影响，一直情谊笃深。康威勒与一般画商的不同在于，他并不是单纯看重毕加索作品的经济利益。正如他在自己出版的几部专著中所说的那样，他更注重于艺术界整体的深远意义。他一开始就大胆地与毕加索签订了长达 50 年的终生合同，确定了毕加索任何作品在公开前都要让自己检查一遍的运行机制，每次都要一一详细记录。他的这种举动，绝不是那些利欲熏心、目光短浅的画商所能做到的。

毕加索的另一个挚友克里斯蒂安·泽尔沃斯是一名美术批评家，《艺术手记》的编辑。毕加索与他的友情是建立在康威勒奠定的坚实基础之上的。泽尔沃斯以毕加索之名出版了足以全面了解毕加索的《毕加索画全集》。第一卷发行于 1932 年，之后每完成了一个时期的作品编辑，就相继出版续集。如今已经出版发行了共 30 卷，根本看不到有终结的预兆。不仅如此，这部作品全集目录中的作品大多数都已被世人所熟知。前几年，作为泽尔沃斯版本的补充版，两位年轻的批评家——皮埃尔·戴与乔治·布达由，出版了《毕加索画 1900—1906》。从泽尔沃斯版本的角度来看，这本书只能作为前 6 卷的补充，当然也有对 30 卷版本中最新几卷的内容加以补充。我们不得不再次感慨毕加索创作数量之多，令人叹为观止。顺带说一下，泽尔沃斯没能等到全集目录完成、面世，就在前几年去世了。

泽尔沃斯指责的 6 幅插画

言归正传，泽尔沃斯出版的《毕加索画全集》效果显著。当时，世人对

毕加索的作品好评如潮，全世界的赝品制造者也都眼巴巴地望着这块非常诱人的肥肉，并从中分得红利。出版《毕加索画全集》这一举措无疑大大地打消了这些人的欲望奢念，令他们近乎窒息难活。可惜的是，这帮伪造者神经迟钝而麻木，他们不甘心就此收手。既然对手采取了自卫，自己也必须学会更加巧妙地去与之相持并周旋。

第二次世界大战后的 1952 年，泽尔沃斯在《艺术手记》特别章节中提到了两次大规模的赝品事件。第一次发生在 1950 年，是一位名叫亚利桑德雷·切尔齐·佩利赛尔的西班牙批评家，他在巴塞罗那出版了一本《毕加索以前的毕加索》，这本研究专著中共收录了 6 幅赝品画。从样式上来看，这 6 幅赝品画可分为两类。前 3 幅画很明显仿造了毕加索巴塞罗那时期后期的 1899 年的《妹妹罗拉的肖像》，以及在那前后创作的以木炭、铅笔、彩色粉笔画为主的阴郁作品的赝品画。后面 3 幅赝品画则剽窃毕加索于 1900 年居住巴黎时的"玫瑰时期"画风，亦即用明亮有力的笔势描绘戴花饰的女性肖像，以及与此类主题有关的一连串的油画和素描画。虽然泽尔沃斯并没有对此加以任何说明，但就我个人来看，除了女性梳头的那一幅画之外，这些水准颇高的赝品画均出自同一个伪造者之手，而且肯定是仔细参照过毕加索原画后才画出来的。被参考的毕加索初期作品一直以来基本上都是在西班牙巴塞罗那保存的，即现在的毕加索博物馆。由此可见，那个赝品制造者应该是西班牙人。这幅画在 1964 年的日本毕加索画展上曾经出现，希望大家还能回忆起这幅画。这场东京展览会上出现过的另一幅《头戴红花的年轻女孩》，似乎也被伪造者重点参考了。稍微细看，就会发现，这幅赝品画的画技与毕加索真迹相比有些许出入，但最终还是迷惑了切尔齐·佩利赛尔的慧眼，这让他极具意义的毕加索早期研究的专著蒙上了污点，实在有点可惜。值得一提的是，这本书于 1950 年被翻译成

法语，由瑞士的皮埃尔记录社出版发行。

图 13-1 《毕加索以前的毕加索》（1950 年出版）揭露伪造者
仿造毕加索早期的 6 幅赝品画。

展览会上的赝品画

第二个赝品事件，虽说只有一件赝品，但当时的事态却非同小可。这
幅新古典风格的女性肖像画曾出现在 1944 年由墨西哥现代美术协会和纽
约近代博物馆在墨西哥共同举办的展览会上。这件赝品和前面提到的梳

头女性那幅画一样，都是一眼看上去就知道是赝品画。这幅赝品画的原型很明显地参考了 1912 年的《泉边的三个女人》①等作品。这幅画的持有者是一个叫作霍瑟·莫雷娜·维拉的墨西哥评论家，也是在展览会作品手册中对毕加索作品做出评论的人物。想必他当时肯定非常愕然。这又是一个艺术评论家惨遭欺骗的稀奇案例。同期，还有其他 8 幅赝品画也在不同的地方被发现。只要参照一下刚才我所说的，即收藏于普利司通美术馆的《女人肖像》(1923 年)，这类款式的女性画像之真伪就昭然若揭了。这 8 幅赝品画，除了一幅与《女人肖像》相似，其他几幅的图像志完全不一样。不仅如此，从画技层面上来看也是拙劣得不堪入目。画里中甚至还夹杂了戛纳的画室场景，这显然属于米罗画风一类的东西，也有点像是布拉克的静物画。

　　然而，当时的赝品事件并没有因为这一幅画而善终，反而更加扩大了。我们可以翻阅《艺术手册》同年十二月号上的特别专栏文章。上面写道："这是一个非同小可的毕加索赝品事件。"文中还警告说，已经出现了 20 多幅以毕加索战后的纪念碑雕刻《抱着羊的人》为主题的赝品素描，同时也刊登了前面提到的那 8 幅赝品画。这些赝品画模仿或伪造了诸如毕加索初期、立体主义、新古典主义，抑或是毕加索难以界定时期的绘画风格。作为赝品画，二者之间的质量可谓天壤之别。

　　这些赝品画的制造者身份尚不明确，但从绘画水平来看，大致可以推测出是哪几个人或者更多的匿名画家参与其中。另外，虽说没有公开的照片证据去加以断定，但我在猜想，这些伪造者当中会不会就有舒克朗事件的犯人呢。所谓舒克朗事件，是战后法国发生的最大赝品事件。当时犯人

①《泉边的三个女人》，毕加索的早期作品，现藏于俄罗斯圣彼得堡博物馆。——译者注。

们都抓捕归案，主犯是雷捷的嫡系弟子——让·皮埃尔·舒克朗。他是一位年轻画家，伙同另外 3 个人，伪造了大量包括毕加索作品在内的现代绘画作品。光是毕加索的赝品画，他们就制作了 41 幅之多。

　　"如果有质量上乘的好赝品，那该会有多棒啊！我肯定会马上坐到作者跟前，提笔给那幅赝品画签上我的大名。"1951 年，毕加索向当时不期偶遇的大富豪亚力·卡恩说过这番话。这时，恰巧是连续发生前面说到的那些赝品事件之后的那一段时期，周围的人都纷纷把画拿到毕加索那里去鉴定真伪。不过，不知道究竟是福还是祸，始终没有一幅赝品画能让毕加索亲自坐到跟前去签名落款，他反而给这些照片统统都打了个大大的"×"号，并在上面写上了"faux"（赝品）的字样。

图 13 - 2　毕加索出具的第一份鉴定书手稿

　　毕加索对于自己的赝品画一向是苛以待之。我这么说或许有人会感

到意外。众所周知,毕加索从早期开始就一直不断尝试古典画的替换改写,这一举动向来被众人所诟病。他参照了很多前辈大师的绘画主题,例如克拉纳赫、委拉斯凯兹、勒南、艾尔·葛雷柯、普桑、库尔贝、德拉克洛瓦、雷诺阿、爱德华·马奈等人,宛如音乐变奏曲那样进行自由大胆的歌词替换改写。诚然,改写与所谓的盗用还是有本质上的差异。在这一点上,毕加索对于那些仿造自己作品的那些人,从来都毫不留情地落下铁锤砸向他。

在我前面提到的那些事件稍微消停不久之后,1950 年年末到 1960 年年初,又发生了一起赝品曝光事件。而且这次事件竟然出现在美国骨灰级收藏家——沃尔特·克莱斯勒的藏品之中,当时引起一阵骚动。关于这件事,我就不特意在此赘述了。当时,克莱斯勒的其他收藏品正在美国和加拿大各地巡回展出,巡展过程中发现了其他可疑的画作,以及与毕加索相关的作品都成了存疑的问题作品。但是,面对众人质疑,克莱斯勒依然固执己见,坚决不予理睬和回应。

之后,直到 1962 年,在纽约举办的全美毕加索作品展览会上,关于毕加索作品的真伪问题才有了明确的答案。事情的经过大概如此:该展览会的策展人约翰·理查德向克莱斯勒申请外借 2 幅毕加索画,克莱斯勒似乎想要趁机一洗污名,反过来要求理查德展出自己手上的所有毕加索作品。当然,他的这种要求肯定遭到拒绝,理查德于是便带上所有参展作品的照片,前去法国南部找毕加索本人鉴定真伪。毕加索当即就掏出钢笔,往参展作品的照片上标注"×"形符号,并写了"faux"(赝品)的字样,如图 13-3 所示。

图 13 - 3 第二份赝品鉴定书手写稿

如前所述，泽尔沃斯的参展作品目录涵盖了 1953 年至 1955 年的毕加索作品，这一举动使得毕加索画的赝品制造者们无路可走。在这种情况下，1955 年以前的毕加索赝品画就不可能再被伪造了。虽说如此，但这并不意味着可以轻而易举地仿造他 1955 年以后的作品。毕加索身边一直有一位挚友康威勒及其代理他作品的路易兹·雷利斯画廊，任何毕加索作品的出入交易，都会被准确地记录归档。特别是在 1956 年后，每当毕加索画

完了某一幅新画，路易兹·雷利斯画廊都毫无例外地汇总整理，并为之举办展览会。这样一来，毕加索作品流散到世界各地的方式就很有限了。展览会上经常出现的作品目录就更不用说了，全世界都能找到它。大家都称之为雷利斯目录，是一本小巧精致的附有目录的毕加索画集。

有了这些措施做保障，近几年制造毕加索赝品画的人似乎是销声匿迹了，但也未必尽然。他们很清楚，毕加索一旦画出了新画，那就意味着这幅画将要著称世界了，心中强烈的求生欲会驱使他们尽快开展赝品制造。每当我在巴黎拜访康威勒先生时，对方总会兴致勃勃地向我展示这一阶段出现的赝品陈列柜。

本书显示的照片都是从康威勒赝品陈列柜中挑出来的最新代表作品。这一次，康威勒先生出于好意，第一次同意对外公开这些照片。和之前那些赝品画一样，毕加索在这些作品的鉴定书上亲自打了一个"×"形符号，并写了"faux"（赝品）的字样。顺便提一下，这些鉴定手稿是毕加索于 1964 年 2 月 14 日在穆然的书房里写下的。

第一幅素描画显然是以毕加索于 1917 年至 1925 年创作的舞女素描画和版画为参考的。画中线条笨拙无锋、时断时续，显得作者胸无画风，整体上分量感严重不足。这种画技离毕加索本人简洁有力的画风十万八千里，就连上面的签名也很僵硬。伪造者为了这幅赝品还专门做了一份假的鉴定书。据说，这幅素描画是在 1959 年 6 月 2 日画完的，与毕加索 1925 年的旧作《三女神》相关。这显然是赝品制造者弄错了，其实，按理说，这幅画肯定与舞女作品系列有关。看得出来，虽然文字上仿造毕加索仿得有模有样，但素描画却露出了马脚。另外，鉴定书指出，当时的鉴定地点是儒昂湾，这的确让人哭笑不得。要知道，毕加索待在儒昂湾的时间是战后不久，之后他就一直住在昂蒂布、瓦洛里、戛纳和穆然等地。如果真是 1959 年的

话，他肯定应该住在戛纳。

第二个要讲的是以斗牛为题材的 4 幅素描画。1959 年至 1960 年，毕加索画了很多这类题材的素描画、水粉画和粉蜡画，并于 1960 年 11 月在路易兹·雷利斯画廊公开面世。另一幅同样题材的漆布版画是在 1958 年到 1960 年完成的，也是在 1960 年 6 月公开发表面世的。这 4 幅赝品画就是根据这些作品伪造出来的。

Ⓐ素描上写着 1956 年，这点十分可疑。当时，毕加索正热衷于画戛纳的画室，或者画坐在椅子上的女性肖像画，还没开始画有关斗牛题材的画。看得出，这幅赝品画在笔法上尽力模仿毕加索本人一气呵成的画风，只可惜画技上差得实在太远，线条僵硬迟钝。相比之下，毕加索的运笔就像水墨画或影子绘一样，寥寥几笔，神韵就会跃然纸上，栩栩如生，笔锋锐利而自信。

Ⓑ素描是斗牛士的肖像画，这幅赝品画很可能是把某幅全身像放大了之后重新修改而成的。画中夹杂着钢笔的细线条和毛笔的粗线条，乍一看倒颇有毕加索画的范儿，但细节部分就画得很模糊，很拘束。要知道，毕加索的画法绝不会像这样不确信。这幅画上写着 1957 年的日期，这就更加没有逻辑可言了。

Ⓒ素描又是把水墨画或影子绘的轮廓大致勾勒了一下，内容几乎和Ⓐ素描一样，只是稍微改了一下构图而已。这幅画也出现了和其他画一样的问题，下笔时断时续，构图相当混乱无逻辑，视角也很怪异。

Ⓓ素描没有描线，比较忠实地模仿了毕加索的画法，可能这是最晚画成的赝品吧。和前面几幅赝品画相比起来，笔锋虽然流畅，但只要仔细观察，立马就能看出它的问题症结，整体画面太过平板化，色彩运用缺乏节奏感，对象物的刻画非常糟糕。我猜测，这 4 幅赝品画都是出自同一个人。

就我所知，除了上面说的这些赝品，还有与 1962—1963 年《画家与原

型》续作相关的那些赝品画。看上去有点像是水粉画。虽然毕加索续作的每一幅画都被伪造者抄袭了，但即使拿来一幅制造得很逼真的赝品画让我来辨认，我也不觉得有难度。因为，那件赝品的真迹是油画，我猜想，肯定是伪造者因为模仿不了毕加索独特的绘画技术，才改用了容易得手的水粉画，只抄袭了原画真迹的轮廓。可惜的是，伪造出来的效果，实在是惨不忍睹。由于伪造者模仿不了毕加索灵活自如的画法，索性就把画中细节部分按照自己的想法去填补，又或者干脆直接省去细节，使得这幅赝品画给人留下朦胧暧昧的印象。当然，这幅赝品画也做了一份瞎编乱造的鉴定书。出于谨慎，我必须在此加以说明，毕加索是绝不会为这类作品手写出具鉴定书的。如果有人见到画作附有毕加索所谓的鉴定书，直接把它当作赝品，这一点基本上不会看走眼。

　　总的来说，在西洋画家当中，毕加索是那种极少见的拥有强烈东洋风格画法的画家。所以，除了观察其绘画题材和图像志，只要仔细观察一幅画的运笔风格（钢笔或毛笔）、图像的节奏和魄力，大多数人都能够辨出真假。从这一点上来看，毕加索可谓世上最难模仿伪造的画家之一了。如果只看画面，觉得难以判断真伪，那么，仔细辨认其签名，倒也不失为一种好办法。因为，毕加索的签名会随着不同时代的变化而变化，这一点也是很难模仿伪造的。至于素描，特别是版画之类的赝品画，那就需要特别留神去加以辨别了。

　　我之前也讲过，毕加索作品公开面世时必须要过一个关卡，那就是巴黎的路易兹·雷利斯画廊。更准确地说，不单单只是各种画作，他的版画、雕刻，还有原创的陶器等，也都必须通过这一关。一般的油画作品在这里就没有必要赘述了，出现问题比较多的是其他种类的作品。首先是版画。大体上来说，毕加索的版画最多也就只有 50 幅，此外，还有几幅作者特别

印刷（Epreuve d'Artiste）的作品。通常情况下，不存在只有其签名的版画。唯一例外的情况是，毕加索在和平运动那段时期创作的几十幅版画，数量大约在 100—300 幅。因此，这类版画作品的价格要便宜许多。展览会上的海报也是例外情况，这些既无署名也无限量的作品，有 1 000 至 1 500 件左右。有的海报上面会有署名，但这种情况肯定是会对限定的作品数加以记录的。在有署名的海报当中，限定数量最多的作品也只有 195件。附有版画的书籍也是例外情况，虽然具体情况会因书而异。不过，这种书上肯定会附有毕加索的署名和数量限定的。

其次是其雕刻作品。雕刻通常都是以唯一性为原则。但是，铜制的雕刻作品也能铸造，所以，也会出现好几件相同作品的情况。在这种情况下，毕加索肯定会在每个作品上标上作品的序号。如果没有见到这个序号标记，那就必然是赝品无疑。

毕加索的陶器作品总共只有一件，其他一些伪造仿制的陶器都会与原作截然不同。

最后，权且给各位爱好者提个醒，我再简单介绍一下这些年频发的毕加索赝品事件的一些典型例子。

最多的情况就是那些既无署名也无限定数量记录的版画。它们被裱上豪华的画框，以较低的价格出售。当人们发现是赝品时才会惊慌失措。

还有一种情况也很常见，那就是：版画本身不是赝品，但有人见到无签名和无限定数量时，就添上了假的签名，做成了特殊的赝品。当然，那些签名看起来很可疑，如果见到了只有签名，却无限定数量的版画作品，那就得仔细观看，严格检查。

另外，还有一些作品虽然不是赝品，却是用丝网印刷术做成的高级复制品。这上面既有毕加索的签名，又有限定数量的记录，因此，不少画廊或

百货大楼都把它们当成了版画，并以版画的价格对外贩卖。这类作品往往尺幅巨大、颜色多彩，画面有肌理，变化有层次，很容易忽悠一些外行人，且价格要比版画更便宜。当然，如果作为复制品外售，那倒无可厚非，只是商家有必要清楚地告诉买家，这是复制品，不是真品，要与真正的版画区分开来。暧昧不清或模棱两可的贩卖方式，很容易引起争议。

第14章

谜一般的基里科

拒认自己的作品而被罚款

在美术世界中，赝品画层出不穷，造假事端此起彼伏，但像基里科事件那样离奇的可谓凤毛麟角。

从 1920 年开始，基里科就逐渐对包括自己作品在内的前卫美术产生了怀疑。由于他反对现代美术的发展方向，所以，他立志守卫绘画"永恒的价值"。

1933 年，他否定了自己所有的旧作。此事一出，震惊世人、轰动一时。后来在 1947 年，他又掀起了一场风波。

这一年，画商达里奥·萨巴特罗让基里科看了一幅画，这是一幅基里科描绘意大利广场的代表作。有一位来自洛杉矶的收藏家计划收购这幅画，他便前来找原作者基里科，开具作者证明。

然而，基里科的行为着实令人大跌眼镜，出乎所有人之意料。他声称，这幅画是赝品，并要求当即烧毁这幅画。画商被他这句不着边际的话所激怒，便将基里科告上了法庭，要求法庭出面，裁定这幅画的真伪问题。这件事引起了轩然大波。实际上，以前也发生过类似的事情——基里科曾对舞蹈家玛雅·黛伦①宣称，他自己手上有一幅创作于"形而上时代"②的画，那

① 玛雅·黛伦（Maya Deren，1917—1961），生于乌克兰基辅的一个犹太家庭。父亲是心理医生，家境富裕。美国电影导演、电影理论家、人类学家、舞蹈家及诗人。她制作的实验电影对美国先锋电影产生了重要影响。她与法国女作家阿娜依斯·宁、美国作家亨利·米勒等人相处甚欢，与约翰·凯奇、马塞尔·杜尚等人也有过电影合作。——译者注。

② 基里科最著名的作品常常以罗马拱廊、长长的阴影、人体模型、火车和不合逻辑的视角为特色。作品风格怪异，自称是采用了"形而上"绘画手法和造型方法。基里科曾经阅读过叔本华和尼采的著作，对于揭示表象之下的象征意义非常感兴趣。所以，他常把自己的画称为"形而上时代"的画。——译者注。

是赝品。

罗马法庭首先查明了这幅画的出处。查到的事实是：1933 年，基里科本人将它卖给了热那亚的一个工程师，之后转手到了米兰的一位律师手上。律师死后，他的遗孀将画卖给了同在米兰的一个名叫吉林盖利的画商。

这幅画流转交易的过程并无可疑之处。很明显，这幅画是从基里科手上流出来的。作者后来陷入窘境。于是，他便开始声称，这幅画是复制品。

但有证据证明，基里科曾多次在律师家中见过这幅画，此前从未说过它是复制品。经过科学客观的检测后查明，这幅画的材料及表现手法与基里科其他作品完全相同。据此，法庭委托的专家们断定这幅画是基里科的真迹，法庭为此判处了基里科 33 万里拉的罚金。

这真是不可思议。对于一幅无论是谁，看上去都是原作真迹的画，作者本人却坚决加以否认。直到闹上了法庭，赔了罚款，居然还一副悠然自得的样子，这的确不是一般人能够干得出来的事情。

画家以自己过去拙劣的画技为耻，之后又重新修改，换上新作品，这种做法也很常见。基于这样的心理，否认自己的画作也是情有可原，但这件事显然不一样。那毕竟是一幅画家本人的代表作啊，只不过与现在的样式有所不同罢了。

说到复制品，未免觉得有些奇怪。究竟是说作者本人对它加以复制呢，还是他人对它加以复制呢。这里恐怕是指后者。

过去的画家通常会让自己的徒弟仿照自己的画，对其一部分或全部加以复制，这些作品被统称为"工作室作品"（亦即工房画）。

1520 年前后，阿尔贝托·科内利斯在将祭坛画交给客户时，因违反合同而遭到起诉。合同书上明文规定：一切主要部分，尤其是人像部分，必须

由画家本人亲手完成。但他毫不在意，仅仅亲手画了草图，随后只是对制作过程加以监督。

在 16 世纪的佛兰德及威尼斯等地，这种做法已经见怪不怪，理所当然了。西沃多·沃尔费曾经说过："当时的大部分画家都是企业家或工厂经营者。"

但是，到了现代，除了壁画之外，几乎很难见到这样的制作方式了。而且，也从未有人听说过基里科有助手或徒弟。

果真如此的话，问题的性质就不一样了，成了"是否由作者本人完成的复制品"的问题。作者完成的作品被称为复制品，与原作价值等同。但作者本人却否认这幅画有两幅。

在这之后的日子里，基里科的这种态度也屡屡引发问题。

1956 年，米兰市立美术馆将基里科的所有作品撤下展位。因为基里科再三声称这些展品全为赝品。这种时候，不知道法庭为什么要认同他的这种说法，并下达了这样的决定。

在一年前，由于作者基里科的"赝品主张"，巴黎国立近代美术馆也无可奈何地将陈列了 5 年之久的《角斗士学校》这幅画撤下展位。

以上事件之所以发生，并不是因为美术馆方面承认这些作品是赝品，而只是为了体谅作者"不想与过去的旧作有交集"之心情。实际上，这些不可思议的事件与美术真伪的认证毫无关系。

"丑化"自己的原作真迹

基里科在上述事件中的态度倒不难理解，难以理喻的是，他在这段时

间里制作了相当一部分本人原作真迹的复制品。例如,他于 1917 年完成的《不安的缪斯》这幅画,是他广为人知的代表作之一,被米兰的一个收藏家所收藏。假如他是为了全盘否认"形而上时代"的所有作品,当然不会放过这件复制品。但是,他在 1925 年便创作了这幅画的复制品。

两幅作品的构图基本相同,但细节上各有差异,色调则极为不同。从整体上看,新作品更为明亮,也更加图像化。要说更欣赏哪幅画作因人而异,但我的拙见,老作品的阴影部分是新作品所无法比拟的。作者大概是抱着要让它们完全相反的想法来描绘其新作品的吧。

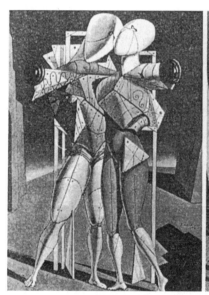 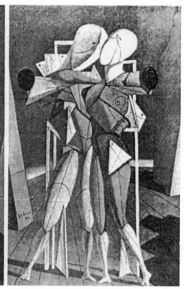

图 14 - 1　基里科复制品《赫克托耳和安德　　图 14 - 2　基里科原作《赫克托耳和
　　　　　　洛玛克》(1946 年)　　　　　　　　　　　　安德洛玛克》(1917 年)

　　同样创作于 1917 年的名画《赫克托耳和安德洛玛克》也被米兰的个人收藏家所收藏。这幅作品也在 1946 年时被重新画过。果不其然,与其旧

作相比，新作在细节上略有差异。同时，颜色明亮了许多，但地面上的线条消失了，影子也变得漆黑了。有一种稍带欠缺、舍弃过多的感觉。当然，这幅画肯定是在他坚信这样画会更好的时期内完成的。

这样的例子还有许多。归根结底，基里科不仅从原则上否认了自己的作品，还与其从前的想法相互矛盾。他不仅亲自动手复制自己的一部分旧作，而且还把自己的好画加以"丑化"，结果反而变差了。（我只能这样认为）极端地说，基里科这是在制作自己作品的赝品。

前文提过的西沃多·沃尔费在《艺术和艺术批评》一书中锐利地指出：

> "虽然不至于说从事模仿的画家缺乏才能，但当然也会有反例。伴随模仿绘画这一行为的责任感和奉献精神却被作为自由的附属品，强加给了作者本人。不管模仿的是谁，其精神状态肯定会迥然有别于原创作者，这一点毋庸置疑。临摹这件事情本身很显然不得不让画家放弃了自己的视觉。"

这样说来，难道不正是基里科的状态吗？

除了基里科之外，创作复制品的画家其实还有很多。虽然画家们人人都声称自己从未复制超过一件作品，但我觉得这就有些言过其实了。因为，模仿自己的作品，在模仿的过程中不仅失去了创造精神，而且还被动放弃了自身的视觉，自己将自己放在了从属者的位置上。

可见，否认自己的旧作这件事，除了有其精神错乱因素，也可称为是一件很有勇气的事情。就某种意义上来说，它也许是所有艺术家深藏内心的一种精神诉求。

基里科堂而皇之地完成了这一壮举，当然值得惊叹。但悲剧就在于，

新作品比不上旧作品,这就表明了,顶着矛盾去尝试旧作品的复制品,并没有达到第一次创作的那种水平,这种二重性显而易见。

早在 1919 年,基里科就写下这样的话:

> "迄今为止,我在'形而上'这三个字眼中,没有感受到任何的暧昧味道。这便是让我看起来拥有'形而上'一样的平静和淡定之美。在追求明朗色彩和准确大小的过程当中,所有事物的极端无序感,所有事物的极端暧昧感,在我眼中都会变得越来越'形而上'……"

无论是从理论上来看,还是从实际上来看,能够这样果敢地对自我进行否定的人,大多数都不可能复制自己的旧作品。但基里科却做了,让我们这些后人看得一头雾水,不明就里。我们眼中的这种悲剧的矛盾性,在画家眼中又是怎样的光景呢?

如果这里至少还能留下一丝幽默,那或许尚能被人理解,但是,没有。留下来的只有他那一丝不苟的认真和真诚,深深铭刻在我们脑海深处。正如基里科所说的那样:"唯有天才,才有资格去评论天才。"

第15章

克莱斯勒家族的骚动

克莱斯勒家族美术馆

1962 年秋，来自美国的一批大型收藏品在加拿大渥太华国家美术馆隆重展出。展览会的名字十分抢眼，名曰"备受争议的时代·1850—1950"。展览会共展出了从雷诺阿、德加①、凡·高时代起，经由毕加索、布拉克②，直到现在整整一百年内主要画家的共计 187 幅画。这些画的收藏者是美国头号名门实业家族——克莱斯勒家族的后代瓦尔特·P·克莱斯勒二世。

在 C·F·康佛特馆长的主持下，开幕式庄严举行。克莱斯勒二世本人也出席了这次开展仪式。在这些光彩夺目的绘画作品前，身穿晚礼服的嘉宾们谈笑风生、大方儒雅。就在此时，一位稍微上了年纪的绅士出场了，他突然宣布说，这次展览会有一半的作品都是赝品。此话一出，引起大厅里一阵骚动，准确地说，应该是像捅了马蜂窝一样引发了世间的骚动。

这位绅士何许人也？他是在纽约第五大道拥有一家法律事务所的拉鲁夫·F·科林。他是声名显赫的近代美术收藏家，也是纽约近代美术馆的评议员，同时还出任最大拍卖公司伯内特拍卖行社长一职。自 1962 年

① 德加（E. Degas，1834—1917），法国印象派重要画家、雕塑家，生于法国巴黎金融家庭。他在意大利学习意大利文艺复兴时期的艺术。他喜欢纤细、连贯而清晰的线条，在线条的运用上，他达到了几乎所有安格尔弟子及其追随者难以企及的妙笔生花之地步。代表作有《舞蹈课》《调整舞鞋的舞者》等。——译者注。

② 布拉克（Georges Braque，1882—1963），法国立体主义绘画大师。他早期的绘画深受塞尚和毕加索的影响。他抛弃了当时富于装饰性曲线的野兽派风格，减少用色过度，追求横贯整个画面结构的高度紧凑感。他是第一个在画面上使用了文字和油彩刷的人，发明了贴纸法和透视法。在材料技法试验上，他做出了很大贡献，被公认为 20 世纪最重要、最具革新精神的静物画家。代表作有《画室》和《黑鸟》等。——译者注。

起,他还兼任由曼哈顿一流画商设立的美术商会联盟副会长职位。科林长年与艺术作品打交道,经验老到,实力强大,对美术界的细枝末节悉数尽知。很显然,他这次肯定不是以个人的身份,而是以纽约美术商会联盟会副会长的身份来参加展会的。

对于克莱斯勒美术馆混杂许多赝品画一事,科林却自信满满。为什么这么说呢? 因为,1959 年在马萨诸塞的普罗温斯顿,克莱斯勒改造了卫理公会并建立了自己的美术馆——就在这一年的夏天,展览会到加拿大举办前还曾在该美术馆展览过。当时,科林和夫人趁暑假之际来加拿大参观了这场展览会,他似乎从不少作品上嗅出了可疑的味道。美术商会联盟当初建立的宗旨之一就是防止赝品扩散与泛滥,所以,他不可能对此事坐视不管。他迅速查阅并研究了每幅画的相关资料,经过连续实锤考证,他查出多件作品是百分之百的赝品,参展的 187 件作品中就有 60—70 件作品被列入黑名单。

于是,他们再也不能沉默下去了。而且后来,很偶然地又发生了一起跟克莱斯勒美术馆相关的事件:1962 年,正好是毕加索 80 周岁诞生纪念,美术馆很早就开始筹备毕加索作品回顾展。同年 4 月,他们联合纽约九家美术馆,举办了规模巨大的展览会。展会发起人约翰·理查森把拟定展出的画先制成了相片,事先拜访毕加索,并询问他本人的意见。当时,在仅仅看了 6 幅克莱斯勒收藏品中的其中两幅画时,毕加索就面露不悦神色,并给这些藏品标上了"faux"(假货)的字样。这一事件经媒体曝光流传后,一部分人便开始对克莱斯勒的收藏抱有强烈的怀疑。

下面我们不妨再来内爆这件事的细节。克莱斯勒很固执地坚信,自己的藏品绝无赝品,即使理查森把这件事告诉给他,他依然固执己见,我行我素。他甚至还反驳说,如果展览会不把 6 幅画全部展出的话,那他一件也

不肯外借给展览馆。就这样，毕加索作品回顾展上并没有展出克莱斯勒的收藏品。理查森为了藏品宝主的名誉，并没有公开指出 6 幅画中的哪两幅画是赝品。我想事先在此说明一下，以防万一。这两幅画与之前 1960 年在伦敦举办的那场毕加索作品展览会上展出来的 7 幅画并没有重合。那 7 幅画分别是：

《坐在酒吧里的两位女子》(1910 年)

《舞蹈家》(1907 年)

《两个坐立的女人》(1920 年)

《女人和小孩》(1922 年或 1923 年)

《多拉·玛尔的肖像》(1938 年)

《拿着洋蓟的女人》(1942 年)

《遗骨安放堂》(1945 年)

虽然上述 7 幅画中并没有哪一幅画算得上是杰作，但无疑却应该属于一流水准。如果只看毕加索的名头，大部分人都不会怀疑这些藏品的真正价值。

然而，事实要比小说还离奇。在一个能与国家美术馆齐名的美术馆展览会上，竟然一大半展品都是赝品，这岂能不令人惊讶？

据我所知，克莱斯勒美术馆中有 3 000 多幅文艺复兴以后的近代绘画作品，总价值预计可达 5 000 万美元。但是，整体情况究竟如何？现如今，我们却无从知晓。

事发之后，人们总会不禁想问，为什么会发生这么幼稚可笑的事情呢？尽管以科林为首的纽约美术商会联盟给各方面都发出了警告，但是，"备受

争议的时代"作品展最终还是在加拿大国家美术馆揭开了面纱，于是，展会的结果自然只会让美术馆本身成为了"备受争议的作品"。事情何以至此？之前有没有可资参考的阻止此类事情发生的经验？对此有人认为：难道加拿大美术馆聚集了一群白痴文盲吗？当然，这一想法并不可取。该藏馆在加拿大继渥太华之后，还打算在蒙特利尔美术馆举办展览。蒙特利尔美术馆因为此事也在开展前警告过国家美术馆，况且，国家美术馆内部也有人强烈提议要把明显可疑的作品撤下展柜。然而，即便如此，在康佛特馆长的坚持下，展览会照常举行了。有人因此而认为，尽管康佛特馆长很清楚这批藏品中夹杂着赝品，但考虑到对民众的教育效果，他最终还是决心公开展出这批藏品。但我终究难以相信，一个堂堂国家美术馆的最高主政责任人，难道会是一个如此轻率蛮干的莽夫？

于是，加拿大国会迅速受理了此案。这场展览会是由加拿大国家美术馆积极发起和主办的，参展作品的选择权全部交给克莱斯勒本人。公众要求政府直接调查这场展览会，但事到如今，似乎没有调查的必要了。另一方面，康佛特馆长——这位长着白色山羊胡子的老先生，如果不是莽夫的话，他肯定就是一位心脏承受能力非常强的人。面对记者的追问，他回答说："我们非常期待更多的人前来观展。这是我们能够做到的最好展览宣传了。……"然后，他非常冷静地大言不惭道："我相信，这场展览会一定能给大家留下深刻的印象。"既然康佛特馆长并不是美术界专家一类的人物，他原本混迹政界，可以说，他什么也不懂。但是，即便如此，这里的副馆长唐纳德·W·布坎南却是国际知名的美术评论家，那他又是怎么一回事呢？

幕后的假画商

不可否认的是，这起围绕克莱斯勒美术馆引发的丑闻缘于展出这批藏品的加拿大一方。但从根本上来说，这批收藏品的所在地美国也是有问题的。更准确地说，这个问题涉及如何让这些可疑作品流通到国际美术市场的问题。

就这样，事件的舞台一下子转移到了纽约。紧接着，这场推理剧的主角就是我们前面提到的科林律师。我个人也认识科林律师，他对任何事情都严密谨慎到令人扼腕、难以理喻的程度，他还是一个有"洁癖"的人。例如，你给他寄一封信，当你觉得信件应该还没送到他手上时，他已经准确预估日期并迅速给了你复函。如果你被他发现哪怕只是微不足道的一丁点儿小错，他也会毫不留情地直言指出。记得有一次，我把信件正文和文尾附言放了同一个信封里寄给他。因为我觉得附言不太重要，所以我就忘记了在附言里写上日期。科林看到后，他的尖锐言辞深扎我内心。之前发生的一桩事件，也让人对他在美术界的为人有所了解。当时，一位基层画商打算把苏蒂恩①的假画强推给他，但因此而被他起诉了。仅仅因为被他抓住了强行推销的把柄，画商最终落得被勒令关店的下场。尽管科林是一个如此"可怕"的人，但是他那颗非同寻常的正义之心得到了人们一致的高度评价和尊敬，因而被称为美术商会联盟的"命名之父（黄金之父）"。

① C.苏蒂恩(Chaim Soutine, 1893—1943)，法国画派表现主义画家。他年轻时与当年在巴黎的抽象彩色派画家 R.德洛内、立体主义画家 A.格莱茨，还有来自圣彼得堡的夏加尔等人同道，经常聚在一起交流探讨绘画创作，尽管时常因为各自的画风、主题、色彩、手法等而争得面红耳赤，一次次的聚会讨论，却大大提升了创作体验和水平。——译者注。

　　美术商会联盟为什么要对这起棘手事件殚精竭虑地去努力，原因之一在于，相关记录表明，克莱斯勒美术馆的藏品在被纳入普罗温斯顿美术馆之前，曾于 1965 年到 1966 年的一年半期间内，已在美国各地主要美术馆巡回展览了一次。这是五六年前的事情了。当然，这里面的展品不可能与克莱斯勒美术馆的藏品完全一样，但也未必没有可能说有重复交叉的成分。这样一来，肯定会引起人们的质疑：为什么当时居然没能指出那一类作品的疑点所在呢？

　　专家们在纽约进行彻查的同时，科林也开始了他各方面的活动。首先，他考虑到这批藏品在从加拿大返回美国的途中可能会在边境扣押，于是，他便恳请美国海关帮忙，但并没有取得那些怕麻烦的工作人员同意，故而，这批藏品便轻松返回到了克莱斯勒手中。

　　但在那时候，美术商会联盟其实已经掌握了足够的材料，他们打算把这些让人震惊的事实昭告天下。

　　举个例子来说吧。被当作修拉①的《男人和女人的坐像》这幅画，是1885 年完成的油画，大小尺幅为 8 英寸 × 6 英寸（约为 20.32cm ×15.24cm），但这幅画上既没标注日期，也无签名落款。虽然有些真迹原画上也并没有日期和签名，但这倒无伤大雅。无论是什么样的作品，都必定会有与之本身相对应的作品背景。也就是说，每幅画都应该有自己的户籍，那上面会记下在何时何地被什么样的展览会展出过，又在什么时间交到了谁的手上。众所周知，近年来，展会手册上都必须记录下这些事项，对

————————————

① 修拉(Georges Seurat, 1859—1891)，法国新印象画派（点彩派）的创始人。他因为在罗浮宫研究古代希腊雕塑艺术和历代绘画大师的成就，所以受到了委罗纳斯、安格尔、德拉克洛瓦、谢弗勒尔等前辈大师的深远影响。他把最新的绘画空间概念、传统的幻象透视空间以及在色彩和光线的知觉方面的最新科学发现结合起来，对 20 世纪几何抽象艺术做出了很大贡献。代表作有《大碗岛上的星期日》等。——译者注。

这些记录加以专门的管理，已成为一种国际惯例。

当然，这场展览也要求在手册上详细记下上述这些事项。但为什么却找不到那些记录呢？虽然克莱斯勒美术馆的手册上也有相关记录，但是，关于修拉的画，却只简单记录有 1949 年在巴黎参加拍卖活动被买下的信息。至于在拍卖会中的所谓抢货之谜，可能会给人留下一种不明真相的购买假象。但实际上，这场拍卖对作品的筛选把关相当严格，无论是出货入货，还是其交易行情都被滴水不漏地记录下来。科林于是便迅速向巴黎方面询问，但他得知，当时并没有举办过类似的拍卖活动。相反，他被告知有两幅精巧的赝品和修拉的真迹有瓜葛。记录上显示，雷东的作品是 A・吉斯・戴留斯的旧藏品，而乌拉曼克的作品则是 F・戴留斯・吉斯的旧藏品，这两种让人容易混淆的记录多少有些巧合。

经过对可疑作品的一番调查，他发现，根本没有一幅画是克莱斯勒本人直接随便从别人手上购得的。所有的画，都是他通过纽约的两家画廊购得的。换句话来说，是这两家画廊把画卖给了克莱斯勒，但他们却没有尽到作为画商的义务，为克莱斯勒出具证明，而是给出了赝品的出源。

这两家画廊在纽约都有门店，分别是也都那克帕里安和约翰李・赫托。第一家门店共卖给克莱斯勒 56 幅画，第二家门店是 14 幅。出于谨慎考虑，在写这篇文章时，我特意做了一番调查。据我的调查，现在这两家画廊在纽约都已经关门大吉了。回到刚才的话题，这两家画廊不约而同地采取这种模糊画作出处的处理方式。

就本质而言，这些赝品画到底属于什么水平呢？至少在专家眼里，它们算不上是绘画，从其伪造阶段来看，更不可能与无与伦比的杰作相提并论。例如，1962 年，从也都那克帕里安手上买来的一幅标榜是凡・高的作品，画的是女性面孔。首先，画中对象的造型过于死板，线条和笔法粗糙飘

忽，几乎没有任何色彩对比。可是，从其傲慢的痕迹可以明显看出，伪造者从一开始就想蓄意伪造。至于 1961 年从赫托手上购买的这幅马蒂斯的裸妇画，无论其模仿马蒂斯多么早期的习作，仿造者的画法之拙劣幼稚，简直无可言状。更让我难以置信的是，这样的仿造品竟然能和马蒂斯的名画《舞》相邻并展。明眼人一看就知道，这不是马蒂斯的习作，而是伪造者的赝品。其中还悬挂一幅被视为勃纳尔所作的静物画。与勃纳尔的画相比较，这幅画看上去似乎更接近苏蒂恩的画风，但不是苏蒂恩的画。总的来看，很明显，这只不过是一幅菜鸟的习作罢了。虽然画上有勃纳尔的落款签名，但这显然是有人后来补加上去的，并不是作者本意所为。

在此，我列举出三种类型的典型画，按照赝品分类标准对其进行整理。第一种类型出自伪造大师之手；第二种类型是准伪造专家的成品；第三种类型是业余爱好者的习作。如果是按照犯罪的恶劣性质来排序，那么，三种类型的恶劣程度依次递减。至于第三种类型，应该说它算不上是犯罪，但恰恰因为第三种类型的作者无罪，明知伪造不可为而为之，这份罪责才更加严重。不同的人有不同的看法，或许有人认为第三种类型应该是最严重的罪行。从我自身的经历来看，在市面上最为流行的赝品画中，这类赝品反而出奇得多。或许正是这种缺乏伪造意识的所谓的纯朴，反倒成了迷惑人们眼光的首因吧。

有时我们会情不自禁地在想：像克莱斯勒这般的大人物为什么反而看不出这种水准的赝品画呢？正是这样的假货却被堂而皇之地放在了庄严的克莱斯勒美术馆里。况且，这个美术馆应该不缺一流作品来撑场。关于这一点，科林也曾经这样说道："一旦当有人把赝品和真正的杰作放在一起时，粗心的民众就会自然而然地认为，所有的画都是真品杰作。……"

如果让我来介绍这些伪画商的真面目，我宁愿认为他们都不符合加入

美术商会联盟的标准，他们这些人对古画旧画不择手段。以前，赫托这家门店也没有明确标示作品的来源。1858 年，他的儿子在巴黎一家艺术品市场上发现了马蒂斯风格的画，或者不知道是谁的风格画，于是就把画送到父亲的店里。事情败露之后，他的儿子被逮捕了。在庭审时，他的辩护律师巧妙地辩护道：

> "赫托恰恰是那种为数不多的单纯质朴的画商之一。他只是没有对他出卖的东西提供担保而已。"

与也都那克帕里安相比，赫托也毫不逊色。他们理直气壮地说道：

> "我们在卖画的时候，从未说过这是某某的画，我们只是说这画接近某某的画风。"

从这些骗子画商的表现来看，当代一流收藏家克莱斯勒又是怎样的人呢？也都那克帕里安的老板总是滔滔不绝地说个不停："克莱斯勒先生是对近代美术史最感兴趣的人。……我十分赞赏他的才华和胆识！"

等待克莱斯勒的陷阱

正是因为这份"值得赞赏"的才华和胆识，克莱斯勒才掉进一个坑里。在此，我想试着分析一下克莱斯勒到底是一个怎么样的人。总的来说，他是属于那种既不扮高雅，也不财大气粗（新贵暴发户）类型的收藏家。他虽然出生于名门望族，但作为克莱斯勒家族的后代，他并不热衷于继承父亲

的事业，从幼年开始便对画画产生了浓厚兴趣。14 岁时，他买下了人生当中的第一幅画，那是雷诺阿的风景画。画上的裸妇必须要用放大镜才能看得清楚，小克莱斯勒的这一举动让身边的人大为震惊。他的父亲一心扑在事业上，而他的母亲却是一位美术痴爱者。她不惜重金，买下许多画，挂在自己的家中，这让他的父亲十分头疼，也许他弱小的身上流着和母亲一样的血液吧。他 14 岁那年，即使已经入学读书了，他也要在自己所在的教室里挂上伦勃朗的那一幅裸妇画，并因此与老师发生了争执，结果只好中途退学。但是，他凭借自己的力量创办了美术杂志。之后，他又正式成立了一家美术出版社，隆重出版了但丁①的《地狱篇》。虽然有一段时间，他从事着和父亲事业相关的工作，但 1940 年父亲逝世后，克莱斯勒继承了4 854 000美元的遗产，从此彻底脱离父亲的事业。他用这笔钱买下了弗吉尼亚农庄，建了赛马的马棚，过上了安逸生活。除此之外，他还制作过百老汇的戏剧，拍过电影《乔·路易斯的故事》。从此，他才真正过上了以美术收藏为生，或者说是把兴趣当成职业的生活。

　　从他的这些经历来看，不难看出，克莱斯勒不仅是一位骨灰级的大收藏家，也是一个让那些不学无术的评论家和历史家都汗颜的大学问家。这样的一个牛人为什么会引爆这种丑闻呢？对此感到疑惑的人不妨去读一读《纽约时报》美术栏目编辑——美国著名评论家约翰·卡奈迪对克莱斯勒美术馆的评价。卡奈迪在参观后写下自己对美术馆的印象。虽然馆藏品中有藏量丰富的非著名画家的代表作，但倒也蛮有趣。不久，当科林提

① 但丁(1265—1321)，中古时期意大利文艺复兴中最伟大的诗人，现代意大利语的奠基者和欧洲文艺复兴时代的开拓者。以长诗《神曲》(原名《喜剧》)而闻名，后来被作家薄伽丘命名为神圣喜剧。《神曲》分为"地狱篇""炼狱篇""天堂篇"，表达了"个人和人类怎样从迷惘和错误中经过苦难和考验，到达真理和至善的境地"的主题，恩格斯称赞但丁是"中世纪的最后一位诗人，同时又是新时代的最初一位诗人"。——译者注。

醒他美术馆中混杂了不少赝品时，他便惊慌失措地前去渥太华观展。从展览的《聚焦》(*close-up-looks*)开始，他逐一验证了自己的猜疑。这一次，卡奈迪的态度发生了180度的大转变，他在《纽约时报》头版对克莱斯勒进行抨击：

> "在这场盛大而又精彩的展览会上，却隐藏着一些出处不明、有问题和有疑点的画，并且尺幅很小。从样式上来看，疑点特征并不显著，无法判断是谁画的。因此，这不得不让人产生怀疑。……"

明明是闪烁其词的措辞，但经过权威报社《纽约时报》的新闻一发酵，克莱斯勒的丑闻最终得以曝光。这不得不说是一种极大的讽刺。

如果说克莱斯勒既有知识又有财富，还有品位的话，那么，从理论上来说，他收藏的作品应该都是完美无瑕的。但是，一旦落入到专门为骨灰级收藏家而设计的陷阱中，那就很容易被诱惑，不自觉地滑入购买假货和奇怪物品的路上。这样的案例并不少见。他在纽约麦迪逊·阿维纽的一处府邸，每天都要接待来自各地的画商。他每天都要花去五六个小时和来访者谈论艺术。如果到了这种程度的话，那就不得不说有些古怪了。有个画商曾说过这么一句话："克莱斯勒是一个最不愿意依附他人的人，想跟他说些什么，简直比登天还难！"他从不咨询别人的意见，别人抢购大尺幅画，他就买小尺幅画，别人抢购小尺幅画，他反倒买大尺幅画。他这种故意唱反调、固执己见的作风已经在他最近的行为态度中有所体现。例如，当英国、荷兰、法国的绘画人气下降时，他便买下这些画。他喜欢的绘画内容再普通不过了。例如，《桑孙为父母搬蜂蜜》《向圣约翰索要十字架的年幼救世主》《斯奇比奥的节欲》等，大多是一些令人掩嘴而笑的作品。在陷阱这头

等候克莱斯勒故意唱反调的正是那些赝品画画商们。

如此看来，克莱斯勒到头来是自食其果，作茧自缚，他犯下的错误不外乎就是他的固执傲慢。但是，奇怪的嗜好一旦超过一定程度，人们就自然会怀疑：这背后是不是还隐藏着别的什么？ 先前对克莱斯勒质疑的科林律师明确指出，收藏赝品数量如此庞大，如果说连克莱斯勒这种高级别的收藏家都没有发现赝品，那就实在太值得怀疑了。由于美国对公开美术收藏品制定了大幅度的免税机制，所以，有人甚至一针见血地指出，克莱斯勒这么做，是一次有预谋的偷税行为。

> "如果说那位画商卖出的是印象派原画真品，市场价位应该会达到 2 000 000 美元左右。不难想象，如此高昂的购买价格，其手续费肯定是难以避免。……"

毕竟克莱斯勒美术馆不是单纯靠兴趣发展起来的，人们难免会对此产生怀疑。1959 年，为了支付美术馆的建设费用，克莱斯勒在伦敦苏富比拍卖行出售了以著名的塞尚夫人肖像画为首的 25 幅近代画和 4 幅素描画，总计 613 256 美元。虽说是偶然所为，但当时拍卖的画作中却没有一幅赝品画。在 1955 年到 1961 年，克莱斯勒与画商之间相继发生了大小共 40 起欠款追偿事件。事件涉及的金额平均是每幅画大约 40.50 美元到 20 000 美元不等。这到底又是怎么一回事呢？ 据很久之前和克莱斯勒有交往的一位友人断言，克莱斯勒表面上看起来是百万富翁，但现实生活中完全看不出来。

不管怎么说，克莱斯勒因为傲慢自负而导致的丑闻已成既定事实，但这也不能一概而论，后续肯定还会发生耐人寻味的事情。这样一来，我们

其实已经从责备造假者变成了责备赝品持有者了。从这一意义上来说，这已经不属于艺术真伪问题了，而成为人性的、社会性的真伪问题了。

　　人们不禁要问，丑闻发生之后，克莱斯勒本人到底如何看待自己的收藏品呢？他在回答记者提问时是这样说的：

> "我对自己全部的藏品画都感到非常满意。虽然这些藏品画未必都是艺术家的代表作，但是，我并没有任何不满之处。我们大家其实并不是一年到头都在欣赏名画杰作吧，在我看来，这样特别无趣。……"

　　可见，克莱斯勒依然矢口否认这些藏品画是赝品。此后每到闲暇之时，他都会坐在普罗温斯顿自己的美术馆接待处，售卖一美元的入场券和展馆手册。这么做，他本人也乐在其中。如果这一切都仅仅出于他纯粹的奇怪兴趣爱好，那么，他或许真的会成为卓越伟大的艺术审美之男神吧。

　　最后我想要表明的是，这仅代表我个人的观点。科林律师和克莱斯勒这两个人，我都认识，正是因为这种机缘，一方面，我想捕捉事情真相，但另一方面，我却不料深陷其中。好几年前，为了将来能在日本举办毕加索画展，我曾向克莱斯勒咨询过能否从他那儿借一些作品来日本参展。他回复我说，最近把藏品借给了加拿大展览会，假如时间允许，在加拿大展览会结束之后，可以考虑来日本。此后，一切准备都在顺利进行当中。最后，终于等到他要兑现承诺的时候，我再次正式向他发出请求，却没有得到他的任何回音。我曾多次联系他，均以石沉大海而告终。想必他一定非常厌倦当下世界了，或许他正在空无一人的普罗温斯顿自己的美术馆里注视着自己的收藏品吧。恐怕再也找不到像他这样孤独冷酷地去感知美术收藏品的例子了。

第
16
章

被市民告发的赝品美术馆

迈阿密的巴斯美术馆

　　众所周知，佛罗里达州的迈阿密是因世界小姐选美大会而闻名遐迩的美国少数几大避寒圣地之一。它位于美国大西洋东侧的南端，从纽约出发，2 小时 38 分钟就能轻松飞达。迈阿密是典型的高温高湿热带气候，比起本土美国，其距离上反而更靠近拉丁美洲。由于邻近南美诸国，当地居民以西班牙籍居多。每年夏季，它就摇身一变，成为南美游客来此度假消暑的首选之地。正因如此，迈阿密的产业一直局限于以甘蔗、蔬果为主的植物栽培。只是到了最近，由于卡纳维拉尔角①的影响，它迅速以宇宙科学中心的身份为外界所知。也许就是这个原因，迈阿密市才得以急速发展，自 1968 年到现在，全市拥有 112 万多人口，并以每周 1 000 人的高速度持续增长。

　　像所有的度假疗养地一样，这里的文化气息也相当薄弱。在这里，令人咋舌的豪华酒店和餐厅、低俗平庸的娱乐场所、赌博场所和花里胡哨的旅游纪念品商店遍地开花。居民们一边期待天上掉下黄金来，一边又慵懒倦怠地生活着，从未想过要发展接地气的"生活文化"。从 1958 年发行的《美国艺术馆介绍》（奥利佛·卡特赖特著）的"东海岸——从华盛顿到迈阿密"可以略知一二。在迈阿密，只有一家建立于 1952 年的"低端艺术画

① 卡纳维拉尔角，由早期的西班牙殖民者命名，原意为藤丛，指的是长满藤科植物的海角。从 1963 年到 1973 年它被称为肯尼迪角，纪念总统约翰·肯尼迪生前对美国航天计划的热心支持。目前已成为众人皆知的航空海岸，附近有肯尼迪航天中心和卡纳维拉尔空军基地。美国第一艘火箭"丰收 8 号"、提坦（Titan）洲际弹道导弹试射以及美国国家航空航天局（NASA）的所有载人航天器都是从这里发射升空的。——译者注。

廊",而且陈列的作品也都是勒南兄弟、凡·高、庚斯勃罗①、康斯太布尔②、毕加索等人的彩色粉笔画之类的粗俗小画。能勉强称为美术馆的,是在稍远一点的郊外比斯开戴德郡的公立美术馆,这家美术馆原来是墨西哥制造业者的旧宅。这里也充斥着土豪们的恶趣味。15 世纪到 19 世纪期间,这里被欧洲王侯贵族的建筑物、装饰品、家具、日常用品等填塞得密不透风。

据 1957 年泛美航空发行的《USA 新视野》修订版得知,除了上面提到的两处简陋设施外,在这里又建成了两家美术馆。一家是迈阿密近代美术馆,另一家则是巴斯近代美术馆。前者是何时建成、风格如何? 无从得知。而后者巴斯近代美术馆近来人气蹿红,在日本也是经常被人津津乐道。

巴斯近代美术馆是一座市立美术馆,主要是由约翰·巴斯夫妇的艺术收藏品组成的,所以才大张旗鼓地使用了"巴斯"名头。我们知道,大多数美国美术馆都是由普通民众凭借热情捐建成的,即使名义上是作为公立设施,但绝大部分美术馆藏品实质上都是个人收藏。巴斯近代美术馆也不例外。约翰·巴斯夫妇当年提出,由市政府提供场地,他们夫妇捐赠自己的收藏品。于是,1964 年巴斯美术馆便落成了。尽管是由古老图书馆改造而成的美术展览馆,但据说,馆建的改造费还是超过了 16 万美元。

故事到此,应该称得上是一段佳话了,并在社会上得以传颂。无论怎

① 庚斯勃罗(Thomas Gainsborough,1727—1788),英国的肖像画家、风景画家。出生于萨福克地方的羊毛业世家,他以肖像画家的身份,扬名于上流阶级人士聚集的巴斯,其后前往伦敦工作。他非常喜欢画田园景色,对康斯坦布尔等后世画家产生了很大的影响。代表作品有《蓝衣少年》《伯爵夫人玛莉·豪》等。——译者注。

② 康斯太布尔(John Constable,1776—1837),19 世纪英国最伟大的风景画家之一,生于英格兰的萨福克,故乡的树木、云彩、水渠总是他作画时最深的迷恋。他对大自然的深刻感受和满怀激情;他的朴素、清新、富有独创精神的表现技法,娴熟而完美的油画技巧,都让法国画家为之倾倒。法国小说家司汤达曾专门著文介绍康斯太布尔和他的风景画。《干草车》是其最著名的代表作。——译者注。

么看，该馆都不像是那种会引发骚乱的地方。但实际上，事情并没有这么简单。随着建馆计划的逐步推进，该发生的问题迟早会发生。

在描述事件发生之前，我想先介绍一下话题主人公巴斯先生。他已是76 岁高龄的老者。之前，他一直是活跃在业界里的一位糖果商人，曾担任位于波多黎各法哈多市一间糖果公司的会长。他在 1945 年隐退。虽说如此，但他并不是地道的土生土长的美国人。他出生于奥地利维也纳，1914年移居美国。他孤身一人，背井离乡，来到了这片陌生的土地。他白手起家，最终在异国他乡打拼出了自己的一片天。虽然他常说自己已经拥有50 年的美术收藏史，但实际上，他真正开始收藏却是从其繁忙工作中腾出手来，在时间和金钱都很宽裕的情况下进行的。

巴斯先生将自己收集到的 100 件收藏品悉数捐给迈阿密的滩市，那是1963 年的事情了。这批收藏品囊括了从古代巨匠到印象派的各类画作，当时估价超过 750 万美元。对于迈阿密的滩市来说，这可是一笔巨大恩惠了，自然是当即答应接受。需要指出的是，在美国，捐赠艺术品的人，可以免除年收入 30％在内的税费，而且，接收捐赠的美术馆拥有评定其捐赠品价值的权利。因此，市政府在接受赠画带来的巨大收获的同时，巴斯夫妇至少也应该从市政府那里得到过资金方面的关照。巴斯夫妇的捐赠从那之后一直持续着，到现在为止，他们已累计捐赠了 250 多件作品。1964 年 4 月 7 日，美术馆的建筑终于改造完成，顺利开馆。但这些都只是表面现象而已。实际上，在此之前，就有一部分市民曾经对其中一件作品进行过猛烈的抨击。

市民的调查诉求

在迈阿密的滩市，有一个名叫"音乐·美术委员会"的机构组织，专门

负责讨论和回答市议会提出的文化方面的咨询。该组织由市议会直接任命的 10 位市民组成。在得知巴斯夫妇要捐赠艺术藏品时，出于其职责之需，该组织理所当然地要向市议会提出鉴定藏品真伪的要求。对此，市政府方面做出了冥顽的回应——假如委员会继续提出并坚持这种无理取闹行为，那就应该撤销该组织。

于是，骚动便开始了。那时，多布林夫人担任委员会会长一职，她因自己的丈夫在居住街道担任心脏科医生而小有名气。她三番五次地向市议会提出要求鉴定真伪，却始终没能得到正面回应。结果反倒是，她在 1967 年 12 月 17 日任期一到就被立刻解雇了。该委员会中还有另外两人也因此愤而辞任。之后，他们组成了以要求市政府实施调查为目的的市民组织，开始了新一轮的抗议活动。

多布林夫人如是说：

　　"我们一再要求邀请专家鉴定藏品的真伪，却只是一场单方面的斗争。市议会无视我们所做的所有努力。这是一份苍白无力的工作。我们一直努力动员市议会去做这几件事——请两位高级专家来鉴定藏品，雇佣训练有素的馆长来管理美术馆。市政府对建筑物和土地拥有产权。市政府每年要给美术馆拨款 4 万美元。

　　然而，市政府方面对此始终未做出任何回应。因为，市政府其实已被巴斯夫妇给掌控了。根据他们与市政府订立的契约，美术馆的日常维护、藏品陈列、展品排列与运营等都被委托给了由议会任命的评议员会。而评议委员却是由迈阿密滩市市长（助理）、迈阿密市图书管理委员会会长、迈阿密市商业会议所会长以及巴斯夫妇共同组成的。"

　　到了这个阶段，应该说，双方的纷争已经闹到了大庭广众之下，最终传到了美术界专家们的耳朵里。最先采取措施的是美国最大的美术商会结成的"全美美术商会联盟"。1963 年的某一天，联盟收到一份来自迈阿密滩市知情者的请求，便马上承诺会与市政府方面进行沟通。但当他们与市长普希金接触之后，市政府方面还是拒绝接受正式调查的请求。于是，高度重视此事的商会联盟只好开展独立调查。终于（联盟）副会长拉尔夫·克林在 1968 年 2 月 8 日发表了正式声明。

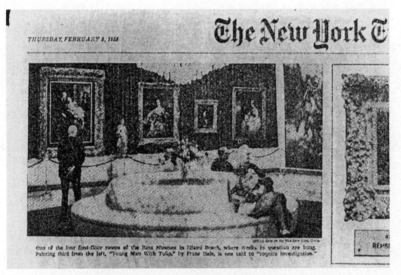

图 16-1　1968 年 2 月 8 日，《纽约时报》对事件的报道。图中所示为巴斯近代美术馆的豪华展厅。左一是有疑点的画作《圣家族》。左三为弗兰斯·哈尔斯的《手执郁金香的年轻人》。

　　声明中表示，巴斯夫妇向迈阿密滩市捐赠的 250 件藏品中，至少有 11 件藏品"无法简单辨别，容易引起公众质疑"。此外，其他藏品中至少也有

6件必须接受严格公正的调查鉴定。其中包含了维米尔、伦勃朗、哈尔斯[1]、波提切利[2]、戈雅、鲁本斯、埃尔·格列柯[3]、庚斯勃罗、凡·高等人的作品。联盟在一一罗列这些存疑作品的同时,强烈抨击了迈阿密市议会的不作为。他们毫不留情地对市议会无理由拒绝音乐·美术委员会建议的做法给予毫不留情的批判,认为市议会"对市民提议毫不负责"。可见,如果没有十足把握,联盟应该不会进行这样正面的抨击。这样一来,市级的一场地方小纠纷瞬间升级为全国性的大问题。

真品赝品之争

2月8日至9日,《纽约时报》大肆报道了这起事件。这则爆炸性新闻顿时引起了全国轰动,各方面的人员的相关表述也各含深意,值得玩味。还是先来看看当事人巴斯夫妇究竟说了些什么吧。

　　"如果克林先生参考了我们的目录,他就会知道,世界上最杰出的几位专家已经对我们的藏品做过鉴定。很明显,对全世界美术馆中的

① 哈尔斯(Frans Hals,1581—1666),荷兰现实主义画派的奠基人,17世纪荷兰杰出的肖像画家。善于抓住人物瞬息间的表情和心理状态,以描写那种大笑中的微笑而见长。他的画突破了传统画法的束缚,运笔洒脱,色彩简朴而明快,对后来欧洲绘画技法的改进有启发意义。代表作有《微笑的军官》《吉卜赛女郎》等。——译者注。

② 波提切利(Sandro Botticelli,1446—1510),15世纪末佛罗伦萨著名画家,欧洲文艺复兴早期佛罗伦萨画派的最后一位画家。他的画风格典雅秀美,细腻动人。特别是他大量采用教会反对的异教题材,大胆地画出全裸人物,对以后绘画影响很大。《春》和《维纳斯的诞生》是最能体现他绘画风格的代表作品。——译者注。

③ 埃尔·格列柯(El Greco,1541—1614),西班牙文艺复兴时期著名的幻想风格主义画家。出生于希腊的克里特岛,36岁的时候移居到西班牙。他的绘画构图奇特,布局富有幻想,用色大胆而新奇,呈现出梦幻般的奇特效果。代表作品是《圣母子与圣马丁》。——译者注。

某件作品，所有的专家不可能全都持有同一种看法吧。这一点，是无可置否的事实。"

其次，委员会那帮家伙手中握有事件真相，他们抓住美术馆是旧图书馆改造而来的这一点，认为，改造成美术馆后，他们依然会一意孤行，我行我素。关于核心藏品的鉴定，他们是这样回答的：

"我们的金库中有著名专家鉴定这些藏品真伪的证明书原件。其中，波提切利的画是由伯纳德·贝伦森证明的，收录在他的那两册著作中。此外，波提切利的画是由两位有指导资格的美术史专家罗伯特和费德里克·杰瑞证明的。如果你们还想进一步鉴定这些藏品的话，我倒想知道，还有谁更有资格来进行鉴定呢？"

经此一说，大家如梦初醒，其实早在 1963 年 7 月，美术商会联盟的克林就已经为迈阿密滩市市长普希金写好了这些证明文书。

"毋庸置疑，藏品中的画作都是很古旧的物品。对于古画作者的判定是否正确，这才是疑点所在。您寄来的清单里提到的这些作品，大多数都没有以现代学术成果为依据，无法令人信服。"

看到这里，难免会让人觉得：这又是一场没完没了的抬杠。但接下来，他们的语气一下子变得犀利起来。

"另外，从您所列的清单来看，其中有几幅名画是您本人于 1962 年 10

月 24 日在公园伯纳特画廊举办的竞拍会上亲自购得的。然而，如果这几幅画的作者署名没错的话，那是不可能有人以此价格买下它们的。比如，清单中的第二幅画，维米尔的《自画像》。最近一期的一幅画，1955 年卖出的维米尔画，成交价是 45 万美元。时至今日，一幅维米尔画的价值已经翻了好几番。虽然这里列举的维米尔画只有 3 幅。但据我所知，维米尔的画作中并没有自画像。就算真的有自画像，巴斯本人居然只用了 9 万美元就买回了这些画作，这也未免太荒谬了吧。"

这里稍稍介绍一下克林。他是美术商会联盟副会长，之前是一位精通美术的律师，在前面提到的拍卖会期间，他正担任公园伯纳特画廊的顾问律师。如果说他最了解这件事的来龙去脉，不必大惊小怪。他的回忆是这样的：

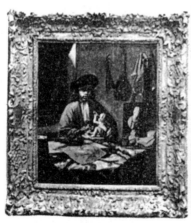 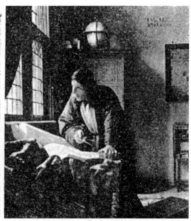

图 16 - 2　维米尔《自画像》，赝品　　　　图 16 - 3　维米尔画《地理学家》，藏于法兰克福市立美术研究所

图16-4　被称为赝品的伦勃朗　　　　图16-5　伦勃朗的《老人像》(部分)
　　　　的《大卫王》　　　　　　　　　　　　藏于布拉格国立美术馆

　　"记得第一次拍卖很糟糕,于是,公园伯纳特就单方面进行了调查,掌握了确切的结果。他甚至放言,如果他不能自由决定目录,那就不开第二次(拍卖会)了。尽管巴斯不同意,但第二次愣是没开成。虽然巴斯打算以遭受了实质性损害为由,要把画廊告上法庭,但他最终也没有采取任何法律手段。"

　　"据英国在纽约的《泰晤士报》调查声称,巴斯把拍卖会上的56件作品重新又买回了19件。其中包括前面提到的维米尔、鲁本斯等人的作品,总额达190 300美元。按照公园伯纳特的规定,本人买回作品情况下的手续费仅为1%—2%,所以并不是多大的数额。"

　　对于上述这些事实,巴斯又是怎样解释的呢?

"维米尔的这幅画是他当时为了还债，于 1696 年在阿姆斯特丹拍卖会上拍卖掉的。关于公园伯纳特拍卖会的事实是这样的：伯纳特违背了与我的约定。在我的第二次拍卖会之前，他说想要卖掉一件重要的藏品，请我撤下自己的拍卖藏品，我拒绝了他的请求。但是，伯纳特根本就不听我的拒绝意见，仍然举行了拍卖会。所以，我才不同意第二次拍卖。现在回想起来，第一次拍卖为什么会那么糟糕，其中应该也有当时世界动荡不安的影响吧。"

巴斯还补充说，当时拍卖会没能顺利举办，一部分画商故意从中作梗，也是一个原因。

不难看出，两方面的表达相互背离，完全没有交集点。恐怕事件的真相不在于双方，而只在某一方吧。即便巴斯说法中关于公园伯纳特拍卖会的那一部分是事实，但从理论上来说，现在关于迈阿密滩市的问题作品，也不会就此而消失。这样来看的话，即使这些画作都有著名专家出具的证明书，但因为没有运用现代学术成果，就绝对有必要进行再次检测。例如，抛开贝伦森及其他专家鉴定过的波提切利，哪怕是被称为意大利文艺复兴最权威的知名学者的鉴定，在今日来看，绝大部分也是要再度经过鉴定的。这是学界常识和共识。画家在世时，时常改变其作品的鉴定结果，次数多得数不胜数。这是根据一个时期的界限而定，与个人能力其实并无关联。

克林举出三个例子以证明对作品下结论是一定要经过严格公正鉴定的。维米尔的《自画像》、伦勃朗的《大卫王》、哈尔斯的《手持郁金香的年轻人》，只要对这些巨匠的画风有一些了解，便能从主题、样式、手法等方面一下子就能够发现这几幅画存在的疑点。

图 16 - 6 《1634 年青年 图 16 - 7 伦勃朗木板油画《1634 年青年自
自画像》赝品 画像》，藏于佛罗伦萨乌菲齐博物馆

《新闻周刊》在 2 月 19 日这一版上刊登了对克林的专题采访。克林再次表明了自己的观点：

> "无论是谁，人人都有权揭示那些会把世人眼光带坏的画作。巴斯的维米尔画就是其中一例。但实际上，这并不是维米尔的画，而是在维米尔画出现五十年之后，由维米尔的高徒代笔。我们当然不能说这些画都是赝品，只能说是这些鉴定夸大其词了。"

可见，这是十分简单的疑问。对此，巴斯仍然没有改变自己那种咄咄逼人的语气，丝毫没有要接受批评的意思。他在驳回《新闻周刊》杂志的表述中，语气中似乎带有一种咄咄逼人的气势，他那粗俗的语气实在难以用日语翻译出来。"假如有人对我的藏品画不屑一顾，那他一定是个骗人的混蛋，我必定与他干到底。岂有此理！海岸边修鞋的那女人实在太过分

了。我绝对不会让她去模仿。要知道,我才是美术馆的大老板啊!"

被观光客所利用的美术

一般来说,专业的美术问题应该有美术专家予以解答。话虽如此,但这并非是美术专家所独享。尽管门外看客不能解决专业问题,但他们却能抓住解决问题的要害,这一点很重要。就此而言,巴斯美术馆展品中存在的那几幅疑问画,恰好是所有美术爱好者都会质疑的问题画作。正因如此,迈阿密滩市的"音乐·美术委员会"委员才发出了要求彻查问题画的声音。但是,市政人员自始至终都对该声音漠然处之,不置可否,他们对此必须承担很大的责任。

自该问题发生伊始,迈阿密的滩市已撤换了三位市长。如此看来,让市政人员承担责任,并不是一件难事。

我认为,1963 年至 1965 年,时任市长梅尔文·J·理查德应该对此事承担直接责任。但他是这样回应报社的:

> "我已有二十年以上的从政经验。我从未见过像巴斯先生描述的那样,他是一个为了计划而热烈奉献自我和大爱的人。我当然相信,市民们肯定不会对这样一位奉献大量时间和巨额财富的人不存感激之心。"

在理查德之后,富兰克林·罗斯福的儿子罗斯福接任该市市长,仅任职一年。1968 年,简·达莫当选为市长。面对媒体的质疑,他说:

　　"我曾向市长杰克·达菲尔德要求对此事进行彻查。议会当然有义务对市民的存疑做自我检讨，以查明巴斯所赠画作的真伪性。"

　　可见，为什么这件事会有这么大的意见纷争呢？在其发生之前，难道没有更好的恰当措施去阻止吗？虽说觉得不可思议，但这也是在情理之中，尤其是在文化扎根不深的地方发生这样的突发事件，不仅难以避免，而且也无法估量。巴斯非常顽固的态度使得此事不断发酵，愈演愈烈，从而让那些无知的市政人员误把巴斯的顽固理解成自信和热情。由于美国不设立文化部，文化的开发和运营都是委托给市民来做主。在这种情况下，如果顽固再加上无知，那就会变得自以为是，一切将被加以扭曲。从某种意义来说，这一事件大概也映射了市民拥有自主性导致文化民主脆弱的一个侧面吧。

　　克林在《新闻周刊》上再次对这起事件做了下列评述：

　　"我并不是想要批评捐赠了展品的约翰·巴斯先生。无论是什么样的收藏家，他都有犯错的时候。我批评的是迈阿密滩市市政府的不负责行为。他们并不在意一幅画到底是不是伦勃朗画的，他们只关心是不是伦勃朗署名落款的。他们其实并不想要建设一座好美术馆，他们只希望让它成为一间游客中心。"

　　不难想象，在被称为"美术"的空间里，突然响起了一曲尖锐刺耳、不合时宜的迈阿密滩伦巴舞曲，应该是克林评论要点的高度概括。虽然目前为止尚未对外公布市议会采取了什么具体措施，虽然美国美术商会联盟的调查大大推进对这个问题的关注，但我认为，此事的最终解决绝不会拖到很

久以后。或许有人会皱着眉头认为,我这样说会惊扰大家的神经系统。但仔细想一想,此事绝非我们大家能够隔岸观火之事。毋庸置疑的是,不妨尝试着想象一下:如果我们亲历了这件可谓愚蠢至极的事态进程,那么,我们身边或多或少都会有类似的情况发生。

不该隔岸观火

　　近年来,随着城市的发展,日本也有许多地方开始建立公立美术馆,其中绝大部分都是在政府与民间合作的框架下运营的。尽管存在着社会制度的差异,但在日本,采用像美国一样让民众全面参与而运营的美术馆也已建成好几间。因此,我们不能对迈阿密滩市的这起美术事件采取隔岸观火的态度,只把它当成是一种娱乐消遣。

　　我们要根据日本国的现状,从这起事件中学习有效的经验。首先是要提高市民自身对文化运动正常发展反馈的积极性。正如克林强烈批评的那样,比起一幅画是不是伦勃朗画的,民众更关心署名是不是伦勃朗签的。这一点,自然无可否认。因为,民众对权威的盲从依然是常态。但是,如果专家和非专家都能参与到美术专业问题中来,有时却能对专家们的怠慢起到鞭策作用。一味坚持无知的想法,这肯定是要受到批判的,通过虚心好学的努力,民众也能将其无知升华为准确率真的鉴赏判断力。

　　其次,如果把美术上的专业问题视为专家问题来考量的话,我就会深切感受到,专家们应该意识到自己本来的责任和义务,慎思谨行,努力站在民众的角度多方面去考虑问题。历史经验告诉我们,大部分与美术相关的

不幸事件都是因为专家与民众的隔阂而致。一旦二者之间产生了隔阂，无论政府做出多大的努力，抑或美术教育如何发达，其隔阂也很难消除。我们必须从美国的这一事件中吸取经验。很显然，目前看来，再也没有比当下更需要专家与民众之间的密切合力了。

　　美国成立美术商会联盟是在 1962 年 3 月，旨在提升画商的社会地位，提高民众的公共责任。由于其目标高远卓然，因此，其运营也相对严格。商会联盟成立六年后，全美成员人数也仅有 74 人，大概只占到美国全部画商的 5%。由于美术相关问题不可能一味仰仗政府的责任感，近几年，他们异常活跃。在前一阵子轰动全世界的被纽约大都会美术擅自处理的事件中，他们就取得了相当大的成就。此联盟自 1967 年起，与法国的同类组织——法国美术商会联盟取得了联系，以解决美术的国际问题为新职责，开始新一轮活动。

　　这个法国组织的运营也同样很严格。1968 年，联盟成员的人数为 127 人。自 1967 年以来，《纽约时报》经常报道该组织的活动情况。据报道，美国与法国的这两个联盟目前认为，设立照片图书馆，是解决这一问题的最好方案。假如这一设想能实现的话，动辄成为问题源头的鉴定书就能被废止发行。例如，展览考尔德的纽约珍珠画廊，展览米罗、夏加尔①、布拉格、

① 夏加尔(Marc Chagall,1887—1985)，生于俄国维切布斯克的一个贫穷的犹太人家庭。现代绘画史上的伟人，是一位每每游离于印象派、立体派、抽象表现主义等一切流派外的牧歌式画家。他的画呈现出梦幻、象征性的手法与色彩，侧重描绘牛在绿地走，马在天上飞，爱侣躺在紫丁香花丛中等美妙瞬间。有人认为他的画是诗的、幻想的、错误的，但他坚持认为自己的绘画是写实的，并强调说，毕加索用肚皮作画，他是用心画画。——译者注。

贾科梅蒂①的巴黎玛戈画廊，展览毕加索、格里斯②、莱热③的路易斯·莫瑞斯画廊，他们纷纷各自完成了照片图书馆的收集工作。很久以前就不再发行从前那所谓的专家鉴定书了。

　　日本虽然也有各种各样的画廊组织，但放眼望去，迄今为止，他们对于这样的公共问题却毫无反应。这究竟是为什么呢？许多画廊连自己处理的作品照片记录都没有保存下来。这只是其中的一个例子。遗憾的是，这种情况在日本很普遍。虽然有些为时过晚，但所幸的是，为了激发画商们的智慧，日本的美术商会联盟也迎合了国际动向，全力投入到建立"照片图书馆"之类的公共活动中去，从而让民众更加亲近美术，专家们更能率先融入民众中。

① 贾科梅蒂（Alberto Giacometti，1901—1966），瑞士超现实以及存在主义雕塑大师、画家。早年画过素描和油画，成就最大的是雕刻。作品反映了第二次世界大战之后，普遍存在于人们心理上的恐惧感与孤独感。他的雕塑具有孤瘦、单薄、高贵及颤动的诗意气质。绘画则色调偏暗沉。素描则较为自由。代表作有《遥指》《市区广场》等。——译者注。

② 格里斯（Juan Gris，1887—1927），西班牙立体主义著名画家。他的油画笔法精到，具有韵律的重复感和线条体积感；他的画充满了形象、象征和寓意，自成一个有逻辑的、复杂而又严密的体系。他与毕加索、勃拉克同为立体主义运动的三大支柱。代表作品有《小提琴和棋盘》《喝啤酒玩扑克牌》等。——译者注。

③ 莱热（Fernand Leger，1885—1955），机械立体主义大师。出生于阿尔让，少年时曾做过建筑学徒。他 1900 年去巴黎，当过建筑绘图员，曾在一家照相馆修描照片。他早期的绘画深受几何抽象主义和纯粹主义影响，画面出现较多的曲线。战后画风转向写实，内容多描绘工人和普通劳动者，画幅较大，色彩清晰。代表作为《建筑工人》《大行列》等。——译者注。

第17章

纽约大都会艺术博物馆丑闻录

被私自处理的藏品

大都会艺术博物馆（Metropolitan Museum of Art，以下简称 Met）秘密贩卖藏品事件，成为当时全美的一大文化热点问题。当时，《纽约时报》一连几天大肆报道了这起事件，事件的来龙去脉写得一清二楚。其他新闻报纸的头条也都被这件事所占据。一时间，这一事件蹿红为美国文化圈子的热门话题。

不由得再次感叹，作为美国最杰出的美术博物馆，这起事件背后所引发的问题非常严峻。但出乎意料的是，这类足以动摇美国文化社会的重大事件，在日本新闻里竟然只被当作普通的国外新闻匆匆出镜，草草交代。如此冷漠的新闻态度，实在令人费解。对于大众媒体来说，或许所谓的博物馆问题，在他们看来并无多大的新闻价值吧。

然而，《纽约时报》对于这件事情却极其关注，甚至可以说达到了异乎寻常的程度。就在现时，事件的相关资料在我桌子上堆积如山，我甚至开始疑惑，他们当时究竟是通过什么渠道获取消息，并把事件的内幕传达给外界读者的呢？虽然要我把整件事情的来龙去脉都整理出来，这几乎不可能实现，但我在想，即便只是冰山一角，至少能从这堆资料入手，多少都能接近事件的核心吧。

整个事件其实是从藏品的私自被处理开始的。

　　1972 年 10 月，Met 秘密贩卖了凡·高和卢梭①的两幅画，这两幅画经由马乐伯画廊被卖到市面上。卢梭的画经过迂回曲折，最终被带到了日本。这一骚动发生后不久，1973 年 1 月 14 日的《纽约时报》就进行了报道，加以揭露，Met 又被查出私自处理了另外 6 幅画，分别是波纳尔②、格里斯③(2 幅)、莫迪利安尼④、毕加索和雷诺阿的画。

　　严格说来，这 6 幅画都不是博物馆自己买来的藏品，而是 1967 年去世的阿德莱德·弥尔顿·德·格鲁特遗赠的藏品。前几年，包括德·格鲁特遗族在内的许多藏品捐赠人对博物馆，先是感恩戴德收下对方的遗赠，然后再意想不到地擅自拿去贩卖，表达了强烈的抗议。在捐赠藏品给博物馆的时候，如果双方没有定下什么禁止款项，认为如何处理这些赠品都是博物馆的自由。但像这种违反人道主义的处理方式，还是第一次发生。一时间引起众愤也在情理中。以莱维孙藏品而著名的莱维孙氏的女儿——娃吉尼亚·莱维孙·卡恩夫人曾明确指出："我从父亲的藏品那里获得了几幅画，但只要霍文氏还在 Met 当馆长一天，我就绝不会考虑将画捐给 Met。"对于

① 卢梭(Félix Rousseau,1844—1910)，法国后期印象派画家，一开始就受到毕加索等人的推崇。卢梭也常被人称为"原始主义"画家，因为他的作品总能够滤去原始时代血与火的残酷，留存保持原始的天真与稚拙，生命的宁静与单纯。《梦》是他生前最后一幅杰出作品，代表了他的整体风格与追求。——译者注。

② 波纳尔(Pierre Bonnard,1867—1947)，法国纳比派代表画家。波纳尔一向以色彩而闻名，被誉为 20 世纪最伟大的色彩画家之一。他善于通过对空间、光线、色彩、构图等绘画元素的探究，使他的画达到了一种随心所欲的艺术境界。《逆光下的裸女》是其代表作。——译者注。

③ 格里斯(Juan Gris,1887—1927)，西班牙画家、雕塑家。他的绘画是立体主义与文艺复兴双重空间的完美结合。他与毕加索、勃拉克等被称为立体主义运动的三大支柱。《绘画的可能性》是他的代表作，以法、德、西文发表，影响非常巨大。——译者注。

④ 莫迪利安尼(Clemente Modigliani,1884—1920)，意大利现主义画家与雕塑家，犹太人。他的创作受到 19 世纪末期新印象派的影响，以及同时期的非洲艺术、立体主义等艺术流派刺激，个人风格明显，以优美弧形为特色的人物肖像画而闻名。代表作《戴贝雷帽的女孩》曾以 606.8 万英镑高价拍卖成交。——译者注。

此事愤懑不满的不仅有收藏家们，连纽约的画商们也都大为光火，他们认为，与其将作品私自处理，不如拿出来公开竞标。社会舆论也一致表示，博物馆应当将作品让渡给别的美术馆，才显得更加合理。

虽然博物馆方面对此事做了不少解释，但他们主要还是归因于经费的不足与财政赤字。

他们认为，博物馆每年的作品购置费用只有区区 80 万美元，而近年来的艺术作品升值迅速，价格高攀。前几年买下的一幅委拉斯凯兹的《巴雷加肖像画》就已高达 550 万美元，希腊的壶也花了 100 万美元，而委拉斯凯兹的画直到 1975 年都还在分期付款。鉴于上述实情，博物馆决定在帕克博涅特拍卖行(Park Bernrt)竞拍 1975 年 10 月的共 11 幅印象派画，并且还打算将来继续处理一些作品。博物馆如此强硬的态度，让公众为之愕然。

图 17 - 1　委拉斯凯兹，《巴雷加肖像画》，Met 以 550 万美元购得

然而，假如说宁愿违背捐赠者的意愿而对赠品私自交易，恐怕博物馆

也要对此深思熟虑吧。在收到之前莱维孙氏家族的抗议后,博物馆最终还是取消了私自交易卢梭和高更作品的决定。

　　而德格鲁特藏品一开始就擅自交易了卢梭的画和另外 6 幅画。之后,又有 34 幅画作被几个画商中标买下了。根据博物馆的说明得知,这些画作既不是名家所画,也不是杰出名画,所以,他们才将它们处理掉,为的是买下更重要的作品。据了解,博物馆后来新购得一幅 16 世纪意大利画家卡拉奇①的画《基督墓边的圣女》。

　　我们先暂且不论这 34 幅近代画家的非名画作品和一幅卡拉奇名画到底谁更值钱,单单就博物馆擅自处理藏品的方式及其一直以来的经营方针来看,那就很有问题了。

　　美国最具权威指导性的美术史学者约翰·里瓦尔德在《美国艺术》杂志上撰文公然要求霍文馆长辞职,这一建议在全美艺术院校学会(College Art Association of America,CAA)的全体会议上得到了 4 000 名与会者的赞同,他们公开批评并谴责了 Met 的做法,指责霍文馆长"对公众的解释前后矛盾,为了私自处理作品,而滥用所谓专业标准"。

低卖高买为哪般

　　这里所说的"对公众的解释前后矛盾,为了私自处理作品,而滥用所谓专业标准",具体又是指什么呢? 迄今为止,Met 对外界各方面的批评和质

① 卡拉奇(Annibale Carracci,1560—1609),意大利画家,欧洲学院派的创立者,在其三兄弟中成就最高。他曾受到威尼斯画派的影响,在罗马创作了一系列融合多种因素的壁画和油画作品,不仅具有古典的美,而且还有 17 世纪的光线效果。代表作品有《梳妆的维纳斯》《哀悼基督》等。——译者注。

疑做出了回答。博物馆声称，之所以处理大量藏品，是为了筹集买进新藏品的资金。此外，由于馆内已有超过 300 多万件藏品，收藏空间明显不足。而且，他们还强调，被选中处理的这些画都是多余藏品，均为可以被替代的三流画作。

值得一提的是，Met 是一座有超过百年历史的世界著名大博物馆。据说，迄今为止至少已经处理了五万件作品。就像他们所说的那样，定期对藏品进行适当、正确的处理，对于大博物馆来说不可或缺，极其重要，特别是在美国这种博物馆体制下，许多藏品都是由普通民众捐赠的，如果就这么一直藏而不管的话，那么，博物馆的展示厅和收藏库就会变成垃圾山。

如果这么换位思考，我们确实不该否认这次藏品处理的必要性。但最大的问题还在于博物馆选出来的那些作品。当时，人们最在意的是亨利·卢梭的一幅画《热带》。类似这么重要的一幅画，博物馆竟然认为它是多余的，是可以被替代的，这简直让人无法接受。欧洲绘画策展人 PHI 先生声称，他本人当时非常反对处理这幅画，但最终还是被馆长强制要求执行了。这个例子足以代表 CAA 谴责 Met "为了处理作品，而滥用所谓专业标准"的理由了。

虽说德格鲁特藏品中大部分都是普通作品，但也并非全都一无是处，而应该被处理掉。不起眼的作品并不意味着它们不重要。像 Met 这样擅自处理或私下交易这些所谓多余作品的做法，当然要踩到学者专家们的雷区了。

据 1973 年 1 月 25 日的《纽约时报》报道，迄今为止德格鲁特藏品中共有 45 幅被私自交易了。后来，经过进一步调查，又发现了另外 5 幅，总共有 50 幅画。

　　另外那 5 幅画分别是雷诺阿的《卡涅的庭院》、布丹①的《布列塔尼的市场》、德国表现派贝克曼②的 3 幅画。前 2 幅画被拍卖，成了纽豪斯画廊的藏品，贝克曼的画成了萨巴尔斯基画廊的藏品。虽然交易的价格并没有对外公开，但可以推测的是，雷诺阿的画是45 000—50 000美元，贝克曼的画是30 000—90 000美元。

　　作为参考资料，这里特别要罗列一下格鲁特藏品被私自交易的 50 幅画的作者名字。除了刚才提到的画家，还有雷东③、德加、冈萨雷斯、吉约曼、洛特雷克、艾鲁歇缪斯、邦德、邦布瓦、雷德巴斯卡、德·奇里诃、迪内、杜飞、藤田嗣治、德·拉·弗雷奈、格隆美尔、盖翰、兰德罗、奥托曼、伍德、瓦拉登、札克、雷捷、凯恩，等等。虽说这些人当中大多数都是二、三流画家，但总体水平还是相当不错的。其中，问题的焦点在于卢梭的《热带》，以及之后被卖出去的那 6 幅画，它们都不失为优秀作品，还有以雷东《阿波罗的金马车》为首的那几幅画也都被博物馆给处理了。而卢梭的这幅画后经多次辗转来到了日本。

　　但是，Met 现代美术策展人亨利·基尔德泽拉认为，这 6 幅现代画总价格应该是大约240 000美元，只不过比马乐伯画廊的那几幅画高出了

① 布丹(Eugene Boudin,1824—1898)，或译为尤金·布丁。法国 19 世纪风景画家。他曾从师大画家米勒和特罗容研习绘画。他的画多为小型的海洋风景画，不列颠和诺曼底海岸是其主要背景。他以高度的油画技巧赢得了库尔贝和柯罗的推崇，获得了印象主义画家们的肯定，被称作"印象派之父"。《图维尔的沙滩》是布丹的绝笔之作。——译者注。

② 贝克曼(1884—1950)，德国表现派画家和图形艺术家。战后作品不少描绘社会现实，参加过"新客观"画展。他的画融现实残酷与社会批判于一体，以寓意形式表现战后人们无节制的欢乐生活。作品富有哲理性，但相对晦涩难解。代表作品是《夜》。——译者注。

③ 雷东(Odilon Redon,1840—1916)，法国画家，生于波尔多，19 世纪末象征主义画派的领军人物。雷东在创作中主张发挥想象，而不依靠视觉印象。他超喜欢描绘花卉题材，因为他认为看花可以观人，花如人脸，花乃人的灵魂之反射。法国作家于斯曼称雷东的画是"病和狂的梦幻曲"。——译者注。

1 500美元左右。在卖出的 18 个月前,受委托前来估价的画商哈洛尔德·迪亚蒙德却认为,除了雷诺阿的画,其他 5 幅画总价格应该是大约193 000美元。据隐姓埋名的其他画商所讲,包括雷诺阿的画在内,总价应该是209 000美元。根据两个画商的估价,博物馆副馆长兼主要策展人瑟尔朵·卢梭表明,博物馆与马乐伯画廊的交易价格属于合理范围。对于他的这个解释,诺德拉画廊的罗兰德·巴雷却做出了差异极大的估价,具体价格如下所示:

> 波纳尔《裸妇》,55 000—60 000 美元
>
> 格里斯《圆桌》,40 000 美元
>
> 格里斯《小丑》,40 000 美元
>
> 莫迪利安尼《绯红的脸》,150 000 美元
>
> 毕加索《静物》,45 000 美元
>
> 合计:330 000—335 000 美元

为何双方会有这么大的价格差异,主要还是取决于对莫迪利安尼画的估价,不过这就牵涉了作品的真伪鉴定。博物馆始终强调他们估价的合理性,并且自始至终都没有进行过现金交易,只有作品间的物物互换。

作为与这幅画交换的等价物,马乐伯画廊拿出了几年前去世的美国雕刻家戴维·史密斯的超出 10 英尺的巨幅作品《贝卡》,以及迪本科恩的《海洋飘逝 30》两幅画。史密斯的这件雕刻,价值为 225 000 美元,迪本科恩的画是 13 500 美元。

然而,不少声音在质疑博物馆以过低价格把作品卖出去,又以过高价格买进别的作品。如果说史密斯的这件作品是其最高杰作,其实并不为

过。为此,大家开始质疑 Met 是否在向画商做慈善买卖。最初大家从《纽约时报》得知的消息是,Met 打算用莫迪利安尼和格里斯的两幅画去交换史密斯的作品和另一幅现代画。但实际上,Met 却拿出令所有人都为之惊呆的 6 幅画去交换。即便 Met 一开始宣称只拿出莫迪利安尼和格里斯的2 幅画(约 14 万美元),也已经有人对 Met 超支的不合理性进行了批评。

不妨再回头来看一下 Met 一开始卖给马乐伯画廊的凡·高和卢梭的2 幅画。当时,这 2 幅画的卖出价格是 150 万美元多一点。但是,一旦流通到市面上,光是卢梭的那幅画就以 200 万美元的价格被日本画商给买下了。假设卢梭的画一开始只以 150 万美元的一半价格,即 75 万美元的价格出售,那么,该价格就只相当于市场价格的三分之一。因此,民众理所当然地会质疑并谴责 Met 为什么不公开竞标。实际上,早在之前的 1971 年10 月 21 日,在帕克博涅特拍卖行,以 75 万美元卖出一幅卢梭画,那已经是破纪录的高价了。

Met 方面解释说,当时卖出卢梭、凡·高画,一开始只打算交换史密斯的雕刻和克莱佛·史提的画,但雕刻却被拿去与前面说到的那 6 幅画进行交易了。因此,这两件作品就只能拿来交换卡拉契和委拉斯凯兹的作品了。Met 的解释可谓翻来覆去,五花八门,令人真假难辨。

关于贝克曼那三幅画的评价,贝克曼的遗孀对 Met 的不正当行为表示十分不满。有两名画商也支持贝克曼夫人。据他们说,贝克曼画的实际价格应当是卖给萨巴尔斯基画廊时的两倍价格,即 19 万美元才对。

前年,帕克博涅特拍卖行总共卖出了 11 幅画。据《纽约时报》2 月 4 日的报道,虽然拍卖的价格总额不足 190 万美元,但该数字远远要低于画商们估价时的 300 万美元。因此,民众强烈谴责 Met 不应该从一开始就对作品的市场价格一无所知,而其处理作品的方式也完全不合情理。

市政府和司法机关介入调查

　　以德格鲁特藏品不合理的处理为肇因，《纽约时报》穷追不舍，又把Met 的旧账给翻了出来。1969 年 7 月 16 日，一向以擅长发掘商品价值著称于世的画商朱利安·H·威斯纳在伦敦苏富比拍卖行上购得一幅污损旧画。据拍卖行目录所述，此画是 17 世纪意大利巴洛克画家卡罗·萨拉契尼(Carlo Saraceni, 1579—1620)的作品，当时他仅以 1 152 美元就买下了。之后，威斯纳将它清洁干净，随即又经过鉴定，确认它是萨拉契尼本人的作品，Met 就买下了这幅画。作为交易，Met 把荷兰绘画大师让·范·德·海登①的《代尔夫特街景》给了威斯纳。博物馆对这幅画估价14 000美元。但是，还有一幅只有一半尺幅大小、保存状况不佳的海登画，在前一年的 12 月的伦敦拍卖会上卖出了 11 万美元。据一位画商透露，他在对《代尔夫特街景》估价时，判断这是一幅价值至少 10 万美元的杰作，Met 如此无知的行为实在令人愕然。

　　连这种旧账也能翻出来，足见《纽约时报》与 Met 势不两立的决心和态度。在美国，博物馆作为市民自己建立的文化设施，其重要性不言而喻。

　　在这种沉重紧张的氛围下，2 月 15 日，纽约的帕克博涅特拍卖行如期举行了 Met 清仓削价展销会。这次展出的 146 幅画不同于其他作品，从未在展览厅出现过，是名副其实的多余画作。不过，自从 Met 的原则问题被

① 让·范·德·海登(Jan Van der Heyden, 1637—1712)，荷兰巴洛克杰出画家，同时也是一位发明家，还设计和实施了阿姆斯特丹的路灯照明系统，他的路灯方案成为其他荷兰和欧洲城市的样板。他的画以风景尤其是建筑居多，具有很好的透视效果，但他不擅长人物和细节，所以画中的人物可能是由他人代笔。1668 年，意大利美第奇家族的科西莫二世购买了他的一幅市政厅全景画，现藏于佛罗伦萨乌菲兹美术馆。——译者注。

传开之后，拍卖会场里人头攒动，其中六七成的参展者均来自国外，当中最多的是意大利画商。上文提到的威斯纳自然也在其中，据说他一口气买下了八九幅画。虽说这些画都是作者不详的某某派作品，抑或是某知名画家的模仿复制品，多半是三流作品，但在当时，人们受好奇心所驱使，人人都想从中淘到佳宝，于是，拍卖的价格被越抬越高。尤其是意大利文艺复兴时期的画最受欢迎，这些画最高估价只有4 000美元左右，但有的画居然被哄抬到了25 000美元或21 000美元的高价。当然，情况也不尽是如此。当时，也有明显是柯洛①的作品以23 000美元的价格中标了。据说，当时的销售总金额高达到467 875美元，是拍卖预期的两倍之多。

　　不可思议的是，Met 只是拿出几幅库存画，一下子就拍卖尽得467 875美金，如果换算作日元，那简直就是过亿的天文数字了。考虑到当时日本赤贫的窘状，这实在令人羡慕不已。虽然不再是囊中羞涩，但 Met 似乎也有自己另外的烦恼。

　　话又说回来了，Met 这种野蛮的藏品处理方式，引来了社会的强烈谴责，最终连司法部门也介入调查了。2 月 2 日，纽约市检事总长路易斯·J·莱夫科维茨对 Met 给出了严重警告，责令他们不准在没有事前告知的情况下擅自处理博物馆藏品，当时的情形可谓异常严峻。

　　另外，纽约市市会议员卡特·巴登(Carter Baden)也于 2 月 10 日公开责令纽约市要对 Met 的财政活动加强监督。毋庸置疑，Met 一直都有接受来自纽约市的财政援助和经济资助。为了能够接受更多的财政援助，前一

① 柯洛(Jean-Baptiste Camille Corot，1796 年 7 月—1875 年 2 月)，法国画家。虽然属于巴比仲画派，但住在巴比仲村的时间并不长。他喜欢旅行，曾 3 次去往意大利，画了许多优美的风景画，尤其以对光和天空的描绘而见长。存世有近 3 000幅作品，代表作《罗马竞技场》《沙特尔大教堂》《杜埃的钟楼》等，均藏于巴黎罗浮宫。——译者注。

年的秋天，Met 对其内部的运营机制进行了整改。除了以前的纽约市市长和会计检查负责人之外，Met 还让市会议长也加入到了评议员中，以加强 Met 与纽约市文化活动之间的联系。这样一来，Met 在纽约市政府中的发言权就相对变多了。据巴登议员的意见，在私自交易或交换藏品时，Met 必须提前 30 天知会市政府；同时还必须提交每年详细的财政预算报告；如果购买预算超过 10 万美元，就必须详细公开交易条件和财政拨款来源。

1972 年，Met 从纽约市政府获得的财政援助包括建筑费174 000美元，管理与建筑维护费 210 万美元。1973 年，他们计划花费1 500万美元，修建美国建国 200 周年纪念馆，从市政府那里又申请到了 300 万美元的资金。据说，Met 又打算向纽约市政府申请几乎等额的援助资金。

原则上来说，美国的博物馆基本上都是以市民自发募集的资金来独立运作的，但像 Met 这样为了维持和扩大其设施规模，三番五次向中央和地方政府伸手要钱，人们便开始质疑博物馆的独立性能否得到保证。

遗憾的是，Met 对馆内藏品的野蛮处理方式最终招来了司法和行政过度的介入。我对此感到担忧，只希望这件事应该不会对博物馆的独立性运作产生不利的影响。

大胆变更作品标签

当我们还在讨论大量馆藏品被私自处理而造成的巨大社会问题时，居然又发生了被处理的作品中有幅名画出现真伪问题。对此，社会舆论一时再度哗然。

被处理的那一幅画是莫迪利安尼的《红色的脸》。上文说到 Met 曾以50 000美元的异乎寻常的低价将其对外出售了，而诺德勒（Knoedler）画廊

的巴瑞却给出了 15 万美元的估价,二者之间,价格相去甚远。问题的症结就在于,这幅画到底是不是真迹。实际上,伦敦也有一幅画与这幅画极其相似。相比之下,Met 的这幅画看上去更加苍白无力,因此,人们不由得会猜它就是赝品画。

然而,在 Met 的邀请下,巴瑞于 1972 年 2 月 6 日对这两幅画进行了检测。他肯定地认为,这两幅画并无必然联系,所以均为真品。这样一来,作品的估价也就水涨船高了。由于伦敦的那幅画尺幅相对大一些,因此,它于 1972 年 6 月在拍卖会上以393 250美元被人买下。

而 Met 出于对这幅画是赝品的担心,所以只给出了 5 万美元的低估价,而且据说,他们甚至还让买家马乐伯画廊做出了一份令人难以理解的保证:如果这幅画以后被证明是赝品,那就应该向对方赔偿 6 万美元。

在不确定一幅画真伪的情况下,Met 擅自交易这幅画,这种行为的确不可理喻,人们对其不负责任的处理方式加以谴责,本当无可厚非。或许出于反驳和证明 Met 对馆藏品每每担负责任感,就在莫迪利安尼问题尚未解决的情况下,Met 又在 1 月 19 日发表了惊人的通告声称:他们花了好几年工夫,对全馆大约2 000幅欧洲绘画作品进行了普查,普查的结果是:要对其中的 300 幅画,亦即 15% 的作品做出变更作者名称的决定。

负责这一调查工作的是该部门的策展人埃弗雷特・费,一位年仅 31 岁的年轻美术史专家。说到年轻,他确实要比 Met 馆长托马斯・霍文年轻很多。霍文在 1966 年 30 多岁的时候就成为 Met 馆长,而这时的霍文也才 42 岁。

1970 年,埃弗雷特・费调整到了博物馆如今的后印象派画部。恰好当时正值 Met 创立一百周年纪念展,需要将欧洲绘画作品迁移到北侧的展馆去,这样一来,就可以在四十一号室展出那2 000件藏品中的 700 件作

品了。而在这 700 件作品中，又有 500 件被选为常展陈列品。

趁着这绝佳好机会，埃弗雷特·费便对所有藏品进行了精密检查，他运用学术研究上的最新成果，对 300 件作品上的标签进行了改动。他说："我相信，作品的归因，和医学或其他学术一样，其知识体系必须一直在更新中、在进展中。"

紧接着，作为代表性的范例，他提出了休伯特·范·艾克（Hubert van Eyck）的一幅画作。对美术史稍有了解的人都知道，范·艾克这个姓氏，其实是有休伯特和让两兄弟，但是，休伯特这类人物是否真的存在，却疑点重重。即便真的有此人存在，他也只不过是仅仅专心于画框的制作，几乎没有画过什么画。因此，Met 便将休伯特的名字挂在了馆藏多年的至关重要的一幅杰作上，这实在是太不合理了。当年，分明有一种很流行的说法，声称这幅画是兄弟两人合画的，但是，这一次，Met 居然明确断定这是弟弟独自创作的一幅画。

当然，并不是所有的作者名字更改都能像这个例子一样单纯。埃弗雷特·费甚至连当时最新的科学检测方法都用上了，他擅自进行更改的作者名字最终牵涉到了 300 多幅画作。首先，他对馆内的 38 幅伦勃朗画进行检查，并断定其中 6 幅画属于别的作者代画，还有 2 幅画是赝品和模仿复制品。

在 Met 引以为豪的馆藏品中，有一幅画是安格尔的名画《大宫女》。这幅画几年前就不见了踪影，专家们议论纷纷，不知道究竟何故。一时间甚至还有传闻说，这幅画借给了日本美术馆，但实际上它好像是被送去了巴黎借展，放在维尔当斯坦画廊。这到底又是玩的哪一出？

图 17 - 2　米开朗琪罗画的著名天顶画《最后的审判》，左右对幅画

维尔当斯坦画廊不仅仅从事艺术品买卖，还拥有丰富的绘画研究资料，声誉很好。这样来看，有可能是出于研究之需，但事实绝非如此简单。据小道消息称，当时，维尔当斯坦画廊把这幅画定为真迹，但 Met 却不同意，坚持怀疑它很可能是一件复制品，并在一时间内就把它列入处理画作的清单目录中，于是就引发了 Met 工作人员因为反对此事而辞职的严重事态。

这幅画之所以被人怀疑，其中有个依据是其画面右下角不太明显的花押字（monogram）。因为，它看起来像是圆圈里面写着 C 字母，所以，Met 才怀疑它可能是安格尔的徒弟阿尔曼·康邦（Cambon）仿画的。但是，埃弗雷特·费却否定了这个说法，在他看来，这应该作为整幅画的一部分。

据说，Met 之所以要把这幅画当成仿制品，是因为他们当时根据专家约翰·康诺利专门研究安格尔的研究成果，从画的内容上断定它为别人代画的复制品。

迄今为止，在我们已知的主要藏品中，其作品标签被变更了的，除了我在前面提到的那些画之外，大致还有以下这些：

乔尔乔内《男人肖像画》变成了提香

拉斐尔《朱利亚诺·德·美第奇肖像》变成了复制品

委拉斯凯兹《腓力四世肖像》变成了工房画

委罗基奥《圣母子》变成了工房画

鲁本斯《圣母子》变成了工房画

艾尔·葛雷柯《放羊人的爱慕》变成了工房画

伦勃朗《剪指甲的老女人》变成了工房画

伦勃朗《洗手的彼拉多》变成了工房画

伊芙琳古登变成了路易丝·达尔

佛罗伦萨画派《基督的诞生》变成了乔托

凡·德尔·维登[①]《天使报喜》变成了梅姆林

戈雅[②]《岩石上的村庄》变成了欧亨尼奥·卢卡斯

[①] 凡·德尔·维登（Rogier van der Weyden，1399—1464），或译为罗吉尔·德·拉·帕斯杜勒。文艺复兴时期佛兰德斯画家，被称为"佛兰德斯文艺复兴艺术三杰"之一。他在创作独特布局和刻画人物感情方面，天赋过人，技巧纯熟，注重于美的曲线和人物事物的细节。他的祭坛画《耶稣受难记》是三维作画的有力证据和杰出代表。——译者注。

[②] 戈雅（Francisco José de Goyay，1746—1828），西班牙浪漫主义画派画家。伦勃朗创造的铜版画所有技巧都被戈雅用得炉火纯青，他充分利用单一色调所能营造出的运动、情绪与氛围。法国思想家福柯在其《疯癫与文明》中对戈雅的画做了精彩点评。电影《戈雅之灵》（2006）形象地展示了戈雅的画风与人品。代表作主要有《裸体的玛哈》《着衣的玛哈》《阳伞》等。——译者注。

此外，一些有名的画家，如丢勒、维米尔等人的画也都牵连在内。

最大问题还是出在丢勒、戈雅、委拉斯凯兹、凡·德尔·维登、维米尔等人的作品上。特别是安格尔的画被送到维尔当斯坦画廊这一事实，即便是暂借一时，但这也令公众越来越怀疑 Met 这次变更作者名的行为其实是为了更好地处理作品找借口。事实上，这些画的确都被列入作品处理的目录清单中，这一说法符合前面提到过的博物馆工作人员集体辞职抗议行为。

图 17–3　伦勃朗《洗手的彼拉多》变成了工房画

图 17–4　伦勃朗《剪指甲的老女人》变成了工房画

图 17–5　委拉斯凯兹《腓力四世肖像》变成了工房画

变更作品标签，本身属于学术讨论的范畴，具有一定的研究价值。虽说 Met 为此付出了不少努力，但由于在博物馆运营方针这个问题又涉及

作品处理的方式问题，并与之产生了相关的密不可分的联系，所以，才遭到了公众的一致谴责。

　　从上面的例子可以看出，这些遭受更改的作品，几乎全部是降低了作品价值的例子。相反的例子只有伊芙琳·古登被变更为路易丝·达尔，佛罗伦萨画派作品变更为乔托本人作品这两个。一见到 Met 因为怀疑安格尔《大宫女》之真伪，便急不可待地想要处理它，人们就不由得担心 Met 会再有第二次、第三次所谓作品大批量被清理处理的计划。之后，检事总长和市议会因为此事突然介入调查。如此看来，他们对 Met 的担心也是早就了然于心的。

美术界的意见

　　那么，美国艺术界的专家们对于这档给美国文化社会带来巨大骚动的 Met 事件又持有什么看法呢？

　　美国屈指可数的大博物馆——俄亥俄州克利夫兰艺术博物馆，曾经和 Met 在纽约拍卖会上激烈争夺过伦勃朗的一幅画《亚里士多德望着荷马头像而冥想》[①]。其馆长谢尔曼·李说过这样的话：

　　　　"学问的进步是循环往复、螺旋上升的。我们过去幼稚的认知，多
　　　　半是在商业因素的驱使下产生的，而从现在发生的这件事来看，这句

[①] 1961 年，纽约大都会博物馆付出 230 万美元把伦勃朗的《亚里士多德望着荷马头像而冥想》买到手，首次为单幅绘画作品开出了百万美元的高价码。但很快，百万美元的门槛就被千万美元所取代，在 2004 年，单幅画的门槛价格飙升到上亿美元，当年，毕加索的《拿烟斗的小男孩》这幅"令人愉快的二流作品"，竟然拍出了高达 1.41 亿美元的天价。——译者注。

话或许是被夸大了。于是,有人甚至干脆认为,作品的标签应该用铅笔写上去更好。"

如果用铅笔书写作品标签的话,那就能随心所欲地改来改去。——这番话只有常年处理归因(Attribution)问题的真正专家才能说得出口,这其实是一种警醒。但是,如果真的这样时不时去改写作品标签,那么,普通民众肯定也无法接受这一事实。

仅次于 Met 的全美第二大博物馆——华盛顿国家美术馆,其馆长 J・卡特・布朗也讲出了他的肺腑之言:

"该馆自 1940 年开馆以来,从来没有进行过如此数量庞大的变更作品标签这类事情。现在,包括维米尔作品在内的六七幅画都在接受极其精密的检查,我们正在等待科学检测的证明。"

纽约大学美术学院的怀特・W・约翰逊教授的意见很值得思考:

"没有什么所谓不言而喻的事情,任何事情都没有最终定论。如果我们对所有的一切都不去保持一种怀疑的态度,那就无法在传统观点的基础上有所发展。美术界的研究总体而言还有待于进一步发展,因为它是从 19 世纪中期才开始的。充满疑点的作品标签变更,作为一项成绩,浮游在学界研究的成果当中。从这一点上来看,应该要被处理的作品数量之大,着实惊人。威廉・冯・博德、贝尔纳德・贝伦森、马克思・J・弗里蓝德尔等天才们,他们早就先人一步,做了大清理工作,这无疑是一件大好事。但这并不意味着他们的意见永远正

确。我们在博物馆里能够看到的那些作品标签，其实并不能够代表最新的学术成果。因为，为了不让藏品捐赠人感到伤心，也为了不泯灭公众对于博物馆的期望，我们不可避免会产生时间上的间隔差。"

拥有伦敦和纽约最大拍卖行的苏富比·帕克·博涅特，其绘画部部长尼古拉斯·沃德·杰克逊（Nicholas Ward Jackson）的看法也值得一提：

　　"这次充满疑点的作品标签变更事件，最有代表性的例子应该是海牙的莫瑞泰斯皇家博物馆的《为扫罗演奏竖琴的大卫》①。如今，研究伦勃朗画的学者们都拒绝承认这幅画。虽说莫瑞泰斯皇家博物馆到现在都还在分发这幅画的明信片，但我猜想，过不了多久，他们就不得不承认，这是伦勃朗的徒弟或 19 世纪的模仿者所画的复制品。"

《纽约时报》虽然刊登了这些意见，但并没有直接表明他们对 Met 变更作品标签事件合理与否的看法，只是委婉而间接地对这种大张旗鼓的行为表示了震惊和同情。正如上文稍稍提及的那样，人类从根本上来说更倾向于保守，要想改变传统的观点并不容易。原因有两点：其一，博物馆策展人未必都是专业学者，他们缺乏学术成果积累，且疏于藏品研究；其二，人们担心这种标签变更会让博物馆的评议员及藏品捐赠人产生信心动摇。敢于如

① 《为扫罗演奏竖琴的大卫》（*David playing the harp before Saul*），伦勃朗 1629 年画的木板油画，作品尺寸是 50.2 cm×61.8 cm，现收藏于法兰克福艺术学院。1898 年，海牙莫瑞泰斯皇家美术馆馆长在馆内骄傲地展示了这幅名为《扫罗与大卫》（*Saul and David*）的画作，认为它是伦勃朗以圣经故事为题材的作品中极为重要的一件。到了 1969 年，此画遭到一位伦勃朗研究权威专家的质疑，在之后的很多年里，这幅画旁边的标签上一直能看到"伦勃朗与/或仿作"（Rembrandt and/or Studio）几个字样，这就意味它的身价大跌了。——译者注。

此实施大刀阔斧式的作品标签变更的博物馆应该是史无前例。从这一点来看，或许 Met 勇气可嘉，但是，Met 在处理这件事情上带来的结果却与清理馆藏多余作品直接瓜葛，因此，这就大大抵消了其本身的积极意义。

关于此事，CAA 在决议书中也有说法。当然，虽然这个问题已经远远不是他们本身所能评判的事态，但最终还是给出了极其锐利的评价："至于评议委员会是否对博物馆资产的减少问题做到了有效监管，他们究竟是否做出了自己的'贡献'，这一点应当交由相关的政府机关去裁定。"

再来看看另一边，Met 仍旧反复吐槽他们博物馆的经营困难等问题。仅仅以 1971—1972 年的博物馆财政状况为例，就已经是 150 万美元的财政赤字了。这种窘况持续了五年之久。1972 年，为了缩减开支，Met 甚至解雇了馆内 11％的工作人员。结果在去年秋天，Met 就被国家劳动局以不正当裁员为由，向霍文馆长追究了法律责任。

霍文本来就不是美术圈子里的人，而是被博物馆看中了他的管理能力，从纽约州的公园管理委员会高价雇用来履职的。虽然霍文是一位年仅30 岁的骨干精英，但是，自从他就任馆长之后，Met 的经营状况不仅没有任何好转的迹象，反而江河日下，一步步继续恶化下去，令人失望至极。

有人甚至指责并认为，原因之一在于，Met 总是铺张浪费，喜欢购买天价藏品。比如，从 1967 年分期付款至今，购买委拉斯凯兹的画共花费了550 万美元，此事成了众矢之的。一部分馆内工作人员对新馆长的运行方式极为不满，认为，霍文曾在 1970 年的一百周年纪念时定制了一份高达15 000美元的豪华生日蛋糕。博物馆如此奢靡的挥霍方式遭到了舆论炮轰，其激烈程度丝毫不亚于美国的安德烈·马尔罗。(《新闻周刊》1 月 29 日)

英国的美术杂志《伯灵顿杂志》中也有报道指出，假如伦敦国家美术馆也发生了这种事，那肯定会让美术馆沐浴在民众的骂声浪潮中，评议员长

必须因此而引咎辞职。文中还调侃说，"万万没有想到，我们英国在大西洋的这一侧，就连行动标准也落后于时代了"。明显看得出，英国人对于美国Met 事件是持冷眼旁观态度的。

我们暂且将个人攻击的言论搁置不谈，到底又该如何看待 Met 过去一系列行为的客观事实呢？上文也有提到，迄今为止，Met 总共处理了50 000件作品，仅仅是最近 20 年间，被私自交易或交换的作品总额就高达700 多万甚至 800 万之多。在这次巨款被用来购买新藏品的费用支出中，粗略计算一下，Met 的作品购买费足足有 4 亿美元之多。很显然，和 4 亿美元相比，800 万美元只是它的五十分之一不到，究竟如何评判这个数字，我们是说多，还是说少呢？

在我看来，这个数字给人的感觉的确不算多。从过去的事实来看，Met 之所以如此急于清理大量所谓的多余作品，只是为了填补近年来骤然增加的财政支出。那么，造成这种情况的根本原因又在哪里呢？

高价购买藏品、人员费用徒增、无节制的扩建工程……所有这些应该是 Met 财政危机的主要原因。正是因为这些异常巨额开支的日积月累，才会落得今日这种地步。应该说，财政危机是无节制扩张大型博物馆终究都难逃的宿命。

话又说回来了，我们不妨再来看看过去 20 年的藏品购买费这笔庞大开支，Met 处理了大量多余作品，也仅仅填补了五十分之一的缺口。而这次，Met 采取的行动丝毫也没有起到缓解财政危机的作用。由此，我不禁觉得，Met 这样的举措也未免太过肤浅，太过草率了吧。

前面提到过谢尔曼·李馆长在《纽约时报》上的观点。其实，李馆长还在 1 月 29 日的《时代周刊》上说过下列这番话，我对此很有同感。

"这幅画的作者是谁，这本身倒并不重要。重要的是，画作本身是否有艺术价值。归因（标注作品标签）这一行为——不知是福还是祸——居然能与作品的商业价值挂上了钩。这背后当然还有复杂的艺术问题。观众来博物馆驻足观看画作时，恐怕只能观看作品标签了。"

如果大众因为作品标签变更而混淆甚至颠倒了作品本身的价值，这份责任毫无疑问应该要让博物馆的归因错误来承担。如果一幅画不是名家本人所画，而是受画家风格影响的其他作品，它恐怕就不会有机会被放到展厅中，甚至没有收藏价值。或者这样来说吧，虽然作品确实是名匠真迹，却算不上是什么名作，那就会被认为是不重要的多余藏品。可见，博物馆的收藏标准正越来越偏向于收藏名人名画或一流上乘杰作，在我看来，博物馆应当尽量杜绝避免这种风气。

以上这些便是我对整个事件原委和主要问题的大致梳理。最后，我想根据《国际纽约时报》（原名为《国际先驱报论坛》）1973 年 1 月 20—21 日的报道，再来总结一下这次事件发生后，整个美国文化社会应该去探讨的重要问题。

"博物馆的作品标签变更，总会伴随着巨大的疑点。"由这句话引申出下列四个问题：

第一，如果作品标签被更改，会有一些学者因此而受到声誉损害吗？

第二，如果作品标签被更改后，该作品落在了画商手中，画商的利益会因此而受到损害吗？

第三，是否有必要修改藏品捐赠人免税之类的相关法律？

第四，作品标签变更引起的冲击，怎样影响到博物馆处理其多余作品的决定？

　　我在前文已经以第四点作为主要内容作了详细讨论，这一点显然与美术界的相关认识脱不了干系。不过，我想在此说一说我本人对于第一点和第二点的看法。所谓作品标签变更，是对那些具有一定价值的高完成度作品的鉴定，它与一般的作品真假鉴定不能混为一谈。更不用说，博物馆在买入或收取藏品时，他们总是要先进行一番作品认定，这与前者也有很大不同。换句话来说，作品标签变更应该是美术研究成果的一个反映，它只针对那些无法下正确判断的作品加以鉴定。只有这样，才是真正意义上的、严格符合作品标签更变的定义。作品标签更变这一术语不应当无节制地被滥用。无论在什么情况下，都是需要三思而后行的。

　　有鉴于此，我们再从学术角度去看待 Met 迄今为止所接收的海量藏品，实在是过于草率而任性。结果，经年累月下来，他们最终不得不对这些库存藏品进行一次又一次大规模的作品标签变更行动。虽然这么想也能说得通，但如此看来，那些从前没能给出确切鉴定结果的专家们最应该为此事担负责任。如今，新一代美术人通过变更作品标签以偿还过往学者的鉴定过错，那也是理所当然之事。但是，如果将这件事的结果与多余藏品的处理问题生拉硬扯在一起，任何人都将无法苟同。博物馆这种公然漠视的傲慢态度，从过去最早曝光的粗暴处理德格鲁特藏品的事件就已见端倪。由此一来，公众肯定要对 Met 这种大型博物馆的浅薄无知加以谴责和抨击。当然，无论是哪一个博物馆，假如因为经济困境而企图用经济手段去解决问题，这种逻辑本身就是错误的。所以，从博物馆学的立场来看，Met 目前所采取的博物馆经营策略正在饱受严厉的批判与谴责。

第18章

模仿与创造

自古以来的大问题

　　伪造肇始于上古时代的尼罗河地区。一直以来，伪造始终与美术的发展如影随形，的确成为一个很棘手的问题。赝品产生的基础在于人们天生就对模仿拥有一种原始本能的冲动。很显然，伪造是一种有意识的犯罪行为，而模仿的本能冲动则根深蒂固，由来已久，因此难以断绝。实际上，模仿出现的时间远远比埃及出现的伪造更久远。模仿最早出现在拉斯科岩洞①，在洞内发现了数世纪以来世代人重叠描绘的动物轮廓图。

　　模仿不同于伪造，它不是美术的一种现象或事件，而是美术的一种属性。正因如此，模仿问题才会变得更加错综复杂，更加跌宕起伏。无论多么有才华的人，都无一例外是从模仿开始的。所谓天才，或许就是那些比他人在模仿之路上捷足先登者和刻苦钻研者吧。如果历史车轮是靠雄辩术前行的话，那么，天才就是仰仗其模仿"天赋"剽窃而成长。有一个家喻户晓的故事告诉我们：现存的米开朗琪罗最初的作品就是他当年忠实地模仿了乔托②那幅《福音传道圣者约翰的升天》的局部。

　　一般来说，模仿的种类范围广泛。从不带任何目的性的纯粹模仿，到与犯罪只有一步之遥的剽窃，其类型复杂多样，想要一一识别模仿的类型并非易事。原本的单纯模仿，如果时间和场所不同，其性质就会发生改变，最后演变成其他性质的模仿也不在少数。精致的临摹和复制（作者本人亲

① 拉斯科岩洞，位于法国南部多尔多涅省，由于岩壁上保留着几万年前的精美壁画而被永久地载入了世界艺术史，被誉为"史前的罗浮宫""20世纪最伟大的考古发现之一"。这种殿堂级的地位，与莫高窟之于中国艺术倒颇有相近之处。——译者注。

② 乔托（Giotto，约1266—1337），意大利文艺复兴时期杰出的雕刻家、画家和建筑师，佛罗伦萨画派的创始人，被誉为"欧洲绘画之父"。《犹大之吻》是他最具有代表性的著名壁画。——译者注。

手复制)混杂在原创中,会引起各种各样的麻烦,这样的例子不计其数。越是这种无动机的单纯性模仿,其作品处理起来就越棘手。

　　模仿与创造,二者之间,向来妙不可言。它们虽然是恰好相反的两样东西,但只要稍微观察就能发现,在我们尚未知晓道的深谷处,时不时总会暗涌着模仿与创造相互撕扯的小溪流。在模仿与创造惊险的剽窃秘密碰撞中会诞生某些难以言表的东西。正因如此,美术研究和美术作品的鉴定必须带有一些推理的成分。

剽窃的两种类型

　　我认为,剽窃既有消极和积极的,又有客观和主观的。首先就前者来看,客观类型的剽窃包括出于研究和记录目的的复制品,以及出于对别人优于自身作品的敬意而产生的复制品。

　　由于我们当今拥有了照片和印刷两种强有力的技术手段,所以,并不会有研究和记录材料不足之虑。但是,对于生活在现代社会之前的那些画家和雕刻家们来说,除了通过手工制作去获取研究资料和记录材料外,别无他法。也就是说,他们要先亲临现场考察,尔后再现自己亲眼所见的场景。从前的画家们都只能通过使用和原作真迹一样的材料做出复制品、绘画、雕刻、建筑的版画等加以再现。考虑到这种实际需求,画家们常常拥有堆积如山的草稿图。有个名叫雷蒙迪的 16 世纪铜版画家就很奇特。据说,他自己的好几百件作品都是古今名画的复制品。在日本,也有许多画家在自己的作品之外,还绘制了许多画稿,并凭此获得了独特的历史地位,这些画家主要有:能阿弥、艺阿弥、相阿弥的三阿弥,狩野探幽,常信,《集古十种》画家古文晁和僧人白云;此外,还有文晁一手培养的门下弟子喜多武

清、《古今名聚物》作者松平不昧先生等人。虽说他们都不是专业的模仿，但据说，丁托列托①拥有大量的美第奇教堂中米开朗琪罗大小雕塑的复制品。至于大作坊经营者鲁本斯，他于 1600 年到 1608 年在意大利旅行期间，大量复制了古今大小画家的作品，如今遗留下了几百件复制品。若是涉及油画作品，鲁本斯本人的作品和复制品难以分辨，令后来的研究者大伤脑筋。因为复制品与他本人的原创作品几乎达到了以假乱真，数量庞大的程度。鲁本斯的本意究竟是什么呢？我们对此无法猜测。但我们可以判断的是，这些复制品已经超出了研究和记录的范畴。虽然有时我们也同意，画家在复制作品的同时能够获得发挥自己才华的机会，但如果事与愿违，那就一定会成为史上空前绝后的最大伪造者，并随之而臭名昭著。比如，威尼斯画派的瓜尔迪②，他和自己的哥哥乔万尼·安东尼奥一起深入研究了大量历史画和宗教画，制作了许多复制品。其中不乏画术精湛之作，但是，最终甚至连自己的真迹原作也没能跳出借用复制的框框。于是，两兄弟终究只能被他们模仿的对象所束缚，沦落为二流画家。

　　伦勃朗则刚好相反，他自称拥有许多绘画收藏品，尤其是东方和意大利的绘画。他对所有的作品都进行了周密细致的研究，留下的痕迹也随处可见，但他基本上没有直接模仿的作品。其中唯一例外的是，他模仿马

① 丁托列托(Tintoretto，1518—1594)，16 世纪意大利威尼斯画派著名画家。受业于著名画家提香门下，是提香最杰出的学生与继承者。他在叙事传情方面效仿米开朗琪罗，突出强烈的运动，色彩富丽而奇幻，在威尼斯画派中独树一帜。英国艺术评论家拉斯金对他尤为称赞，认为他可以比肩于米开朗琪罗。——译者注。

② 弗朗西斯科·瓜尔迪(Francesco Lazzaro Guardi，1712—1793)，意大利威尼斯画派的最后代表人物，在他的一生中绘制了 1 000 多幅作品，其风景画具有明亮的冷色调，柔和的氛围效果。——译者注。

丁·舍恩高尔①的版画，以油画的形式创作了《加利拉湖泊上的风暴中的耶稣》，远远超过了原作，油画的效果也比原作更出色。

通常情况下，尽可能少受他人影响的作品往往更令人满意。如果单凭这一点就去评论一位画家，那么，美术史上能够留传下来的人物也就寥寥无几了。卡洛、伦勃朗、杜米埃、莫奈、马蒂斯等人应该都是屈指可数的非模仿派代表人物。但并不能因此就认为丢勒劣于卡洛，鲁本斯不如伦勃朗，凡·高比不上杜米埃，雷诺阿比莫奈逊色，毕加索弱于马蒂斯。准确地说，如果从历史角度来看，上文提到的这些非模仿派画家，最终反倒成了少数派。真是人间悲剧啊！难道人类要作为模仿类的动物而得以生存吗？

整体来看，那些画技卓越的画家们个个身强力壮，胃口巨大，强大到能够坦然吞咽下模仿和创造。不仅如此，他们还非常积极果敢地盗取了他们能够吞吃下去的所有东西，并将之转化为自己血肉的一部分。所以说，只有拥有旺盛的热情，才能如此炽烈地创造。

天才画家与天才般的剽窃

谈到这里，话题自然也就切换到了模仿的第二种类型，亦即消极的、主观的模仿。与第一种类型的模仿力求忠实于原作并正确模仿有所不同，第二种类型的模仿仿佛是同一部电影底片冲洗出来的正片，另外再加上一些解释和变化。这种模仿向来以自由洒脱、自我本位为主。不言而喻，大部

① 马丁·舍恩高尔(1445? —1491)，出生在德国中南部城市一个普通家庭，其父亲是一名手艺精湛的金匠。他在师从著名画家罗希尔·范德魏登、扬·凡·艾克学习创作时，显示了很强的艺术天赋和创作能力，得到当时社会各个阶层的认可。他常在自己的作品版面上绘制"M"＋"S"的名字，用以证明这件作品出自他本人之手，进而形成了自己铜版画特有的语言风格、题材内容和表现方式。——译者注。

分的大画家都属于这种类型。众所周知，当年曼特那模仿多纳泰罗，除此之外，他还大量盗取贝利尼和丢勒的作品。模仿乔托的米开朗琪罗也经常被达·芬奇和丁托列托所模仿。毫无疑问，丢勒、达·芬奇和丁托列托至今都有无数的模仿者。尤其是版画之父丢勒的作品，影响力巨大。相传在17世纪初期的荷兰和德国，专门复制丢勒作品的画家不计其数，人才辈出，美术市场大量充斥低廉的仿制品。至于达·芬奇，他最为著名的一幅画《蒙娜丽莎的微笑》几乎在各个时代都诞生了数不胜数的复制品和赝品。只要稍微翻阅一下文艺复兴时期的美术史，就不难看到这样一道亮丽绚烂的风景。

在近代初期的美术史中，摊上这种问题的最具象征性的人物便是大画家鲁本斯了。鲁本斯的剽窃范围比任何人都要广泛，无出其右。既有像米开朗琪罗、提香、达·芬奇、曼特那、拉斐尔、萨尔托、柯勒乔、卡拉瓦乔这样的巨匠，也有诸如维尔梅扬凯、穆齐亚诺、巴罗奇等一些不知名的小画家。鲁本斯的胃口不亚于怪物一般，出乎意料得大。鲁本斯最具代表性的复制品是提香的《为维纳斯而牺牲》《亚当和夏娃》《酒神与公主的爱情》（又称《酒神与阿丽亚德尼公主》）《拿扇子的妇人》，以及拉斐尔的《卡斯蒂廖内·巴尔达萨雷伯爵像》等。通过这些作品，我们能够发现一个明显的特征：鲁本斯非常偏执于妇女和孩童的肉体感官。不论看哪一幅作品，都可以看到鲁本斯的这一风格，这倒是一件饶有兴趣的事。

继鲁本斯以后，还有许多很出名的模仿先例，例如，普桑模仿提香，华多模仿提香、勒南、凡·戴克等，弗拉戈纳尔模仿鲁本斯、伦勃朗、热里科模

仿卡拉瓦乔、提香等，但这些模仿当中，最重要的现代画家是德拉克洛瓦[①]。在所有的画家当中，德拉克洛瓦最尊敬鲁本斯，他把鲁本斯称为"画家中的画家"。在模仿这一点上，德拉克洛瓦可谓是仅次于鲁本斯的重量级画家。他的复制品包括提香的《基督的埋葬》、柯勒乔的《圣加丽娜的婚礼》、鲁本斯的《玛丽·德·美第奇抵达马赛》、丢勒的版画《土耳其皇帝》、戈雅的《假面舞踏会》、鲁本斯的《苏珊娜·弗尔曼肖像画》和《下十字架》。看了德拉克洛瓦上述这些复制品后，你就会情不自禁地赞叹画中的完美力量。然而，这些伟大工程既不是别人拜托他复制的，也不是他为了售卖而复制的。所有的一切，都不过是他为了强化自身的知识和技能而复制。只有其中的一幅画，亦即鲁本斯的那幅画《圣本尼迪克特的奇迹》，是受人委托而复制的，所以，这件复制品非常逼真地再现了鲁本斯的原作。除此以外，其余所有作品都洋溢着德拉克洛瓦本人的创作热情，全然感受不到诸如模仿一类的小格局情绪。他的作品营造出一种对原作者大胆挑战的紧张感，会让观赏者倒吸一口凉气。

① 德拉克洛瓦（Eugène Delacroix, 1798—1863），法国著名画家，浪漫主义画派的典型代表。是印象主义和现代表现主义的先驱。他对后代画家如雷诺阿、莫奈、高更、凡·高、马蒂斯和毕加索等都产生了很大影响。善于运用色彩，造型富于表现力，和谐而统一。《自由引导人民》是他最为出名的杰作。——译者注。

图 18 - 1　凡·高　模仿广重的画　　　　图 18 - 2　广重《龟户梅屋铺》

　　很显然,德拉克洛瓦之后的画家们在其复制品上都表现为一个共同特征:从他们的作品中可以感受到自由的气息。这究竟是尊重个性的近代意识呢,还是源于绘画技巧的差异呢? 不论是哪一种,这样的模仿都已经不知不觉地贯穿在了复制者本人厚颜无耻的态度中。从另一个角度来看,应该说这种模仿更带有剽窃性质。当然,复制既是一种变异,也是一种构思的素材。马奈模仿了提香、雷蒙迪、曼特那、伦勃朗等人,雷诺阿模仿了鲁本斯,柯罗模仿了拉斐尔和达·芬奇,塞尚模仿了卡拉瓦乔、格列柯、乔尔乔内、德拉克洛瓦等人,凡·高则模仿了伦勃朗、德拉克洛瓦、米勒、杜米埃、日本的浮世绘等,这些模仿与被模仿之间的关系全都证明了这一事实。

毫无疑问,高更①的创作灵感来源极其特殊,并不包含在上述这些模仿范围之内。高更复制的作品主要是布列塔尼地区和大洋洲的无名民族艺术、法国的七宝烧、日本的浮世绘等。不过,模仿也可以将几种不同的主题杂糅在一幅画中,因此,不能马虎对待。例如,高更 1894 年的一幅画《敬神节》,此画中心的神像便是马里王国风格,而两位白衣少女却是埃及风情,画中的前景总让人觉得有些布列塔尼格调。

享受剽窃的现代艺术

现代毕加索就带有这样浓厚的变异感,或者说是一种虚构的色彩。他的初期复制对象以劳特累克②、蒙克③、凡·高等人为主,立体主义时期则以塞尚、伊比利亚雕刻以及非洲黑人雕刻为主,新古典主义时期主要侧重于希腊或罗马艺术,实际上,各个时期有意识、有计划进行的古典变异,都是百分之百的现代艺术。迄今为止,他动手复制的有勒南、雷诺阿、普桑、克拉纳赫、库尔贝、格列柯、德拉克洛瓦、委拉斯凯兹、马奈、达维特的作品。

———————————

① 高更(Paul Gauguin,1848—1903),法国后印象派画家、雕塑家,与凡·高、塞尚并称为后印象派三大巨匠,对现当代绘画的发展有着非常深远的影响。他把绘画的本质看作某种独立于自然之外的东西,当成记忆中经验的一种创造,所以,他更注重原始艺术对自己创作的影响,特别是他对南太平洋热带岛屿的风土人情极为痴迷。英国作家毛姆曾以高更的经历为蓝本写过《月亮和六便士》,有助于后人进一步了解高更的生平与人格。——译者注。

② 劳特累克(1864—1901),出生于法国阿尔比的一个世袭贵族家庭。他是一位完全独立的画家,讨厌一切理论和派别,也不收学生为徒。他唯一的绘画创作题材就是人物。他的画风色彩明快,简洁率直。《红磨坊舞会》是他最具代表性的名画。——译者注。

③ 蒙克(Edvard Munch,1863—1944),挪威表现主义画家、版画复制匠,现代表现主义绘画的先驱。他的创作笔触大胆奔放、色彩艳丽丰富,给人以强烈的刺激感、紧张感、不安感、悲伤感。艺术史家称他为"世纪末"的艺术家,因为没有艺术家敢于像他那样赤裸裸地描写人类本能的丑恶,使得善良与罪恶并存,美丽与丑陋共生。《呐喊》是其最为有名的代表作。——译者注。

不容忽视的是，所有的作品都会比毕加索更加毕加索。至少立体主义时期以后的毕加索，可以说完全没有表现出受到其他艺术流派的影响，对于特定的作品，他也会策应运用这种有计划的变化，为我们展现出他那种高难度的"游戏"画风，这一点倒是非常有趣。可以说，1957 年的 58 件《宫女》系列作品是他最大的游戏。这来源于他对自己祖国的乡愁，以及铭刻在他内心里那种童年时期对委拉斯凯兹①的尊敬。同时，通过这种改变，也体现出了他那种具有自我寓意的表现力，不妨称之为虚实相间的混杂游戏之极致。在制作这些作品时，他只不过是用了一张黑白照片而已。而且他并没有在该系列作品上署名，这也可谓史无前例之创举，如实地反映了游戏无偿性的特征之一。现代画家米罗、穆尔、达利、恩斯特、格里斯、德兰、布拉克等人，更早一些的画家，例如，培根、劳杰斯、比非等人，他们都非常热衷于尝试改变画风，图新求异。这其中当然不乏一些智慧游戏，例如，达利的米勒作品、维米尔和米罗的荷兰室内画、日本的浮世绘和画卷等，都是我们从中乐于享受的变革带来的最高成就。至于现代，尤其是达达派和波普艺术的画家们，他们的作品采用了粘贴画、集合艺术、摹写、扩大、复写等诸种手法，使其完全成为一种享受剽窃的艺术，它们与所谓的独创、个性至上的现代艺术价值观完全绝缘。相比而言，创新、刺激、兴奋、冲击、否定、动力主义等方兴未艾，已然成为新的艺术批评标准。也许再过十年，在未来的时代，"剽窃"这个词本身所负载的贬义色彩将被完全抹除掉。因为在 18世纪，人们所接触的独创、个性、创造之类的词语也都负载了不太正能量的微妙感。

① 委拉斯凯兹(Velazquez, 1599—1660)，西班牙最伟大的肖像画大师。他的画尤为重视色彩表现，超过了前辈大师。他对暗部色彩的表现尤其用心。因为他认为，任何物体的暗部和阴影都是由丰富的色彩组成的。《镜前的维纳斯》是其最为出名的代表作。——译者注。

　　自古以来，日本就是尊重复制的国家。林守笃的《画筌》一书中采用了"传模移写"一词，极力强调了临摹画稿的重要性；大冈春卜在《画巧潜览》中把绘画分为五品：自然笔、拟他笔、代笔、赝笔和正笔。即便是人称"日本最大画家"的雪舟，他其实也是一个大复制家，中国和日本均是雪舟作品的根源所在。无论是他的《天桥立图》《镇田瀑布图》，还是西湖图、庐山图，都在追求原创。就连确立了狩野派的极具独立性的元信也从宋元的绘画、周文派、明代的绘画那里"偷"来不少东西。宗达巧妙地深钻大和画与土佐派的变化特征，而光琳和抱一反复依照宗达去临摹《风神雷神图》等作品，因此，很难判定这两人到底是原创，还是复制模仿。剽窃在浮世绘世界里也是家常便饭。江户后期的绘画者普遍认为，临摹和合成不仅理所当然，而且不可或缺。明治以后的绘画和雕刻始终保持着对西欧美术的那种憧憬和模仿……在当今"剽窃万岁"的世界里，日本历史上早就存在的那种传统特性到底发挥了怎样的优劣特性呢？

　　"……最好研究一下委罗内塞①和鲁本斯两人的伟大装饰画。但是，你最好要完全根据自然制作出来的那样——这一点，也是我根本做不到的。"这是塞尚当年给年轻画家卡莫安提出的忠告。大半个世纪都已经过去了，时至今日，情况又会变得怎样呢？如果塞尚在天有灵，他若看到今天的画家们，是否还会说出同样的话呢？就算他还会再说一遍同样的忠告，画家们是否能够理解其中的真正含义呢？

① 委罗内塞（Paolo Veronese，1528—1588），意大利威尼斯画派著名画家。艺术大师提香的两个杰出弟子之一（丁托列托和委罗内塞），他们被誉为威尼斯画派三杰。委罗内塞的装饰性绘画成就巨大。他的画以灿烂的色彩和独具匠心的透视而闻名，对 17 世纪巴洛克绘画产生了非常深远的影响。但是，委罗内塞对人物内心和情感的刻画显得缺少内在的力量。——译者注。

赝品事件纪年一览

公元前四世纪　古希腊著名画家阿佩利斯为了帮助穷苦潦倒的同伴，在普罗托耶尼斯的雕塑上刻了自己的名字。古典雕刻家菲狄亚斯也出于同样的原因在其弟子阿戈阿克里斯特的维纳斯作品上署了自己的名字。

古罗马时代　古希腊雕塑模仿品和赝品泛滥。据记载，一位叫芝诺多罗斯的商人专门经营此类生意。

十六世纪　在洛伦佐·德·美第奇的劝说下，米开朗琪罗制作了古典雕塑。后来，雕塑是赝品一事被暴露。但他却声称，对于自己能制造出不劣于古代的作品而感到自豪。

一五〇六年　马坎托尼奥·拉蒙蒂模仿了丢勒的《圣母玛利亚的一生》并成功卖出。丢勒对此感到愤怒不已，他将马坎托尼奥告上了威尼斯市议会，请求禁止他在仿造品上署自己的名字。但是，即使在没有署名的情况下，马坎托尼奥依旧成功卖出了 80 件模仿丢勒的木版画和油画赝品。

一五一二年　丢勒的画作遭到了以格列柯等同时代画家的严重模仿和造假。他因此而感到十分困扰，将此事告到德国纽伦堡市议会。市议会迅速下令警告相关人士，并发出禁止仿造品的指令。

一五二八年　丢勒死后，赝品大肆泛滥。丢勒家人因此感到极其困扰，最终将此事告到了市议会，并花了 10 盾买下了被造假的木版画。市议会也因此承担了一半费用。

十六世纪中期　在毫不知情的情况下，奥地利的路德维希·威廉伯爵买下了 68 幅丢勒赝品画。

一五八四年　在丢勒的素描、水彩作品的基础上，汉斯·霍夫曼模仿制造出丢勒风格的绘画。这些作品得到布拉格神圣罗马帝国皇帝鲁道夫二世的钟爱。鲁道夫二世邀请他到布拉格，并花了 200 盾买了他所画的《兔子》。人们一直深信不疑地认为，藏于罗马的巴贝里尼美术馆的《兔子》

是真品。直到近年才发现除了《兔子》之外,还有很多赝作出自汉斯之手。这一时期,丢勒画风的作品风靡于世,也出现了无数真假难辨的赝品。

一六一四年　慕尼黑老绘画陈列馆的鲍姆迦特纳祭坛侧翼的画原本是 1498 年由丢勒创作的。但是,这一年,罗马帝国恺撒马克西米利安一世下令重画侧翼的画作。负责这一工作的约翰·格奥尔·菲舍尔在有名的铜版画《骑士、死神与魔鬼》的基础上,将原画变成了有马的风景画。直到 1903 年,这幅画才被清洗干净,恢复成现在的样子。

一六五〇年　意大利画家卢卡·焦尔达诺因为制造丢勒的赝作而被某寺院的院长起诉。最终,他因在赝作背面某处不显眼的地方署下自己的名字而得以脱罪。

十七世纪　在法兰德斯有一个大型的赝品制造工坊。安特卫普的美术商人格里特·乌伦布罗克利用了家境贫困的年轻画家,让他们模仿大师的作品。之后,他像卖真品一般将模仿品出手到市面上,甚至卖给了德国勃兰登堡门的选帝侯。事件暴露之后,美术商人委托市议厅进行调停。50 名专家组成的委员会调查此事,但他们在要不要定性为赝品问题上意见分歧。

十七世纪中期　塞巴斯蒂·布尔东年轻时曾因为某美术商人而模仿了克劳德·洛兰和尼古拉斯·普桑的画作。1637 年,他回到法国巴黎,随后成为瑞典克里斯蒂娜女王的宫廷画家。除了上述两位画家外,他还模仿过荷兰的画家以及勒南三兄弟的画作。

一七六五年前后　司马江汉造假了春信的版画。不仅一直以来未曾遭到怀疑,甚至还被人们认为他就是春信。当意识到这一点后,他立即停止了造假。

一七九九年　拥有丢勒自画像所有权的默兰伯格市曾经委托亚伯拉

罕·沃尔夫冈·库夫纳复制这幅画。但是，在外借期间，他取下画板上的原画，将画板正反分离，背面替换了自己制作的赝作之后还给市议会。之后，1805 年，他将当时取下的背面的原画卖给了慕尼黑的某位选帝侯，从中赚取了 600 荷兰盾。至此这件事才公之于世。之后这幅画不再放在市议会珍藏，移藏到了老绘画陈列馆。但是，现在我们所见到的是 1526 年大幅度修复之后的版本。很多人认为这幅画的署名和日期令人生疑。

十八世纪 弗朗索瓦·布歇的弟子华托和凡·卢模仿了布歇的画作。同样地，让·奥诺雷·弗拉戈纳尔妻子的妹妹玛格丽特·热拉尔也模仿了弗拉戈纳尔的作品。虽然模仿者并非出于买卖的本意进行模仿，但是这些模仿品流出后，它们却被当成真品进行买卖。

十九世纪初期 F．W．罗里格擅长仿造克拉纳赫的作品，他制作了多幅署着克拉纳赫名字的赝品画。这期间多幅赝品画反而被各地美术馆收藏。

一八六四年 巴黎的某位收藏家花了 700 法郎从佛罗伦萨二手美术品商人那里买入一枚胸像。这枚胸像被称赞是 15 世纪的雕刻杰作。之后在竞拍场上却以 14 000 法郎的惊人高价被罗浮宫博物馆买下。然而，最初卖出这枚胸像的佛罗伦萨的美术商最终查明，该胸像是出自当代意大利雕刻家乔凡尼·贝尔尼尼之手。这件事引发了一阵大骚动。经过几番激烈讨论，最终证实了这枚胸像的确是赝作，而罗浮宫博物馆也因此颜面扫地。但是，贝尔尼尼的雕刻依旧被认为是 19 世纪的杰出作品，伦敦的维多利亚与艾伯特博物馆购买了几件。

一八六九年 十月某日，纽约州卡迪夫市有一位叫古井户的农夫挖出了一块巨石。这块巨石高 3 米、重 2 990 磅，因带有古典风格而一时受到关注。农夫将这块巨石卖给了纽约市的一名艺术品代理人，从中获得 3 750

美元现金以及代理人售出之后全部收入的四分之一的巨款。这名代理人之后又将巨石出手给了另一名代理人。因为买了这块巨石而遭受损失的另一名代理人，秘密制造了另外一块相似的石头。这件事暴露之后引起了大轰动。经调查得知，作为真品的第一块石头，其实也是用人造石膏制作而成的。

一八七三年　伦敦大英博物馆购入了一个石棺。据说，该石棺是在伊特鲁里亚人的首都挖掘出来的文物。但是，最终还是遭到怀疑。调查后确认，这是 1935 年制造的一件精湛赝品。

一八八三年　柯罗的模仿者托尔伊奥贝尔得知画商乔治斯·佩蒂在自己的作品上仿签柯罗之名，并以 12 000 法郎的价格卖出，他为此起诉了美术商。

一八八七年　一位名叫弗农的人因为制作柯罗的赝品画而被起诉。

一八八八年　235 幅柯罗赝品画从布鲁塞尔的赝品作坊出口到巴黎。赝品制造者的报酬是每件 300 法郎。

一八九六年　一名俄罗斯画商在维也纳展出了一件在黑海沿岸发现的古代纯金手工艺品。这件手工艺品因此受到关注，不久后就被罗浮宫博物馆以 20 万法郎购得。刚买下不久，专家们就开始怀疑这件手工艺品的真假，并展开调查。就在调查稍微出现转机时，蒙马特区的一个画家刚巧道出了真相。这位画家正因为别的事件被起诉，他叫叶林那·阿莱恩斯。他坦言，包括罗浮宫博物馆收藏的那件手工艺品在内，都是他亲手伪造的。但是，他说的一切都是谎言。有确凿证据表明，真正制造这件手工艺品的是一位住在敖德萨州的雕金师，名为伊斯立·鲁赫莫夫斯基。这位雕金师的高超手艺令人惊叹。

一九〇九年　罗浮宫博物馆打算以 125 000 法郎的价格购买韦罗基

奥的黏土雕塑，但这件作品却引起了争论。调查结果表明，这是一件产自佛罗伦萨的赝品。

一九〇九年　柏林的弗里德里希美术馆（现为博德博物馆）经由伦敦美术商之手，买入了花神弗洛拉的胸像。胸像的价格高达 16 万马克，由于它被认为是出自达·芬奇或者同等级的艺术家之手。不久，胸像就成了真假争论的焦点。随后，南安普敦一位画商库克西公开了自己的身份，声称这枚胸像是他仿造已故雕刻家卢卡斯作品的赝品。此事曾轰动一时。

时任弗里德里希美术馆馆长职务的是德国最具权威的艺术史学家阿诺德·威廉·冯·博德。此事一出，仅仅因为是他亲自主导购买这枚胸像，使其权威和名声受到极大损害。虽然他努力为之辩解或澄清，但始终没能拿出有力证据。

一九二四年　三月某日，在法国的维希附近的玛德琳山中的格罗泽尔发现了疑似原始人的物品。1926 年，既是医生又是业余的考古学家的摩雷博士公开了这个发现，在学界引起了激烈的讨论。因此，警察以及国际调查委员会对此事件展开调查。结果表明，这些物品全都是不折不扣的假货。但最终也未能查明到底是谁、出于何种目的在田野里埋了这些赝品。

一九二四年　在巴黎，两件亨利·卢梭的赝作以 5 万法郎被出售了。至此，这位才华横溢的画家的赝作大行其道，某书甚至公然刊登了超过 25 件赝作。另外，据说近几年在巴黎举行的卢梭画展上，有超过一半的展品或存在疑点或被判定是模仿品。

一九二七年　五月二日，在法国中部布里塞尔附近的兰伯特村庄的油菜花田中，发现了一座维纳斯大理石像。这座石像被称为《布里塞尔的维纳斯》，并引起了各界关注。专家们说这是一件真品。巴黎有人甚至开出了 25 万法郎打算将其买入。但是，就在达成交易前的 1938 年，移居法国

的意大利雕刻家克雷蒙纳却坦言这是他的作品。众人一片愕然。

　　一九二七年　柏林的大画商保罗·卡西尔收集了 100 件凡·高作品并举办了画展。因为其中混入了几件可疑作品而成了众矢之的。调查显示，这几件作品都是来自一位名为奥托·瓦克的业余画家兼三流画商。经由他手卖出的 33 件凡·高作品全是赝品。但是，这些赝品全被卖到了有名的美术馆，并被收录到凡·高的作品目录中。因此，这个事件引起了很大骚动，至今仍残留着未解决的问题。有一件叫《通往阿尔卑斯》的作品就收藏在日本大原美术馆。

　　一九二七年　克雷莫纳的石工阿尔塞奥·多塞纳以 100 里拉的价格将一件大理石浮雕卖给了在罗马的西班牙广场附近开店的纯金手工艺人美术商沙索尼。石工因此而窃窃自喜，当时他正在军队服役，1919 年退伍后，他和这位商人签了合约，继续制造了多件仿古典风格的雕刻。虽然拿着微薄的报酬，但他很满足能以雕塑家的身份安身立命。然而，他的雕刻却被当作真品偷偷地卖出去了，商人从中谋取巨额利润。最终，多塞纳知道了事情真相。他对于自己未获得好处感到愤怒不已。于是，他公开了一切真相。就这样，著名的多塞纳事件便公之于世。

　　一九二八年　已故的朱索奴博士所收藏的 2 414 件柯罗的作品在伦敦展出，包括油画、水彩画、水粉画、素描、平版印刷品等。展览的第二年，还制作了展品目录，但这些展品全是赝品。即便如此，有几件展品还是被收到英国和美国的美术馆。

　　一九三〇年　在英国某个画廊开店之际，米勒造假保罗·盖兹的事暴露了。之后，他造假了柯罗、杜米埃画作的事也相继暴露。米勒制作一件赝品可获得 15 万法郎。

　　一九三四年　某位荷兰画商把丢勒铜版画《骑士、死神与魔鬼》着色后

卖给了西德工业家协会，作为献给希特勒的生日礼物。随后，1954年，该画商又把这幅画转手卖给了一位收藏家，因此而受到惩罚。

　　一九三四年　东京美术俱乐部举办了"春峯庵什袭浮世绘展"。这次展览因为汇集了包括写乐作品在内的多幅珍贵肉笔浮世绘，得到了笹川临风博士的推荐和赞赏，广受关注。但是，就在20万日元的作品被预约到剩下9万日元之时，这些浮世绘却受到多方质疑。冷静下来好好观察后发现，这些画明显就是赝品。结果，所有的订单都被取消。这次事件的主谋者金子清次等5人因而受到处罚。这是近年来在日本发生的一起最大规模的赝品事件。

　　一九三四年　大阪的富豪藤田男爵为老宅招标30个庭石，一个商家中标了。这个商家将买来的庭石放起来，再把从别的地方买来的石头、石灯笼、石碑等运去藤田家，他们制作了一个美丽的庭园后拍照，造成他们提供的是几百年前的古庭石的假象。随后，商家将制作好的商品目录派发到全国各地，并召集那些有需求者前来竞拍，从中诈骗2万日元。虽然听说过利用庭石进行诈骗，但从没见过利用名人的庭园开展诈骗的案例。因为这桩案件非常稀奇，且又发生在春峯庵事件的前后，因此与之并称为"东西两大事件"。

　　一九三五年　在保罗·盖兹的协助下，米勒的孙子让·加诺德·米勒大量伪造其祖父的画作，并将赝品画卖到法国和美国，从中获利颇丰。他们仅仅向伦敦一位收藏家就卖出了60幅赝品画，一口气赚得300万法郎。巴比松的米勒美术馆中的藏画后来也都被证明是赝品。

　　一九三六年　苏黎世美术馆举办了库尔贝展览，出展画作中出现了多件赝品，这件事成为丑闻。据说每5件展品中就有1件是赝品，1件是可疑作品或是被动过手脚的作品。造假者是一位叫帕拉的男性。

一九三六年　1935 年前后，一位住在德国特劳恩施泰因的名叫托尼的画家，模仿了施皮茨韦格的画作，以每件 70 至 100 马克的价格卖给德国某位画商。这些画作又转手卖到慕尼黑画家哈斯利格特的手上，被装点成一幅 100 至 130 马克的"真迹画"。在这些"真迹画"上再添加画家的署名，经由科隆一位画商转手，一幅画可卖到 2 000 至 4 000 马克。一共卖出了 54 幅画。其中一幅画则被希特勒送给了沙赫特作为六十大寿的礼物，结果却暴露了是赝品的事实。但是，希特勒始终坚持认为，这幅画是真品。

一九四五年　"二战"期间，住在阿姆斯特丹的画家汉·凡·米格伦，通过某个美术商将伪造的维米尔画以超过 200 万马克的高价卖给了纳粹军官戈林。因为此事，他被怀疑通敌纳粹而被逮捕了。但是，他否定了这一怀疑。为了证明自己的清白，他坦白了自己的造假经历，多年来共伪造了 9 幅维米尔和德·霍赫的画作。专家们组成了调查团，全力调查此事，但最终也未能查明事实真相。直到看到凡·米格伦在监狱中现场制造赝品画的全过程，调查团才相信确有此事。这就是史上最巧妙的赝品制造大事件。科学的鉴定只能给出一个结果，但凡·米格伦制造的赝品画早就以前所未有的高价被一些大美术馆买去收藏了。

一九四七年　读卖新闻社主办的"泰西名画展"汇集了日本国内的欧洲绘画作品。前来观展的人数多达 30 万人。但是，随后就有质疑的声音，声称其中一定混杂了一些赝品画，包括郁特里罗、莫蒂里安尼、夏加尔、布拉克等人的画作。部分画作的确是从欧洲带进日本的，但也有传言声称，这里面的大部分画作都是出自滝川太郎之手。因为他在"二战"前旅居欧洲，并曾积极地把欧洲画作介绍给日本收藏家。

一九四七年　德·基里科因否认自己的一些画而被画商起诉。

一九四八年　以泽基·德·蒙特帕纳斯之名为人所熟知的克洛德·

拉图尔夫人模仿了毕加索和郁特里罗的画，并以每幅 1 000 至 1 200 法郎的价格卖给杰克·马里斯。之后，马里斯又把这些赝品当成真品对外销售，最高价时达到 7 万法郎。拉图尔夫人随后这样对外宣称："郁特里罗庸才俗能，我比他画得更好。"

一九四九年 科隆美术馆管理员和画家修普那因为造假的诺尔德和克利的作品而被逮捕了。修谱那曾经在 1942 年因为制造赝品而被判刑，这次又被怀疑。但是，真正的赝品制造者却是美术馆的管理员。他在这家美术馆工作了 28 年了，能自由地接触到真品。

一九四九年 有人发现 36 幅郁特里罗赝品画。赝品画作者是郁特里罗的前秘书，随后便被逮捕了。

一九五〇年 法国一名警察发现了 80 幅近代绘画赝品画。大部分是一些无名作家的画，却被签上了柯罗、雷诺阿、高更等大师的名字。

一九五一年 日内瓦的警察在一位老人的破旧房子里发现了 30 件法国印象派的赝品。经调查发现，就这两年的时间老人在瑞士制作了多达600 件赝品。他是里昂所造的赝品的贩卖团伙成员之一，和其他成员向比利时和英国卖了几百件赝品。

一九五二年 让·埃文斯因为造假郁特里罗的画作而被判了 5 年的刑罚。据说，郁特里罗从赝作者那里拿到了 200 万法郎的赔偿金。

一九五二年 在《艺术手册》杂志上，克里斯蒂安·塞沃斯曾连续两次表示对毕加索的赝品画数量骤升感到担忧，呼吁要重视这一问题。其中一个实例则是：西班牙评论家亚历山大在其《毕加索之前的毕加索》一书中刊登了 6 件赝品。据载，在这之前的 1944 年，墨西哥市举办的展览会上也出现了赝品事件。展品的收藏者就是给展品目录撰写序言的墨西哥评论家。

一九五二年 巴黎的大型印象派赝品工坊被发现。三年间被查收的

赝品就多达 614 件。主谋者是费尔南·莱热的弟子让·皮耶尔·舒克隆。他仿造了布拉克、康定斯基、毕加索、莱热以及很多现代画家的作品，甚至连鉴定书都造假。

　　一九五二年　德国的吕贝克、罗沙·马斯卡特多年来一直在仿造古寺庙的壁画和法国近代绘画的事情得以曝光。数量大约有 600 幅。

　　一九五四年　一位意大利画家因为伪造了法国印象派画家的画作而被逮捕了。他是通过一辆两层的货车，秘密地把赝品运到了法国、瑞典、瑞士、美国等地。

　　一九五四年　在里约热内卢有一幅声称是慕尼黑丢勒自画像的画作。一位著名收藏家对此却有所质疑。因此，卖出这幅画的匈牙利贵族被起诉。调查结果显示，这幅画确实是 16 世纪的作品，不过这是一幅与马克西米利安一世相关的模仿品。

　　一九五四年　在意大利那不勒斯，雅德诺制作古代纯金装饰品和银器的赝品事情暴露，随后一位美术商和另外两位纯金手工艺人也被逮捕。但是，直至被逮捕为止，他们已经仿造了 30 万美元的赝品，并将赝品卖到了美国的美术馆。

　　一九五五年　秋田市的平野政吉的收藏品参展朝日新闻社主办的并在东横百货举办的展览会。至此，他的藏品全部得以公开。但是，其中大多数西洋油画都很难被认定为名家名画。并且，其中还混杂了一幅重印成戈雅的《斗牛》版画，此事引起热议。但是，作品的所有者却坚持认为，他的所有藏品都没有问题。之后，这些作品被收藏到秋田县立美术馆，供人随时观赏。

　　一九五五年　一位巴黎的赝品卖家在瑞士出售两幅赝品画时被逮捕。雷诺阿的一幅赝品画可以卖到 15 000 瑞士法郎，西斯莱的赝品画一幅可

卖到 18 000 法郎。

一九五五年　德·基里科声称收藏于巴黎国立近代美术馆里的自己的作品是赝品，并要求将其撤下。但是，美术馆馆长却否定了他的赝品说法。

一九五六年　米兰市立美术馆撤下了德·基里科指证的赝品画。

一九五七年　法国海关扣押了出口到美国的 120 幅赝品画，但并没查出这些赝品的制造者以及其他相关人员。其中，雷诺阿的赝品画一幅就能卖到 8 400 万法郎的高价。

一九五七年　巴黎美术商工会的会展声称，近 50 年来市场上买卖的旧家具中，有 90% 是假货。他还暗示指出，世界范围的赝品制造者都是有其组织存在的。

一九五七年　巴黎弗拉芒画廊举办弗朗西斯·葛鲁勃作品回顾展，从中发现大多数参展画作都是赝品。据说，参展的 17 幅画中有 15 幅是赝品。由此可窥一斑而知全豹，名家杰作的遗作总是被人虎视眈眈。

一九五七年　在日本境内从事古董品欺诈的一个 20 余人的团伙被逮捕。该团伙成员各自扮演不同角色，有预谋实施诈骗，诱惑买家误把廉价的古董品当成高价优质藏品来购买。据估计，这一诈骗案造成高达 10 亿日元的损失。

一九五九年　画商彼得里迪斯刊发了郁特里罗所有画作的目录，里面共有 1 000 幅赝品画。以这本目录为线索，巴黎警察扣押了 80 幅赝品画，并将其销赃烧毁。

一九五九年　在挪威奥斯陆，有一位收藏家以 47 000 克朗卖出一幅爱德华·蒙克的杰作。另一幅相似的名画《日落之路》则以 17 000 克朗的价格卖给了近代美术馆。但是，正当研究蒙克的专家们质疑以上两幅画的

真假问题时，一位叫卡斯帕·卡斯佩森的家具匠人自称是他仿造的两幅赝品画。

　　一九五九年　十一月，维也纳国际拍卖会竞拍了一件哥特式圣母马利亚木雕，以 10 万先令的价格卖出。当时，南蒂罗尔的雕刻家贝皮·利菲沙偶然看到了这尊木雕，他认出那是自己的作品。后来他曝光此事后引起热议。之后，经手的画商被逮捕了，因为他以同样的手法卖出了其他几幅赝品画，并从中大赚一笔。最终，这位美术商被判刑一年。

　　一九六〇年　镰仓时代末期永仁年间，濑户出土了一只瓶子，被视为珍贵文化遗产。但有人质疑其真假。当年指定这只瓶子为文化遗产的小山富士夫对此事件展开了调查。调查结果显示，这只瓶子原来是由一位叫加藤唐九朗的陶艺家伪造出来的，而他本人正是这只瓶子的发现者以及鉴定者。这则事件被称为"永仁壶事件"。实际上，这不过是陶艺作品真假问题的冰山一角。据说，加藤唐九朗还伪造过织部、志野、黄来互等桃山样式的茶道陶艺。这些赝品大多数都被当成了真品在市场上流通。

　　一九六一年　出光佐三因为收藏仙崖的作品而为人所熟知。国际文化振兴会从他收藏的绘画、陶瓷雕刻中挑选出 80 件参加欧洲 3 年巡回展。但是，有人怀疑他的收藏品中有几十件陶瓷雕刻全是赝品。这些陶瓷雕刻是他在 1960 年左右通过某个二手旧物收购商购得的，他每年都要从这位二手商那里买入 500 件赝品。这位二手旧物商则通过一位住在别府的名叫小野白云的雕刻师兼古董经纪人去出售，这个人后来也被逮捕归案。

　　一九六二年　希腊画家圣地亚哥·科内穆列因为制造布菲、莫迪利安尼、弗拉曼克、夏加尔、郁特里罗等画家的赝品而被逮捕。

　　一九六二年　汉德甘·哈特福德在纽约拥有一座私人美术馆。他在杰利柯专家克劳斯·伯格的推荐下，花了 7 200 美元从一位名叫姆沙立的

画商那里购买了一幅杰利柯的画。交易过程中，卖家答应随后就把鉴定书寄给哈特福德。但是，非但鉴定书没有如约寄出，就连买入的画作也被证实是赝品。哈特福德要求他取消交易，却被他反咬一口，说是因为贪了便宜等理由，不同意退货。

一九六二年　自称是罗丹弟子的欧内斯特·杜阿瑞格病死于华盛顿。随后，就在 155 幅罗丹素描画被拍卖前，这些素描画被证实都是赝品。杜阿瑞格一生伪造了不少赝品，销往世界各地美术馆，甚至还被收录到一些出版物中。

一九六二年　加拿大渥太华国家美术馆举办了美国富豪家族沃尔特·P·克莱斯勒收藏品展览，却被指出其中混杂有多幅赝品画。据说，这些展品是克莱斯勒从纽约两个不正规的画廊购买的，画作的出处也都是伪造者捏造的假文件。

一九六二年　5 月 12 日，川崎某百货公司举办了西洋油画美术展。其中，藤山爱一郎收藏的雷诺阿的画《戴方巾的少女》遭到盗窃。7 月 2 日，这幅画被发现放在东京某处。随后，收藏者又将其寄赠给了国立西洋美术馆。这件事成为当时的一段佳话，但也有人质疑这幅画的真假。后经调查确认，这是画家滝川太郎制造的赝品。滝川太郎从巴黎旅居开始，直到"二战"之后画了不少赝品画，这只是其中的一幅赝品。于是，一段佳话反转成了一桩丑闻。该事件也证实了滝川太郎制造法国绘画赝品的传闻。

一九六二年　日本三大陶工之一的尾形干山在栃木县佐野制作了 200 余件陶器。这些陶器经由京都的收藏家森川勇得以首次公开，引起一时热议。之后，转手到了东京的旧美术品商人米政手里，又给了东京的经纪人齐藤素辉。另外，虽说陶器的出处是佐野的老家，但署名却不是很清晰。对于这些陶器的真假问题，专家们各持己见，也没有对此进行过科学

的鉴定。经纪人齐藤自己坦白声称，他从一开始就认为自己拿的不是真品，他完全否定了陶器作品是来自佐野家的说法。

一九六二年　九州地区出现了大量古伊万里的赝品。由日本陶瓷协会主办，在日本桥白木屋举办的"古伊万里初期作品展"上也混入了类似的赝品。之后有 15 件赝品在展会前被撤展。据说，有人亲眼看到有田的两名陶工把制造好的赝品卖给了某个经纪人。交易数量从几百件到一千件不等，交易金额在 2 千万日元左右。

一九六三年　根据市民调查，迈阿密海滩新建的巴斯现代美术馆里有 250 件收藏品都是赝品。这些作品是收藏家巴斯在 1962 年 10 月份的纽约拍卖会上购买的。但是，这次竞拍买入的大多是存在争议的作品。这次竞拍会最终以失败而告终。因为苦恼不知该如何处理这批作品，巴斯最终决定寄赠给迈阿密市。这样一来，他至少可以通过免税优惠补贴，减少一点损失。

一九六四年　作为奥运会纪念，新宿伊势丹举行了浮世绘作品展。在特别展的角落里，展出了多幅北斋的画作。但是，明眼人一看就知道，其中大部分都是赝品。

一九六四年　日本桥白木屋举办了北大路鲁山人展览会。大部分的参展书法作品和两三成陶器作品都被怀疑是赝品。随后，这一事实得到确认。虽然举办方召回了卖出的作品，但这件事却酿成前所未有的丑闻事件。这一丑闻事件表明了，才能非凡的艺术家往往死后受欢迎的程度提升，也会引发赝品事件。

一九六五年　在银座松屋举办的毕加索陶器展览会上，在有乐町举办的毕加索版画展览会上，发现大部分展品都是复制品或无署名作品。但是，却被主办方作为真品销售出去。此事一曝光就受到了各方的批判。虽然有些地方性商人千方百计地想要将复制品或无署名作品伪装成真品对

外出售,但是,这种售假行为堂而皇之地发生在东京的中心地段。这件事只能表明,赝品制造者实在是明目张胆、寡廉鲜耻。

一九六五年 国立西洋美术馆从美裔美术经纪人费尔南德莱·格罗斯手上购买了德朗、杜菲、莫蒂里安尼的画各一幅。但是,这3幅画在国会上却被怀疑是赝品。经过五年之久的调查,最终确认了赝品的事实。格罗斯雇用专业的赝品制造者仿造近代绘画,灵活地卖给得克萨斯州石油暴发户和日本的美术馆,从中牟取暴利。之后,赝品制造者霍利本人对外界坦白他的所作所为。

一九六七年 1966年,在索韦托举行的北斋作品展,同年又在东京举办了一次。但是,大多数展品却被指认为赝品。据说,大部分作品是在北斋晚年居住的信州小布施镇新发现的。即便如此,还有很多人认为,在没有进行严格的真假鉴定的情况下,轻易就把这些画作带到国外去参展,这种做法很不妥当。

一九六七年 在银座伊藤画廊举办的罗丹作品展上,被发现参展的58幅素描画是赝品。这些赝品是从纽约的梅尔泽画廊购入的。

一九六七年 巴黎画廊专业委员会和美国的美术商会联盟联名发表了向司法局请求对赝品进行强制性调查的声明。

一九六九年 丸红饭田展示了波提切利的《年轻女子肖像》,但被质疑为是一幅赝品。据文献考证,这是波提切利在世时所绘的3幅系列画当中的一幅,经过几次修补后,已经和原型有了较大的差异。之后,利用科学检测,画作的底层显示出波提切利时代的原画痕迹,其时代性得以确认。但是,这个结果并不能证明此画的作者就是波提切利。

一九六九年 罗马的一个画商请求德·基里科为其出具真品鉴定书,却被鉴定出所持画作是赝品,画商因此而遭到起诉。

一九六九年　东名高速的施工现场发现了奈良三彩。随后,奈良三彩大量地出现在中部地区的市场上。随后就查明这些三彩都是赝品。

一九七〇年　伦敦大英博物馆在清洗146年前开始收藏的拉斐尔的《尤里乌斯二世肖像》时发现这是一件真品,而在佛罗伦萨的那幅画却逆转成了模仿复制品。

一九七一年　美国华盛顿国家美术馆举办了《罗丹素描真迹赝品展》。

一九七一年　在英国,有两名收藏家声称自己手上的《蒙娜丽莎》才是真品。此言一出,荣登新闻头条。这两名收藏家一位是英国贵族布朗罗,另一位是奥地利的亨利·普利策博士。

一九七一年　在莫斯科的古董品商店里,有两个男人因为制作并贩卖十八九世纪的俄罗斯绘画赝品而被逮捕。但这些赝品却早被卖到世界各地的美术馆了。

一九七一年　志野的赝品画被大量销往岐阜、名古屋、京都等地。据调查,岐阜县的陶艺家山崎道正氏承认,自己的作品因为遭到滥用仿制而引发滥销。

一九七二年　外国古董品进口量在日本持续增加,却被爆出从横滨海关进来的100件古董品中就有2—3件是赝品。

一九七二年　"二战"期间,西班牙大使须磨弥吉郎收藏了几百幅名画杰作,汇集了埃尔·格列柯、委拉斯凯兹、戈雅、毕加索等一流画家的名画。战后,这些名画被遣送回日本。但是,专家们却质疑这批名画的真实性。之前,这批名画有一部分是寄赠给长崎县立美术馆的,这件事成了当时的热门话题。最近的调查结果却否定了这批画都是名画的说法。其实,这是一个自以为是、顽冥不化的收藏家造成的一大悲剧。

一九七三年　定居于罗马的画家兼收藏家藤田卓彦买入希腊雕塑《贝

瑟芬妮》。10 月 12 日日本《读卖新闻》介绍了专家们围绕这件雕塑展开了不同讨论。其中认为这是一件现代模仿复制品的看法占据上风。

一九七三年　美国华盛顿国家美术馆变更了维米尔、凡·高等人很多画作上的作品标签。

一九七三年　圆空的《地狱绘图》于 1969 年在熊谷市被发现，曾经获得武者小路实笃、平节田中、泽田政广等人的大力推荐，并以豪华版本发行出版，却被踢爆是赝品。住在同一城市的埴轮建模师饭塚孝承认了自己的造假事实。

一九七三年　高村光云的《摩达大师》在名古屋市遭到盗窃，结果却发现这是赝品。这个事件直接终止了一项正在洽谈的交易。

一九七三年　巴黎罗浮宫博物馆举办了"复制品·仿造品·模仿品展览"。同时还展示了赝品，并纠正了以往的一些画作的错误归属权。

一九七三年　纽约大都会艺术博物馆对馆藏的大部分作品进行重新清理调整，引起民众很大反响。

一九七四年　毕加索旧藏的 44 幅画寄赠给了罗浮宫。在这批赠品中，分别各有一件是高更、库尔贝、柯罗、洛兰的赝品，还有一幅马蒂斯的画也被发现了疑点。

一九七五年　罗浮宫举办了"从大卫到德拉克洛瓦：1774 年至 1830 年的法国绘画展"。《生活》杂志指责，展出的作品中，弗拉戈纳尔的《门闩》是一件赝品，但馆方却否定了这一说法。

一九七五年　栃木县立美术馆举办高久霭厓作品展，从东京国立博物馆借来了他的《山水画》，却被发现是赝品。据说，参加此次展览的收藏家的作品中，竟然有八九成都是赝品。

一九七六年　市场上出现了栋方志功的肉笔画和版画的赝品。横须

贺市有一个名叫福泽石五郎的美术工艺经纪人被警方逮捕。

　　一九七六年　东京的町工厂工艺家兄弟因擅自复制并贩卖了 201 个北村西望的登龙门青铜陈列品而被警方逮捕。

　　一九七六年　八月二十五日，汤姆·基廷坦言声称，他在过去的二十年间，制造了很多赝品，包括塞缪尔·帕尔默、法国印象派、德国表现派。他的这一自白宣言，引发了美术界的大地震。

后记

自 1964 年始,我就集中精力,着手处理艺术的真品与赝品之难题,至今已经积累了不少相关的文章。为了实地调查和亲历访谈,我四处奔走。这些年,经过不断努力,取得了一些成果。其中有不少成果迄今为止仍在持续不断地、一点一点地在《艺术新潮》杂志的"真赝"专栏中发表。

此书是在收录的 20 篇重要文章的基础上整体修改而成的,试图以一本美术史专著的形式奉献给读者。本来我就对简要的美术史写法不感兴趣,在学术圈里,人称我是"社会派"。依我看来,应该说,本书所采用的这种自然美术史的写法或许更对我的胃口。

本书书稿杀青之际,感谢新潮出版社全权负责处理全书的编辑事务。

读者不妨带着任何目的去阅读本书。或者将其视为美术故事,或是将其视为美术研究的一种路径,或者视之为识别艺术品真假问题的入门书,又或者干脆把它当成美术史资料。

在本书各章的撰写过程中,我有幸得到了来自各方的支持与帮助。我引用了大量的学术文献或学术观点,它们都通过各章节的内容而呈现了出来。在此,一并表达我的谢忱。此外,我还要感谢那些授权允许我使用其作品版权的全球美术馆、研究所、画廊、美术家、收藏家、报社、出版社等。

正如我在前言所述,《艺术新潮》给我提供了致力于这项课题研究的契机。在此,我衷心感谢包括山崎省三主编在内的所有编辑部工作人员,以

及摄影部的工作人员。此书最终得以付印出版，应该归功于他们的理解与合作。

距离本书初稿发表以来，差不多 13 个年头已经过去了。本书出版之际，正是我心中的一块大石头可以落地之际。话虽如此，但我仍然在想：只要美术跟价值观尚有勾连，我永远都会继续关注这个特殊话题。

濑木慎一
1977 年 2 月

译后记

　　译完濑木慎一先生的这本皇皇巨著，我们能够从中得到的启发有三点：其一是其独特的艺术史写法，其二是书中所谈的疯狂艺术造假，其三则是有趣的艺术投资升值。

　　先来说说独特的艺术史写法。这是一本不同于任何美术史或艺术史的著作和教材。濑木慎一通过自己亲身的艺术体验和专业感悟，把真品和赝品放在人类文明历史进程中加以动态考察和静态思考，打破了传统意义上的那种单一史料堆砌、居高临下说理的艺术史写法。濑木慎一在全书中凭借其丰富的艺术素养和人生体悟，以赝品事件为经，赝品制造者为纬，在东西方艺术史的长河中纵论横评，正史野史，信手拈来，娓娓道来；名画假画，慧眼识别，饶有趣味。濑木慎一先生力图做到事件中有故事，故事中有人物，述中有论，论中有评，嬉笑怒骂，皆成文章。正如他本人所言："本来我就对简要的美术史写法不感兴趣，在学术圈里，人称我是'社会派'。依我看来，应该说，本书所采用的这种自然美术史的写法或许更对我的胃口。"实际上，濑木慎一本人更欣赏美术史学者、艺术鉴赏专家伯纳德·贝伦森(Bernard Berenson)终生矢志不渝地都以作品鉴定为基础的美术史的研究方法。非常巧合的是，早在 20 世纪六七十年代，日本的濑木慎一和美国的伯纳德·贝伦森两人不谋而合地意识到，真正的美术研究不应该躲在象牙塔里，而应该走出书斋，面向社会和大众，发现问题，直击问题，并最终

解决问题。这难道不会对我国的美术教育和美术研究有所警醒和启发吗？

　　记得清华大学教授刘东先生在其主编的"艺术与社会译丛"中说过，"艺术社会学"在中国一向被漠视和误解。刘东认为，人们对"艺术社会学"的认识要么是教科书式的学科概论，要么是高头讲章式的批评理论。为此，必须在人们的认识深处发生一种根本的观念改变，必须幡然醒悟地认识到，艺术这门学科能为我们带来的，已不再是对于"艺术"的思辨游戏，而是对艺术这种"社会现象"的实证考察。它不再满足于高蹈于上的、无从证伪的主观猜想，而是要求脚踏实地的、持之以恒的客观知识（本书第 238 页至第 242 页也有类似阐释）。因为在当下，艺术与社会的关系比任何时候都更紧密复杂，需要用更加多元的视角，从不同纬度，去看待艺术现象。

　　接下来再来谈谈本书中所谈的疯狂艺术造假。濑木慎一亲历了很多场合的赝品。据他介绍，美术史上最为疯狂的造假对象主要有凡·高、维米尔、毕加索、罗丹、达利等。这几个伟大画家的名画往往成为造假的重灾区。在华盛顿国家艺术馆、纽约大都会艺术博物馆、芝加哥艺术博物馆，甚至是大本营的法国罗丹美术馆也都发现许多类型的罗丹素描赝品。凡·高画的造假活动在全球范围内就更加疯狂。据纪录片《中国凡·高》报道，深圳龙岗区的大芬村原本只不过是一个占地仅有 0.4 平方公里的小村落。农民赵小勇在大芬村二十年如一日，临摹过近 10 万幅凡·高的画对外销售，他虽然被称为"中国凡·高"第一人，但直到有一天，他从阿姆斯特丹凡·高博物馆看到凡·高画真迹后才真正明白：他和凡·高的距离，不单单只是画得像与不像的问题，而是一个杰出艺术家与一个临摹画工之间的天壤之别。从阿姆斯特丹回到深圳后，赵小勇如梦方醒地感叹："从一个画工成为一个画家，真的是太难太难了。"

　　据比利时艺术画商斯坦·劳里森斯在其《达利的骗局》一书中亲历所

述,达利一生 75％的画作都是赝品。实际上,达利本人就是一个造假集团真正的幕后推手,达利本身,就是一个惊天大骗局。画商劳里森斯早年曾是一个艺术掮客,专门把达利作品卖给钱多人傻的土豪暴发户。后来,劳里森斯渐渐从中了解到达利画制造的产业链:达利本人先把作品授权给一个法国画商去复制、印刷,要求画商每版只可限印 900 张,每张批发价格不能低于4 000美元。20 世纪 60 年代初,达利变换了一个快捷易上手的赚热钱的高招,那便是:他对戈雅等绘画大师的作品加以改头换面,名曰所谓的"超现实主义改造",十几分钟就能完成一幅画,开价就是 50 万美元一幅。70 年代以后,由于达利被帕金森症所困扰,他虽然连铅笔都握不住了,显然已经不能再拿笔画画了,但署名达利的各种作品仍然在全球各地源源不断地涌现,直至他 1989 年去世为止。达利的御用枪手曾经对外声称,世界很多重要博物馆都曾收藏过所谓的达利画作,如《最后的晚餐》《克里斯托弗·哥伦布发现美洲》《得土安之战》《大圣人詹姆斯》等,都是出自这位御用枪手之笔。很显然,劳里森斯认为,"达利是历史上伪造得最厉害的画家,因为他对大多数的赝品都负有责任,而且他从不想掩盖这个事实。恰恰相反,达利一生都在欺骗艺术世界,同时又一直承认自己的造假天才"。

我曾在一篇文章中读到有关张大千"造假"的具体叙述。文中称张大千是 20 世纪最传奇的画家,是天下第一造假高手。徐悲鸿也曾把他说成是"五百年来第一人"。在张大千造假的时代,张大千的笔墨显得很稚弱,明显缺乏石涛画中的那种苍润老辣感。张大千画中的提款字也很柔弱,鲜见钟繇的那种韵味感。如果一定要说张大千有什么特别过人之处,那便是他并没有死板僵硬地去对临古画,而是借用了石涛的题款,在构图、用笔、着色上有一套自己的方法,臆造临本。这最令鉴定家们头痛,难辨真伪,因为他的这种臆造临本自由灵活、气韵生动。在此后的许多年里,张大千主

要是用这种方法来制造假画，虽然他的水平日臻提高，但其基本方法却始终不变。

最后，我们不妨再来谈谈有趣的艺术升值话题。就艺术升值而言，最有代表性的大画家有荷兰的维米尔和凡·高。作为谜一般的维米尔生前并没有把画画当作一种职业，他只是从事画商生意，以品鉴识画谋生，勉强养活了妻子和 8 个孩子。他在生前向四邻八舍借了很多钱，直到 1675 年，他 43 岁英年早逝时尚未还清债务。他的遗孀不得不用那幅名画《戴珍珠耳环的少女》去抵债。很显然，维米尔非常不懂有关商业买卖美术品的艺术升值投资之道。这一点可以从维米尔遗孀在他死后的破产申述中得到证实。据说，当时的战争造成了荷兰的经济衰退，维米尔大量囤积的画作一时间不得不低价抛售，结果造成了他的巨大损失，以致连养家糊口都成了问题，备受岳母和妻子嫌弃，不到 50 岁，落败而早死，着实可惜可叹可悲。大画家凡·高也好不到哪里去。他的一生都是靠其亲弟弟接济度日。凡·高动辄就写信问弟弟要钱。很有意思的是，在他去世前一年给弟弟提奥的信中，凡·高感谢弟弟再次给自己寄钱救援，但是，这在一次，凡·高似乎开了点窍，有了点投资意识，他终于鼓足了勇气，斗胆对外宣称："我敢对天发誓，我的那幅《向日葵》绝对值 500 法郎。"当时的 500 法郎，也就大约相当于现在的 500 美元。不难想象，如果凡·高的这段大胆宣言被今天的艺术投资家们听到了，估计他们一定会忍俊不禁，笑掉牙齿，并且还会对凡·高当年的"大胆"开价嗤之以鼻。因为，地球人都知道，早在 1987 年，凡·高的这幅《向日葵》名画就由佳士得拍卖行拍出了 3 950 万美元的高价。而在世界名画十大排行榜中，凡·高的这幅《向日葵》画还不算是最高价。另外 3 幅凡·高画《加歇医生》《没胡子的自画像》《鸢尾花》如今基本上都被拍卖到差不多高达十亿元的天价了。

按照艺术史学家兼艺术鉴赏家罗伯特·休斯的说法，20世纪以前，人们从未想到过将艺术品收藏当作一种升值投资方式。那时候的人们之所以买下一幅画，纯粹就是因为喜欢，或者更夸张一点地说，只是为了用这幅画来遮挡老破旧房屋顶上的一个破洞烂孔。现如今，投资升值已然成为艺术品买卖的核心主题，艺术竟然成了一门如日中天的生意。于是，围绕着这门生意，从艺术家到艺术收藏家、艺术掮客，再到美术馆、拍卖行，人们纷纷从地下蹿上舞台，各出其招，不择手段，为了热钱快钱，上演了异彩纷呈的好戏大戏，从中谋利。另外一方面，由于艺术品的供求关系被严重扭曲，市场监管机制有漏洞，一些铤而走险的黑帮分子、小偷、盗墓贼，甚至一些大的组织机构等，也都急不可待地加入到这场金钱游戏中来了。

译完了濑木慎一先生这本书，我们似乎更加明白了一个道理：20世纪以前的艺术史，侧重于艺术家及其艺术作品，是由艺术史学者从故纸堆里爬梳出来的；而20世纪以后的艺术史，除了那些酸腐的专家学者，鼻子灵敏的媒体记者、担当道义的社会学家、世故圆滑的富绅权贵以及见钱眼开的画商掮客等各类人物都可以成为艺术史的主角，扩大、丰富并完善艺术史的领域，让艺术领域发生的事情远比现实生活里的事件更好看，更有趣，更加富有戏剧性。

本书的翻译是欧丽贤博士和陆道夫教授精心合作的友谊结晶。翻译过程历时一年半。其间，译文经过多次打磨和核校，并克服了许多常人难以想象的诸多日常生活困难和学术困难。尤其是日本古典文献中的古词旧文表达，以及几乎涉及西方美术史上很多名家名画的许多背景信息和不为人知的奇闻逸事，例如，米开朗琪罗、拉斐尔、安格尔、伦勃朗、鲁本斯、波提切利、莫奈、马奈、提香、毕加索、凡·高、维米尔、库尔贝、弗拉戈纳尔、雷诺阿、塞尚、毕沙罗、委拉斯凯兹、高更、夏加尔、罗丹、凡·艾克、戈雅、蒙

克、荷尔拜因、马尔蒂尼，等等，这无疑给我们的翻译带来了很大的挑战和困难。我们之所以要从海量文献中梳理简化出"译者注"，就是希望读者能够从中看到我们的努力，让这本译著读起来更顺更畅更愉悦。事实上，全书的"译者注"本身就是微缩版的美术史。

　　本书的翻译要特别感谢江苏凤凰美术出版社总编方立松先生，他那双慧眼识珠的选题眼光和瞄准市场的策划能力多年来一直让我心生羡慕和敬佩。感谢江苏凤凰美术出版社责任编辑韩冰女士的宽容理解和细心负责。感谢日籍教师山中泉女士为我们提供的耐心解答与帮助。感谢中国艺术研究院孙萌博士，东南大学艺术学院卢文超博士、广州大学美术设计学院阙镭教授、周立副教授在艺术史领域为我们提供的专业指导和咨询建议。感谢广州大学外国语学院 15 级本科生苏木玲等四位同学，17 级研究生鲁亚萍同学，18 级研究生王影同学在资料收集方面为我们所做的贡献。

　　译著如有不当之处，还望方家多多指正，不胜感激。

<div align="right">

陆道夫　欧丽贤

2018 年 12 月 26 日初稿于深圳梧桐山

2019 年 2 月 14 日修改于云南原乡

2019 年 5 月 12 日定稿于广州小洲村

</div>